U0140419

曹意强　主编

张小庄　著

中国书法篆刻史

· 走进艺术史

中国美术学院出版社

目 录
CONTENTS

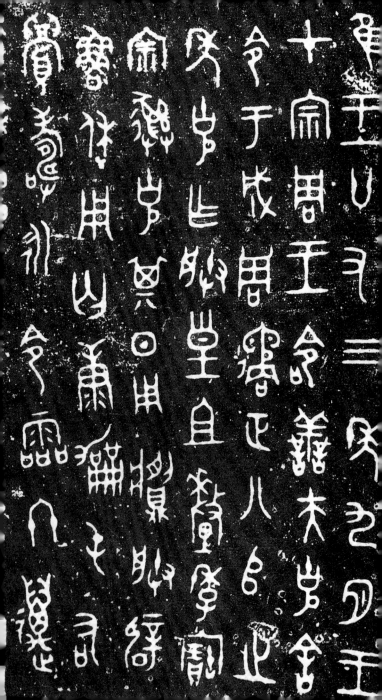

1
先秦书法

　　中国书法已有三千多年的发展历史，倘要对其作一个大体的划分，则可以汉末为界，前期主要是书体演变史，后期则为书风变迁史。

　　总的来说，先秦文字的演变是从繁到简，这种趋势是由于书写便捷的需要而产生的。而书法的发展，则随着文字象形性的日益损减，其书写的艺术性却反而逐渐增强了。殷商后期（约前 14 世纪—前 11 世纪）的甲骨文和金文，是目前学术界公认最早的具有成熟体系的文字。夏代除了一些刻画符号外，尚未有文字发现，而甲骨文、金文的成熟又不可能一蹴而就，因此也有文字学家认为文字的形成约在夏、商之际（约前 17 世纪）。从实际的功用来说，殷商甲骨文和金文主要应用于沟通鬼神的场合，由此而言，原始宗教、巫术活动对文字的发展也起到了一定的推动作用。西周的金文在殷商的基础上继续发展，形成了体现礼乐精神的大篆典型。春秋战国时期则因王道衰微，造成了文字混乱的局面，各国书法亦因地域、文化的不同而风格各异。惟独秦国，秉承西周文化，恪守篆文之正统，并且在日常书写中出于便捷的需要而产生隶变，开始了古、今文字根本性的变革。

本章撰写时参考了丛文俊著《中国书法史・先秦秦代卷》（江苏教育出版社）、裘锡圭著《文字学概要》（商务印书馆）、刘正成主编《中国书法全集》（荣宝斋出版社）等。

第一节

汉字的起源

　　中国书法是以汉字为书写对象的艺术，中国书法艺术的发展史，亦应从汉字的起源说起。

　　关于汉字的起源，在中国古代传说中有各种说法，如源于"八卦""结绳""刻契""图画"等，但流传最广的还是黄帝史官仓颉造字的传说（在《世本》《吕氏春秋》《淮南子》等书中均有记载）。东汉许慎《说文解字·叙》中说：

> 　　古者庖牺氏之王天下也，仰则观象于天，俯则观法于地，视鸟兽之文，与地之宜，近取诸身，远取诸物，于是始作《易》八卦，以垂宪象。及神农氏结绳为治，而统其事，庶业其繁，饰伪萌生。黄帝之史仓颉，见鸟兽蹄迒之迹，知分理之可相别异也，初造书契。

在上古时代，随着社会文明的发展，人们需要有更多的手段来帮助记忆和表达思想。八卦可以"垂宪象"，结绳可以记事，但离文字的功能尚远；至于传说中的史前人物仓颉，则明确地说他创造了文字。仓颉造字的方法，是依类象形，"仰视奎星圜曲之势，俯察鱼文鸟羽、山川指掌，而造文字"（《春秋元命苞》），亦即"近取诸身，远取诸物"。而造字的结果，促使社会产生了巨大的变化，"造化不能藏其密，故天雨粟；灵怪不能遁其形，故鬼夜哭"（张

彦远《历代名画记》）。

仓颉造字说至少在战国末年已广为流传。这种把事物的起源归结于个人创造的说法，在古代相当普遍，一项伟业对应一位超凡的人物（如伏羲画卦、史皇作图、后稷作稼等），这是一种典型的英雄史观。在事实上，文字的创制不可能由一个人完成。古代的文献中，虽屡有关于仓颉造字的记载，但即便是记载者本人也未必尽信，有的只是沿袭传统习惯上的说法而已。战国《荀子·解蔽》中云"好书者众矣，而仓颉独传者，壹也"，就认为造字的人很多，而非个人，仓颉只是整理此项工作的集大成者。

在今天，随着远古刻画符号（图1-1）的发现，人们对汉字的起源问题有了更新的认识。这类记事符号在仰韶文化（西安半坡、临潼姜寨、宝鸡北首岭、甘肃大地湾等）、马家窑文化（甘肃半山、青海柳湾等）、大汶口文化（山东莒县陵阳河、诸城前寨等）、龙山文化（山东章丘龙山镇城子崖、邹平丁公村等）、贾湖文化等考古文化遗址均有大量发现，刻划（或绘制）在陶器上（河南舞阳贾湖遗址出土的系甲骨刻符），其式样或抽象或象形（绝大多数为抽象），分布的地域相当广袤，时间大约从距今八千年到三千五百年，绵延长达四千多年。由于这些刻画符号在时间上要早于甲骨文与金文，并且有少数符号又较具有文字的特征，因此也有人将其视为原始文字。但这种观点目前在学术界并未得到普遍的认同，

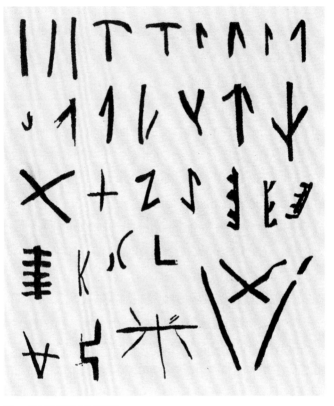

图 1-1 远古刻画符号（西安半坡）

原因在于尚难以证明这些符号为现存文字系统的源头。学术界更多的人认为，从式样特征来看，其两者之间未必有着前后发展上的关联。文字形成与发展的过程是漫长、复杂且多元的，关于汉字起源的问题，尚待考古挖掘的新发现来进一步论证。

第二节

殷商时期书法

殷商时期的文字，主要见于甲骨和青铜器铭，另外尚有少量的朱书墨书、玉石书刻文字。

一、甲骨文

殷商时期的甲骨文，亦称"殷契""殷墟文字""甲骨刻辞"等，出土于殷墟（河南安阳小屯村）。清末甲骨文初现时，并未能为世人所识，人们只是把这些在田间拾得的龟甲、兽骨残片当作药材，称之为"龙骨"。1899 年，晚清学者王懿荣首先认定其在文字学上的价值，其后研究者渐增，藉甲骨资料进行史学、古文字之探讨。据学者统计，迄今共出土了甲骨 15 万余片，单字总数达 4600 多个，已释出的约有 2000 个左右。甲骨文所记载的内容极为丰富，涉及商代社会生活的诸多方面，是研究商代历史、文化的珍贵文献资料。

在商代的社会，原始宗教无处不在，其地位无与伦比。商代统治者非常迷信，他们相信鬼神具有超凡的神秘力量，故无论政事、征伐、稼穑、天气、生育、疾病、做梦等大小事，必先通过占卜以问吉凶，"占卜所用的材料是龟的腹甲、背甲和牛的肩胛骨（偶尔也用其他兽骨）。通常先在准备用来占卜的甲骨的背面钻凿出一些小坑，占卜时就在这些小坑上加热，使甲骨表面因热而裂缝，这种裂缝叫做'兆'。占卜的人就根据'兆'

的样子来判断吉凶"（裘锡圭著《文字学概要》）。甲骨文即是契刻在卜甲、卜骨上记录占卜过程的文字（亦有少量记事刻辞），其完整的内容由叙辞（又叫前辞，占卜者、占卜日期等）、命辞（又叫问辞，占卜的事由）、占辞（卜兆的吉凶）、验辞（占卜后应验与否的情况）四部分组成。篇幅较长的刻辞，一般有六十多个到八九十个字（最长的有一百余字）。从事占卜的贞人颇多（现已知一百多人），甚至有时王室贵族们也亲自占卜。据《周礼》记载，占卜工作系由多人分工完成，其官名和职司是：龟人，负责取龟、攻龟（即占卜前的材料加工）；菙氏，掌供燋、契（即准备烧灼的燃料和凿契工具）；卜师，作龟（即钻、凿、灼之类）；大卜，占龟（告龟以所卜之事）；占人，占龟（视兆坼以定吉凶），系币（书其命龟之事及兆于策，系之于龟）。此则文献虽未可尽信，但亦非全无所本。这些占卜的工作，从先秦的百工制度来看，或许都是家族世守的职业。其中的占人，当即甲骨文的契刻者，而旧说中所误认为的甲骨文作者贞人则相当于大卜，在占卜时主持仪式，担任着沟通天地鬼神之职。（参见丛文俊著《中国书法史·先秦秦代卷》第二章第三节。）

　　现存的殷商甲骨文，是从武丁到帝辛二百余年间的契刻文字。为了对甲骨文字进行更为深入的研究，学者们对其作了分期，董作宾首创"五期说"，继后有胡厚宣的"四期说"与陈梦家的"三

期说"。诸家分期各有短长，但都不能完全适用于甲骨文断代。因此，近三十年来学者们重新进行了更为科学而缜密的分组断代，即以一个主要的贞人为代表，找出同一时期内与之共存的其他贞人，进而为其确认时间的先后和所在王世。贞人分组，最直接的证明是贞人名字的同版共出，分组断代则要依据称谓、坑位、人物、事类、文法、字形、书体等多项标准来综合考察。分组情况大致如下：

（一）自组卜辞（图1-2）。系武丁早期的作品，贞人有王、自、扶、叶、勹等。文字的象形程度较高，有些字存在着繁简异体，反映了字形简化的情况。按照字形结构与风格式样等标准，又可分为大字类、大字类附属、小字类、小字二类、其他小字类及小字类附属五部分。相对地，小字类的契刻水平要高于大字类，其象形的程度也要低一些。在风格上，这些卜辞或工美或草率，式样不一，尚未形成稳定的契刻方法与习惯。

图1-2 [商]自组卜辞 图1-3 [商]宾组卜辞 图1-4 [商]出组卜辞

（二）宾组卜辞（图1-3）。可分为自宾间组、宾组一类、宾组二类三部分，下限至祖庚时期，贞人有王、宾、争、内、者、韦、永、吏、古等。

（三）历组卜辞。作品较多，面目亦比较复杂。可分为历组一类（父乙类），系武丁时物；历组二类（父丁类），系祖庚时物。大体与宾组同时。贞人有历。从作品的整体来看，契刻草率为其普遍现象。

（四）出组卜辞（图1-4）。可分为出组一类、二类，其上限约在武丁之末，下限终于祖甲之世。贞人有兄、出、大、逐、中、即、喜、旅、洋、尹、行、王等。从此组可以看到，甲骨文的契刻技艺在不断地提高，尤其是出组二类的作品，可视为契刻传承系统步入成熟阶段的标志。

（五）何组卜辞。可分为何组一类、二类、三类，时间跨度较大，上承武丁之末，下至武乙中期。贞人有何、叩、彭、口、专、宁、豕、狄、大、教、逆、弔等。

（六）无名组卜辞。本组卜辞不书贞人。共有祖甲、廪辛、康丁、武乙、文丁五个王世的作品。

（七）黄组卜辞。系文丁、帝乙、帝辛三个王世的作品。贞人有王、黄、派、遄、立等。作品普遍系小字，小者几近黍米。其风格变化不大，说明此时甲骨文书法和契刻的传承系统已具有相当的稳定性。

以上各组均系王室卜辞。另外，还有一定数量的非王卜辞，如"午组""子组""非王无名组""子组附属""刀卜辞""亚卜辞"等，皆为武丁中期的作品，因其书风个性不显，故从略。

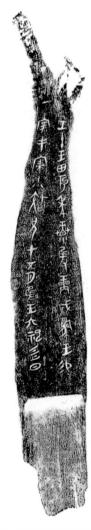

图 1-5 [商] 宰丰骨匕刻辞

（参见丛文俊著《中国书法史·先秦秦代卷》第二章第三节。）

甲骨文系用刀契刻而成的文字，其契刻方式有先书后刻和以刀直接刻写两种。从契刻工艺的角度而言，大字更要依赖于先书后刻的手段，小字则往往直接刻写而成。以刀代笔的刻写，其笔顺亦当与手写体相同；而先书后刻的方式，从习字甲骨中存在统一先刻横或竖画的情况来看，其笔顺未必与手写体尽同。甲骨文的契刻一般都是单刀，亦有少数系双刀刻成，如《宰丰骨匕刻辞》（图 1-5），相对来说，双刀的作品更能体现出书写的笔意。甲骨文字的排列，通常是自上而下的方式，偶尔也有横行的（只限于单行），这与卜辞与卜兆相配合的需要有关。至于行次方向，商代后期的文字一般是以左行为常规，而甲骨文字有左行，也有右行，如商代后期龟甲左、右两半的卜辞，其行次方向往往相反。

在契刻实践中，甲骨文的笔画、字形发生了简化，"商代统治者频繁进行占卜，需要刻在甲骨上的卜辞数量很大。在坚硬的甲骨上刻字，非常费时费力。刻字的人为了提高效率，不得不改变毛笔字的笔法，

主要是改圆形为方形，改填实为勾廓，改粗笔为细笔。有时还比较剧烈地简化字形"（裘锡圭著《文字学概要》）。刀的契刻与毛笔书写不同，适于用毛笔来表现的弧线，对于刀刻而言并非易事，故契刻的线条因便捷的需要而大都易为直线。简化的刻写法减弱了文字的象形性，使得甲骨文书体有别于日常毛笔书写的手写体而自成一体系，故此，也可将甲骨文看作是当时在特殊场合所使用的简化字或俗体字。甲骨文的象形特征在其早期的作品中更为明显，到了后来，则由于简化而逐渐变得抽象了。

　　殷商的甲骨文字，已具备书法的用笔、章法、结字三要素，从审美角度而言，亦已具有书法形式美的各种因素，如线条美、章法美、风格美等。甲骨文的契刻属性，决定了其书体的基本审美特征，其象形之美、形象中寓抽象的特征为同期金文所共有，但直折细挺的线条美，则为其所独具。甲骨文的章法多为纵成行横无列，行款错落有致，显得生动而又秩序井然。其字形大小不一，写法也不稳定，有的往往一字多形，字形的正写、反写很自由，偏旁部首的位置也不固定。这种情况，从文字学角度而言是字形尚未定型的表现，但同时也使得甲骨文字产生了艺术上的变化美。由于年代、契刻者等因素的影响，甲骨文的风格多样，雄浑、秀美与率意、工整兼而有之。总的来说，早期的风格雄浑大气，后期则拙朴渐泯而走向了整饬。另外，因甲骨文系沟通鬼神的占卜文字，故而别具一种灵异而神秘的色彩。以上关于甲骨文的诸种美感，固与商人与生俱来的审美直觉和追求有关，但其中亦包含了我们今天所重新追加的审美

感受与认识。

二、金文

金文指铸刻在青铜器上的文字，先秦称铜为金，故名。又因钟、鼎系青铜器中乐器、礼器的代表，故亦称作"钟鼎文"。

在青铜器上铸铭文的风气，从商代后期开始流行，至西周达到鼎盛。先秦的有铭铜器已著录和现存未著录的约有万余件，其中商代铜器可能占到四分之一左右（据裘锡圭著《文字学概要》）。商代的金文，根据用途以及书体式样，可分为族名金文和用于记事的一般金文两类。

1. 族名金文

族名金文，学术界亦称为"图画文字""文字画""族徽文字""象形装饰文字"等。

商代前期的青铜器虽出土较多，但有铭者绝少。族名金文主要见于商代后期，在西周早期的铜器上也能见到（系商遗民所作）。此类文字具有鲜明的图画特征，其象形程度明显高于一般金文，也高于早期甲骨文。族名金文彼此之间的象形程度也有差异，但年代早的却未必比年代晚的更象形，此种现象，应当是古人对待族名的保守态度所造成的（据裘锡圭著《文字学概要》）。

顾名思义，族名金文系指铸于青铜器物上的商人族名徽识，但此类金文的书体式样，也见于器主私名、先人庙号以及职官名等。其铭文形式主要有以下几种：（一）器主族徽（图1-6）。从一字到数字之复合形式均有，其字形往往超出文字的一般构

形原则，因其图案、装饰性强而最难识读。它们出现的时间较早，其传承与消亡皆与氏族文化的发展和解体同步。（二）庙号或器主私名。如《司母戊方鼎》（文武丁时期）、《妇好方鼎》（殷墟中期）（图1-7）。此类文字象形、装饰程度较低，书写性相对较强。（三）族徽与庙号同铭。此为族徽和所祭先人庙号的结合形式，全铭书风和谐，形同一体。有时族徽与庙号亦以两种书体同出。（四）族徽与作器文辞以两种书体同出（图1-8）。有时文辞可以和族名连读，如"戈（氏族名）作父乙彝"，两种书体之间有时并无严格的界限。（五）在记事的一般铭文后面，署上类似花押式的族徽。此类情况见于西周铜器，系商遗民所作。（参见丛文俊著《中国书法史·先秦秦代卷》第二章第二节。）

　　族名金文大都铸于器内、器底等不太为人注意的位置，这说明对于商人而言，族名金文的宗教象征意义是主要的，其艺术上的美感则并不被重视。虽如此，亦可从中体现出商人非凡的想象力，尽管并非出于自觉，但他们确实创造了一种令后人

图1-6 [商] 器主族徽铭文

图1-7 [商] 《妇好方鼎》铭文

图1-8 [商] 族徽与作器文辞以两种书体同出

赞叹的带有宗教色彩的原始书法美。有意味的是，族名金文和甲骨文同为商代后期使用的文字，其书体式样却相差如此之大。这一方面与各自的制作工序有关，另一方面，其用途上的不同也为重要原因。相对地，甲骨文的作用在于记录文辞，属于实用性书体，故有着便捷的客观需求；而族名金文承载着虔诚的宗教情感，需要有庄重的书风与之匹配，故而形成美化装饰的书体式样。由于具有浓厚的图画意味与装饰性，族名金文的书写特征是较弱的，而在实际上，用毛笔亦无法一次性写出其复杂的字形。虽然在时代上铸有族名金文的铜器往往晚于早期甲骨文，但从字形特征来看，前者无疑是比后者更具有原始意味的文字，甚至"象形程度很高的那部分族名金文，可能还保持着商代前期甚至更古的汉字的面貌"（裘锡圭著《文字学概要》）。

2. 一般金文

用于记事的一般金文，主要是商代晚期帝乙、帝辛时期的作品。

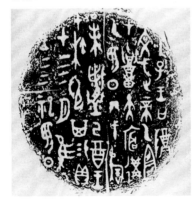

通常地，由于青铜器的制范浇铸工艺（金文的制作程序是先书刻后浇铸），商代晚期的一般金文与手写体有着一定的差异。其线条肥厚丰腴，点画中时有团块，富有装饰性，比较接近族名金文的风格，如《四祀邲其卣》

图1-9 [商]《四祀邲其卣》铭文

《宰椃角》。但也有的风格或接近甲骨文，线条瘦硬，如《戍
嗣鼎》；或接近手写体，具有较强的书写特征，如《小子𪡗卣》。
作为一种新起的铭文形式，此类金文在书体式样、文辞格式等
方面都未能趋于稳定。

《四祀邲其卣》（图 1-9）。又名《亚𫎭四祀卩其卣》《四
年邲其卣》等，帝辛时期作品，出土于河南安阳，现藏故宫博
物院。此卣系帝辛四年四月，邲其因受商王赏赐而为父丁宗庙
所作之礼器。铭文风格朴茂凝重，字形错落，章法自然浑成。
其笔画中间肥厚，首尾时作尖锐出锋，这是商代晚期金文中常
见的笔画特征，也为当时手写体的书写特征。

《宰椃角》（图 1-10）。又名《宰椃乍父丁角》，帝辛时期
作品，现藏日本泉屋博古馆。铭文叙述帝辛二十年六月庚申日，

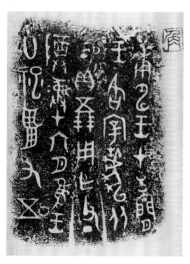

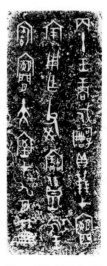

图 1-10 [商]《宰椃角》铭文　　　　图 1-11 [商]《戍嗣鼎》铭文

宰梄随商王赴某地，受赏，而为父丁宗庙作祭器。此作用笔拙厚，气象雄浑，加上拓本剥蚀，极富有金石美感。

《戍嗣鼎》（图 1-11）。殷墟晚期作品，1959 年出土于河南安阳后岗，现藏中国社会科学院考古研究所安阳工作站。铭文述某年九月丙午日，商王祭祀于大室，犬鱼氏族的武官戍嗣因受赏而作器。此作中不少字的笔画方折细挺，极类甲骨文。

《小子𧧷卣》（图 1-12）。又名《𧧷作母辛卣》，帝乙时期作品，现藏日本白鹤美术馆。铭文述乙巳日小子（官名）𧧷奉长官"子"之命，先行率人赴堇地，监视敌人人方的雷地，由此受赏，而为母辛宗庙作祭器。此作虽系浇铸而成，然字中笔画、字与字之间极为贯气，字形统摄于笔势，书写意味极强。

商代晚期的一般金文数量不多，铭文的篇幅也不长，最长的也不过四十余字。此类金文与甲骨文同样，也是实用性书体，但要比甲骨文更接近手写体的原貌。在商代文字中，一般金文在文字学上的价值未必如甲骨文，其宗教象征意义也不如族名金文，

图 1-12 [商]《小子𧧷卣》铭文　　图 1-13 [商] 祀字墨书陶片

但它的书体式样一直延续到西周，并且被传承下去，成为后来大篆正体的源头。

三、其他文字

商代的甲骨文、金文都是用于特定场合的专门书体，而非日常手写体。甲骨文中有"聿""册"等字，可证在商代毛笔已是日常的书写工具（毛笔实物目前未有发现），书写的材料则是竹木简之类，可惜竹木易腐，未能保存下来。商人的手写体，虽在竹木简上已不可见，但在陶、玉、石、甲骨等物上还有少量遗存（图1-13）。1995年在河南郑州西北小双桥商代遗址出土的三块陶缸残片和一件陶缸的表面，发现了八个用毛笔蘸朱砂写成的文字，这是我国迄今发现的最早的手写体书迹。这些朱书或墨书的文字，虽然书写的材料不同，线条的特征却很一致，即首尾两端尖锐出锋，中间肥厚，反映了商代晚期手写体的基本面貌。

商代还有少量的刻石、刻玉书迹，契刻的风格或接近手写体，或简洁如甲骨文。其中殷墟武丁时期妇好墓的石磬、石牛刻字（图1-14），是考古发掘最早的石刻文字，其上刻有"妊冉入石"等字，笔画纤细且婉秀。

图 1-14 [商] 妇好墓石磬刻字

第三节
西周时期书法

|03

商、周二族的文化，并非同出一源，但周替商祚的同时，也受到了先进的商文化的影响。在书法方面，西周的甲骨文、金文都是从殷商发展过来的。

一、甲骨文

建国后，考古工作者先后在山西洪洞县坊堆村、北京昌平县白浮村、陕西岐山县凤雏村周原遗址、陕西扶风县齐家村等地，发现了西周前期的甲骨文（一部分系周灭商之前所作），其中以周原遗址的甲骨文最具有代表性。

西周继承了殷商以甲骨占卜的原始宗教活动，但西周的甲骨文字已与殷商有了很大的不同。从周原甲骨文（图1-15）来看：其字形普遍细小（小者字宽仅一毫米），几不可读，反映了当时高超的微雕水准，亦说明了其契刻已不再强调文字的实用性，转而注重宗教上的符号象征意义；其笔画多用曲线，有如手写体，而异于殷商甲骨文的直折式样。另外，商代甲骨文中许多字因失去实指性而被周

图1-15 [西周] 周原甲骨文

人弃去，这也是由于商、周文化上的差异所导致的。（参见丛文俊著《中国书法史·先秦秦代卷》第三章第五节。）

二、金文

金文是西周的主要文字资料，记载的内容多与册命、赏赐、志功、征伐等有关。西周是金文的全盛时期，其发展情况可分为早、中、晚三期来叙述。

1. 西周早期金文

西周早期的金文，时间起自武王，迄于昭王。在书体式样上，有一个从沿袭殷商逐渐转向确立自我风格的过程。此阶段的金文书风虽然较杂，但整体地看，拙朴大气、谲奇沉雄是为主要审美风格。其线条肥厚，时用点团块装饰，体现出线与块面结合的形式美。代表作品有《利簋》《天亡簋》（武王）、《何尊》（成王）、《庚嬴卣》（康王）、《大盂鼎》《令鼎》（昭王）等。

《利簋》（图1-16）。作于武王克商之年，系西周最早的金文作品之一，

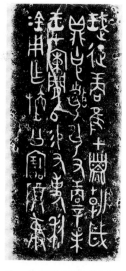

图 1-16 [西周]《利簋》铭文

1976 年出土于陕西临潼，现藏陕西临潼县文化馆。铭文述武王
伐纣灭商之后的某天，在某地赏赐官员利金，利金为先人宗庙
作礼器以志纪念之事。此作书风直承殷商晚期金文，敦厚端庄，
雍容大度。

《大盂鼎》（图 1-17）。又名《盂鼎》，康王时期作品，清
道光初年出土于陕西岐山，现藏中国国家博物馆。铭文述康王
二十三年南公后人盂因功受康王赏赐，而为其祖南公宗庙作器
之事。此作书风内敛，字形规整，行列有序，而异于商人的恣
肆雄放作风，是西周早期金文中的佳作。自康王以后，金文的
风格日趋整肃有序，愈加拉开了与商代金文的距离。

2. 西周中期金文

西周中期的金文，时间起自穆王，迄于孝王。在此阶段，
长篇幅的铭文增多，佳作迭现，尤为重要的是出现了成熟的西
周金文式样（即大篆书体）：其字形典雅整饬，章法秩序井然，
肥笔与点团饰形的情况逐渐减弱以至消失，线条亦变得粗细匀
一（西周早期金文的线条往往肥瘦不一，且常作首尾尖细或头
粗尾细状）。这种图案化的书体式样，有的学者称之为"篆引"
（篆：指类于图案纹饰的字形体态，如线条的圆转、对称、等距、
等长，排列有序。引：指线条的粗细匀一，用笔直曲引书有如划
线）。（参见丛文俊著《中国书法史·先秦秦代卷》第三章第二节。）
西周金文式样的形成，除了文字、书法艺术自身的发展规律外，
亦应与不同于商人的文化底蕴有关。商人本系游牧民族，富于
想象与浪漫精神；周文化则以农业为基础，务实而富于理性精神，
其礼乐文化极为强调秩序感。由此而言，西周金文整肃谨严的

风格趋向，实是与周人的文化品格相吻合的，而西周的金文式样，亦正为其礼乐文化制度的表征。此阶段的代表作品有《遹簋》（穆王）、《墙盘》《曶鼎》（懿王）、《段簋》（懿王）、《大克鼎》（孝王）、《小克鼎》等。

《墙盘》（图 1-18）。又名《史墙盘》，恭王时期作品，1976 年出土于陕西扶风，现藏陕西周原扶风文物管理所。铭文内容系为西周历代诸王歌功颂德，兼述作器者祖上历事周王室之史迹。作器者微，乃周王室史官。此作书法精美，为典型的西周金文式样。

《小克鼎》（图 1-19）。又名《膳夫克鼎》，孝王时期作品，1890 年出土于陕西扶风，现藏上海博物馆。铭文述孝王二十三年九月，膳夫克为其祖宗庙作器之事。此作书风与《墙盘》相

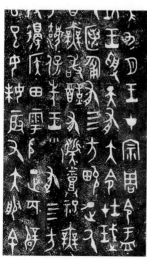

图 1-17 [西周]《大盂鼎》铭文　　　图 1-18 [西周]《墙盘》铭文

去不远。在西周金文式样的影响下，西周中期的金文风格普遍有着趋同的倾向。

3. 西周晚期金文

西周晚期的金文，时间起自夷王，迄于幽王。此阶段的金文书法继续朝精美、整饬的方向发展。代表作品有《簋簋》（厉王）、《散盘》《史颂簋》（共和）、《颂鼎》（宣王）、《颂簋》（宣王）、《虢季子白盘》《毛公鼎》等。

《散盘》（图1-20）。又名《散氏盘》，厉王时期作品，出土于陕西凤翔，现藏台北"故宫博物院"。铭文述矢、散两个诸侯国划分疆界等事。此作系西周金文名品，颇为后人所推重。其书风简率，笔画抖颤（应与制范有关），结体取横势，书写性较强而类草篆，与规范的西周金文式样不类。

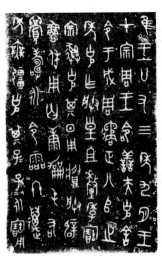 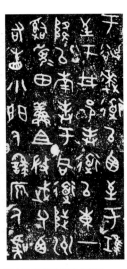

图1-19 [西周]《小克鼎》铭文　　　　　图1-20 [西周]《散盘》铭文

《虢季子白盘》（图 1-21）。宣王时期作品，清道光间出土于陕西宝鸡，现藏中国国家博物馆。铭文述宣王十二年正月，作器者虢季氏子白因战功而受王赏赐之事。此作风格亦与寻常不类，结体谨严，行款疏朗，颇具空灵之致，其书风与后来的秦系文字（如《石鼓文》）较接近。

《毛公鼎》（图 1-22）。又名《䧹鼎》，宣王时期作品，清道光末年出土于陕西岐山县，现藏台北"故宫博物院"。铭文凡四百九十七字，是出土的西周金文中篇幅最长者，叙述毛公䧹先祖克勤王室、宣王委毛公治国重任、受赐而作器诸事。此作笔法精严，书风端凝，为典型的西周金文式样。

总之，由于实用便捷的需要，西周金文在整体上呈现出从象形到抽象的演变趋势。在这演变过程中，经过不断地整理与规范，形成了代表西周书法的西周金文式样——大篆。这种书体式样的形成，对后来的秦系文字和书法产生了很大的影响。

图 1-21 [西周]《虢季子白盘》铭文　　图 1-22 [西周]《毛公鼎》铭文

第四节

春秋战国时期书法 | 04

春秋战国时期，王室衰微，诸侯争雄，礼乐秩序崩坏，思想文化却得到了空前的解放。在这样的政治、文化背景下，各诸侯国的书体与风格亦极其多样，呈现出各自不同的发展态势。下面根据文字与书风的发展演变，将此阶段分为"东南各国"与"秦国"两部分来叙述。

一、东南各国书法

春秋战国时期东南各国的文字资料要比西周丰富，但仍以金文为大宗。西周以礼器铭文为主，春秋战国则由于战争和经济的发展，兵器铭文和货币文字亦大量出现。另外，尚有盟书、简牍、帛书、陶文、刻石、刻玉等其他文字。

1.金文

春秋早期各国的金文，基本上沿袭了西周晚期的风格，但已有衰败气象。春秋中期后，随着政治上的分裂而逐渐形成地方特色，小国又往往受到大国的影响，出现了一些以大国为主导的区域性书风。

（1）楚系书风

楚国雄踞南方，楚文化浪漫奇诡，地域特征明显，其文字与书法亦如此。

在东南各国中，楚国的书法率先出新。《王子婴次铲》《王子申盏盂》（图1-23）、《王孙遗者钟》是楚国金文书法的代表作品，书风优美华丽，与西周金文式样明显不同。其字形瘦长，结体疏密夸张，线条屈曲排叠，具有鲜明的美术化倾向。此种书体，鉴于是建立在西周金文式样基础之上的美化改造，有的

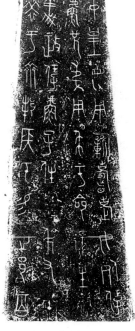

图1-23 [春秋]《王子申盏盂》铭文　　　　　　图1-24 [春秋]《輪镈》铭文

学者称之为"美化大篆"（参见丛文俊著《中国书法史·先秦秦代卷》第四章第二节）。随着楚国势力的扩张，这种新书风也逐渐影响到长江流域各诸侯国，如徐、陈、蔡、许、番、胡、曾、郜、邓、吴、越等国，皆属楚系书风。

（2）齐系书风

齐系书风的范围，包括鲁、纪、杞、滕、费、薛、邾、郳、铸、郜、曹等黄河下游各诸侯国。齐国是东方大国，也有美化大篆，如《鎛铸》（图1-24）、《齐侯盂》等，同时并行的还有传统的西周金文式样，但其书法已不甚精美。齐国的美化大篆，其美化程度不如楚国，对齐系各国的影响也不像楚国对楚系各国那样强烈，但在整体上，齐国与齐系各国的书风在发展趋势上是有着一致性的。

（3）晋系书风

中原及北地的金文书法较为复杂，并无出现像南方楚系、东方齐系那样趋同的发展情况。其中，晋国与分晋后的韩、赵、魏三家以及中山国的书法较为重要，可归为晋系。春秋晚期晋国的《赵孟介壶》（图1-25）风格精美，属于美化

图1-25 [春秋]《赵孟介壶》铭文

大篆（部分线条有虫书的特征）。战国时期魏国的美化大篆作品有《梁十九年鼎》《廿七年大梁鼎》等，风格亦精美。

以上所述的各系书法，其书风虽各有异，字形构造却大体相似。值得指出的是，春秋战国时期传统的西周金文式样虽已趋衰败，但新体美化大篆在各诸侯国大量出现，作为一种时尚书风，它代表了春秋战国时期金文书法的新成就。

另外，在春秋晚期到战国早期此一阶段（主要在这一时期）的金文中，还有一些特殊的美化装饰书体——鸟、凤、龙、虫书。虫书（图1-26）的线条曲叠萦绕类虫行，装饰性很强，有时与美化大篆的界限并不明显。鸟、凤、龙书系在虫书字形的基础上饰以鸟、凤、龙等形而成，相对而言，要比虫书更具有文化象征意义。这些文字由楚国发其端，主要流行于长江流域各诸侯国（虫书例外，其使用范围广泛）。鸟、凤、龙书在楚国统一南方后由于生存文化环境的改易而消亡了，虫书则因具有较强的适应性而不受地域文化的影响，一直持续到了汉代。此种文字与美化大篆均带有浓郁的神秘色彩，文化意蕴深厚，其书体式样的兴起或许与原始宗教、巫术文化有关。

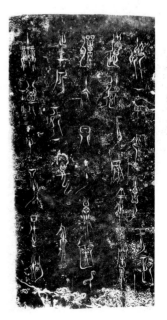

图1-26 [春秋] 虫书《王子午鼎》铭文

2. 手写体

春秋战国时期，虽然金文书法的总体水平下降了，但由于旧秩序的消解以及事务渐冗，基于日常实用的手写体有了很大的发展。相对而言，金文的应用场合较庄重，书风也较端谨；手写体则系日常所用，为求便捷而较草率，往往具有草篆的特征。

（1）晋国盟书

春秋时期的手写体墨迹，以春秋末年晋国的侯马盟书与温县盟书为代表。

《侯马盟书》（图 1-27）。系晋定公十五年至二十三年（前 497—前 489 年），晋国世卿赵简子（赵鞅）与卿大夫之间举行盟誓时记载誓辞的文书（案：关于《侯马盟书主》盟人的问题，学界尚有不同意见）。1965 年出土于山西省侯马市的晋国都城新田遗址，总数达 5000 余片（字迹可辨者 656 片）。盟书墨迹以朱书为主，墨书为少数，书写材料系圭形石、玉片（也有的系璜形）。这些墨迹用笔十分生动，连笔意识强烈，书写的风格或工整或草率，字形或纵或方或横，而笔画首尾尖细（或头粗尾细）则为其普遍特征。这种类似蝌蚪状的线条式样，可以追溯到商周时期的手写体，但其笔势往来更为迅捷，体现了手写体笔法的进一步成熟。此种文字，当即许慎《说文解字·叙》中所说的新莽"六书"之一"古文"（案：王国维先生

图 1-27 [春秋]《侯马盟书》

认为"古文"指代战国时期秦以外东南各诸侯国的文字；丛文俊《中国书法史·先秦秦代卷》中则认为"古文"是六国手写体之名，而不应把金文中的正体、装饰性书体包括在内。此处从丛说），同汉武帝时鲁恭王坏孔宅发现的壁中书面目接近，汉代人称为"蝌蚪书"。与美化大篆同样，此种书体也代表了春秋战国时期手写体书法的新风尚。

《温县盟书》（图1-28）。晋定公十五年（前497年）晋国卿大夫之间的盟誓文书（亦有人认为这批盟书的年代在战国初期），主盟人为韩氏宗主韩简子（名不信）。1980年至1982年间出土于河南温县武德镇西张计村。盟书凡4588片，墨书，多在圭形、简形石片上写成。西张计系晋国盟誓遗址，20世纪三四十年代曾多次出土盟书石片，因出土地旧属沁阳县，故亦被称作"沁阳玉简""沁阳载书"（盟书亦称"载书"）。《温县盟书》出自多人手笔，其内容与《侯马盟书》接近，都是研究古代盟誓制度的重要文献资料。两者的书体式样亦一致，只是《温县盟书》的书风更为洒脱率意，亦更具有书写美感。

（2）楚简、帛书

战国时期东南各国的手写体，以楚简、楚帛书最为重要，从书体式样来看，它们

图1-28 [春秋]《温县盟书》

都属于古文。

现今考古发现的最早简牍，是战国时物。建国以来，在湖南、湖北、河南的战国墓中出土了十几批竹简，其中书风较为突出的有长沙仰天湖、信阳长台关、荆门包山、荆门郭店等地楚简，以及湖北随县曾侯乙墓竹简（曾国属楚系书风）。

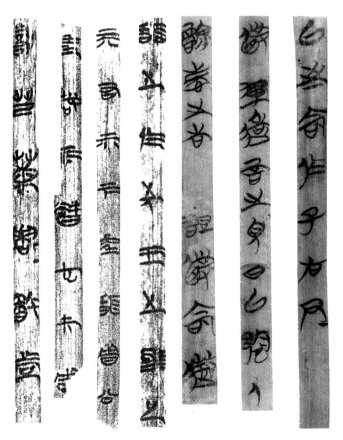

图 1-29 [春秋战国]《信阳长台关楚简》 图 1-30 [战国]《荆门包山楚简》

　　《信阳长台关楚简》（图1-29）。书写年代大约为战国（亦有人认为系春秋晚期）。其书写工整，简条狭长，字形略扁，左右横撑而显得字距疏阔，笔画尽处，意犹未尽。这种章法形式颇为新颖别致，在后来汉代的竹简中也常可看到，或以为汉碑的章法即由此而来。

　　《荆门包山楚简》（图1-30）。年代为战国中期，简书风格不一，系多人书写，书写者为墓主人属史。由于书写便捷的需要，其线条通常变得短促，首粗尾细呈蝌蚪状，弧曲的程度亦减弱。字形均右仰，一改篆书特有的纵势而为横势，此种变化，

图1-31 [战国] 楚帛书（摹本）

是符合右执笔书写的既定生理特征的。

楚帛书（图1-31）。又名"楚缯书"，年代约为战国中、晚期，1942年出土于长沙子弹库楚墓（此帛书之后，该墓又出土了十余件帛书残片）。帛书出土不久，即被盗卖，现藏美国纽约大都会博物馆。帛书原件的局部已模糊，有多种摹本流传。其文字内容言天象灾异、四时运转和月令禁忌等，四周绘有十二月神图像及树木，字与画相得益彰，章法浑然。帛书的书写较为工整，行距与字距基本等同。其体势与楚简相近，而线条粗细较为匀一，起讫处多呈圆形，与古文尖锐出锋的线条不类。此种情况，大约与书写材料有关。竹简、玉、石等为硬质，帛系软质且渗墨，而易使线条走样，故其书写效果自亦不同（据丛文俊著《中国书法史·先秦秦代卷》第四章第六节）。

（3）金文草体

春秋战国时期，出现了一些直接锲刻的金文。此类金文的风格较简率，与浇铸制范所成的金文不同，而且往往直接以手写体入铭，故其书风亦可归入手写体一类。

1933年出土于安徽寿县的《楚王酓忎鼎》（图1-32）是此类金文中的代表作。此器作于战国末年楚幽王时，其题铭用刀精熟，线条生动有致，一如手写体的风格。此作颇可反映出当时手写体影响力之大，其书风已然延伸到了金文的领域，同时也折射出当时的金文书法已愈趋衰败。

另外，尚有作于楚怀王（前328—前299年）时的《鄂君启节》（图1-33），其铭文系铸造错金，虽非锲刻，但书风亦近手写体。

总的来说，战国时期东南各国的手写体比春秋时期更趋于

便捷，象形的意味逐渐减弱，字形日趋方扁，笔画的连结更为贯通。此种手写体书风，可能对战国末年楚地的秦简亦有所影响，进而对隶变也产生了间接的作用。

3. 其他文字

东南各诸侯国的石刻文字较少，其中较著名的有《曾侯乙

图1-32 [战国]《楚王酓忑鼎》铭文　　　　图1-33 [战国]《鄂君启节》铭文

墓石磬刻字》《守丘刻石》等。战国时期曾国的《曾侯乙墓石磬刻字》（图1-34）系美化大篆，乃多人所写。战国中期中山国的《守丘刻石》（图1-35）为守墓人所刻，字迹拙陋，但很有天趣。

货币文字始于战国，均系阳文范铸，从其形制可分布币、刀币、圜钱三类。布币（图1-36）主要流通于三晋和燕，数量很大，书风、字形亦多变。其线条坚实，笔画常作增饰、省简、变形，章法的安排往往随币面的空间而变化，颇具有匠心。刀币（图1-37）行用的范围不大，书风亦较统一而单调，其中以齐刀最为精美。圜钱（图1-38）由于受圆形的币面所限制，字形较难安排，故其书法艺术性也较差些。

另外，尚有刻划在陶器上的陶文，数量不多，其制作方式有烧制前刻和烧成后刻两种。烧制前所刻的陶文（图1-39）线质通常稚拙朴厚，这是因材质不同而异于金文的一种别样之美。烧成后所刻的陶文则因质地变硬，线条的表现力减弱，其美感也就逊色多了。

二、秦国书法

相对于东南各国的时尚出新，秦国的文字与书法保留了更多的西周风格式样。其原因：一方面，秦国地处宗周故地，在文化上对西周较东南各国有着更好的继承；另一方面，由于秦国僻居西土，文化上较为封

图1-34 [战国] 曾侯乙墓石磬刻字

图 1-35 [战国]《守丘刻石》
铭文

图 1-36 [战国]《布币》铭文

图 1-37 [战国]《刀币》铭文

图 1-38 [战国]《圜钱》铭文

图 1-39 [战国] 刻划陶文

闭，与其他各国很少往来，故亦未受到东南各国文字使用混乱情况的影响。秦国文字可分为"铭铸文字"与"手写体墨迹"两大类，从中可发现，铭铸文字的发展为秦小篆的最终形成奠定了字形上的基础，而在日常的手写体中则由于实用便捷的书写性简化导致了秦文隶变的发生。

1. 铭铸文字

铭铸文字系秦文正体，主要可分为金文、刻石两类来叙述。

西周金文式样在东南各国日趋衰微，在秦国却有着较好的传承。秦国所出土的金文书法作品虽不多，但已能充分反映出对西周书风的继承情况。

春秋早期的《秦公钟》（图 1-40）、《秦公镈》（图 1-41），1978 年在陕西宝鸡太公庙出土，书风直承西周晚期金文，字形、体势皆相近。春秋中、晚期之际的《秦公簋》（图 1-42）（案：关于《秦公簋》年代的说法较多，此处权作大致推定），系单字制范后拼就，书风雄穆，其字形则在春秋早期金文的基础上进一步图案化，比《秦公钟》《秦公镈》更为抽象、规整，逐渐接近后来的小篆。至战国中期秦孝公十八年（前 344 年）的标准量器《商鞅方升》（亦称《商鞅量》）（图 1-43），其铭文就非常接近小篆的形态了。

秦国刻石书法的成就并不逊色于金文，两者的书体式样亦大体相同。春秋中、晚期之际的《秦公大墓石磬刻字》（前 573 年）（图 1-44），1986 年出土于陕西凤翔南指挥村，线条细润，结体谨严，其字形与同期金文《秦公簋》相近。

《石鼓文》（图 1-45）在史上声名甚著。唐初，在天兴县

图1-40 [春秋]《秦公钟》铭文

图1-41 [春秋]《秦公镈》铭文

图1-42 [春秋]《秦公簋》铭文

图1-43 [战国]《商鞅方升》铭文

图1-44 [春秋]秦公大墓石磬刻字

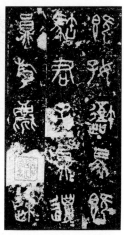

图1-45 [春秋战国]《石鼓文》铭文

（今陕西省凤翔县）三畤原的荒野发现了十个石碣，其形类鼓，故得名。每碣刻四言诗一篇，内容记述秦国君游猎行乐，故亦称"猎碣"。石鼓现藏故宫博物院，文字残泐已很严重。自唐迄于今，讨论《石鼓文》的人很多，而石鼓的具体年代问题，尤为聚讼不已。从字形特征来看，《石鼓文》应不会早于春秋晚期，也不会晚于战国早期，大体可定为春秋、战国间的秦国文字（据裘锡圭著《文字学概要》）。《石鼓文》线条圆浑匀一，遒朴古质，书风与《秦公大墓石磬刻字》相承接。

战国中期以后，《诅楚文》（图1-46）是秦国最为重要的刻石。刻石凡三：《告巫咸文》《告大沈厥湫文》《告亚驼文》，北宋时出土。内容系秦、楚交战前秦王诅咒楚国败亡的告神之文，大约刻于秦惠文王后元十三年（前312年）至秦武王元年（前310年）间。此刻原石、原拓皆佚，有摹刻本传世。《诅楚文》的书风与《石鼓文》有着前后演进的连续性，其字形与小篆接近者亦较多。

通过以上作品，可看到继承西周的秦系正体文字的持续演变过程，这种演变，是以不断提高字形的规整匀称程度与抽象性为主要特征的。倘作一梳理，可发现由《虢季子白盘》→《秦公钟》→《秦公簋》→《石鼓文》→《诅楚文》，直至秦小篆这样一条发展轨迹。关

图1-46 [战国]《诅楚文》铭文（摹刻本）

于战国的秦文字，近代学者王国维有"秦用籀文"之说。按照
传统的说法，籀文系周宣王（前827—前782年）太史籀所作《史
籀篇》字书中的文字（案：关于《史籀篇》与籀文的问题，历
来争议颇多，此从旧说），是对西周金文大篆在书写上的整理与
规范，到了春秋战国时期，被秦国继承和发展演进了。

　　秦国铭铸文字（金文）中也有一些简率的草篆，因系直接
锲刻，以刀代笔，就必须借鉴书写的经验，故其书风亦与手写
体相去不远。1948年出土于陕西户县的《秦
封宗邑瓦书》（前334年）（图1-47），
系陶工所刻，其锲刻草率，书风粗服乱头，
字形敧侧错落，与后来的秦诏版有异曲同
工之妙。这件瓦书书体的主要成分系小篆，
间以古形。此种特征的书体，在战国中、
晚期秦小篆正式形成前较为流行，因其具
有过渡的性质，故亦可称作"小篆书体的
前期形态"（据丛文俊著《中国书法史·
先秦秦代卷》第五章第三节）。

　　2. 手写体墨迹

　　秦国的手写体墨迹主要是简牍，这些
简牍颇具有书法意味，同时还是考察战国
时期隶变情况的重要文字资料。

　　隶变是汉字形体演变过程中最为重要
的一次变革，据学者研究，其至迟发生在
战国早、中期之际（据丛文俊著《中国书

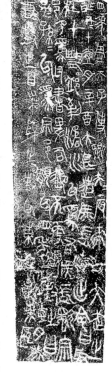

图 1-47 [战国]《秦封宗邑
瓦书》

法史·先秦秦代卷》第五章第四节）。隶变的发生，导致了古文字系统向今文字系统的演进。晋卫恒《四体书势》云："隶书者，篆之捷也。"文字使用的频繁，促使了书写速度的加快和笔画的简约。所谓隶变，简单地说是指由篆至隶的书体演变现象与过程，其以书写性简化为基础，依靠省略、假借、合并部首等手段，破坏和分解原有的字形结构与用笔方式而形成隶书体。

　　1979 年出土于四川青川县郝家坪的《青川木牍》（图 1-48），

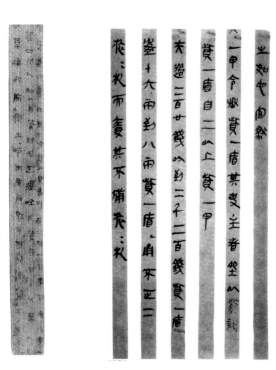

图 1-48 [战国]《青川木牍》　　　　图 1-49 [战国]《云梦睡虎地秦简》

是目前发现最早的早期隶书（亦称古隶，系指隶变开始至成熟前，保留篆书成分较多的隶书体）作品。书于秦武王二年（前309年）至四年，内容系记秦武王命丞相甘茂等更修《为田律》及其内容。其字形方扁呈横势，书写工稳，用笔起止显露，笔致轻松而富于粗细变化，极具有书写美感。不过，虽然牍文已呈隶势，许多字形构造却仍系篆法，这也是隶变伊始早期隶书的重要特征。

《云梦睡虎地秦简》（图1-49）也是早期隶书。1975年在湖北云梦县睡虎地十一号秦墓出土了1100多枚竹简，内容有秦律、大事记和《日书》等等，书写年代从战国晚期一直到秦代初年，时间跨度长达六十余年。这批秦简（战国晚期部分）系多人书写，风格不一，但总的来说，其字形中非隶书成分已较为减少，隶变的程度要高于《青川木牍》。

《天水放马滩秦简》（图1-50）。1986年出土于甘肃天水市放马滩一号墓，计460枚，内容有《日书》《墓主记》等。简文书写于始皇八年（前239年）之前，书风与《青川木牍》有异，亦系早期隶书。

从以上简牍中，可看到战国时期隶变过程中书体变化的基本特征：（一）由于书写便捷的需要，"随体诘诎"的圆转笔画分解成方折、平直，垂引易为斜出，使得线条式样发生了变化；（二）横长画与斜向拖曳长画的出现，增强了字形的隶势，此种写法后来逐渐演变成为隶书体的主要笔画；（三）伴随着篆体古形的解散，产生了新的书写笔顺与笔画连结方式，亦产生了隶书新体，此种新体的字形不再以象形为基调，而是以抽象为其主要特征。

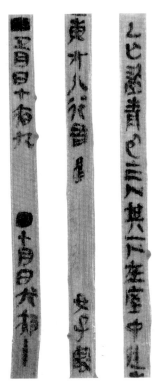

图 1-50 ［战国］《天水放马滩秦简》

　　需要指出的是，与秦文手写体不同，战国时期的六国文字并未有隶变现象的发生。在六国文字的发展演变中，篆体一直占着主导地位，其书写的潦草始终未能改造古形，反导致了字形结构的讹变，从而造成了异体字的大量出现。但在某种程度上，六国手写体书风对秦文手写体的发展又可能是有影响的，因此，也不能完全脱开六国文字来考察当时的隶变现象。（参见丛文俊著《中国书法史·先秦秦代卷》第五章第四节。）

第五节

先秦印章　　　　　　　　　　　　　　　| 05

　　印章的起源，与社会经济的发展有关。在人们的交接往来中，印章作为信用的凭证，起到了"以检奸萌"的作用。印章的形制，与古代先民制陶时钤压花纹的印模颇为相近，但两者的用途并不同。古代实用印章的用途，沙孟海在《印学史》中主要将其归纳为七种，除了封存物体或递送文件时钤封泥外，尚有物勒工名、器物名称图记、铸钱币、佩带、殉葬明器、烙马等作用。20世纪30年代，在古董商黄濬《邺中片羽》中收录了三枚出土于安阳殷墟的铜质钵印，印面风格与商代后期的族名金文相似。"安阳三钵"（图1-51）被许多专家断为商钵，认为是目前最早的印章实物，但也有学者持存疑的态度。

　　目前确切无争议的印章，最早的是春秋战国钵印。先秦钵印的研究工作，已能将少量春秋钵印从战国钵印中区分出来，但相杂者仍有不少，尚有待进一步甄别。从内容而言，战国钵可分为官钵、私钵与吉语钵三类，印文大致采用当时的通行文

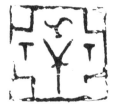
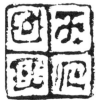
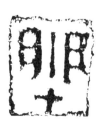

图1-51 安阳三钵 亚禽氏、子亘□□、瞿甲

字，行款由上而下、由右而左，但也有不常规的随意性排列，字法、风格则随国别而异。其总的特征是字形多变，形式活泼，章法错落自然。白文印通常有边栏，有的加以十字或中分界格；朱文印则往往阔边细文，对比强烈。

战国官鉨以凿刻居多，形制较大。随着近年来古鉨印研究工作的进展，对各地官鉨的形制、风格特征已有大致的了解。具体来说，楚系官鉨（图 1-52）多为白文，部分用十字界格，字形参差，印风浪漫，类楚金文、简帛书。齐系官鉨（图 1-53）

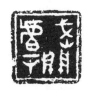

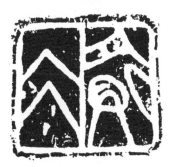

图 1-52 ［战国］楚系官鉨 武关叔、大腐

图 1-53 ［战国］齐系官鉨 易都邑圣遒盟之鉨

图1-54 ［战国］燕系官鉨　平阴都司徒、外司□鍴

图1-55 ［战国］晋系官鉨　富昌韩君

图1-56 ［战国］秦系官印　寺从市府

图1-57 ［战国］私鉨　长題、周易

图1-58 ［战国］吉语鉨　千秋万世昌

亦多为白文，有界格者较少，字形较楚官鉨端正，但变化尚多，一些大印拙朴大气，有的在正方形印面上或下端中间作小块凸出，叫做"上出"。燕系官鉨（图1-54）白文印文谨严整饬，有边栏而无界格，朱文较多长条印，风格率意。晋系官鉨（图1-55）多为朱文小鉨。秦系官印（图1-56）称"印"而不称"鉨"，其秦国文字特征明显。

战国私鉨（图1-57）的风格较难区分，基本上都是小印，精巧可爱，方、圆、长方、几何形兼有之。吉语鉨（图1-58）用以佩戴，多系翻铸，印文为"大吉""敬事""得志""宜有千金"之类的吉语。另外，尚有少量的肖形印、印陶、烙马印、烙漆印等。

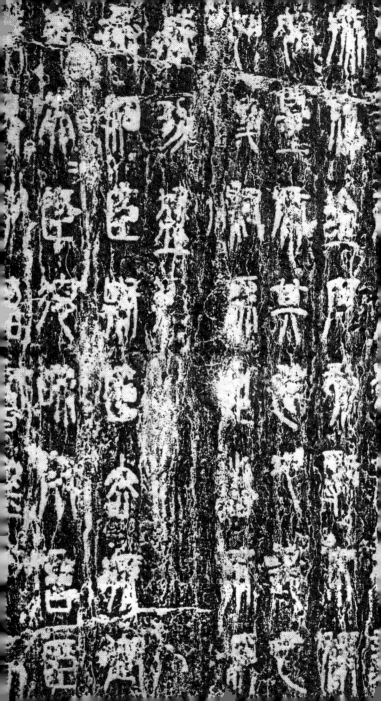

2

秦汉书法

秦汉时期是书体演变史上承前启后的重要阶段。秦代书法受中央统一措施的影响很大："罢其不与秦文合者"的"书同文字"政策，不但结束了六国文字异形的混乱局面，同时还确立了小篆的独尊地位；统一度量衡的政策，也给后人留下了颇具审美价值的秦诏版书法。汉代则书体继续演变，随着不断地发展，成熟的隶书、草书、行书、楷书等书体相继出现。此外，汉代书法尚有如下特点：（一）简牍与碑刻书迹的大量遗存；（二）书法教育的有效开展；（三）书家群体的出现；（四）书学的兴起；（五）书写工具的改进。这些情况，反映了书法艺术在汉代得到长足的发展而最终进入了自觉的阶段。

本章撰写时参考了丛文俊著《中国书法史·先秦秦代卷》、华人德著《中国书法史·两汉卷》（江苏教育出版社）、裘锡圭著《文字学概要》（商务印书馆）、刘正成主编《中国书法全集》（荣宝斋出版社）等。

第一节

秦代书法 | 01

一、秦代书体

小篆是秦代的官方通行书体，其字形更为规整匀称，象形程度也更低。关于小篆，《说文解字·叙》中称"秦始皇帝使下杜人程邈所作也"，唐张怀瓘《书断》中则云"秦始皇丞相李斯所作也"。把小篆的发明权归之于程邈（亦有人认为程邈作隶书）或李斯，这是古人受英雄史观支配下的习惯性说法，现今已很少有人相信了。小篆的书体，在战国中、晚期已形成它的前期形态，这种以战国秦文正体为字形基础的书体已很接近小篆。但小篆这种书体，亦并非战国秦文正体的自然发展，在作为秦代官方规范文字之前，其曾被整理与改定，当是肯定的。而此项整理与改定小篆的工作（需要一个较长时间的过程），因为李斯政事繁忙，程邈在时间条件上要更具有可能性（参见丛文俊著《中国书法史·先秦秦代卷》第六章第一节）。秦始皇翦灭六国后，在李斯的建议下实行"书同文"的政策，遂将程邈改定整理的小篆作为规范字体在全国范围内颁行。李斯《仓颉篇》（七章）、赵高《爰历篇》（六章）、胡毋敬《博学篇》（七章）三篇字书，当系据程邈小篆而制定的范本。

除了小篆外，秦代尚有其他通行书体。许慎《说文解字·叙》称"秦书有八体：一曰大篆，二曰小篆，三曰刻符，四曰虫书，五曰摹印，六曰署书，七曰殳书，八曰隶书"，但许慎的说法亦

未必符合史实，如秦代推行小篆，大篆一体理应退出了实用书写的场合。刻符是用于铸刻或书写符信的专用书体，字形接近小篆，但亦有少数写法不同，如《新郪虎符》（作于秦统一前）（图 2-1）、《阳陵虎符》（图 2-2）。虫书是美化装饰性书体，但在秦文字中至今并未有虫书书迹发现，其用途亦不明。摹印

图 2-1 ［战国］《新郪虎符》铭文

系印章文字，随印赋形，亦近于小篆，兼有少量的古形。署书用于宫门、官署牌匾题名，亦即后世俗称之"匾书"。殳书可能是帝王护卫仪仗兵器上的文字，目前也没有实物发现。隶书的名称始于汉代，因汉代有人以为乃徒隶所用而得名，秦末时大概由于事务繁多，小篆一体难以应对，遂采用了书写更为便捷的隶书体。（参见丛文俊著《中国书法史·先秦秦代卷》第六章第二节。）

图 2-2 ［秦］《阳陵虎符》铭文

总之，在秦代书体中，小篆是用于庄重场合的正规书体，是周秦一系古文字的终结。隶书（古隶）的社会地位较低，是日常生活中所用的俗体。其他的通行书体，则因应用场合的不同而用途各异。

二、秦代书家

秦代的书家，见于史籍记载的有李斯、程邈、赵高、胡毋敬等，其中以李斯最为著名。

李斯（？—前208年），字通古。楚上蔡（今河南上蔡）人。荀卿门生。后入秦，初为吕不韦舍人，复为廷尉，襄助秦王（始皇）兼并六国。统一后，积极为始皇建言（如推行郡县制、焚书等），后官至丞相。始皇崩，与赵高合谋废太子扶苏，立少子胡亥为二世皇帝。旋又为赵高所诬，而被腰斩。李斯曾作《仓颉篇》小篆字书，史称其工篆，且推为小篆之祖，但并无确切书迹传世。秦代有小篆纪功刻石若干，因李斯书名藉甚，又曾随同始皇出巡，旧说皆以为乃其所书，可作参考。

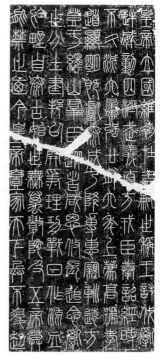

图2-3 ［秦］《峄山刻石》（重刻）

程邈，生卒年不详，字元岑。

下杜（一说下邽）人。初为衙吏，得罪秦王（始皇），幽系云阳十年。在狱中整理改定小篆，始皇善之，出为御史，使其省改文字。程邈书作无传，宋刻《淳化阁帖》中所收程邈楷书，系后人附会。

赵高（？—前207年），赵国人。入秦为中车府令。始皇崩，与李斯矫诏立胡亥为二世皇帝。后谋杀李斯，替其丞相之位，复弑二世，立子婴，终为子婴所诛。赵高曾作《爰历篇》小篆字书，张怀瓘《书断》称其"善篆，教始皇少子胡亥书"，亦无书迹留存。

胡毋敬，生卒年不详。毋一作"母"。初为秦栎阳狱吏，后至太史令。胡毋敬曾作《博学篇》小篆字书，张怀瓘《书断》称其"博识古今文字"，亦无作品传世。

三、秦代书迹

图 2-4 ［秦］《泰山刻石》（翻刻）　图 2-5 ［秦］《琅邪台刻石》

秦代的书迹，主要有刻石、诏版与简牍等。刻石、诏版书体为小篆，简牍系早期隶书。

1. 刻石

石刻书法发展到秦代，已蔚为大观。秦代的刻石，皆系始皇东巡时为颂其功德所制，二世元年逐一加刻诏辞，与原石书风一致，书刻均无署名。《史记·秦始皇本纪》记刻石凡七种。《峄山刻石》（又名《峄山碑》，前219年立于山东邹县峄山）（图2-3）有北宋徐铉摹临本，其弟子郑文宝据以重刻，字形整肃，线条僵直。《泰山刻石》（又名《封泰山碑》，前219年立于泰山，残石存八字，藏于泰安岱庙）（图2-4）有宋代翻刻本，较《峄山》徐摹本为胜，笔力虽遒劲，但古意已漓，离秦篆风神已远。《之罘刻石》（前218年立于山东之罘山）有宋《汝帖》本（存十三字），久已失真。《会稽刻石》（前210年立于会稽山）有元代翻刻本，书风近《峄山》徐摹本。《东观刻石》（前218年）、《碣石》（前215年）均不传。以上诸刻，原石均毁，或重刻或翻刻，赖之以流传。因其皆系摹临，受了唐、宋篆法的影响，已无法据以窥知书风的原貌。

秦刻石中最为可信的是《琅邪台刻石》（图2-5），始皇二十八年（前219年）立于今山东诸城琅邪山。原石泐甚，尚存二世时加刻诏

图2-6 ［秦］诏版铭文

书残文十三行，现藏中国国家博物馆。残存的篆文字迹模糊，但尚可看出其字形纵长、结体匀停、线条宛转的书体特征。与其他秦刻石的流传拓本相较，《琅邪台》笔迹遒媚、气象宏阔，更为古厚且生动，其体式上承春秋战国的秦文正体，下接汉篆，堪称一代巨制。

自秦代以后，石刻书法替代了金文，成为铭铸系统书迹中的大宗。作为文字的载体，石刻的形制往往大于彝器，丰碑大碣，无疑更能敷歌功颂德之用，同时也赋予作品以宏大气象。总之，石刻书法的兴起，是铭铸系统书法的一个大发展，在书法史上有着极其重要的意义。

2. 诏版

秦始皇兼并天下后，规定统一度量衡，在颁行各地的标准权量上刻铸始皇二十六年诏辞（有的加刻有二世元年诏书，俗称"两诏权量"）。权有铜质、铁质，铜权直接刻就，铁权则加嵌铜诏版。量有铜质，亦有陶质。这些权量诏版（图2-6）乃低级文史或工匠所作，其书写、刻制工拙不一，或规整或草率，并无一致的风格。线条折多转少，时续时断，与秦刻石的书风迥异。尤其是草率的一路，结体参差，行款错落，颇具有意趣。

秦诏版是有别于书家所作的秦刻石之外的另一种秦篆书体实物，也是研究秦代小篆的重要文字资料。需要指出的是，诏版的书体以小篆为主，间亦有六国文字的遗形，且还带有隶势，从中颇可反映出秦代人在"书同文字"的背景下是如何进行小篆的书写与使用的。

3. 简牍

《里耶简牍》（图 2-7）是秦代的早期隶书，其纪年从秦始皇二十五年（前222年）至秦二世元年（前209年），2002年6月出土于湖南龙山县里耶古城址一号井，共计36000枚左右。内容多为官署档案，涉及当时社会政治、经济、文化的各个方面，是研究秦代历史的珍贵资料。这批简牍系多人书写，且有署名，其书风不一，各有形态，但总的风格可与《云梦睡虎地秦简》相继。简牍字中时有横斜向的笔画长伸拖曳，为后来成熟隶书波挑之萌芽。其字形构造系篆法的仍有不少，但由于书写便捷的需要，省略、合并笔画的现象更为普遍了。

《里耶简牍》能反映出早期隶书在秦代的发展情况。秦代各书体中，隶书体虽不如小篆重要，但因其书写便捷，而在日常生活中为人们所普遍使用。到了汉代，随着隶变的继续而产生成熟隶书，遂替代了小篆的地位。

秦代的书迹，尚有近年出土的秦刑徒墓志等。秦刑徒墓志是后世墓志之权舆，其材质为陶瓦，作者系刑徒，书体篆、隶杂糅，形制、文辞均简陋，刻划草率，谈不上有什么书法美感，但对研究书体演变有着一定的参考价值。

图 2-7 ［秦］《里耶简牍》

第二节

汉代书法 ｜ 02

一、汉代书迹

在汉代，无论是手写还是铭刻的场合，隶书都是主要的应用书体。汉代的墨迹与铭刻书法均有大量遗存，下面择其中能体现书法艺术性或书体演变情况的书迹，分别加以叙述。

1. 墨迹书法

（1）简牍

汉代虽已有纸的发明，但竹木简牍仍是日常主要的书写材料，并且一直沿用到晋代。汉代的一般简牍长二十三厘米左右，约合汉尺一尺，用于信札、文牍等，故后世有"尺牍"之称。其他简牍则因用途不同而长短不一，且各有名称，如：檄、检、楬、笺、棨、符、谒、刺、觚等。由于竹子系圆筒形，竹片过宽则易呈弧状，故简面一般很窄，通常只写单行；牍则为较宽的长方形木板，可以写几行字。为了防止字迹化涸，简牍的书写面往往经过打磨或涂液处理。（据华人德著《中国书法史·两汉卷》第二章第一节。）

汉代的简牍有数万枚遗存，出土于西北地区和内地各省，其中西汉的占绝大多数。20 世纪西北地区汉简的主要出土地有甘肃敦煌、额济纳河流域古居延、甘肃武威、甘肃甘谷、甘肃酒泉、青海大通等；内地各省主要有湖南长沙马王堆、山东临沂银雀山、河北定县、湖北江陵凤凰山、安徽阜阳双古堆、湖北江陵张家山、

江苏东海尹湾村等地。西北地区的简牍以木质为主，书写者系戍守边陲的将卒或低级文吏，年代从汉武帝时期一直到东汉以后；内地则以竹质为主（此与竹子怕干旱而宜温湿的生长习性有关），其书写年代多早于西北汉简，大多为西汉前、中期的作品。汉简的书风多样，是研究汉代书体演变与地域书风的珍贵资料。

1972年湖南长沙马王堆一号汉墓出土的简牍（图2-8），其年代在汉初文帝时期（前179—前157年）。这批汉简的内容为登记随葬器物的遣策与标明竹笥所盛物品的木牌，文字为墨书隶体。其体势、笔法接承秦隶，亦尚有篆法孑遗，有些字与偏旁的写法并不固定，但字中主笔的波挑更为明显，且带有一定程度上的美化意识。湖南长沙马王堆三号汉墓、湖北江陵凤凰山十号汉墓、山东临沂银雀山一号与二号汉墓、安徽阜阳双古堆一号汉墓等地出土的汉简亦属于西汉初期，这些简牍虽书写者、出土地不同，但其书体式样大体上与马王堆一号汉墓简牍相近，反映了西

图2-8［西汉］马王堆一号汉墓遣策

汉初期隶书的发展情况。

在敦煌、居延汉简中，可看到隶书继续演变至成熟的过程。在这个隶书正体化的过程中，西汉初期纵向或斜出的波挑逐渐成为横势，字形趋扁平，蚕头雁尾的特征日益显著。1973年在河北定县八角廊中山怀王刘修（前55年卒）墓出土了大批宣帝时的竹简（图2-9），这批竹简的书体式样颇类东汉中、晚期的隶书碑刻，可证隶书在西汉中晚期已经完全成熟。成熟隶书亦叫八分书（案："隶书"之名，据说是由于秦官府"令隶人佐书"而得名。隶书又称"佐书"或"史书"，此因汉代官府中的文书官吏乃书佐和史之故。裘锡圭《文字学概要》中说，成熟隶书体很可能是先在佐、史一类人手中形成，然后再推广到整个社会上去的。汉以后则通常称为"八分书"，其得名之由，大多以为与成熟隶书的字势有若"八"字左右横向背分有关），其用笔逆入平出，波挑伸展，篆书笔意消除殆尽，风格不同于西汉初期的古隶。（参见华人德著《中国书法史·两汉卷》第二章第二节。）

草书的形成要比隶书的成熟略晚。西汉初期的简牍中，开始出现了偏旁部首简化和连

图2-9 [西汉] 定县竹简

笔的草书化迹象；到了宣、元帝时期，从居延汉简《神爵二年简》（前60年）、《永光元年简》（前43年）（图2-10）来看，有些字已带有浓厚的草书意味，但其中非草书的字仍有不少；至成帝《阳朔元年简》（前24年）（图2-11）和《元延二年简》（前11年），其书体就已经是纯粹的草书了（据裘锡圭著《文字学概要》）。这种草书是在草率的古隶（古隶俗体）的基础上同时吸收成熟隶书的波挑而形成，其形体简略，字字独立，主要用于草稿和尺牍，后人为了与今草相区别而称之为"章草"（案：关于"章草"的命名，历来说法不一：或以为与《急就章》有关；或以为因东汉章帝提倡而得名；或以为因可以施于章奏而得名；或以为"章"字有条理、法则等意义，章草书法比今草规矩而得名。其中以最后一种最为人所认同）。东汉前期的居延汉简《误死马驹册》（27年，不纯为章草字）（图2-12）、《永元五年兵器册》（93年）（图2-13），是汉简中的章草佳作。

成熟隶书具有书写上的规范性与审美上的艺术性，但由于其修饰性的波挑，书写起来并不方便。因此在日常书写中，人们还使用一种叫"通俗隶书"的书体，此种书体除了无明显波挑外，其字形构造与成熟隶书基本相同。大约在东汉中期，通俗隶书在草书的影响下演变出一种在日常中普遍使用的俗体，如敦煌《永和二年简》（137年）（图2-14），这种书体完全抛弃了成熟隶书中的波挑，较多地使用尖撇和接近后来楷书硬钩的笔法，转折处多作圆转，书写更为简便，被称作"新隶体"（据裘锡圭著《文字学概要》）。到东汉晚期，在带有草书笔意的新隶体的基础上，逐渐演变出了书写更为快捷、笔画时有连带的

图 2-10 [西汉]《永光元年简》

图 2-11 [西汉]《阳朔元年简》

图 2-12 [西汉]《误死马驹册》

图 2-13 [东汉]《永元五年兵器册》　　图 2-14 [东汉]《敦煌永和二年简》

行书（早期行书与草率的新隶体之间的界限有时很难划分）。书家将行书的写法加以规整，把行书中横画收笔用顿势的笔法普遍化，再增加一些捺笔和硬钩的使用，从而形成了楷书。至此，汉字的各种书体都已出现，书体的演变已经基本结束了。

（2）帛书及其他

帛为丝织物之统称，在古代与简牍同为纸张普遍使用前的常用书写材料。但帛较为贵重，又容易腐烂，故在考古发掘中

发现得并不多。

1973 年在长沙马王堆三号汉墓出土了大批帛书,内容有《周易》《老子》和一些先秦古佚书及地图等,从书体与风格来看,应系多人书写。其中《老子》有甲、乙两种写本。甲本(图 2-15)书体较古,其书写年代最晚在高祖时期(前 206—前 195 年),书体为古隶,朱丝栏墨书,结体纵长,用笔圆融,篆法较多。乙本(图 2-16)亦为古隶,朱丝栏墨书,书写精工典丽,年代大概在惠帝、吕后时期(约前 194—前 180 年),时间略晚于甲本,但书风却大不相同。其字势方扁,一些斜向的波挑长伸,篆意亦不再浓厚,隶变的程度显然要高于甲本。两种写本书体式样之不同,除了书写者不同的因素之外,从中可反映出隶书

图 2-15 [西汉]马王
堆帛书《老子》甲本
图 2-16 [西汉]马王堆帛
书《老子》乙本
图 2-17 [东汉]熹平元年朱书陶瓶

体在西汉初期的演进是较为快速的。

除了简牍、帛书外,汉代的墨迹书法亦见于其他器物,如陶瓶、陶仓(大多系墓中明器)。著名的有东汉《永寿二年朱书陶瓶》(156年)与《熹平元年朱书陶瓶》(172年)(图2-17),书体在新隶体与早期行书之间。汉墓壁画上亦往往有墨书题记,如1972年在内蒙古自治区和林格尔发掘的东汉末护乌桓校尉墓,其壁画上墨书题记(图2-18)甚多,书体为新隶体。汉墓中出土的漆器上,有的写(刻)有文字(漆书),书体有篆、隶,书写精美,应是有着良好书写技能的低级文吏所书。1990年在敦煌悬泉置遗址出土的东汉《麻纸墨迹》(图2-19)、兰州伏龙坪汉墓出土的东汉晚期《伏龙坪残纸》(图2-20),其书体明显脱去隶意而带有

楷书意味,出现了点、折、钩、撇等楷书的笔法。在以上书迹中(漆器除外),或多或少都蕴含有行书、楷书的笔法,这些文字,是研究汉代尤其是东汉晚期行、楷书体演变的重要资料。(参见华人德著《中国书法史·两汉卷》第二章第三节。)

2.铭刻书法

(1)石刻

汉代是书法史上的第一座石刻高峰,其石刻种类

图2-18 [东汉] 和林格尔护乌桓校尉墓壁画题记

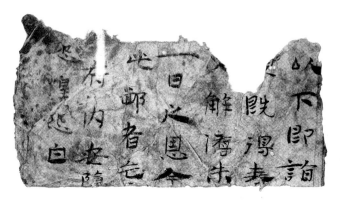

图 2-19 〔东汉〕敦煌悬泉置麻纸墨迹

图 2-20 〔东汉〕伏龙坪残纸 　　图 2-21 〔西汉〕《群臣上醻刻石》

繁多，除了碑碣外，尚有摩崖、墓志、石阙、石经、画像石题字以及其他杂刻等。

　　西汉(包括新莽)无碑，只有少量的刻石，其中较著名的有《群臣上醻刻石》(前158年，篆书)(图2-21)、《鲁北陛石题字》(前149年，篆书)、《霍去病墓石题字》(约前117年，篆、隶书)、《杨量买山地记》(前68年，隶书)、《五凤二年刻石》(前56年，隶书)(图2-22)、《居摄两坟坛刻石》(7年，篆书)(图2-23)、《莱子侯刻石》(16年，隶书)(图2-24)等。这些刻石无一定形制，石质粗砺，大多字数较少，书体或篆或隶(篆体往往受隶书影响而带有隶势，隶书则多系通俗隶书)，刻工粗率，风格古拙浑厚。

图 2-22 [西汉]《五凤二年刻石》

图 2-23 [西汉]《居摄两坟坛刻石》

　　东汉时期，由于社会上有竞讲名节、崇丧厚葬等风气，故纷纷树碑立石，碑刻遂大盛。在古代，碑的用途凡三：一是下葬时引棺入圹，起初用大木，后易为石碑；二是立于宫室，

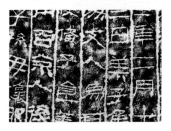

图 2-24 [新莽]《莱子侯刻石》

以测日影；三是立于宗庙，以系祭祀用的牲口。后世的碑刻制度，就是在第一种的基础上发展起来的。东汉的碑刻已形成固定的形制，一般来说，碑通常为圆首，上方有额，刻有碑名，额上或额下往往有"穿"（呈圆孔状，在起初是引绳下棺时装辘轳用，至后来则只是在形式上的保留而已），碑下有承重的趺座，多作长方形，即所谓的"圆首方趺"。

东汉的篆书碑刻很少，由于汉代的主要通行书体是隶书，对篆书则较陌生，人们也就很少用篆书来写碑了。《袁安碑》（92年）（图2-25）、《袁敞碑》（117年）（图2-26）是东汉篆书碑刻中的代表，二碑碑主系父子（皆位至三公），书风一致，乃一人所书。其篆法与秦篆有异，字形趋方，结体疏匀，线条盘曲，这是汉代小篆的典型风格。嵩山《少室石阙铭》（123年）与《开母石阙铭》（123年）（图2-27）亦属标准汉篆，经由风雨侵蚀的碑文显得拙厚朴茂，但这已非其原貌了。《祀三公山碑》（117年）（图2-28）、《延光残碑》（125年）、《张衡碑》（139年，今已佚）是体兼篆、隶的碑刻，其字法用篆，体势近隶，两者结合得很好。这种书体式样并非是由篆至隶演变的过渡体，而是书写者在主观上依托隶书对篆书写法进行的改造（其中亦有书写者对篆法隔阂的因素），后世的书家如齐白石的篆书，即是受了此种体式的影响。

东汉碑额的书体，由于为了显得庄重（或与碑额图案纹饰相配合），往往采用比隶书

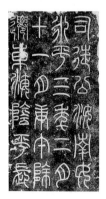

图 2-25 [东汉]《袁安碑》

图 2-26 ［东汉］《袁敞碑》

图 2-27 ［东汉］《开母石阙铭》

图 2-28 ［东汉］《祀三公山碑》

图 2-29 ［东汉］《韩仁铭额》　　图 2-30 ［东汉］《尹宙碑额》

图 2-31 ［东汉］《张迁碑额》

更古的篆书体。碑额篆书的风格多样，如《韩仁铭额》（175 年）（图 2-29）侧锋用笔，柔曲沉实；《尹宙碑额》（177 年）（图 2-30）垂脚似倒薤叶；《张迁碑额》（186 年）（图 2-31）笔画或方折或弧曲，蜿蜒起伏，带有装饰意味。这些汉碑额虽非汉篆正宗，但其用笔生动活泼，书风各具特点，颇为丰富了汉代篆书的审美风格类型。

东汉的隶书碑刻基本集中在东汉中、晚期。桓、灵之际，政治腐败，厚葬成风，给后世留下了大量的碑刻。虽历经兵燹毁损，现仍存汉碑原石（或拓本）四百种左右，主要分布在山东、

河南、陕西、四川等地，而尤以山东曲阜孔庙和济宁汉碑廊的存碑量为最多。

东汉前期碑刻少见，《三老讳字忌日记》（52年）、《鄐君开通褒斜道刻石》（63年）（图2-32）、《大吉买山地记》（76年）（图2-33）等均为刻石，书体为无波挑（或极少）的通俗隶书，书风与西汉刻石相近。东汉中、晚期的碑刻，大多立于宗庙、坟墓或山川，书体基本为成熟的隶书（这比西汉宣帝时

图2-32 [东汉]《鄐君开通褒斜道刻石》　图2-33 [东汉]《大吉买山地记》

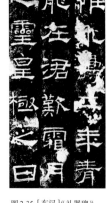

图2-34 [东汉]《乙瑛碑》　　　　图2-35 [东汉]《礼器碑》

简牍上的成熟隶书要晚近二百年）。西汉与东汉初期，并无树碑的风气，此阶段刻石的功用相对偏于实用而少伦理道德的色彩，故其书体采用书、刻均便捷的无波挑隶书。东汉中期后，碑刻风气大盛，其树碑立石多为了崇祀神灵、记述功德与标榜名节等，于是相应地对书、刻的要求也更高了，因此采用既庄重又具有艺术性的成熟隶书体，以达到与碑文内容相得益彰的效果。

东汉中、晚期隶书碑刻的风格繁多，一碑有一碑之面目，但亦可试着将其分类：

（一）精工典雅。如《乙瑛碑》（153 年）（图 2-34）、《礼器碑》（156 年）（图 2-35）、《郑固碑》（158 年）、《张景碑》（159 年）、《孔宙碑》（164 年）、《华山庙碑》（165 年）、《史晨碑》（168、169 年）、《孔彪碑》（171 年）、《韩仁铭》（175 年）、《曹全碑》（185 年）（图 2-36）、《刘熊碑》、《朝侯小子残碑》

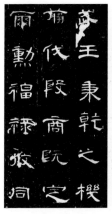

图 2-36 ［东汉］《曹全碑》　　　图2-37 ［东汉］《鲜于璜碑》　　　图 2-38 ［东汉］《西狭颂》

等。此类碑刻数量众多，为汉碑之大宗。其字形横扁，体势背分，中宫收敛而波挑舒展，最具有八分书的华饰特征，亦最接近汉简上的成熟隶书。

（二）拙朴沉厚。如《鲜于璜碑》（165 年）（图 2-37）、《衡方碑》（168 年）、《张寿碑》（168 年）、《西狭颂》（171 年）（图 2-38）、《郙阁颂》（172 年）（图 2-39）、《校官碑》（181 年）、《张迁碑》（186 年）（图 2-40）等。此类汉碑字形方正，笔画平直粗重，波挑短敛含蓄。

（三）潇散虚和。如《子游残石》（115 年）（图 2-41）、《封龙山颂》（164 年）（图 2-42）、《肥致碑》（169 年）（图 2-43）、《孙仲隐墓志》（175 年）（图 2-44）、《王舍人碑》（183 年）等。此类汉碑数量不多，其笔致轻松率意，而无碑刻矜庄之气，虽不以法度见长，然颇能以意趣取胜。

（四）奇纵宕逸。如《石门颂》（148 年）（图 2-45）、《杨淮表记》（173 年）等。此类系摩崖，因崖势而刻就，笔画、结

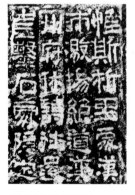 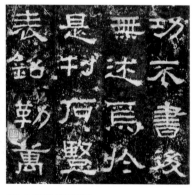

图 2-39 [东汉]《郙阁颂》　　　　图 2-40 [东汉]《张迁碑》

体皆有奇趣，不同于庙堂之刻。其线条圆劲凝练，粗细较匀，波挑亦较瘦，并无第一类汉碑那样的雁尾肥笔。

以上分类，仅为大略。此四种类型，并未能涵盖尽所有的汉碑风格；而一类中之所属，亦未必完全妥当（有的汉碑风格介于两种之间）。但由此亦可窥知汉碑之大要，而对其书风有一个整体上的宏观认识。

由于旨在赞颂碑主，汉碑一般不具撰书者名，与汉简同样，其书写者亦大多是当地郡县在书法上训练有素的令史、书佐等低级文吏（亦有碑刻当出自书家之手）。汉碑经过刊刻，其笔画形态比手写体更具有修饰性，也更显得整饬而有法度，故汉简往往洒脱，汉碑则庄重，再加上年代久远，风雨侵蚀，而形成了特有的"金石气"，这是完全不同于汉简的书法审美类型。

（2）金文

两汉的金文（铜器铭刻文字）并非是汉代书迹中的大宗，其成就亦逊于前代，但也有自己的特色。

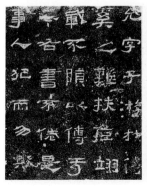
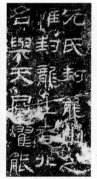

图2-41 ［东汉］《子游残石》 图2-42 ［东汉］《封龙山颂》 图2-43 ［东汉］《肥致碑》

　　在汉代，由于漆器、陶器的大量使用以及将铜用于铸钱的用途，使得铜器的数量为之减少。汉代铜器主要为日常实用的器具，器物铭文刊刻多于浇铸，内容多是器物所属、重量容量、纪年、吉语及监造工官名等，文字一般由监造工官书写，再由工匠刊刻。

　　西汉铜器铭文或草率或工整，书体或篆或隶。隶书铭文风格与墨迹书法同步，其书体式样可与同期汉简相印证，亦可作为研究汉代书体演变的文字资料。如西汉宣帝元康五年（前61年）的《阳泉使者舍薰炉铭》（图2-46），书体系隶书，除了由于铜器刊刻不易而没有刻出波挑的肥笔外，其他的字形特征很接近同时期的汉简。篆书铭文中有的颇具水准，如1981年在陕西兴平汉武帝茂陵一号从葬坑出土的《阳信家钟铭》（图

图 2-44　[东汉]《孙仲隐墓志》

图 2-45　[东汉]《石门颂》

2-47），书体为小篆，字形方整，线条凝重，书与刻结合得很好。新莽时期的《嘉量铭》（小篆）（图 2-48），书刻俱佳，且富有特色，其字形纵长而夸张，垂脚长伸，笔画方折。这种"笔画方折"的写法，或与当时隶书的影响有关。东汉铜器铭文多作隶书，书刻或精或粗，相对以小器物的制作更为精工。

　　汉代的范铸铭文有铜洗（图 2-49）、铜镜、钱币等，基本上为凸出的阳文，书体或为篆隶或为篆隶变形体，字形常作减笔，亦多讹字、别字。其笔画瘦劲，风格多样，时与图案花纹相结合，带有明显的装饰设计意味，审美效果与汉代瓦当为近。（参见华人德著《中国书法史·两汉卷》第三章第二节。）

　　（3）其他

　　汉代的铭刻书迹，尚有瓦当、砖文、骨签等。

图 2-46 ［西汉］《阳泉使者舍薰炉铭》

图 2-47 ［西汉］《阳信家钟铭》

图 2-48 ［西汉］《嘉量铭》

图 2-49 ［西汉］铜洗

　　瓦当亦称瓦头，指古代建筑中覆于檐际的陶瓦下垂部分，有着保护和美化瓦檐的作用。我国西周时期已开始出现瓦当，或素面或有纹饰，形状为半圆，至战国（秦国）则发展成圆形。文字瓦当始见于西汉，西汉是瓦当的鼎盛时期（东汉瓦当很少），其中以文字瓦当为大宗，大多出土于陕西西安附近，山东、河南、河北等地也有发现，总数可以万计。西汉文字瓦当的内容可分宫苑、官署、祠墓、吉语、杂类等，当面直径多在十五至十八点五厘米之间，字数从一至十二不等（目前未发现十一字瓦当），以四字瓦当最为常见。瓦当（图2-50）上的文字一般由官方建筑部门的属吏设计，再由工匠做成模范压脱而成。其书体有篆、隶、缪篆、鸟虫书等，风格面目多样，笔画通常为瘦劲的阳文，字形随当面而诘屈变化，布置巧妙，章法和谐，与汉代印章、封泥颇具有审美上的通感。

　　汉代砖文以东汉居多。西汉的有文字砖很少，其中较著名

图 2-50 ［西汉］长乐未央瓦当

图 2-51 ［西汉］单于和亲砖模

的有"海内皆臣"方砖（篆书）、"单于和亲"方砖（篆书）（图2-51），文字皆系模印。东汉的砖文有模印有刻划，数量均可以百计。模印砖绝大多数是条形砖，砖文在砖的侧、端面，书体大都是无波挑的阳文隶书，风格拙朴。刻划砖文分干刻和湿刻。干刻是在烧制后的砖上刻划，此类砖文在东汉主要见于刑徒葬砖，其书刻简率，笔画瘦硬，书体亦系无波挑的隶书。由于砖文并非用于庄重或美化的场合，故基本都是书刻简便的无波挑隶书，而不像典重碑版那样使用八分书体。湿刻则是在未烧制前的软砖坯上刻划，由于泥质湿软，故刻写自如，能刻出笔势连贯的行草书体。1925年在陕西西安出土了三十多块湿刻砖，年代在东汉元和二年（85年）前后，书体有隶书和草隶。其中以《公羊传砖》（草隶阴刻）（图2-52）最为著名，用笔活泼，字形飞动，反映出很好的书写技能。20世纪70年代起在安徽亳县曹操宗

图2-52 [东汉]《公羊传砖》

族墓中出土的四百多块阴刻砖,大都是湿刻,年代在东汉延熹
至建宁间(158—171 年),其笔画的轻重缓急颇接近毛笔书写
的效果。曹氏宗族墓砖文的书体有工整隶书(具有八分体势而
无雁尾肥笔)、无波挑隶书、行书和草书等,其中尤以行书、草
书砖文(图 2-53)为文字学界所瞩目,具有极高的书体研究价值。

1985 年在西安市未央区未央宫乡卢家口村,出土了五万多
片西汉长安未央宫的刻字骨签。这批骨签(图 2-54)系库房领
取器物的标牌(一式两份),以动物骨骼(主要是牛骨)制作,
一般长约六七厘米,宽约二三厘米。文字内容或为物品代号、
编号、数量、名称与规格等,或为年代、工官名称、各级工官

图 2-53 [东汉] 曹氏宗族墓《为将奈何》砖 图 2-54 [东汉] 长安未央宫刻字骨签

和工匠的名字等。其书体为隶书，也是研究汉代书体演变的文字资料。（参见华人德著《中国书法史·两汉卷》第三章第四节、第四章第三节、第二章第一节。）

二、汉代书家

1. 汉代书法艺术发展的社会基础

汉代的文史选拔考核制度和书法教育制度，是汉代书法艺术发展的重要社会基础。

西汉前期，《尉律》规定中央、郡县各机构的文史选拔必须试以"秦书八体"，优秀者最高可授以尚书、御史等职。这使得参试的学童从小在接受识字教育的同时，还要接受书写教育，以掌握各项书体的书写技能，从而为出仕做好准备。汉武帝后，此种选拔制度虽未能沿行，但书写技能却一直是考核文史升迁的一项内容。在仕途功名的影响下，书法无疑更为人所重视，而汉代负责文书工作的文史人员众多，其书写技能又娴熟（现存的汉代书迹，很多即出自这些无名低级文史之手。汉代各种书体的嬗变，亦与文史的书写实践有着很大的关联），这就形成了规模庞大的书法群众基础，为汉代书法艺术的繁荣和书家群的涌现提供了土壤。

汉代的帝王、皇室成员和贵族子弟从小便接受识字和书写的教育，其中亦不乏善书者，如汉元帝、成帝许皇后、章帝窦皇后、汉安帝、和帝邓皇后、顺帝梁皇后等，史称其"善史书"（即当时文史最常用的隶书体），可见书法已成为统治阶级修身养性之所寄。东汉灵帝时，还在洛阳鸿都门内设立了以文学艺术为重

的学府——鸿都门学，致力于文学、艺术（包括书法）人才的培养。鸿都门学的设立虽然有着政治上的原因（鸿都门学在当时是为灵帝和宦官集团服务的，其设立的目的是为了与重经学、代表官僚士大夫集团利益的太学相对垒），但在客观上突破了当时"尊经轻艺"的教育思想，从而提高了文艺的地位，与仕途相关的实用性书写教育也上升为书法艺术教育，直接造就了一批御用宫廷书法家。

西汉时纸的发明，也对汉代书法艺术的发展有着影响。纸张虽然不是汉代的主要书写材料，但在东汉晚期已被书家经常使用。与简牍的形制窄小相比，纸张更宜于书家挥洒，也更有利于书家对书写技法的拓展与提升。书写材料的适宜与便利，无疑使书家能更好地进行书法艺术的实践；反过来，书家在实践的同时又能根据经验对纸的制作加以改进，以便更适于书写。著名的"左伯纸"，便系汉末书家左伯（字子邑，东莱人）在建安（196—219 年）间所研制，其质地精良，颇宜书写。书法家们还改良了其他的书写用具，如"张芝笔"、"韦诞墨"，在汉末与"左伯纸"齐名。书写用具的改良，又促进了书法家的创作实践，从而更有力地推动了书法艺术的发展。（参见华人德著《中国书法史·两汉卷》第一、七章。）

2. 西汉与东汉前、中期书家

（1）西汉书家

西汉时期，见于史籍记载的书家很少。

史游（生卒年不详），汉元帝时官至黄门令。张怀瓘《书断》引南朝宋王愔的话说："汉元帝时，史游作《急就章》，解散隶

体，粗书之。汉俗简堕，渐以行之。"由此看来，史游擅长隶草之类的书体，或做过章草规范化的工作（其时章草已形成）。《急就章》即《急就篇》（三十一章），是史游所编用以教学童识字的字书。汉代曾多次进行字书的修订和编写工作，西汉初期，闾里塾师将秦代《仓颉》《爰历》《博学》三篇字书合为一编，称为《仓颉篇》。史游《急就篇》中所收，即为《仓颉篇》中的正字。

西汉末辞赋家、语言文字学家扬雄（前53—18年），字子云。蜀郡成都（今属四川）人。成帝时官给事黄门郎，新莽时为大夫。早年以辞赋闻名，晚年转而认为作赋乃"雕虫篆刻"，非壮夫所为。扬雄精通古文字，平帝时曾以篆书作《训纂篇》（三十四章）字书。西汉末学者刘歆的儿子刘棻尝从其学作奇字（案：奇字乃新莽"六书"之一，许慎《说文解字·叙》称"即古文而异者也"），可见他同时也擅长古文字的书写。但扬雄以辞赋为小技，基于此种文艺观，书法恐亦不能受其重视，他对书法的习学，可能主要是作为研治古文字的辅助。

陈遵（生卒年不详），字孟公。杜陵（今陕西西安东南）人。因功封嘉威侯。王莽时官河南太守、九江及河内都尉。更始帝时任大司马护军，使于匈奴，在朔方郡为人所杀。陈遵性格放纵，才思敏捷，工书擅文辞。他在当时书名藉甚，所写的尺牍常被人收藏，甚为爱重。此种现象，一方面说明了他的书法实践所具有的艺术性（不像扬雄有着学术上的因素），另一方面，也折射出西汉末年人们对书法已有了艺术审美的态度，书法正逐渐成为一门自觉的艺术。

（2）东汉前、中期书家

张怀瓘《书断》云："自陈遵、刘穆之起滥觞于前，曹喜、杜度激洪波于后，群能间出，角立挺拔。"自陈遵后，在东汉前期涌现出一批书家，其中以刘睦、曹喜、杜操等为代表。在他们的书法实践中，更进一步摆脱了非艺术性的实用因素，而"翰墨之道"则益发彰显。

北海敬王刘睦（？—73年），东汉宗室，其父刘兴为光武帝刘秀侄。刘睦性谦恭，博识能文辞，受光武、明帝宠爱。《后汉书·宗室传》称其"少善史书，当世以为楷则"，章草书甚得明帝喜爱。

曹喜（生卒年不详），扶风平陵（今陕西咸阳西北）人。章帝建初时郎中，传著有《笔论》一卷（已佚）。曹喜是位篆书书家，其篆法精巧，异于秦刻石线条匀一的"玉筯篆"而有新的发展。《书断》称"悬针""垂露"之篆法即出自曹喜。东汉后期的书家，如蔡邕、邯郸淳、韦诞等人的篆书，皆师其法。

杜操（生卒年不详），字伯度（魏时避曹操讳，而改称"杜度"）。京兆杜陵（今陕西西安东南）人。章帝时为齐相。杜操善章草，"杀字甚安，而书体微瘦"（卫恒《四体书势》），崔瑗、张芝皆师之。

崔瑗（78—143年），字子玉。涿郡安平（今河北深县）人，学者崔骃子。官至济北相。擅文辞，著有《草书势》。崔瑗是东汉中期章草书家，师于杜操，结字工巧，媚趣过之，后人并称为"崔杜"。崔瑗亦工小篆，传《张衡碑》为其所书，风格近于《祀三公山碑》。崔瑗子寔（？—约170年），字子真，官辽东太守、

尚书，章草有父风，能传家法。

3. 东汉后期书家

东汉后期，书法已完全摆脱了"经艺之本，王政之始"（许慎《说文解字·叙》）的实用观念的束缚，在艺术上愈趋于自觉，涌现了大批的书家。此阶段的书家大致可分为三类：一是以儒业为重的士大夫书家，以蔡邕为代表；二是鸿都门学书家群；三是以张芝为首的西州书家群。

（1）士大夫书家蔡邕

蔡邕（133—192年），字伯喈。陈留圉（今河南杞县南）人。博学多才，名高于世。灵帝时为议郎，因上书遭诬而流放，遇赦后亡命江湖十余年。献帝时为董卓所重，官拜左中郎将，封高阳乡侯，后因卓诛受牵连而死。后人辑有《蔡中郎集》十卷。蔡邕篆、隶兼擅，创飞白体。其女琰（文姬），亦工书。蔡邕篆书采李（斯）、曹（喜）二家之法，"然精密闲理不如（邯郸）淳"（卫恒《四体书势》），书迹有《宜父碑》（传）（今已佚）；隶书精妙，有《熹平石经》残石（图2-55）。《熹平石经》是官方所刊立的儒家经典定本，由于古代经籍屡经传抄而讹误甚多，蔡邕等人于熹平四年（175年）上奏，将经籍文字写刻于石，立于太学门外以供人校正。石经校对和书刻的工程浩大，参与者甚众（作为书写者，蔡邕只是其中之一），

图2-55 [东汉]《熹平石经》残石

历时凡九载，书刻石碑四十余枚。石经虽出众手，但由于系正字性质，故字形一律方正整饬，其意重在强调书写的规范性。蔡邕虽在文艺上造诣颇高，但他首先是位儒者，其文艺观是受儒家"经学为本，技艺为末"的思想影响的，故他对当时的鸿都门学极力表示反对。

（2）鸿都门学书家群

东汉灵帝光和元年（178 年）设立的鸿都门学，是我国历史上最早的一所文学艺术学府。其教学以辞赋书画为主要内容，学生多至千人，由州郡及三公举送并加以考试，学成后多给予高官厚禄，待遇优于太学诸生。这个由宦官势力操控、与太学相对抗的学府遭到了蔡邕等士大夫的激烈反对，认为书画辞赋是才之小者，并不能作为匡扶社稷的政治人才任用。客观地讲，鸿都门学在政治上并不代表正直、进步的一方（其学生往往竞逐名利，人品亦不高），但在文艺上却是有积极贡献的。

鸿都门学的书家主要擅长鸟虫篆和隶书（工鸟虫篆者名皆不传），其中以师宜官、梁鹄、毛弘最为著名。

师宜官（生卒年不详），南阳（今属河南）人。擅长隶书，为灵帝所征召，在鸿都门学中无人出其右，"大则一字径丈，小则方寸千言，甚矜其能"。性嗜酒，"或时不持钱诣酒家饮，因书其壁，顾观者以酬酒直，计钱足而灭之"（卫恒《四体书势》）。后为袁术将，术曾立《耿球碑》，传为师宜官所书。

梁鹄(生卒年不详)，字孟皇。安定乌氏(今甘肃平凉西北)人。少好书，受法于师宜官。梁鹄亦工隶书，为灵帝所重，官选部郎，但因人品不佳，而为当时士大夫所鄙斥。后为曹操招致，曹甚

爱其书，常悬帐中，又以钉壁，以为胜师宜官。曹魏宫殿中题署，多为梁鹄所书。

梁鹄弟子毛弘（生卒年不详），字大雅。阳武（今河南原阳东南）人。献帝时为郎中，教于秘书。毛弘精研隶书，魏晋人皆以为法。

（3）以张芝为首的西州书家群

鸿都门学的书家虽然没有"尊经轻艺"的思想，但都受到功名利禄的驱使，相比之下，专精草书的西州书家可谓最为纯粹的艺术家。这些西北地区的书家痴于翰墨，其所擅长的草书一体，虽不具备"达于政"的实用功能，但却有着比其他书体更强的艺术表现力，从而吸引了众多的书家投入其中。"夕惕不息，仄不暇食。十日一笔，月数丸墨。领袖如皂，唇齿常黑。虽处众座，不遑谈戏，展指画地，以草列壁……"（赵壹《非草书》），此种情状，正是书家摒除外在因素而专心于艺的忘我表现，故若以实践动机而论，西州书家是最能反映汉末书法艺术自觉程度的书家群体。

张芝（？—约192年），字伯英。敦煌渊泉（今属甘肃）人，父张奂因功徙弘农（今属陕西），遂为弘农人。出身于官宦家庭，却多次征辟不就，世号为"张有道"。张芝性好书，草、行、隶体兼擅，尤善草书。其习书精勤，凡家之衣帛必先书而后煮练，临池学书，池水尽黑。他的章草初学杜（操）、崔（瑗），进而加以纵放，剔除波挑，形成字与字时相勾连的今草（案：张怀瓘《书断》中有张芝创今草之说。亦有人认为东汉末年尚处于章草时代，今草书体的成熟应在东晋。然从安徽亳县曹氏宗族

墓砖中与张芝同时期的砖文,如《为将奈何砖》《为蒙恩当报砖》《长示为保温润砖》等来看,其书体已颇具有今草的特点。这些砖文出自非名家之手,而张芝既被尊为"草圣",其作今草应是完全有可能的),其体势"一笔而成,偶有不连,而血脉不断。及其连者,气候通而隔行",世称"一笔书"(张怀瓘《书断》)。在书写实践经验的基础上,张芝还改良了毛笔,研制出更适用于草书体和缣纸(缣纸比简牍书写面大,质地柔软且吸墨性强)上书写的"张芝笔"。张芝的书法对魏晋南北朝书家影响很大,韦诞称其为"草圣"。他的书迹在唐代已鲜见,至今则无存,宋《淳化阁帖》中有其《冠军帖》《八月帖》等五帖,皆不可信。

张芝的草书在当时长安以西地区颇为风行,效仿者众,形成了书法史上第一个地域性流派。张芝季弟昶(字文舒),官黄门侍郎,擅长章草,书类其兄,人称"亚圣"。南朝时尚存的张芝书作,其实大多是张昶的作品。张芝弟子姜诩(字孟颖,今甘肃甘谷人)、梁宣(字孔达,今甘肃甘谷人)、韦诞(字仲将,今陕西西安人)以及田彦和等并善草书,有名于世,但都逊于张昶。与张芝同时的书家还有罗晖(字叔景,今陕西西安人)与赵袭(字元嗣,今陕西西安人),以草书见称于西州,颇为自矜,水平皆不及张芝。

(4)其他书家

东汉后期的书家,尚有刘德升。刘德升(生卒年不详),字君嗣。颖川(今河南禹县)人。张怀瓘《书断》称其"桓、灵之时,以造行书擅名,虽以草创,亦丰妍美,风流婉约,独步当时"。行书一体,自非一人所能创制,刘德升应是当时书家

中特擅此体者，抑或对行书技法的提升曾有过贡献。他的学生胡昭、钟繇继承其行书法，因风格不同，而有"胡肥钟瘦"之称。

另外，尚有上谷（今河北怀来东南）人王次仲（生卒年不详，应为灵帝以前人），被后人认为是创八分书体者，但所述年代（刘宋王愔《文字志》云乃东汉章帝建初中；南齐萧子良称在东汉灵帝时；《书断》引《序仙记》则云秦代）与隶书成熟时间不符。蔡邕《劝学篇》云"上谷王次仲，初变古形"，卫恒《四体书势·隶势序》云"上谷王次仲，始作楷法"，若蔡、卫二说不为无据，则王次仲可能对八分书的写法曾做过整理的工作。

第三节

汉代书学 | 03

在汉代，随着书法艺术的蓬勃发展，书论亦随之产生。由于尚属发韧阶段，书论的数量并不多，且独立性较弱，往往依附于文学作品和学术文章（有的甚至本意并非是论书），但在内容上亦已涉及书法史、书法美学、书法批评、书写用具等各个方面，且领先于同时期的绘画、雕塑等其他艺术门类的理论。

一、扬雄"心画"说

扬雄在《法言·问神》中提出了著名的"书为心画"说：

> 言不能达其心，书不能达其言，难矣哉！惟圣人得言之解，得书之体，白日以照之，江河以涤之，灏灏乎其莫之御也！面相之，辞相适，捈中心之所欲，通诸人之嚍嚍者，莫如言。弥纶天下之事，记久明远，著古昔之㗈㗈，传千里之忞忞者，莫如书。故言，心声也；书，心画也。声画形，君子、小人见矣。声画者，君子、小人之所以动情乎？

扬雄认为："言（口头语言）不能达其心，书（书面语言）不能达其言"，是难以明道的。圣人"言"、"书"皆能达，故具有至大至盛之感召力。"言"与"书"作为社交手段各有所长，

在人际交往中发挥作用。"声发成言（言有史、野），画纸成书（书分文、质）"，但"二者之来，皆由于心"（李轨注），正所谓"情动于中，而形于言"（《毛诗序》）。故此，通过察言观书，可以分辨君子、小人不同的气质、修养和品性。

此段文字，本与书法无涉，但后世书论家将"书为心画"理解成书法艺术与创作者内心情感的关系的命题，如宋朱长文："子云以书为心画，于鲁公信矣。"（《续书断》）此说对后世影响很大，书论家由此生发出人品胸次、道德修养、学识气质等书法批评标准（当然，此说并非是这些标准产生的唯一依据），而书家亦往往以此自绳，奉为创作实践之圭臬。

二、许慎《说文解字》

许慎（约生于明帝初年，卒于桓帝前期），字叔重。汝南召陵（今河南郾城）人。官太尉南阁祭酒、洨长等。东汉经学家、文字学家，师事贾逵，为马融所推敬，时人誉之为"五经无双许叔重"。

《说文解字》（十五卷）创稿于东汉永元十二年（100年），历时二十二年撰成，是我国第一部用"六书"理论系统分析字形及考究字源的字典。鉴于当时社会上一些人昧于文字学而胡乱说解、使用文字，许慎撰写了此部文字学著作，以"理群类，

解谬误，晓学者，达神旨"（《说文解字·叙》）。全书凡收字9353个，重文1163个。今通行本系北宋徐铉等校定。

许慎《说文解字·叙》是一篇关于文字学和书法史的文章。文章开头讲述了关于文字起源的传说，指出造字之初是"依类象形"，"书者，如也"，书写的字皆如其物状，具有象形的特征。接着对"六书"进行解释，阐明汉字的构造原理和发展法则。中间部分依据刘歆《七略·辑略》中的记述，简要地叙述了先秦至新莽时文字和书法的发展史。其内容涉及"宣王太史籀著大篆""书同文""秦书八体""西汉初文吏选拔制度""小学元士""新莽六书"等，是研究书体演变与书法史的重要资料。文章末尾则从儒家的文艺观出发，认为文字乃"经艺之本，王政之始，前人所以垂后，后人所以识古"，把文字的功能同儒家经典、政治相联系，以提高其社会地位。

《说文解字》一书，在后世影响极大，对历史、经学与文字学诸领域的研究都有着很大的帮助。而书法艺术的发展，则由于文字与书法的紧密关系，也是受到了一定影响的。

三、崔瑗《草书势》

崔瑗的《草书势》是今存最早的专论书法艺术的一篇文章。《草书势》原文已佚，今见本录于西晋卫恒《四体书势》，内容可能稍经删改。

此文专讲草书（章草），草书是最富于抒情性的书体，古代书法的审美与鉴赏，即是由草书发端的。文中说，草书的出现和隶书一样，乃是基于实用而产生。"草书之法，盖又简略。

应时谕旨，用于卒迫。兼功并用，爱日省力。纯俭之变，岂必古式"，草书字形简略，比隶书书写更为便捷，往往用于卒迫之际。此种由繁难趋简易的书体变迁，是由于社会发展的需要，而毋庸墨守以往的"古式"。崔瑗的此种认识，与草书的形成情况正符合。崔瑗是位出色的草书家，其书法实践经验丰富，对草书的审美特征有着深刻的认识。如"方不中矩，圆不副规"，是说草书既异于篆书的圆势，也异于隶书的方势，其体势方、圆兼备，却又不为所囿而变化无穷；"抑左扬右"指出了草书左低右昂的欹侧字形特征（在篆、隶正体中并无此种特征出现）；"竦企鸟跱，志在飞移；狡兽暴骇，将奔未驰"，是借动物的形象生动地描述了草书寓动于静、蓄而待发的势态特征；"畜怒怫郁，放逸生奇""凌邃惴栗，若据槁临危"，则由草书的形态美进一步联系到作者与观者的心理，揭示了书法创作和审美活动中的情感特征。文末云："远而望之，崔焉若沮岑崩崖；就而察之，一画不可移。"草书"远望"和"近察"的审美效果是不同的，而"远望"之整体气势，又需以"一画不可移"的精微细节支撑。这种浑然天成的艺术美并非出自创作时的匠心经营，而是"机微要妙，临时从宜"——出于书家灵感闪现时的随机挥运。

《草书势》虽篇幅不长，但文辞优美，论说精辟，对草书的艺术特征进行了深入的描述，诚可谓古代书法美学之嚆矢。篇题中"势"的概念的提出，既为书法创一术语，又令书论增一体裁，而为后人所引用和效仿。

四、蔡邕《篆势》《笔赋》

　　蔡邕著述宏富，在书法方面较为可靠的有《篆势》与《笔赋》两篇文章。

　　《篆势》一文，与崔瑗《草书势》同被收入卫恒的《四体书势》，体例与《草书势》同，内容为描述篆书的审美特征。"势"的涵义，结合文中内容来看，主要应是指书体的形态美。文中也用自然物象来赞美篆书的形态，如：

　　　　或龟文针列，栉比龙鳞，纾体放尾，长短复身。颓若黍稷之垂颖，蕴若虫蛇之焚（棼）缊。扬波振擎，鹰跱鸟震，延颈胁翼，势似陵云。

这种以物喻形的描述方式，应与文字起初的象形性有关。文字的构造是"依类象形"，那么人们在书法审美活动中联想起物象，用以类取譬的方法来形容其形态也是很自然的。反言之，在当时人们的眼中，是否能表现出自然物象的各种姿态，这也是书法艺术的一项重要审美内容。

　　《笔赋》收于《蔡中郎外集》，内容系对毛笔的礼赞。文中有提到毛笔的制作，"削文竹以为管，加漆丝以缠束"，这是关于书写用具制作工艺较早的记载。从文学角度而言，此篇文字铺陈，是以毛笔为题而作赋，崔瑗《草书势》与蔡邕《篆势》亦具有此种性质，实际上都是以书体为题材的文学作品。

　　《笔论》和《九势》是后人托名蔡邕而作，首见于宋陈思《书苑菁华》。此二篇虽系伪托文字，但其中内容亦有可取者，如《笔论》中讲书法的创作心理：

书者，散也。欲书先散怀抱，任情恣性，然后书之。
若迫于事，虽中山兔豪不能佳也。

《九势》中论"势"的美学涵义：

夫书肇于自然，自然既立，阴阳生焉；阴阳既生，
形势出矣。藏头护尾，力在字中，下笔用力，肌肤之丽。
故曰：势来不可止，势去不可遏，惟笔软则奇怪生焉。

又论用笔："令笔心常在画中行。"这些理论文字对后世的影响
不小，故亦不能因系伪托而忽略之。

五、赵壹《非草书》

赵壹（生卒年不详），字元叔。汉阳西县（今甘肃天水西南）人。
为人恃才倨傲，东汉光和元年（178年）为上计吏入京，得司徒
袁逢、河南尹羊陟推重，遂名动京师。后公府多次征辟，皆不就，
终老于家。

《非草书》收于唐张彦远辑《法书要录》，是赵壹批评东
汉末西州地区草书热的一篇杂文。篇首提到的姜诩（孟颖）、梁
宣（孔达）系张芝弟子，与赵壹同郡；罗晖（叔景）、赵袭（元
嗣）为西州著名草书家。对于当时西州竞习草书的风气，赵壹
身处其地，颇为担忧，"惧其背经而趋俗"，认为"此非所以弘
道兴世也"，所以写了这篇劝诫文。赵壹认为，草书"上非天象

所垂，下非河洛所吐，中非圣人所造"，其在书体中地位不尊，只是用来"趋急速"的简便书体。但这种"删难省繁，损复为单"的实用性书体，到了当时习草者笔下完全变了调：

> 而今之学草书者，不思其简易之旨，直以为杜、崔之法，龟龙所见也……龀齿以上，苟任涉学，皆废仓颉、史籀，竟以杜、崔为楷。私书相与，庶独就书，云适迫遽，故不及草。草本易而速，今反难而迟，失指多矣。

张芝有"匆匆不暇草书"一语，文中的"云适迫遽，故不及草"即谓此。实际上，赵壹基于实用立场的指责，并非允当。在习草者的笔下，草书是一种追求艺术性的书体，艺术的表现需要有艺术的手段，故在创作时免不了要构思、经营，而不同于日常"临事从宜"、以求便捷的草率书写。

> 凡人各殊气血，异筋骨。心有疏密，手有巧拙。书之好丑，在心与手，可强为哉……夫杜、崔、张子，皆有超俗绝世之才，博学余暇，游手于斯，后世慕焉，专用为务。钻坚仰高，忘其疲劳，夕惕不息，仄不暇食。十日一笔，月数丸墨，领袖如皂，唇齿常黑。虽处众座，不遑谈戏，展指画地，以草刿壁。臂穿皮刮，指爪摧折，见鰓出血，犹不休辍。然其为字，无益于工拙……

此段文字，赵壹又从艺术规律出发来批评习草者，强调书法与人的禀赋、修养的关系。文中用夸张的语气描述了习草者钻研草书的情状，但"书之好丑"不可强为，天资、才学不佳者再专心于此，亦仍"无益于工拙"。

> 且草书之人，盖伎艺之细者耳。乡邑不以此较能，朝廷不以此科吏，博士不以此讲试，四科不以此求备，征聘不问此意，考绩不课此字。徒善字既不达于政，而拙草无损于治，推斯言之，岂不细哉！

赵壹继续从社会功用的角度来非难草书，"善字既不达于政，而拙草无损于治"，是无关宏旨的"伎艺之细者"。在赵壹看来，这些沉迷于草书的习书者若把精力用于儒家经学，则"穷可以守身遗名，达可以尊主致平"。

统观全篇，赵壹的批评显然完全站在儒家文艺观的立场。但当时草书风行的情况，正是汉末书法进入自觉阶段的表现，故赵壹的批评又是反艺术的。《非草书》是古代书论中的第一篇批评文章，在今天看来，不论其立场如何，自应有其在书法批评史上的地位，而文中对汉末西州地区草书热的描述，也是具有重要文献史料价值的。

第四节

秦汉印章 | 04

一、秦代印章

秦代的印章，在战国鈢印的基础上已有了较大的发展。"玺"的名称，在秦代被规定为天子专用（汉代皇室成员、诸侯王印亦称"玺"），"印"则为一般场合的通称，汉代后又有章、印信、记、宝、关防等称谓。秦代印章的文字，始有专门的书体"摹印篆"。摹印篆以小篆为基础，略取方势，其字形较为齐整，一改战国鈢印参差多变的风格。秦印（图 2-56）传世不多，多为白文凿刻，带有边栏、十字或中分界格，这是继承了战国鈢印的特征。由于秦印文字还不像汉印那样方正，故界栏的应用有助于印面整体的和谐统一。秦印中除了方形外，长方形也较多，此形制为低级官吏所用，亦见于私印中的姓名印，大小相当于方印之半，称作"半通印"或"半印"（图 2-57）。总而言之，秦印上承战国鈢，下启汉印，风格介于两者之间，具有过渡的性质。

二、汉代印章

汉代是古代实用印章的鼎盛阶段，其印章制度完备，制作工艺精美，数量多且种类富。汉印的制作，应先由擅长诸种实用书体的令史篆好印稿，再

图 2-56［秦］官印
法丘左尉

图 2-57［秦］半通印
留浦

交由工匠依式刻铸。其印文主要用缪篆，缪篆与摹印篆有着前后发展的关联，笔画横平纵直，回转排叠，字形方正而宜于印面安排，边栏、界格也就不再被应用了。汉印的制度既有继承，又有发展，如吉语印、肖形印、烙马印等在用途上都是沿袭了战国钤印。有的汉印印面朱、白兼有，名曰"朱白相间印"，此种印式在先秦燕鉨中已能见到。汉代的印文已形成稳定的排列顺序，但有的私印为了识读方便，将印文按逆时针排列，成为"回文印"的格式。此种格式亦非汉代所创，但在汉代最为流行。另外，尚有子母印（大小两印或两印以上套在一起以便携带）、带钩印（与带钩连铸，便于随时佩带）与多面印等。

西汉初期的印章（图 2-58），尚仍延续秦代印风，汉印的典型性风格，到了西汉中期才开始出现。汉印多为白文，以白文官印风格最具典型，其印面章法貌似平实，却蕴含了浑厚静穆之美，有着很高的艺术审美价值。白文官印以四五字最为常见，大小二三厘米左右，多系铸造，风格朴茂凝重（图 2-59）。

图 2-58 ［西汉初期］官印 浙江都水

图 2-59 ［汉］铸印军司马印

左将军假司马

渭城令印

图 2-60〔汉〕凿印 虎牙将军章

图 2-61〔汉〕玉印 皇后之玺

图 2-62〔汉〕封泥 御史大夫章、湿阴丞印

图 2-63〔汉〕鸟虫印 杜子沙印

另外还有凿印（图 2-60）一路，线条爽劲生辣，风格有别于铸印。汉印印材以铜质最为普遍，也有玉、金、银、石等，各随官阶而异。玉材质地坚硬，需用特殊的工具琢碾而成，故玉印（图 2-61）线条匀一，光洁典雅，风格与铸印、凿印又不同。汉代的封泥印（图 2-62）也很有特色，封泥印多为阳文（为了防伪和视觉上的醒目），是阴文汉印钤在用于封物的小块湿泥上的印迹。封泥干后，因收缩而变形、残缺，再加上年代久远，就与剥蚀的烂铜印一样，产生了浓厚的金石味。汉代还有一种鸟虫篆，施之于印文，叫“鸟虫印”（见于私印及吉语印）（图 2-63），线条屈曲萦绕，填满印面，颇具装饰之美。

第一□能育縱文宗夫辭□

第一急就奇觚與眾異羅列

决物名姓字分別部居示雜

諸物名姓字分別部居不雜

方用日約　勉力務

廁用日約　勉力務

3
魏晋南北朝书法

　　魏晋南北朝是中国书法史上极为重要的一个时期。由于书体的演变到汉末已基本结束，自魏晋起，书法史的发展摆脱了文字学的束缚，开始以书法流派史和风格史为主干。在继承东汉书法的基础上，此阶段的书法艺术有了很大的发展。总起来说，有以下几个特点：（一）魏晋南北朝的书法成就主要在楷、行、草（今草）书体方面，相对于篆、隶旧体，新兴的楷、行、草诸体以艺术性表现与实用性书写的双重功能而具有更大的发展活力；（二）书法艺术在社会上得到高度重视，成为士族竞相夸耀的艺能；（三）书家在技法上相沿承继，往往以流派的形式出现；（四）产生了大量的书学著述；（五）魏晋玄学的兴起促成了"人的觉醒"，影响了此阶段的书法实践活动。

本章撰写时参考了刘涛著《中国书法史·魏晋南北朝卷》（江苏教育出版社）、刘正成主编《中国书法全集》（荣宝斋出版社）等。

第一节

三国、西晋书法　　　| 01

　　三国时承汉末，篆、隶旧体沿袭旧式，草、行、楷新体则继续发展。三国书法以魏国最为兴盛，盖因其系中原腹地，积淀了东汉以来的经济与文化，曹操又广纳贤良，故文士纷纷集聚。西晋书法继承曹魏，新体书法进一步得到普及，为东晋"二王"书风的形成奠定了基础。

　　一、三国、西晋书家

　　1. 三国书家

　　三国以魏国书家最多，成就最大。这些书家大多由汉入魏，在汉末即已形成个人的书法风格，其中以钟繇、胡昭、韦诞、邯郸淳、卫觊等最为著名。

　　（1）钟繇

　　钟繇（151—230 年），字元常。颍川长社（今河南长葛县东）人。钟繇是汉末名臣，曾官侍中、尚书仆射等，封东武亭侯。入魏后官至太傅，故后人称为"钟太傅"。钟繇主要生活在汉末，但史籍一般习惯称其为魏人。钟书有三体，"一曰铭石之书，最妙者也；二曰章程书，传秘书，教小学者也；三曰行狎书，相闻者也"（羊欣《采古来能书人名》）。"铭石书"即当时通常用于碑版的隶书体；"章程书"即正书（楷书），其名称大概与钟繇以之书写奏章有关；"行狎书"就是行书，其书写较

隶、楷随意，比草书易识，故有此称，又因专用于书信的场合，故亦称"相闻书"。钟繇书迹流传绝少，至南朝梁武帝时已甚鲜觏，隶书、行书都没有可靠的作品传世，楷书亦皆为临摹的刻本。钟繇乃汉魏之际人，其隶书规模应与当时的碑刻相去不远，行书师承东汉刘德升，北宋《淳化阁帖》中收有数帖，可供参考。钟繇的楷书对后世影响最大，传世作品以《宣示表》《荐季直表》《力命表》《贺捷表》（又名《戎路表》）四件小楷奏章最为著名，但皆非真迹。《宣示表》（图 3-1）声名显赫，刻于《淳化阁帖》，

图 3-1 ［魏］钟繇《宣示表》

图 3-2 ［魏］钟繇《荐季直表》

系王羲之临本。《荐季直表》（图 3-2）刻于南宋《淳熙秘阁续帖》（此表尚有一墨迹，笔迹与刻本同，毁于民国间），体势横扁，笔画肥重，饶有隶书意味，风格异于其他钟书，清人万斯同、王澍断为伪迹。《力命表》（图 3-3）刻于北宋《潭帖》，笔意与王羲之相近，疑亦系大王所临。《贺捷表》（219 年）（图 3-4）亦刻于《潭帖》，被认为是现存书迹中最能体现钟书特征的作品。其字形多扁阔，竖画短促，横、撇、捺画则往往长伸，显得“长而逾制”（唐太宗语），这正是隶意未脱的早期楷书的特征，有些字的写法甚至还与楼兰魏晋残纸上的楷书接近。总的来说，钟书具有古雅幽深、瘦劲天成的审美特征。钟繇是史上记载的第一位以楷书名世的书家，他生活在楷书初兴的时代，应对楷书的推广和技法的提升作出过贡献。钟繇的书法对后世影响极

图 3-3 ［魏］钟繇《力命表》　　图 3-4 ［魏］钟繇《贺捷表》

大，西晋的书家大多取法于他，东晋的"二王"新书风亦是在其基础上借力而上的。由于他在楷书上的杰出成就，后人将其奉为"正书之祖"。

（2）其他书家

与钟繇同郡的胡昭（162—250 年），字孔明，一生未仕，躬耕乐道，以经籍自娱。胡昭楷、行、篆兼工。卫恒《四体书势》云："魏初有钟、胡二家为行书法，俱学之于刘德升，而钟氏小异。"胡、钟的行书在曹魏书家中成就最高，其风格"胡书肥，钟书瘦"（羊欣《采古来能书人名》）。卫恒所说的"钟氏小异"，可看作是钟繇在东汉刘德升行书的基础上所作的改造，而胡昭大概谨守师法，所以有了肥、瘦之别。胡昭的书法对后世影响不大，这或许与他隐于野的身份有关。

钟、胡长于新体，邯郸淳与卫觊的成就则主要在旧体方面。

东汉盛行古文经学，古文书体亦成为人们学习的对象，邯郸淳为当时名最著者。邯郸淳（生卒年不详），一名竺，字子淑。颍川（今河南禹县）人。博学有才，东汉末为曹操招致，魏黄初时官博士给事中。书法六体皆工，篆书师曹喜，隶书法王次仲，而尤精古文，其影响一直延续到魏初。

卫觊（？—229 年），字伯儒。河东安邑（今山西夏县）人。汉末时以才学为曹操所用，官侍郎，曹魏时先后封亭侯、乡侯。卫觊在曹魏书名颇盛，古文、鸟篆、章草各体兼工，而以古文为最。其古文师学邯郸淳，能达到乱真的地步。卫觊后人中，擅长书法者颇多。

韦诞（179—253 年），字仲将。京兆（今陕西西安）人。

有文才。官侍中、中书监。韦诞新旧体兼擅，草书师张芝，篆书学邯郸淳，且又精于题署。据说魏明帝时起凌云台，误先钉榜而未题，使韦诞悬笼而书，因恐高而受惊，头发皆白，乃诫子孙绝之。韦诞还善于制墨，在当时颇有声誉。

另外，曹魏的君王亦多善书，如曹操擅章草，曹丕、曹植皆工书。陈留苏林(字孝友)和清河张揖是魏初精通字学的书家。南阳刘廙（180—221年，字恭嗣）工草书，受曹丕爱重。钟繇次子会（225—264年，字士季）因谋反被监军卫瓘收杀，书有父风。魏末太原王明山，亦善书。

吴国的书家，以皇象最负盛名。皇象(生卒年不详)，字休明。广陵江都（今江苏扬州）人，曾居山阴（今浙江绍兴）。官青州刺史。皇象擅章草、八分、小篆诸体，其章草师法杜操，朴质古情，沉着痛快，作品有《急就篇》（传）。魏晋许多书家都曾写过《急就篇》，得以流传的只有皇象写本。今见的皇象《急就篇》刻本系北宋叶梦得据摹本勒石，明代杨政又重刻于松江，世称"松江本"。《急就篇》（松江本）（图3-5）虽古意已漓，但规矩犹在，是后世书家学习章草的重要范本。

图3-5 [吴] 皇象《急就篇》(传)（松江本）

吴国见于史籍的其他书家，尚有张昭、张纮、朱育、张弘、

岑渊、阚泽、诸葛融、严畯、贺邵等，吴国君主孙权、孙休与孙皓亦能书。这些书家，基本以篆、隶见长，大概当时江南地区的吴国书家偏重旧体，循守传统，而不太重视楷、行通俗新体。相对于中原的曹魏而言，吴国书家在观念上有尚旧的倾向。（参见刘涛著《中国书法史·魏晋南北朝卷》第二章第一节。）

2. 西晋书家

西晋见于史籍的书家有四十余人，其中以卫瓘与索靖最为重要。

卫瓘（220—291年），字伯玉，卫觊长子，西晋武帝时官至司空。索靖（239—303年），字幼安，敦煌人，张芝姊孙。《晋书·卫瓘传》云：

> 瓘学问深博，明习文艺，与尚书郎敦煌索靖俱善草书，时人号为"一台二妙"。汉末张芝亦善草书，论者谓瓘得伯英筋，靖得伯英肉。

卫、索草书同出于张芝，但风格有异，索靖乃一脉承传，卫瓘则在张芝的基础上掺入了其父卫觊之法。《晋书·索靖传》称"瓘笔胜靖，然有楷法，远不能及靖"，是说卫瓘以笔势胜，法度则不如索靖。总之，卫书流便，索书雄强，两人各擅胜场。索靖的书迹有《月仪帖》刻本（传）（图3-6）、《出师颂》（有宣和、绍兴二临摹本，今已佚）与《七月帖》（《淳化阁帖》刻本），皆为章草。卫瓘的书作，《淳化阁帖》收有其草书《州民帖》（图

3-7)。卫氏一门善书者颇多，卫瓘子恒、宣、庭，孙璪、玠皆能书，再加上族侄卫铄（卫夫人），可谓西晋第一书法世家。魏晋时期，与门阀士族相对应，出现了许多书法世家，书家的趋于"门第"化，是此时期值得重视的一个现象。

西晋书家好写草书，传为陆机（261—303年）所书的章草《平复帖》（故宫博物院藏）（图3-8），是现存最早的古代名人墨迹。《平复帖》以麻纸书写，书风古质简率，有的字的写法与残纸文书相近。

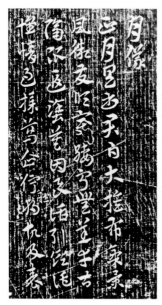

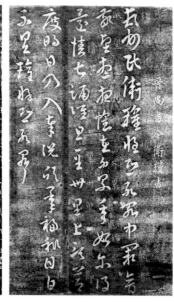

图3-6 [西晋]索靖《月仪帖》（传）　　　图3-7 [西晋]卫瓘《州民帖》

二、三国、西晋书迹

1. 篆、隶书迹

三国、西晋的篆书书迹不多。三国的篆书碑刻有《正始石经》《天发神谶碑》《禅国山碑》，还有一些隶书碑刻上的篆书碑额及篆书砖文。西晋的篆书则仅见于碑志额与砖瓦文。

魏国的《正始石经》（图 3-9），正始四年（243 年）刊立于太学，内容系《尚书》《春秋》，用古文、小篆、隶书三种书

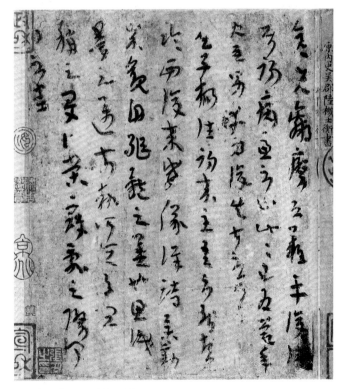

图 3-8［西晋］陆机《平复帖》（传）

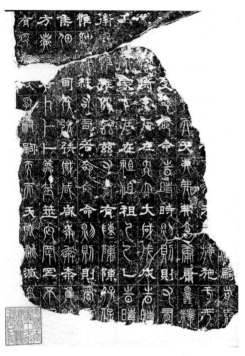

图 3-9 ［魏］《正始石经》

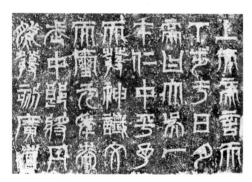

图 3-10 ［吴］《天发神谶碑》

体书写，故亦称《三字石经》。石经上的古文，笔画往往头粗尾细而类蝌蚪状，卫恒《四体书势》称已"转失淳法"（邯郸淳是魏初传古文者），"因科斗之名，遂效其形"，其写法已异于汉代。石经上的小篆与隶书则继承了东汉以来的风格。

吴国的篆书碑刻有《天发神谶碑》与《禅国山碑》，两碑皆为吴末帝孙皓在天玺元年（276 年）所立。《天发神谶碑》（图 3-10）亦称《吴天玺元年纪功碑》《三段碑》，原石旧存江苏江宁，其笔法特异，起笔用方，竖画多用悬针，成"钉头鼠尾"状，体势则方正近隶，风格谲奇沉雄，惜不知书者名。《禅国山碑》（图 3-11）刻于阳羡（今江苏宜兴市），据说乃中书东观令史立信中郎将苏

图 3-11 ［吴］《禅国山碑》　　图 3-12 ［魏］《受禅表》

建所书，碑文残泐甚重，用笔圆浑，结体宽博，与汉篆一脉相承。

三国、西晋的隶书，主要继承了汉末官样隶书《熹平石经》与梁鹄及其弟子毛弘的风格。

魏国的隶书碑刻以《上尊号奏》（约220年）与《受禅表》（约220年）（图3-12）为代表，两碑皆为曹魏代汉而立，刊于颍川繁昌（今许昌市繁城镇）。其风格与《正始石经》上的隶书同样，沿袭了东汉"石经体"的隶书样式，字形方正，笔画整饬而有程式化的倾向。元朝吾丘衍《学古编·三十五举》云"隶书，人谓宜扁，殊不知妙在不扁，挑拔平硬如折刀头，方是汉隶体"，说的正是此类隶书的特征——笔画斩钉截铁，有如"折刀头"。魏国的隶书碑刻尚有《孔羡碑》（220年）、《范式碑》（235年）、《王基残碑》（238年）、《毌丘俭纪功残碑》（245年）、《曹真残碑》（图3-13）等，风格皆属"石经体"一类。但也有越出此种标准隶书规范的，如《张盛墓记》《鲍寄神坐》与《鲍捐神坐》（图3-14），形态明显与"石经体"不同，然此是魏国隶书之别类，而非为主流。魏国砖文上也有隶书，或为通俗隶书或为新隶体，承续了汉代以来的风格。

吴国的隶书碑刻仅见《谷朗碑》（272年）（图3-15），宋欧阳修《集古录》与赵明诚《金石录》皆曾著录。此碑并非八分体，其波挑不显，字形稍呈左低右高状，确切地说，书体介于新隶体与楷书之间。吴国也有隶书砖文，亦以简率的新隶体为主。

西晋隶书书迹较多，碑刻的书体亦以隶书为主，其风格大多承袭曹魏，著名的有《郛休碑》（270年）、《任城太守孙夫人

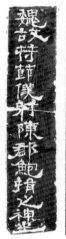

图 3-13 ［魏］《曹真残碑》　　　　图 3-14 ［魏］《鲍　图 3-15 ［吴］《谷朗碑》
　　　　　　　　　　　　　　　捐神坐》

图 3-16 ［西晋］《皇帝三临辟雍碑》　　图 3-17 ［西晋］《左棻墓志》　　图 3-18 ［吴］《奏许
　　　　　　　　　　　　　　　　　　　　　　　　　　　　　　　　迪卖官盐木牍》

碑》（270年）、《皇帝三临辟雍碑》（278年）（图3-16）、《太
公吕望表》（289年）、《左棻墓志》（300年）（图3-17）等。
总的来说，其笔画方硬尖锐，横画起笔与撇笔收束处"折刀头"
的特征明显，有些笔画的形态（如钩趯）甚至接近楷书，用笔
刻露修饰，了无汉隶古质天然的韵致。西晋以后的隶书，一直
到明代，都是这种"馆阁体"式的隶法，直至清代隶书的复兴，
重新从汉碑中讨生活，才改变了隶书的风格样式。

2. 草、行、楷书迹

三国无名书手的草、行、楷书迹，由于资料所限，只能重
点叙述吴国。吴国的简牍，尚有不少遗存，基本上是胥吏所写
的文书，其书体包括草、行、楷等，风格多样，是研究公元3
世纪江南地区书法的珍贵资料。《奏许迪卖官盐木牍》（图3-18），
末一行为草书，其字形尚存章草姿态，点画却已纯然是今草风
范。此牍进一步可证，今草的创制始于东汉末年的张芝是完全
有可能的。吴简中的行书墨迹较多，说明当时吴国行书新体在
实用的场合已较流行。这些书迹尚属于早期行书，大多微存隶
意，笔致活泼，也有的较带有楷意，接近后来行楷的体式。魏
初钟、胡的行书书迹已不可见，或许可从同期的吴简中窥得些
消息。吴简中的楷书，亦属早期楷体，往往杂有隶式。其中的《朱
然名刺》（249年）（图3-19），已是完全成熟的楷式，用笔的
提按顿挫（尤其是横画收尾的顿笔），横、竖转折连接的写法，
都与后来的楷书接近。

20世纪初，英国人斯坦因在新疆罗布泊楼兰遗址发现了一
批魏晋简牍、残纸文书（多数系残纸），书体有草、行、楷。这

图 3-19 [吴]《朱然名刺》　　图 3-20 [西晋]《楼兰残纸》　　图 3-21 [西晋]《华玄残纸》

图 3-22 [西晋]《济白守残纸》

图3-23 [西晋]《九月十一日残纸》

批文书的年代比吴简晚，书风亦更趋新，是考察西晋书体的重要实物资料。

楼兰文书中有较规范的章草体式（如《楼兰残纸》）（图3-20），也有今草笔意浓厚的文书（如《华玄残纸》）（图3-21），但最常见的是介于章草、今草之间的书迹，如《济白守残纸》（图3-22）。此种草书比章草流便，但又不如今草纵放（基本还是以单字为结束），或可看作是章草的通俗体式（参见刘涛著《中国书法史·魏晋南北朝卷》第二章第四节、第四章第三节）。这

图 3-24 [西晋]《正月廿四日残纸》

些文书虽出自边陲的下级官卒或文吏，但有的在书写技法上颇具水准。西晋书家的草书真迹极少，而楼兰文书墨笔生动，颇可借以揣摩其真实的风貌。东晋"二王"的新书风，在笔法、体式上与楼兰文书亦有着前后发展的逻辑关联。楼兰文书中的行书，在技法上没有草书成熟，虽然行书在西晋已被广泛使用，但它是后起的书体，而不像草书有着长期的书写积累。如《济逞白报残纸》、《九月十一日残纸》（图 3-23）、《正月廿四日残纸》（图 3-24）等，其共同的书写特点是用笔单一，结体散漫，横

图 3-25 ［晋］《三国志·吴书》残卷甲本

图 3-26 ［西晋］《三国志·吴书》残卷乙本

图 3-27 ［晋］《法华经》残卷

画收笔少顿按，转折处圆转多于方折，在整体上尚略带隶意。此种行书体式，正反映了西晋一般书手的行书面貌，而由此亦可进一步讨论西晋书家的行书风格。楼兰文书中亦有楷书书迹，年代大多在西晋（有少数书于东晋初），水准巧拙不一，其书风新妍者（如《超济白残纸》）在形态上已较接近东晋"二王"的楷书。

　　西晋的楷书书迹，尚有《三国志·吴书》残卷与《法华经》残卷等，虽然并非书家手笔，但可据以了解此阶段楷书在一般实用场合的发展情况。

　　《三国志·吴书》残卷凡四件，以甲本（《虞翻等传》）（图3-25）、乙本（《孙权传》）（图3-26）两件较为著名。甲本1924年出土于新疆鄯善县，现藏日本上野家；乙本1965年在新疆吐鲁番英沙古城出土，现藏新疆维吾尔自治区博物馆。从书风来看，甲本的年代要稍晚些，也可能是东晋抄本。两种写本的书写都颇为严整，体式尚存隶意，但甲本的字形更接近后来的楷书。有意味的是，残卷中的捺、横、点画时见肥笔，尤其是捺画，几乎是无画不肥。这种肥笔现象，一方面令人联想起隶书中的波挑，可视为隶法之孑遗；另一方面亦应有抄书手主观上修饰点缀的意图（此种肥笔，除了具有美感外，在长篇的卷子中颇为突兀，或可起到阅读时醒目的作用）。敦煌写经《法华经》残卷（图3-27），现藏中国国家博物馆，年代被定为晋代（亦可能为东晋），其字形取纵平势，也有肥笔的特征，可见此种体式应是当时抄书体的普遍写法。

第二节

东晋书法

魏晋南北朝的书法，以东晋成就为最高，其标志性的建树即是以"二王"为代表的新书风的确立。东晋的"二王"书风，对后世书法的发展产生了巨大的影响。

一、东晋书家

东晋初期的书家，都是南渡的北方士族。随着晋室东迁，文人南移，书法艺术的中心亦由三国、西晋的洛阳移至江南。江南的佳山水，造就了士族文人的新气质，而纵谈玄理的风气，又进一步解放了人们的思想，文人追求自我，放任情性，这些都是东晋新书风赖以产生的社会基础。在东晋，书法更成为士流竞相标榜的雅事，较有成就的书家无不出自高门士族，且往往一门擅书，出现了不少书法世家，其中以琅邪王氏、颍川庾氏、高平郗氏与陈郡谢氏四门最为重要。

琅邪王氏在东晋初期不仅政治地位显赫（当时的格局是"王与马共天下"），而且是书坛第一门户。丞相王导（276—339年，字茂弘），师法钟繇、卫瓘，以行、草见称于世，《淳化阁帖》载有其《改朔帖》（图 3-28）、《省示帖》。曾于丧乱中携钟繇《宣示表》过江，后传与王羲之。王廙（276—322年，字世将），导从弟，羲之叔父，官平南将军、荆州刺史。王僧虔《论书》云"自过江东，右军之前，惟廙为最。画为明帝师，书为右军法"，张

彦远《历代名画记》亦称其"过江后为晋代书画第一"。王廙博通文艺，是东晋初年最有造诣的艺术家。他的草书继承张（芝）、卫（瓘）遗法，楷书法钟繇，从书迹如楷书《祥除帖》（刻本）（图3-29）、《昨表帖》（刻本）等来看，其书风是介于钟、王（羲之）之间的。王氏家族中擅书者众，书名最高的是羲、献父子，其他名较著者尚有：王洽（323—358年），导子，书法为羲之激赏，以为不在己下。王洽子珣（349—400年），亦善书，其行书《伯远帖》（故宫博物院藏）（图3-30）为东晋书家流传至今的唯一真迹。王珉（351—388年），珣弟，献之与其先后为中书令，

图3-28 ［东晋］王导《改朔帖》 图3-29 ［东晋］王廙《祥除帖》

图 3-30 ［东晋］王珣《伯远帖》 图 3-31 ［东晋］庾翼《故吏帖》

人以"大小令"称之，王僧虔《论书》云"亡从祖中书令珉，笔力过于子敬"。

晋明帝后，琅邪王氏逐渐失势，颍川庾氏兄弟以国戚总揽朝政。庾亮（289—340年，字元规）工草、行，窦臮《述书赋》称其"任纵盘薄"。庾翼（305—345年，字稚恭）是庾氏书门中的翘楚，其楷、行兼擅，亦能草书。虞龢《论书表》云："羲之书，在始未有奇，殊不胜庾翼、郗愔，迨其末年，乃造其极。"在王羲之书法未"造其极"之前，庾与郗便已是当时东晋书坛的佼佼者。庾翼的书迹尚存行楷《故吏帖》（刻本）（图 3-31），风格亦在钟、王之间。

高平郗氏本是地方豪族。东晋初年，郗鉴（269—339年，字道徽）为北方流民帅，有势力但并无地位。后王导与庾亮争势，

因政治而与郗氏联姻（王羲之为郗鉴婿），这是郗氏得以成为东晋士族高门的重要原因。郗鉴的书法，张怀瓘《书断》称其"草书卓绝，古而且劲"，《述书赋》说得更为详细，认为有"丰茂宏丽，下笔而刚决不滞，挥翰而厚实深沉"的审美特征。郗鉴子愔、昙与孙超、恢皆工书。郗愔（313—384 年，字方回）是郗门水平最高的书家，尤长于章草，其书法早年胜于羲之，晚年与谢安并驱，《淳化阁帖》载有其《九月帖》（图 3-32）、《远近帖》等。

东晋中后期，陈郡谢氏崛起，谢安成为执政人物。谢安（320—385 年，字安石）既为重臣，又为名士，与羲之交相契，并在政治上提携献之，但在书法上却似乎不欲居献之后。窦臮《述书赋》称其"书轻子敬"，王僧虔《论书》亦记有"得子敬书，有时裂为校纸"之事。《淳化阁帖》载有其《每念帖》（图 3-33）等。谢安伯父谢鲲（281—323 年）、从兄谢尚（308—357 年）以及兄谢奕（？—358 年）、弟谢万（320—361 年），皆工书。

另外，东晋较为重要的书家尚有桓温、桓玄父子，茅山道士杨羲，江夏李氏李式、李充，太原王氏王

图 3-32 ［东晋］郗愔《九月帖》

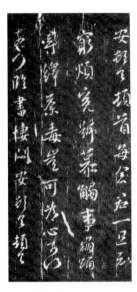

图 3-33 ［东晋］谢安《每念帖》

述等。东晋书家甚多，不再一一列举。

二、"二王"书风

王羲之、王献之父子在书法上俱有卓绝成就，后人合称为"二王"。

1. 王羲之

王羲之（303—361 年），字逸少。山东临沂人。祖正，官尚书郎，祖母夏侯氏乃晋元帝姨。父旷，首倡过江之议，任淮南郡太守，永嘉三年（309年）在上党战役败后失踪。羲之幼年失怙，讷于言，受识于名士周𫖮。成年后"辩赡，以骨鲠称"（《晋书·王羲之传》），得当时主政的从伯王导、王敦器重。二十岁时，因王敦叛乱，王氏家族受挫。约二十三岁，出仕为秘书郎，旋为会稽王（司马昱）友。二十七岁左右以"东床坦腹"被郗鉴择为婿，不几年，任临川郡守。咸和九年（334年），入武昌庾亮征西将军府任参军，后升任长史，颇得庾亮赏识。咸康六年（340年），任江州刺史，约一年后卸任，赋闲建康。永和四年（348年），受扬州刺史殷浩荐，任护军将军。约永和七年，任会稽内史，军号右军将军（故人称"右军"）。永和十一年，因与前会稽内史王述有隙，遂辞官，从此闲居山阴，放情于佳山水之间。晚年信奉道教，好服食药石，由是病痛日剧。升平五年（361年），病逝，享年五十九岁，有七子一女。

　　王羲之的书法师承，一般的说法是启蒙于卫夫人（272—349 年，即卫铄，字茂猗，江州刺史李矩妻），稍长，转师叔父王廙。卫夫人与王廙俱善"钟法"，王廙还兼擅张（芝）、卫（瓘）草法，诸体皆工，这为王羲之后来继承并超越钟、张打下了很好的基础。王羲之在书法上的建树，主要是创立了"今体"书法（此"今体"是相对于钟、张的"旧体"而言）。在王羲之以前，张芝与钟繇在魏晋是影响力最大的书家，也是人们学习书法的主要师法对象。但钟繇的楷书，隶意尚未脱尽（行书当亦如此）；张芝的草书，虽然已是今草，在形态与笔法上亦尚有待发展的空间。王羲之的革新，便是将钟、张相对"古质"的体式向"今妍"推进，并且进一步完善了钟、张以来楷、行、草新体的技法。当然，王羲之的"今体"亦非是一蹴而就，在他之前的书家如卫瓘、王廙等，在笔法上应已有所提升，而就他本人而言，也有继承和创新阶段的区分。前文已述，王羲之的书法起初不及庾翼、郗愔，此时其当尚傍依钟、张。庾翼任荆州刺史期间（340—343 年）曾与都下书云："小儿辈乃贱家鸡，皆学逸少书。须吾还，当比之。"（王僧虔《论书》）庾氏子弟原本皆效庾翼书，倘非羲之书法有了质的提升，当不会出现"贱家鸡，好野雉"的情况。看来最迟在四十一岁时，王羲之的"今体"已然形成，其新妍的书风开始与庾翼、郗愔等书家拉开距离。王洽云"（王羲之）俱变古形，不尔，至今犹法钟、张"（王僧虔《论书》），王羲之的"今体"一出，便替代钟、张旧法，为人所广为效仿，从而形成了东晋书法的新风尚。总之，魏晋新体书法的发展，是通过几代书家的积累，最终由王羲之在继承前人的基础上完

成"今体"范式的。

王羲之"专工小劣，而博涉多优"（孙过庭《书谱》），楷、行、今、章、隶、飞白诸体兼擅（隶、飞白书迹已不可见）。其书作真迹无存，流传至今的只有临摹墨迹本和刻本。临摹本以唐摹居多，尚存三十余帖；刻本有二百余帖，但传真程度不及摹本，且真伪杂糅。楷书的代表作有《乐毅论》《黄庭经》（图3-34）、《东方朔画像赞》等，皆为小楷刻本。其字形易钟书之横扁为纵长，左抑右扬，势巧形密，用笔遒美，笔画不再"长而逾制"，隶意亦已泯除殆尽，此即为"今体"楷书的新体式。王羲之的早期行书尚有《姨母帖》（摹本，辽宁省博物馆藏）（图3-35）传世，其字态较平正，行笔迟缓，笔画粗肥而带有隶意，体式与西晋楼兰文书《九月十一日残纸》等相近，属钟、胡行书一系。《兰亭序》（亦称《临河序》《修禊序》《曲水序》《禊帖》等）书于永和九年（353年），在书法史上声名显赫，被誉为"天下第一行书"，其传世本子较

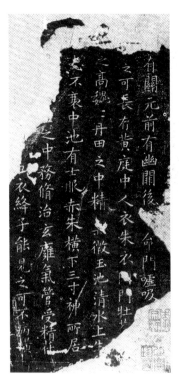

图3-34 [东晋] 王羲之《黄庭经》

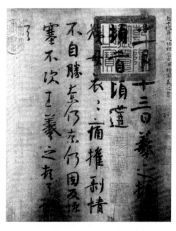

图 3-35 ［东晋］王羲之《姨母帖》（摹本）

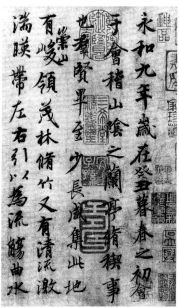

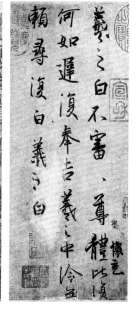

图 3-36 ［东晋］王羲之《兰亭序》（神龙本）　　　　图 3-37 ［东晋］王羲之《何如帖》（摹本）

多，临摹本以唐冯承素所摹"神龙本"（故宫博物院藏）（图3-36）较优，刻本则以传为欧阳询所临的《定武兰亭》名最著。其他著名的行书帖尚有《快雪时晴帖》《何如帖》（图3-37）、《奉橘帖》（三帖皆摹本，台北"故宫博物院"藏）等，皆为王羲之"今体"成熟风格，与《姨母帖》相较，书风判然有别。其用笔遒劲妍美，结体敧侧紧密，此种风格特征，有赖于在行笔中对侧锋的进一步运用。在王羲之之前的行书，侧锋的技法未能成熟。王羲之的行书正、侧并用，但侧锋的运用更为出色，变化亦更丰富，其结果——侧锋的运用使得笔画形态发生变化，又影响到结体（即"侧锋取妍"），而最终形成"今体"行书的式样。王羲之的行书侧锋技法亦可能借鉴了草书，《丧乱帖》（图3-38）、《频有哀祸帖》《二谢帖》（三帖皆为摹本，日本皇室藏）等由于在行书中夹杂了今草，使得行轴心线摆动（此种单字重心多向的结体现象，始见于王羲之书作，以前皆为左低右高式），产生贯联的"连字组合"，其字形跌宕错落，侧锋的运用淋漓尽致，形成了更为流美的行草书体。此种行草体式，后来为王献之继承并发扬。王羲之的章草书，庾翼极为叹服，曾与羲之书云："吾昔有伯英章草书十纸，过江亡失，常痛妙迹永绝。忽见足下答家兄书，焕若神明，顿还旧观。"（虞龢《论书表》）惜传世唯有《豹奴帖》（刻本）（图3-39）。今草帖则数量颇多，成就亦比章草更高。其中的《寒切帖》（摹本，天津博物馆藏）（图3-40）、《远宦帖》（摹本，台北"故宫博物院"藏）等姿态含敛，笔短趣长，尚带有些章草遗意。《初月帖》（摹本，辽宁省博物馆藏）（图3-41）、《行穰帖》（摹本，美国普林斯顿大学藏）

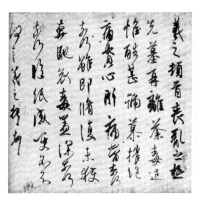

图 3-38 〔东晋〕王羲之《丧乱帖》（摹本）

图 3-39 〔东晋〕王羲之《豹奴帖》

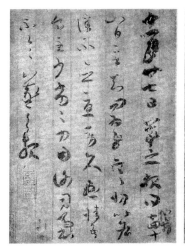

图 3-40 〔东晋〕王羲之《寒切帖》（摹本）

图 3-41 〔东晋〕王羲之《初月帖》（摹本）

等则是更为纯粹的今草，也更能代表王羲之在今草上的成就。其用笔连绵纵放，形随势生，行中常将数字贯串成一体，形成"连字组合"，使得作品颇具节律感，从而增强了艺术表现力。此种写法，应是王羲之在今草书体上的独创，也是其超越前人之所在，南朝宋羊欣称"张（芝）字形不如右军"（虞龢《论书表》），正透出其中消息。王羲之的"今体"书法主要体现在楷、行、今草书体上，各书体在创作实践的过程中又相互交融，形成一套既丰富又完备的新体技法体系，为后世书家奉为圭臬。王羲之本人，亦因其超迈钟、张，影响深远，被后人尊为"书圣"。

2. 王献之

王献之（344—386 年），字子敬，小字官奴，羲之第七子。为人高迈不羁，风流为一时之冠。由于受谢安的关照，王献之仕途坦荡，历官州主簿、秘书郎、秘书丞、谢安官府长史、吴兴郡太守、中书令等。其婚姻，初娶舅父郗昙女道茂，后选尚简文帝女新安愍公主。有一女名神爱，为晋安帝皇后，亦善书。

王献之的书法主要是在继承王羲之、张芝的基础上创立新风尚。其诸体皆能，但最特出的是行草书，张怀瓘《书议》云：

子敬才高识远，行、草之外，更开一门。夫行书，非草非真，离方遁圆，在乎季、孟之间。兼真者，谓之真行；带草者，谓之行草。子敬之法，非草非行，流便于行，草又处其间。无藉因循，宁拘制则；挺然秀出，务于简易；情驰神纵，超逸优游；临事制宜，从意适便。有若风行雨散，

润色开花，笔法体势之中，最为风流者也。

这种行草书体，兼具行书的流便和草书的抒情，亦与王献之洒脱不羁的情性相合。此体式虽由羲之创制，但从禀赋来讲，是更适宜献之的。大小王的书法，后人往往将其比较：

骨势不及父，而媚趣过之。（羊欣《采古来能书人名》）

父子之间又为古今。（虞龢《论书表》）

子敬草书，逸气过父。（李嗣真《书后品》）

逸少秉真行之要，子敬执行草之权。（张怀瓘《书议》）

子为神骏，父得灵和。（张怀瓘《书估》）

若逸气纵横，则羲谢于献；若簪裾礼乐，则献不继羲。（张怀瓘《书断》）

总起来说，可以认为：大王以楷、行楷见长，用笔含敛，具骨力而见法度；小王以行草、草取胜，笔势奇纵，有逸气而显才情。以新、旧衡之，则小王的书风更趋于妍媚。王献之的书法在当时即为人所重，自

图 3-42 ［东晋］王献之《洛神赋》

己亦颇自负，以为胜过其父。虞龢《论书表》记载："谢安尝问子敬：'君书何如右军？'答云：'故当胜。'安云：'物论殊不尔。'子敬答曰：'世人哪得知！'""二王"的书艺，后人皆推崇之，但在南朝，小王的声势更在大王之上，迨至梁武帝"抑王推钟"以及唐太宗"扬羲抑献"，大王遂一主独尊，小王则位居其下了。

王献之的传世书迹，凡五十余帖，真迹亦无存。《洛神赋》（图3-42）是其小楷代表作，著录始见于北宋《宣和书谱》，系残本（尚存十三行），故亦称《十三行》，有"越州石氏本""玉版十三行"宋刻本。其字势纵长，结体散朗，字形大小间错，比

图3-43 ［东晋］王献之《廿九日帖》（摹本）　图3-44 ［东晋］王献之《鸭头丸帖》（摹本）

整肃的大王小楷要更为秀逸。《廿九日帖》（摹本，辽宁省博物馆藏）（图3-43）系《万岁通天帖》第六帖，此件书作虽骨力稍逊，但笔画丰腴多姿，可看出小王的行楷正是在大王基础上加以变化的。《鸭头丸帖》（摹本，上海博物馆藏）（图3-44）与《十二月帖》（刻本）是王献之的行草名迹，其笔势连贯如"一笔书"，奔放过于大王，正所谓"情驰神纵""有若风行雨散"，颇能体现小王行草从意适便、风流俊逸之特征。另有一《中秋帖》（故宫博物院藏），曾入乾隆"三希堂"，但实系米芾临摹改易《十二月帖》而成。王献之的今草书迹均为刻本，传世书作中并无负盛名者，其书风与大王相近；章草及其他书体书迹则无存。

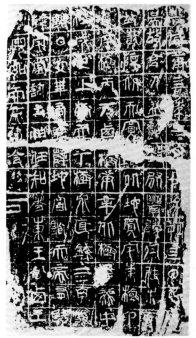

对于王献之的书艺，张怀瓘《书断》评曰："惜其阳秋尚富，纵横不羁，天首未全，有时而琐。"王献之享年仅四十三岁，书法的造诣并未可说已臻其极，但作为大王书法最为出色的继承与发扬者，与其父一外放一内敛，共同构筑成了完美的"二王"书法体系，

图3-45 〔东晋〕《朱曼妻买地券》铭文

成为后世所景慕的魏晋风韵的代言人。

3. 东晋书迹

东晋虽然碑禁已开（曹魏、西晋皆禁碑），但以往作为铭石主要书体的篆、隶旧体已完全走向衰落，相反，由于新体的流行，与新体关系密切、书刻简便的新隶体成了铭刻场合的主流书体。

东晋的篆书书迹少见。民国年间出土于浙江平阳的《朱曼妻买地券》（338 年）（图 3-45），系�011写而成，笔画时见方折，

图 3-46［东晋］《谢鲲墓志》

图 3-47［东晋］《王兴之夫妇墓志》

体势略近《天发神谶碑》。八分（成熟隶书）书迹亦少见，较著名的有《谢鲲墓志》（323年）（图3-46），书风接续曹魏、西晋，笔画圭角显露，保留着"折刀头"的形态特征。

1965年出土于南京的《王兴之夫妇墓志》（341、348年）（图3-47），风格不同于成熟隶书。其字形方正，笔画平直，横画基本无隶波，起讫两端方羡（竖画亦同），钩时作楷式斜挑，捺脚亦如楷式，点画则刻成三角形，书风拙朴有趣，有如现今的美术字。这种体式，其实是在手写新隶体的基础上经过刊刻修饰，再加以程式化而形成的，为了与手写体区别起见，可称之为"铭刻新隶体"。属于此类书风的尚有《张镇墓志》（325年）、《王闽之墓志》（358年）、《王丹虎墓志》（359年）、《王建之墓志》（372年）及《刘剋墓志》（357年）等，这种书体既比八分简洁易刻，又整齐易识而便于实用，故在铭刻场合多采用之。

云南曲靖的《爨宝子碑》（405年）（图3-48）

图3-48 ［东晋］《爨宝子碑》

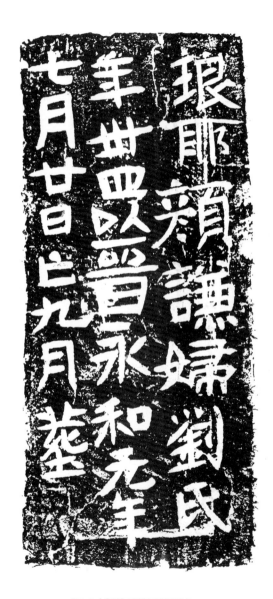

图 3-49 ［东晋］《颜谦妇刘氏墓志》

的风格又有所不同，其笔画方笔居多，横、撇、捺出锋作翻挑而富有装饰意味，从笔画形态而言，要比《王兴之夫妇墓志》的写法更具有技巧性。由于是一副非隶非楷的面貌，也有人认为是"想模仿八分而又学不像，字体显得很不自然"（裘锡圭著《文字学概要》），但此碑的字形体势自然，书、刻俱佳。实际上，此碑作者的本意并非想要模仿八分体，而是在铭刻新隶体的基础上作了进一步的美化和楷化，才形成了这个隶、楷杂糅的样子。

东晋的墓志中也有少量楷书意味较浓的书迹，如《颜谦妇刘氏墓志》（345 年）（图 3-49）、《高菘墓志》（366 年）、《夏金虎墓志》（392 年）、《谢琰夫妇墓志》（396 年）等，不过都还带有较多的隶意，这种体式，也是在新隶体的基础上楷化的结果。

第三节

十六国、南北朝书法 | 03

　　从西晋末年起，北方和蜀地先后建立起许多割据政权，史称"五胡十六国"，其书法延续西晋风格，并无新的建树。南朝继赓东晋新书风，"二王"书风成为效仿的主要对象。北朝书法的成就则体现在碑刻上，其铭刻体楷书"魏碑体"的形成，在楷书发展史上有着重要的意义。

　　一、十六国、南北朝书家

　　1. 十六国、北朝书家

　　十六国时期局势动荡，政权更迭频繁，汉文化一脉主要靠留居北方的西晋士族维系。北方的书法世家，以清河崔氏与范阳卢氏最为著名。《魏书·崔玄伯传》云：

　　　　玄伯祖悦与范阳卢谌，并以博艺著名。谌法钟繇，悦法卫瓘，而俱习索靖之草，皆尽其妙。谌传子偃，偃传子邈；悦传子潜，潜传玄伯。世不替业。故魏初重崔、卢之书。

崔、卢成为士族始于曹魏，但作为书法世家则在十六国时期。崔悦（字道儒）与卢谌（284—350年，字子谅）各为二门中的代表书家，其书法一师卫瓘，一法钟繇，草书则皆学索靖。这

种师承取法，正是西晋人学书的路子。崔、卢二门书法，当时在北方声望颇隆，并且一直持续到北魏初年。

当时凉州尚有陈留江氏家族，因避乱来此，亦以书法著名。江琼（字孟琚），西晋时官冯翊郡太守，善虫篆，精通文字学，师卫觊之法。江琼的后人亦擅书法，数世传习，至北魏尚有通晓古文篆书的江式（？—523 年），可谓家风不坠。

北魏统一北方后，汉族文化逐渐得到重视，出于儒学世族清河崔氏一门的崔玄伯、崔浩，在政治上受到了北魏初期统治者的礼遇。崔玄伯（？—418 年），本名宏，字玄伯，清河郡东武城（今属山东省）人，崔潜子，官吏部尚书。玄伯子崔浩（381—450 年），字伯渊，官至司徒，颇具政治才能，后因述国事"备而不典"被杀。崔氏父子是当时最负盛名的书家，其书法出自家学。《魏书·崔玄伯传》称"玄伯之行押，特尽精巧"，行书一体，非卫（瓘）、崔（悦）所长，可见崔门书法到了崔玄伯这一代有了发展。由于崔浩工书，"人多托写《急就章》，从少至老，所书盖以百数"，其书法"体势及其先人，而巧妙不如也"，但颇受世人爱重，"世宝其迹，多裁割缀连，以为楷模"（《魏书·崔浩传》）。北魏的另一重要书门范阳卢氏，亦由十六国入魏，代表书家为卢玄（与崔浩为中表）、卢渊祖孙，但名望、影响均不及崔氏父子。

总的来说，十六国、北朝的士族书家继承西晋书法，而落后于南朝新妍的书风。公元554年，西魏将领于谨率军攻陷梁都江陵，俘获王褒等人入关。王褒（字子渊）是王导后裔，在梁官尚书左仆射，书法名亚萧子云，见重于世。入关后，王褒的江左新书风为北周士人广为效仿，"二王"书风亦由此传至北方。北周的书家有南阳赵文深（本名文渊，避唐讳作"文深"，字德本）、太原冀儁（字僧儁）、河间黎景熙（字季明）等。赵文深是当时最为著名的书家，善作碑榜，因世人重王褒书，"文深之书，遂被遐弃"，以至其改弦更张，"亦攻习褒书"（《周书·赵文深传》），书迹有隶书(带有楷式)《西岳华山神庙碑》(567年)（图3-50）。北齐的书家有琅邪颜之推（531—？，字介），系入北的南方士族，擅书、通字学；魏郡姚元标，工书，精通小学；

济北张景仁与南阳赵彦深等则以能书拔擢，获得朝廷高位，可见在当时，书法亦能为寒士作进身之阶。

2. 南朝书家

南朝直承东晋，文艺风气更盛。在书法方面，由于帝王喜好，士族耽爱，故书学颇兴。宋、齐、梁、陈的士族书家，主要学习东晋以来的"二王"新书风。宋、齐书家又大多师法王献之，此间的书家有孔琳之、羊欣、邱道护、谢灵运、薄绍之、张永、范晔、萧思话、宋文

图3-50 [北周] 赵文深《西岳华山神庙碑》

帝（刘义隆）、王僧虔、齐高帝（萧道成）、张融、谢朓等，其中以羊欣与王僧虔较为著名。

泰山羊欣（370—442 年），字敬元。官新安太守。其书得王献之亲授，尤善楷书，最得小王风神，时有谚云："买王得羊，不失所望。"据说小王书中风神较弱者，往往即羊欣所书。袁昂《古今书评》评其书"如大家婢为夫人，虽处其位，而举止羞涩，终不似真"，则又是一种批评的态度，盖羊书虽为学小王之佼佼者，但气度终究逊之。羊欣书作在当时流传颇多，宋帝曾命虞龢收集，编成《羊欣书目》六卷。

琅邪王僧虔（426—485 年），字简穆。祖父珣，父昙首。仕宋、齐两朝，官至尚书令。书法祖述小王，善楷书，书风丰厚沉实。宋文帝称其"非惟迹逾子敬，方当器雅过之"，曾与齐高帝对答："与僧虔赌书毕，谓僧虔曰：'谁为第一？'僧虔曰：'臣书第一，陛下亦第一。'上笑曰：'卿可谓善自为谋矣。'"（《南齐书·王僧虔传》）其书作有楷书《太子舍人帖》（摹本，辽宁省博物馆藏）（图3-51）、《刘伯宠帖》（刻本）等传世。僧虔

图3-51〔南朝齐〕王僧虔《太子舍人帖》（摹本）

子慈、志、彬，皆擅书。王慈的《尊体安和》《柏酒》《汝比》（图 3-52）草书三帖与王志的行草《一日无申帖》（图 3-53）（皆为《万岁通天帖》摹本，辽宁省博物馆藏），用笔、结字大胆肆意，乃是在小王书风的基础上更为纵放，但略嫌蕴藉不足。

图 3-52 ［南朝齐］王慈《汝比帖》（摹本）

当时的书家亦有书风与"二王"不类者。吴郡张融（444—497 年），字思光，官司徒左长史。张融善草书，常自美其能。齐高帝萧道成曰："卿书殊有骨力，但恨无二王法。"答曰："非恨臣无二王法，亦恨二王无臣

图 3-53 ［南朝齐］王志《一日无申帖》（摹本）

法。"（《南史·张融传》）张融为人言行诡异，祖上又世代工书，故其书的"无二王法"，应是出于主观上的选择。

南朝由晋入宋的书家多为王献之书法的传承者，宋、齐间的书家在审美上又更趋于"尚妍薄质"，故出现了"比世皆高尚子敬"（陶弘景《与梁武帝论书启》）的局面。这种情况到了梁

朝，由于梁武帝萧衍的好尚有了改变。梁武帝雅好书法，认为"子敬之不迨逸少，犹逸少之不迨元常"（梁武帝《观钟繇书法十二意》），在书法上抑王推钟。但当时钟书遗迹已少，大王书遂替而代之，成为人们主要师法的对象。梁武帝敕周兴嗣撰、殷铁石模次右军书迹的《千字文》，便是当时学习大王书的范本。

由于梁武帝的提倡，梁、陈书家的主要取法对象由小王转向了大王，陶弘景、萧子云、丁觇、阮研、徐僧权、智楷、智永等是此阶段的重要书家。

南兰陵萧子云（487—549 年），字景乔。官侍中。书法诸体兼备，初学小王，后受梁武帝影响改师钟繇、大王，颇受梁武帝推重。梁大同年间，曾奉敕书写《千字文》。

会稽智永（生卒年不详），俗姓王，名法极。王羲之七世孙。陈、隋间人，陈时寄籍吴兴永欣寺，人称"永禅师"。其书法各体皆擅，草书尤佳，积年学书，退笔成冢，精熟过人。书风温雅秀润，虽无创制，但守法有成，是右军书法的薪传者。据说智永曾临写《集王字〈千字文〉》八百本，江东诸寺各施一本。传世作品尚存《真草〈千字文〉》（唐临墨迹本，日本小川简斋氏藏）（图3-54）。兄智楷，亦擅书。

图 3-54 [南朝陈] 智永《真草千字文》（临本）

综观十六国、南北朝时期，以南朝书法家的成就为最高。南北方的书法，以书风而言，可谓南妍北质，此盖由师法不同所致；从书法发展的角度来说，南方先进，北方滞后，这又是社会文化背景的不同所造成的。

二、十六国、南北朝书迹

1. 十六国书迹

十六国时期的铭刻书迹不多，较著名的有立于陕西境内的前秦《邓太尉祠碑》（367 年）与《广武将军张产碑》（368 年）（图 3-55）。《邓太尉祠碑》系八分书体，书风类西晋带有"折刀头"特征的隶书。《广武将军碑》可归为铭刻新隶体，体势与高句丽《好大王碑》（414 年）（图 3-56）相近，其波挑含蓄，写刻草率，书风粗野奇肆，饶有拙朴之趣。两碑今存西安碑林博物馆。

20 世纪以来，在考古工作中陆续发现了不少十六国时期

图 3-55〔前秦〕《广武将军张产碑》　　图 3-56 高句丽《好大王碑》　　图 3-57 吐鲁番文书《毛诗·关雎序残卷》

的经籍写本、古文书、写经等手书墨迹，这些书迹主要出土于西北的吐鲁番与敦煌藏经洞，可借以了解当时日常实用书写的情况。

《毛诗·关雎序》（图3-57）、《秀才对策文》（408年）写本残卷出土于吐鲁番地区，书体为楷书，稍存隶意，其写法与西晋《三国志·吴书》残卷同样，也存在"肥笔"的现象，可见十六国时期不但士族书法承袭西晋，一般书手的抄书体亦受其影响。北凉《优婆塞戒经》残卷（中国国家博物馆藏）（图3-58）是写经楷书，

图 3-58［北凉］《优婆塞戒经》残卷

其字形左低右高，"肥笔"的情况稍为减弱，虽隶意犹存，但楷化程度也加强了，笔画为求庄重而带有修饰成分，此种体式在北凉时期颇为流行，亦有人认为具有北凉地区特有的地域风格。西北地区的文书以新疆罗布泊楼兰遗址出土的两件前凉《李柏文书》（日本龙谷大学图书馆藏）（图3-59、3-60）最为有名，此为西域长史李柏写给别人的行书札，笔道一粗一细，体势相同，当与西晋流行的钟、胡一系行书接近。其书写年代略早于《兰亭序》（353年），书风质朴，显然落后于新妍的王书，由此亦

可见新、旧书风之区别。

2. 北朝书迹

北魏碑刻兴盛，形制亦多样，主要有碑碣、摩崖、造像记、墓志等。造像记是佛教造像的题记（亦有极少数为道教），其兴起与当时佛教的盛行有关。墓志滥觞于秦，魏晋禁碑后成为墓碑的替代品，起初形制不一，至北魏始形成盖、志两石相合的形式。在此阶段，铭刻场合的新书体——楷书，随着篆、隶（包括新隶体）旧体的消退而登场，而铭刻体楷书（魏碑体）的形成，也正是北魏在书法史上的最大贡献。

图 3-59 [前凉]《李柏文书》（一）

图 3-60 [前凉]《李柏文书》（二）

北魏平城时期，碑刻上尚能见到带有楷式的铭刻新隶体，如《皇帝东巡之碑》（437 年）、《大代华岳庙碑》（439 年）、《嵩高灵庙碑》（456 年）（图 3-61）等，书风稚拙可爱，体式非隶非楷。随着楷化程度的增加，隶书成分逐渐弱化而形成了新的体式，如《邑师法宗造像记》（483 年）、《晖福寺碑》（488 年）（图 3-62）等（《晖福寺碑》的面貌已接近成熟的魏碑体）。北

魏孝文帝迁都洛阳后，刻碑风气更甚。大规模的刊刻工作，使得刻工在长期的实践中逐渐发展了刊刻技术，形成"铭刻模式"。如刻工在刊刻中顺依刀势，把点画刻成三角形，横与竖画连接处斜刻一刀表示转折等等，刀法简洁而笔画间的衔接关系却更为紧密，这是比铭刻新隶体更为高级的笔画连结方式。可以这样说，在铭刻新隶体的基础上，通过刻工长期的刊刻实践而产生"铭刻模式"，再加上手的生理习惯（右手执笔书写时易形成左低右高的字态）等因素，最终形成了铭刻体楷书的成熟面目。这种铭刻书体首先流行于洛阳地区的龙门石窟造像记与邙山墓志中，清人称其为"魏碑体"。

　　洛阳时期的碑志，以魏碑体风格为大宗，《元桢墓志》（496年）（图3-63）、《始平公造像记》（498年）（图3-64）、《孙秋生造像记》（502年）（图3-65）、《杨大眼造像记》（506年）、《孟

图 3-61 ［北魏］《嵩高灵庙碑》　　图 3-62 ［北魏］《晖福寺碑》　　图 3-63 ［北魏］《元桢墓志》

敬训墓志》（514年）、《崔敬邕墓志》（517年）、《张猛龙碑》（522
年）（图3-66）等为其中代表作，字形上紧下松、斜画紧结且
笔画方峻，是为其共同的体式特征。《石门铭》（509年）（图
3-67）与《郑文公碑》（511年）（图3-68）因系摩崖，笔画易
方峻为圆浑（其刊刻皆因崖势，且石质较粗，不易刻成边廓分
明的方笔）。《张黑女墓志》（531年）（图3-69）则字势较平扁，
笔画宛润，属于魏碑中的别类。魏碑体的体式虽有其固定特征，
但每碑又各有风貌，如《元桢》的精能，《龙门二十品》（《始
平公》《孙秋生》《杨大眼》皆为其一）的沉雄，《张猛龙》的
险峻，《石门铭》的奇宕，可谓"和而不同"。魏碑中的写刻俱
佳者，其精美程度并不亚于"二王"楷体，但在风格形态上差
异较大。此二者：一为手写体成熟楷书，是士族书家创作意识
的物化形态，是为审美；一为铭刻体成熟楷书，是由工匠长期

图3-64［北魏］《始平公造像记》

图3-65［北魏］《孙秋生造像记》

图3-66 [北魏]《张猛龙碑》　　图3-67 [北魏]《石门铭》

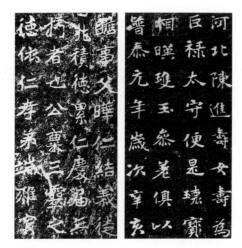

图3-68 [北魏]《郑文公下碑》　图3-69 [北魏]《张黑女墓志》

刊刻实践而成（碑刻的笔画形态是书、刻融合的综合效果，但其中"刻"的因素相对起了更为重要的作用），是为实用。由于作者身份的不同，导致了其在书法史上的不同遭遇，倘非清代人重新发掘魏碑的审美价值，则不知其还要沉埋多久。

东魏时期的《高归彦造像记》（543年）（图3-70），书刻俱佳，风格婉秀，接近南方的新妍楷体。随着铭刻技术的提高，魏碑体的笔画轮廓线亦由朴拙生硬逐渐变为圆转婉约，原先雄健率朴的刀法也就变得更加丰富细腻。东魏、西魏的铭刻楷书，其"魏碑体"特征要弱于北魏洛阳时期，字势变为平缓，结体显得宽绰，笔画更加圆婉，此为其书风发展之总趋向。

北齐、北周的铭刻书迹，最为有名的是佛教刻经。由于北齐统治者佞佛，出现了大规模的刻经活动，其中以山东境内的《泰山经石峪金刚经》（图3-71）与邹县四山《尖山刻经》（575年）、《铁山刻经》（579年）（图3-72）、《葛山刻经》（580年）、《冈

图3-70 [东魏]《高归彦造　　图3-71 [北齐]《泰山经石峪金刚经》　　图3-72 [北周]《铁山刻经》
像记》

图 3-73 ［北魏］《司马金龙墓漆画屏风题记》　　图 3-74 ［西魏］《法华经义记》　　图 3-75 ［南朝梁］《出家人受菩萨戒法卷第一》

山刻经》（580 年）最为著名（《铁山》《葛山》《冈山》刻于北周时期）。这些刻经皆为摩崖，书风一致（冈山除外），书写者应为当时高僧安道壹。学界有人认为，北周建德三年（574 年）曾有灭佛运动，引起了当时北方佛教徒的恐慌，遂将佛经刊于摩崖石壁（不易毁损），其刻经带有护法的意味（参见刘涛著《中国书法史·魏晋南北朝卷》）。但北齐的摩崖刻经活动，在北周灭佛之前便已开始，如山东《二洪顶刻经》（564 年）、《祖徕山刻经》（570 年）等，故护法并非是刻经于摩崖的唯一动机。这些摩崖刻经多为擘窠大字，其气象宏大，笔画圆浑平实，体势与新隶体有些接近。可能因载体系摩崖，字形又大，为了写刻容易，故并不采用法度讲究的楷书体。值得注意的是，这些刻经中也有"肥笔"的现象，显然是受到了写经墨迹体式的影响。

北齐其他碑刻上的书体与书风，则与东魏大体相同，其中的楷书碑刻，开启了隋碑的风格。

北朝时期亦有少量的手写墨迹发现。1965 年出土于山西大同的北魏《司马金龙墓漆画屏风题记》（484 年）（图 3-73），系楷书，书写颇具技巧，与相距四年的《晖福寺碑》相较，一手写一铭刻，在笔画形态上差异很大。此说明，手写、铭刻各成系统，同时亦进一步可证：对铭刻体楷书笔画形态影响更大的是"刻"而非"写"。敦煌藏经洞中有西魏时期的经卷，《大般涅槃经卷第十二》（550 年）（英国大英博物馆藏）为楷体，书写精整；《法华经义记》（536 年）（法国巴黎国立图书馆藏）（图 3-74）是行书，其用笔流畅，字势左低右高，但与南方的新妍书风不类。倘将南、北写经作一对比，则很容易发现南北书风的差异，如梁《出家人受菩萨戒法卷第一》（519 年）（法国巴黎国立图书馆藏）（图 3-75），书风精工典雅，明显是"二王"一路的楷书体式。

3. 南朝书迹

南朝禁碑，铭刻书迹不多。因工匠长期刊刻实践而形成的铭刻模式，在南朝碑刻中也有反映。刘宋的《爨龙颜碑》（458 年）（图 3-76），现存云南陆良，笔画方峻，书风高古，其方笔的形态与北朝同时期的《皇帝东巡之碑》（437 年）与《嵩高灵庙碑》（456 年）相近，又与东晋《王兴之夫妇墓志》《爨宝子碑》等一脉相承，且已由铭刻新隶体逐渐演变成楷书的体式，从中可反映出铭刻体楷书在南方的发展轨迹。《刘怀民墓志》（464 年）（图 3-77）书风与《爨龙颜碑》相近，亦为杂有隶式的楷体，

其体式介于铭刻新隶体与成熟铭刻楷体之间。梁《萧融太妃王
慕韶墓志》（514 年）（图 3-78）系王室墓志，比起南方的手写
体楷书，其笔画形态要更接近于洛阳魏碑体，可见即便在南朝，
铭刻体楷书亦与手写体异途而自成系统。同样的情况还可在西
部边陲的高昌墓砖中发现，如《画承墓表》（546 年）（图 3-79）
风格类《爨龙颜》，《王亢祉墓表》（571 年）（图 3-80）体近

图 3-76 ［南朝宋］《爨 图 3-77 ［南朝宋］《刘怀民墓志》 图 3-78 ［南朝梁］《萧
龙颜碑》 融太妃王慕韶墓志》

图 3-79 ［高昌］《画承墓表》 图 3-80 ［高昌］《王亢祉墓表》

图 3-81 ［南朝梁］《瘗鹤铭》

魏碑，说明了铭刻体楷书的发展自有其一定的内在规律，而并不受地域等因素的约制。

《瘗鹤铭》（514 年）（图 3-81）是楷书摩崖题铭，原刻在江苏镇江焦山崖壁，后遭雷击崩落江中，署"华阳真逸撰，上皇山樵正书"，北宋黄伯思考证书者为梁陶弘景。此铭气势宏逸，字态飞动，自宋以来，历代书家评价甚高，北宋黄庭坚赞以"大字无过《瘗鹤铭》"（《豫章黄先生文集·题〈乐毅论〉后》），其体式兼综南北，介于手写体与铭刻体楷书之间。《萧憺碑》（523 年）（图 3-82），楷书，梁贝义渊书，亦体兼南北。这种"体兼南北"的体式，并非是书者在主观上对南北书风的融合，相对于洛阳魏碑体，其"写"的风格更接近于南朝新体，

而"刻"的方面相对弱化了成熟铭刻楷体的特征，故而形成了此种面貌。

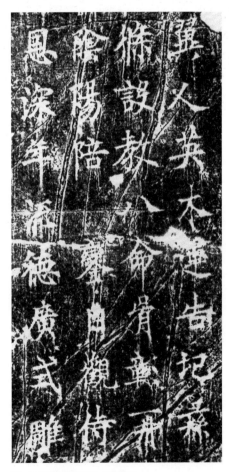

图 3-82 [南朝梁] 贝义渊 《萧憺碑》

第四节

魏晋南北朝书学 | 04

魏晋南北朝的书学，较之汉代已有了很大的发展。在此阶段，由于文艺理论的繁荣以及书法艺术在创作上的高度自觉，有关书法的各种著述亦大量出现。此阶段的书论，属于文学作品附庸的已不多，其不但独立，且颇具有理论上的深度与广度，已经完全进入了书学上的自觉时期。

一、两晋书学

魏晋南北朝的书学，以两晋与南朝为主。两晋的书学，未能完全摆脱前人的撰述模式，其成就虽不如南朝，却已较汉代有所推进。

1. 卫恒《四体书势》

卫恒（？—291年），字巨山。河东安邑（今山西夏县）人，卫瓘子。官至黄门侍郎。擅书通古文，继承家学。著有《古来能书人录》（今已佚）等。其《四体书势》是西晋最重要的书论篇什。

《四体书势》，《晋书·卫瓘传附恒传》全录其文。"四体"系古文、篆、隶、草，每一书体各以序、赞论述。序文部分叙书体源流，论书家优劣及其轶事，颇具史料价值，后人研究西晋前的书史，往往以之为参考。赞辞部分主要描述各种书体的形态审美特征，其中《字势》《隶势》应是卫恒自撰，《篆势》

《草势》则各为蔡邕、崔瑗所作，虽系移录，然东汉书学文献赖之以存，功莫大焉。

西晋的书论著述，尚有成公绥《隶书体》、索靖《草书状》与杨泉《草书赋》。这些篇章皆以书体作赋，辞藻讲究，显然沿袭了东汉崔瑗《草书势》、蔡邕《篆势》的路子。东晋刘劭《飞白书势》与王珉《行书状》亦属此类，到了南朝，这种文章就不多见了。

2. 王羲之书论

东晋王羲之的书论，见于历代文献辑录的共七篇：《自论书》《笔势论十二章并序》《题卫夫人〈笔阵图〉后》《用笔赋》《笔势图》《草书势》《白云先生书诀》。其中除《自论书》较可信外，皆为后人伪托。

《自论书》篇幅甚短，唐张彦远《法书要录》录有其文：

吾书比钟、张，当抗行，或谓过之，张草犹当雁行。张精熟过人，临池学书，池水尽墨，若吾耽之若此，未必谢之。后达解者，知其评之不虚。吾尽心精作亦久，寻诸旧书，惟钟、张故为绝伦，其余为是小佳，不足在意。去此二贤，仆书次之。须得书意转深，点画之间皆有意，自有言所不尽，得其妙者，事事皆然。平南、李式，论

君不谢。

这是一段王羲之将自己书法与钟（繇）、张（芝）作比的文字，其内容在虞龢《论书表》《晋书·王羲之传》、孙过庭《书谱》中均曾被引录，文字各稍有出入，可见此篇并非羲之亲撰，而乃后人撮其言论加以润饰而成。所以，较负责任的说法是，在书法理论方面，并未见王羲之有专门的著述。

二、南朝书学

南朝书学鼎盛，与当时繁盛的文艺理论相呼应，出现了大量的书学著述，其涉猎既广，类别又多，奠定了古代书论的基本框架。其中可信者凡三十余种，兹择其重要者予以介绍。

1. 羊欣《采古来能书人名》

今见本《采古来能书人名》，原撰者羊欣，文字内容系王僧虔转录，篇目首见于南朝梁萧子显《南齐书·王僧虔传》。此篇为书家小传，以朝代为先后，记述秦朝至东晋七十位书家的籍贯、官职、师承、所擅书体及遗事等，叙次简洁。

2. 虞龢《论书表》

虞龢（生卒年不详），会稽余姚（今属浙江）人。刘宋时官中书侍郎，曾奉诏与巢尚之、徐希秀、孙奉伯等整理"二王"书迹。著有《法书目录》六卷、《杂势》一卷、《二王镇书定目》各六卷、《羊欣书目》六卷、《钟、张等书目》一卷，今皆佚。

《论书表》作于泰始六年（470 年），乃虞龢上宋明帝表，主要记叙整理刘宋内府书法藏品的情况，内容有"二王"书事、

当时搜访名迹情形、编次"二王"等书，且旁及纸墨笔砚等。凡数千言，文气不一贯，疑有脱漏。此篇乃书史性质，其中亦有评论，甚有价值。如"泊乎汉魏，钟、张擅美，晋末二王称英"，标举钟、张与"二王"是汉末迄东晋最为出色的书家。"夫古质而今妍，数之常也；爱妍而薄质，人之情也"，则道出了艺术上"古质今妍"的风格发展趋势，以及当时人"爱妍薄质"的文艺审美观。基于此种观念，虞龢来评述钟、张与"二王"的书法优劣：

　　钟、张方之"二王"，可谓古矣，岂得无妍质之殊？
　　且"二王"暮年皆胜于少，父子之间又为今古。子敬穷
　　其妙妍，固其宜也。

大王超迈钟、张，小王又胜其父，此则文字，显然是在为小王张目。四位书家虽同为楷模，但在当时尚妍的审美观念背景下，小王书也就更为人所宝爱了。

　　3. 王僧虔《书赋》《论书》

　　王僧虔不仅工书，于书论方面亦有著述，《书赋》与《论书》便是其两篇可信的论书文字。

　　《书赋》为一短篇，录于唐欧阳询《艺文类聚》，虽亦为文学色彩浓厚的赋体，但内容却不空乏。"情凭虚而测有，思沿想而图空"，文句带有玄味，这是古代书论中首先谈到创作的情感与想象问题，阐发了书法艺术的一般规律和特点。"心经于则，目像其容。手以心麾，毫以手从"，则是讲具体创作过程中心、目、手、毫各自的作用与关系。文字虽简，却甚扼要，颇可见

出其理论上的深度。

《论书》（即《答竟陵王子良书》）一文，最早见于《南齐书·王僧虔传》，文字与后来的《法书要录》本、《书苑菁华》本皆有出入。内容系评骘汉魏至南朝刘宋的书家，凡三十条，三十八人，议论颇为允当。

另有一篇《笔意赞》，首见于宋《书苑菁华》，未署名，后为清代《佩文斋书画谱》转录，标为王僧虔撰。此篇虽不可信，但文中亦有重要的书法美学思想，如"书之妙道，神采为上，形质次之，兼之者方可绍于古人"一句，提出了在书法创作与鉴赏中"神采为上""形神兼具"的标准，为后世论书者屡为引用。

4. 陶弘景《与梁武帝论书启》

陶弘景（456—536年），字通明，号华阳隐居，卒谥贞白先生。丹阳秣陵（今南京）人。道教思想家。仕齐，梁时隐居于句容句曲山，梁武帝时以朝廷大事与之商讨，人称"山中宰相"。

《与梁武帝论书启》，凡五篇，是陶弘景与梁武帝讨论书法的书信，其内容包括辨法书真伪、评书艺优劣以及叙书家书事等。陶弘景本人乃书家，又精鉴识，梁内府法书古迹多经其过眼。陶弘景与梁武帝曾讨论书法时风的问题：

> 比世皆高尚子敬，子敬、元常继以齐名，贵斯式略，海内非惟不复知有元常，于逸少亦然。

由于当时人尚妍，故人人争效小王书。梁武帝对此颇为不满，陶弘景亦响应之，极力推钟（繇），以欲扭转时风。此种思想，

在梁武帝《观钟繇书法十二意》中有更为鲜明的表述。

　5. 梁武帝《观钟繇书法十二意》《答陶弘景书》

　梁武帝，即萧衍（464—549 年），字叔达。南兰陵（今江苏常州）人。南齐时为"竟陵八友"之一，其儒学、文艺之造诣，为南朝帝王之冠。

　梁武帝善鉴书，《答陶弘景书》即是与陶论书的书信，凡四篇。其中第二篇篇幅较长，谈到了书写时的具体技法问题，这在现存的六朝书学文献中是较为少见的：

> 运笔邪则无芒角，执手宽则书缓弱。点掣短则法臃肿，点掣长则法离澌。画促则字势横，画疏则字形慢。拘则乏势，放又少则。纯骨无媚，纯肉无力。少墨浮涩，多墨笨钝。

其论说颇为辩证。文中还认为一艺之成，需要学习上的积累：

> 一闻能持，一见能记，且古且今，不无其人。大抵为论，终归是习……既旧既积，方可以肆其谈。

此种观点，对于书法创作也具有实际的指导意义。

　《观钟繇书法十二意》一文，篇首列关于钟书技法要领的"十二意"：平、直、均、密、锋、力、轻、决、补、损、巧、称，并为作解说。篇中则议论钟、张、"二王"书法之优劣，明确地说"子敬之不迫逸少，犹逸少之不迫元常"，认为"张芝、

钟繇，巧趣精细，殆同机神"，"逸少至学钟书，势巧形密，及其独运，意疏字缓"。南朝的书风时尚，至梁武帝后为之一变，而此篇文字，正乃梁武帝"抑王推钟"书旨之宣言。

6. 袁昂《古今书评》

袁昂（461—540 年），字千里。陈郡阳夏（今河南太康）人。仕南齐为吴兴太守，入梁后官至司空。擅书画。

《古今书评》乃梁普通四年（523 年）奉敕而作，评论秦至南朝书家二十五人。其评议，以钟、张、"二王"为最杰出，"四贤共类，洪芳不灭"；次一等的是"羊（欣）真孔（琳之）草，萧（思话）行范（晔）篆"，各以一体擅名于时。此篇在论述上并无特出见解，但其批评方式却具有重要的意义。汉晋以来的书学文献，惯以自然物象喻书，到了袁昂的《古今书评》，发展成以人物形象为喻体，如"王右军书如谢家子弟，纵复不端正者，爽爽有一种风气"，"王子敬书如河洛间少年，虽有充悦，而举体沓拖，殊不可耐"，这显然是受了魏晋人物品藻风气的影响。此种批评具有宽泛模糊的特征，符合古人善于形象思维而短于精确描述的特点。其以人物取譬，借象征的手段唤起人们的联想而获得审美感受，从而通彻地传达出一般性描述难以言说的审美语义，但有时亦因譬喻过于漫溢、隐晦而难以理解，致使批评与对象之间脱节。米芾《海岳名言》中就曾有批评："历观前贤论书，征引迂远，比况奇巧，如'龙跳天门，虎卧凤阙'，是何等语？或遣辞求工，去法逾远，无益学者。"在传统书论中，此种批评方式一直延续到唐（宋以后已非主流），是汉唐书法批评的主要方式。袁昂的《古今书评》，即为此种批评方式的典型。

7. 庾肩吾《书品》

庾肩吾（487—551年），字子慎。南阳新野（今属河南）人，庾信之父。初为梁晋安王萧纲常侍，后官度支尚书。擅诗赋，工书。后人辑有《庾度支集》。

《书品》（又名《书品论》）始见于《法书要录》。篇首冠以总序，略述文字起源流变。文中将汉至南朝梁的一百二十三位书家，分为上、中、下三品，每品又分上、中、下三等，且各系以论。张芝、钟繇、王羲之被列为"上之上"品。庾肩吾以"天然"与"工夫"评三家书法：

> 张工夫第一，天然次之……钟天然第一，工夫次之……王工夫不及张，天然过之；天然不及钟，工夫过之。

相对于"工夫"，庾更强调"疑神化之所为，非人世之所学"的"天然"作为品评标准的重要性。其言"钟天然第一"，则钟要居于张、大王之上，又小王被列于"上之中"品，可见庾肩吾的品评与梁武帝"推钟抑王"的主张相合，亦或许是受了御旨的影响。

庾肩吾《书品》是古代书论中"品第"类的开先河者，其体例上承曹魏选拔官吏的"九品中正制"，下启唐代评书的神、妙、能三品，较之于同时代的钟嵘《诗品》与谢赫《画品》，虽在理论深度上有所不及，而体例精严则过之。

南朝的书学著述，其他可信的尚有不少，内容涉及书体、书史、批评、著录等各个方面，如王愔《文字志》（存目，文已

佚）、萧子良《答王僧虔书》、萧子良《古今篆隶文体》（已佚）、
王僧虔《答齐太祖论书启》、萧子云《论书启》、庾元威《论书》
等。北朝则书论少见，传世的仅有北魏江式《论书表》、北齐颜
之推《论书》（辑自《颜氏家训》）等。

第五节

魏晋南北朝印章 ｜ 05

　　魏晋南北朝时期的印章，基本上继承汉制，并不具有印章式样的独立性，故广义的汉印概念，亦可将魏晋南北朝印章包括在内。在魏晋印章（图3-83、3-84）中，有的与汉印很难区分，有的则可据官职名称来作判别。总的来说，由于魏晋已是楷、行、草新体时代，对篆、隶旧体相对较为陌生，反映在印章上，魏晋印显然不及汉印浑厚，制作亦趋于简陋（基本乃凿刻而成）。又并且由于纸帛逐渐替代了简牍，而影响到印章赖以生存的简牍封检制度，致使印章的实用范围缩小，从而转入了低潮期。不过，在封泥废止后，印章又与印色结合，直接蘸色钤于纸上，这就产生了新的钤印方式。早期的印色以蜜或水调和朱砂，到了后来，印色的制作工艺又得以继续发展。新的钤印方式的出现，为后来印章与书画艺术的结缘提供了条件。

图3-83［三国］官印　遂久令印、魏乌丸率善佰长

 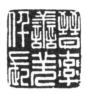

图 3-84 ［晋］官印 中卫司马、晋率善羌仟长

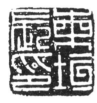 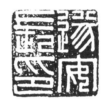

图 3-85 ［南北朝］官印 東垣长印、遂安长印

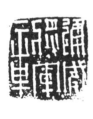

图 3-86 ［南北朝］将军
印 建威将军章

图 3-87 ［南朝齐］官印 永兴郡印

　　南北朝时期的官印（图3-85）依旧沿袭汉制，但制作更为草率，错字、漏刻迭见。有一类武职所用的将军印（图3-86）（在汉、魏晋官印中亦可见到），乃临时急就凿成，故又称"急就章"，其字形敧斜，书写感较强，能于草率中见意趣。值得注意的是，由于钤印方式的改变，在南朝出现了朱文官印，如近代发现的敦煌石窟《杂阿毗昙心论》写经卷上所钤的南齐"永兴郡印"（图3-87），此种印式，直接开启了隋唐官印的风格。

銀青光祿大夫

壴主傳上柱國

會稽開國公

徐浩書

4

隋唐五代书法

　　杨隋一统天下，结束了自东晋以来近三百年南北对峙的局面，南北文化得到融合，南方江左书风亦随之被染北国，成为当时的主流书风。但隋代国祚甚短，其书法亦承前继后，带有过渡的性质。唐代国力强盛，文艺繁荣，书法艺术亦获得了很大的发展。总起来说，有如下几个特点：（一）唐代书法的发展与帝王重视甚有关系。唐代帝王如高祖、太宗、高宗、武后、睿宗、玄宗等皆雅重书艺，上之所好，下必甚焉，遂自上而下形成了学习书法的局面。（二）唐代的书法教育与科举制度对书法的发展有着促进的作用。唐代的国子监设有书学，并仿北周置书学博士，培养专事缮写的书法人才。弘文馆亦曾招收在京五品以上文武官员子弟入馆学书；地方府、州、县学应当也有相应的书法教学内容。唐代的科举分科取士，设有专门的明书科。吏部铨选六品以下文官，概以身（取其体貌丰伟）、言（取其言辞辨正）、书（取其楷法遒美）、判（取其文理优长）"四才"为标准，其中"书"一项，是较为重要的任用条件，而"楷法遒美"的要求，亦可视为唐楷尚法秩序形成之基础。（三）唐代收藏、鉴赏之风特盛。内府庋藏历代法书颇富，尤其贞观、开元两朝，搜访甚勤。私人藏家众众，聚蓄既多，遂为赏鉴、阅玩活动提供了条件。（四）在魏晋时期，书法仅为高门士族的雅玩，至唐则逐渐平民化，可谓"旧时王谢堂前燕，飞入寻常百姓家"，故参与者甚众。唐代书法的兴盛，亦与实用的因素有关，其时雕版印刷术未行，大量的儒、佛、道著述典籍皆赖人工抄缮，故经生、书手的书法颇为可观。此为唐代书法发展之社会基础，亦为唐人书法水平普遍较高之原因。（五）唐代书法在书法史上最为值得称道的，是唐楷秩序与狂草风范的建立，其艺术成就与书体样式皆足以垂范后世。（六）唐代书法随着邦交的开展而传播域外，对日本、朝鲜半岛等国的书法产生了很大的影响。唐代的书法，到了晚唐渐趋衰退。五代战乱频仍，国无宁日，其书坛之凋零，更甚于晚唐，由此亦可见文艺兴废与时局之关系。

本章撰写时参考了朱关田著《中国书法史·隋唐五代卷》（江苏教育出版社）、刘正成主编《中国书法全集》（荣宝斋出版社）等。

第一节

隋代书法

隋代统治者重文治，隋炀帝曾于东都观文殿后起二台，"东曰妙楷台，藏古迹；西曰宝迹台，藏古画"（《隋书·经籍志序》）。秘书省置有掌抄写御书的楷书郎员（从九品）二十人，国子监亦设有书学，并置博士、助教，招收培养学生。

一、隋代书家

杨隋享国不永，其书家皆跨朝代。如智永、赵文深各由陈、周入隋；欧阳询、虞世南则由陈入隋，而名显于初唐。隋代的书家（主要活动于隋）中，较著名的有智果、史陵、薛道衡、丁道护等。

智果（生卒年不详）为智永弟子，会稽（今浙江绍兴）人，居永欣寺。其书法受隋炀帝赏识，自己亦颇自许，自称"和尚（智永）得右军肉，智果得右军骨"（张怀瓘《书断》）。《书断》评其书"稍乏清幽，伤于浅露"，列其楷、行、草入能品。相传有《心成颂》论书一篇。

史陵（生卒年不详）善楷书，褚遂良、唐太宗以及汉王元昌皆曾师之，书迹至中唐已少见。赵明诚《金石录》收有其楷书《隋禹庙碑》（606年），文字磨灭已甚，称其"笔法精妙，不减欧、虞"。

薛道衡（540—609年），字玄卿。蒲州汾阴（今山西万荣）人，薛曜曾祖。由北周入隋，官司隶大夫。工诗，书迹亦鲜见。

丁道护（生卒年不详），谯县（今安徽亳县）人。官至襄州祭酒从事。善楷书，蔡襄称其"书兼后魏遗法……隋唐之交，善书者众，皆出一法，道护所得最多"（欧阳修《集古录跋尾》）。传世书迹有楷书《启法寺碑》（602年）宋拓本（碑已佚）（图4-1），书风清俊，出于"二王"，与初唐楷书格局相近。

图 4-1〔隋〕丁道护《启法寺碑》　　图 4-2〔隋〕《龙藏寺碑》

二、隋代碑志

隋代的碑志，继承南北朝遗绪，代表作品有《龙藏寺碑》《董美人墓志》《苏孝慈墓志》等。

《龙藏寺碑》（586 年）（图 4-2）立石于河北正定县，为隋代第一名碑，书风冲和古雅，结体疏朗，饶有韵致，颇受清代人推重。《董美人墓志》（图 4-3）全称《蜀王美人董氏志》，开皇十七年（597 年）入窆万年县，清嘉、道间出土于西安，字迹峻秀中含古意，殊为难得。《苏孝慈墓志》（图 4-4）即《苏慈墓志》（苏慈字孝慈），仁寿三年（603 年）入窆同州，清光绪十四年（1888 年）出土，楷法精整。这些碑志的风格愈趋精妍雅正，已与初唐欧阳询、虞世南、褚遂良等人的楷书较为接近。

图 4-3 [隋]《董美人墓志》

图 4-4 [隋]《苏孝慈墓志》

第二节

初唐书法 ｜ 02

一、唐太宗与初唐书法

初唐书法的发展，与唐太宗李世民（599—649年）关系很大。唐太宗万机之暇，留心翰墨，不仅广为收罗整理前人法书，还重视书法教育，提拔善书侍臣，而且身体力行，在书法上颇有造诣。唐太宗善行、草、飞白诸体，行书尤佳，其书法先师史陵，后学虞世南。北宋《宣和书谱·太宗传》记有唐太宗学虞世南书事：

> ……太宗乃以书师世南。然尝患"戈"脚不工，偶作"戬"字，遂空其落戈，令世南足之，以示魏徵。徵曰："今窥圣作，惟戬字戈法逼真。"太宗叹其高于藻识，然自是益加工焉。

米芾《书史》则云"太宗力学右军不能至，复学虞行书"，王羲之是唐太宗大力推崇的书法楷模，因为直接师法非易，便以虞书为阶而上追之。从现今尚存的书迹来看：《晋祠铭》（647年）用笔圆融，结字颇类王书，可反映出唐太宗对王羲之书法致力之深；《温泉铭》（648年）（图4-5）（原碑已毁，存敦煌藏经洞唐拓本，现藏法国巴黎图书馆）则疏放妍妙，字形欹侧，笔画丰腴柔厚，风格与王、虞皆不类，已纯然是自家面目。二

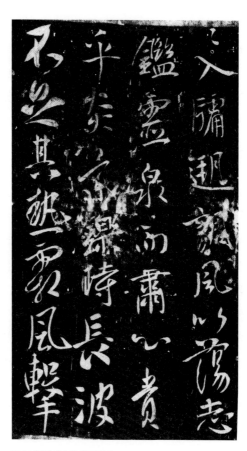

图 4-5 ［唐］唐太宗《温泉铭》

铭书体皆为行书，开启了书史上以行书入碑之先河。

二、初唐书家

1. 欧、虞、褚三家

初唐书法，接踵杨隋。由隋入唐的书家中，以欧阳询、虞世南最负盛名。

欧阳询（557—641年），字信本。潭州临湘（今湖南长沙）人，生于广东广州，祖籍渤海千乘（今山东高青）。父官广州刺史，都督十九州诸军事，后因见疑于陈宣帝而反叛，全家遭诛，惟年仅十四岁的欧阳询得以幸免，赖父友江总（519—594年，字总持，官陈尚书令）收养之。入隋后，欧阳询官位不显，仅任太常博士一职，但其书名已渐起，常为显宦书写碑志。隋亡，任窦建德东夏王朝太常卿，继而作为降臣入唐，因与唐高祖李渊系旧友，得官五品给事中。李世民继位后，欧阳询因属李建成太子集团成员而受到排斥，官太子中允、太子率更令，封渤海县开国男、三品银青光禄大夫，然皆为闲职。在官时曾领修类书《艺文类聚》，颇受后人称誉。

欧阳询年少失怙，由养父江总抚养成人，江总擅文工书，对欧阳询有着直接的影响。当时南朝陈的书风为王书所笼罩，《旧唐书·欧阳询传》称其"初学王羲之书"，指的便是此一阶段。据窦臮《述书赋》云，欧阳询还曾师法北齐书家刘珉（字仲宝），刘珉善楷、草，书法远追追羲之。又，欧阳询曾观索靖古碑三日，而得悟书法（据李昉《太平广记》所引《国史纂》）。索书笔力雄强，有"银钩虿尾"之称，与猛利的欧书易产生风格上的共鸣，

而促使其书风进一步升华、定型。欧阳询的师承，文献记载大略如是，但作为一位杰出而富于个性的书家，其风格的形成当更与其创造力有关。欧阳询诸体皆能，《书断》称其：

> 飞白冠绝，峻于古人……真、行之书，虽于大令亦别成一体，森森焉若武库矛戟……其草书迭宕流通，视之"二王"，可为动色。然惊奇跳骏，不避危险，伤于清雅之致。

欧书中以楷书对后世影响最大，号为"欧体"，其结体险峻，法度森然，以《化度寺碑》（631年）与《九成宫醴泉铭》（632年）

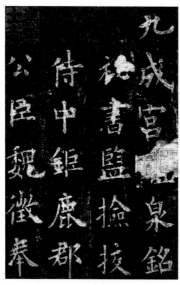

图 4-6 ［唐］欧阳询《九成宫醴泉铭》

图 4-7 ［唐］欧阳询《梦奠帖》（摹本）

（图 4-6）最为著名。行书风格一如其楷书，用笔遒峭瘦劲，兼有章草意味，传世墨迹有《梦奠帖》（摹本，辽宁省博物馆藏）（图 4-7）、《张翰帖》（摹本，故宫博物院藏）、《卜商帖》（临本，故宫博物院藏）等。草书尚有《千字文》刻本，惜已走样。隶书存有碑铭《宗圣观记》（626 年）、《房彦谦碑》（631 年）（图 4-8）、《昭陵六马赞》等。欧阳询虽在政治上得不到重用，其书名在当时却很大，甚至远播夷狄。其子欧阳通（？—691 年），字通师，少孤，武后朝官至宰相，封爵渤海县子。书法继美其父，并称"大小欧"，楷书《道因法师碑》（663 年）（图 4-9）、《泉男生志》（679 年）为其代表作。

　　虞世南（558—638 年），字伯施。越州余姚（今属浙江）人。

图 4-8 ［唐］欧阳询《房彦谦碑》　　　　　图 4-9 ［唐］欧阳通《道因法师碑》

虞、欧年岁相若，但一生遭际，颇有不同。虞世南亦年幼失怙，但因其父系良臣，而受到陈朝统治者的照顾，在陈时便官至五品西阳王友。入隋，历任晋王府学士、东宫学士、秘书郎兼文学侍臣、起注舍人等，并编纂《北堂书钞》等类书。隋亡后，虞亦任职于窦建德东夏王朝，官贰侍中。入唐，为秦王李世民幕僚，以文才受知，为"十八学士"之一。李世民即位后，虞世南官至秘书监，封爵永兴县子，以"博闻、德行、书翰、词藻、忠直"五善而得唐太宗推重，遂为有唐一代名臣。

　　虞世南的书法，由智永而上追"二王"，深得平正冲淡之旨。擅长楷、行二体。楷书仅见《孔子庙堂碑》（633年，原碑已毁，宋时重刻）（图4-10），用笔圆润，字形略纵长，有小王之遗风。

图4-10 [唐]虞世南《孔子庙堂碑》　　　　图4-11 [唐]虞世南《汝南公主墓志铭》残本（传）

行书存有《汝南公主墓志铭》墨迹残本（传）（上海博物馆藏）（图 4-11）。后人每将欧、虞作比较，如《书断》称欧书：

> 风神严于智永，润色寡于虞世南……自羊、薄以后，略无勍敌，惟永公特以训兵精练，议欲旗鼓相当。欧以猛锐长驱，永乃闭壁固守。

又云：

> 然欧之与虞，可谓智均力敌……论其成体，则虞所不逮。欧若猛将深入，时或不利；虞若行人妙选，罕有失辞。虞则内含刚柔，欧则外露筋骨，君子藏器，以虞为优。

张怀瓘认为，欧书个性鲜明，自成一家体貌，此为虞书所不及之处，但从内蕴而言，则虞书更有韵致。南朝陈时，欧、虞二人皆为初学阶段；至隋，欧名声起，而虞未显；初唐贞观年间，欧、虞曾奉敕在弘文馆教示楷法，此为虞书名彰显之始。虞世南书法为唐太宗推重并师法，其声名渐隆，亦与此相关。欧阳询则近于弃臣，其书法能致盛名，显然与政治无关，加之其书风又较虞具个性而距王书面目更远，这自然更难得到崇王的唐太宗的青睐。欧、虞二人，同为唐初书坛的领军人物，其书法一险绝一平淡，固不可以风格论其高下，但若以对后世的影响力而言，则虞书要逊色些。

　　欧、虞既逝，褚遂良遂执书坛牛耳。褚遂良（596—659 年），字登善。钱塘（今浙江杭州）人。父褚亮，在隋与欧、虞同僚，入唐为"十八学士"之一，官至通直散骑常侍，为唐太宗所倚重。褚遂良由于其父的关系，在太宗朝仕途坦荡，官至中书令。又因擅书，而为太宗所器重，"至（贞观）十年，太宗尝谓侍中魏徵曰：'虞世南死后，无人可与论书。'徵曰：'褚遂良下笔遒劲，甚得王逸少体。'太宗即日召令侍书"（《唐朝叙书录》）。高宗朝初，褚遂良为顾命重臣之一，封爵河南郡公，曾因抑卖他人地产而被贬。后又官尚书右仆射，力谏勿立武则天为后而遭左迁，最终病亡于贬所。

　　据李嗣真《书后品》所记，褚遂良书法曾"受之于史陵"，此当是指其学书初始阶段。张怀瓘《书断》云："（褚遂良）少则服膺虞监，长则祖述右军。"虞世南是父执，又曾同在秘书省任职，其书法应对褚氏有影响；唐太宗标举大王书，褚曾于贞观十三年（639 年）以起居郎奉诏整理大王书迹且编《右军书目》，因得博览，亦为其学习大王书提供了便利。褚遂良的代表作有楷书《孟法师碑》（642 年）（图 4-12）、《雁塔圣教序》（653 年）（图 4-13）等。《孟》碑为中年作品，书风方劲古质，体在欧、虞之间；《雁塔》乃晚年所作，其结体疏朗，字迹遒媚柔婉，显然是受了王书的影响，《书断》称若"美人婵娟，似不任乎罗绮"，此为其自家之成熟面目。褚与欧、虞并称，同为初唐学习右军的代表书家，但初唐、盛唐的碑志，以习褚书者居多，而唐代书家亦更多地从褚书得门径，以至于后人誉之为"唐之广大教化主"（刘熙载《书概》）。相对地说，欧、虞由隋入唐，

是衔接隋与初唐的书家；褚则是联结初唐与盛唐的枢纽，在他的影响与启导下，唐代的楷书继续发展，最终形成了代表有唐一代的楷书面貌。

欧、虞、褚三家，皆以楷书垂名后世。初唐书家大都擅长楷书，初唐书法的成就亦主要在楷书一体。此阶段楷书的体式特征，一是继承了隋代碑版的规模，二是由于受到右军书法的影响，遂得以融王书、隋楷为一体。需要指出的是，初唐楷书与隋代碑版虽然字形间架近同，笔画形态却各有异，这其中关系到一个铭刻模式的问题。隋碑的刊刻，尚有北朝碑版的孑遗，其笔

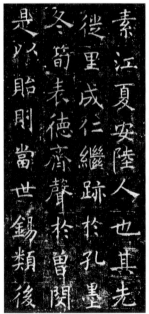

图 4-12 [唐] 褚遂良《孟法师碑》

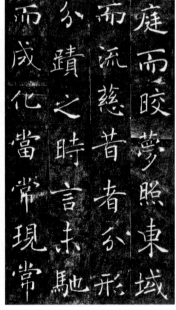

图 4-13 [唐] 褚遂良《雁塔圣教序》

画的刻法是顺依刀势而成，故并不完全与书丹墨迹重合；初唐碑刻则据笔势刻就，其刻法与后来的刻帖相同，都以逼真原迹为尚。此种铭刻模式的改变，大概是由于唐碑通常出于名家之手，为保持其书风原貌而要求刻工如实镌刻。后世论碑、帖派别者，以隋碑为"碑"、唐碑为"帖"，其划分之依据，除了作者身份外，刊刻方式的不同亦应是原因之一。

2. 其他书家

初唐擅长草书的书家不多，孙过庭是继承"二王"草书最为出色的书家。孙过庭（约646—691年），名虔礼，以字行。陈留（今河南开封）人，郡望富阳。官至率府录事。中年遭谗愿之议，蒙冤终身，最后暴卒于洛阳。其友陈子昂为撰祭文，在墓志铭中叹为"有唐之不遇人"。孙过庭擅草书，张怀瓘《书断》称其"草书宪章二王，工于用笔，俊拔刚断，尚异好奇，然所谓少功用，有天材"。米芾《书史》对孙过庭评价很高，"凡唐草得二王法，无出其右"，唐末吕总《续书评》、宋《宣和书谱》亦皆推崇之。《书谱序》墨迹卷（687年）（台北"故宫博物院"藏）（图4-14）既是书学名篇，亦为其草书代表作，米芾《书史》称其"甚有右军法"，且对其笔法有"作字落脚，差近前而直"的描述。此卷笔迹精妙，善用侧锋，用笔、结字悉从"二王"化出，诚为后人学习"二王"小草之津梁。

陆柬之与薛稷亦为初唐名家，但他们的成就与影响要小一些。

陆柬之（生卒年不详），吴郡吴县（今江苏苏州）人，虞世南甥。高宗朝官至太子司仪郎，崇文侍书学士。陆柬之擅行、草，其书法由虞氏上溯"二王"，《陆机〈文赋〉》行书墨迹卷（台

北"故宫博物院"藏）（图 4-15）传为其所作，风格温润典雅。陆柬之子彦远，书法能继家声，人称"小陆"。

薛稷（649—713 年），字嗣通。祖籍蒲州汾阴（今山西万荣）人，魏徵外孙。官至太子少保，史称"薛少保"。薛稷博学，工书善画，擅长画鹤。旧称其与欧、虞、褚并为"初唐四家"，但其书法乃步趋褚氏，虽有"买褚得薛，不失其节"之时誉，成就却不及三家。其楷书面目类褚，而更为瘦硬，《信行禅师碑》（706 年）（图 4-16）为其代表作。薛稷从兄曜（642—？，字升华），与王勃为文友，褚遂良乃其舅祖，官奉宸大夫，亦善书，楷书《奉和圣制夏日游石淙山诗》（图 4-17）书风险劲，比薛稷瘦硬更过之。

图 4-14 [唐] 孙过庭《书谱序卷》

图 4-15 [唐] 陆柬之《陆机文赋卷》（传）

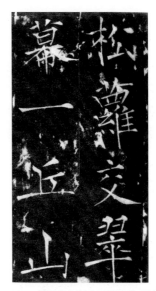

图 4-16〔唐〕薛稷《信行禅师碑》　　　图 4-17〔唐〕薛曜《奉和圣制夏日游石淙山诗》

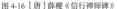

　　初唐较有成就的书家尚有汉王李元昌、房玄龄、殷令名、殷仲容、王知敬、高正臣、裴行俭、钟绍京、魏栖梧、吕向等。在唐太宗的倡导下，当时的书家皆以王羲之为师法对象，研习王字成为风尚。初唐书法的风貌，正是在这样的氛围中形成的。

第三节

盛中唐书法　　　　　　│ 03

　　盛中唐是唐代书法发展的鼎盛阶段，书家彬彬称盛，于楷、行、草、篆、隶诸体皆有成就。下面各择其代表书家，分而述之。

　　一、张旭、怀素与狂草

　　唐代的草书，成就在狂草，"颠张""醉素"是为狂草代表书家。

　　张旭（约 675—759 年），字伯高。吴郡（今江苏苏州）人，其母陆氏乃陆柬之侄女。官至左率府长史，人称"张长史"，又因姿性颠逸，而有"张颠"之谑称。张旭出身博学宏词科，以诗文与贺知章、包融、张若虚并称"吴中四士"，又嗜酒清狂，与贺知章、苏晋、李白等文友结成"酒中八仙"。

　　张旭的草书是在"二王"的基础上省减纵放，创作时每每借酒壮其气，形成了奇逸飞动的狂草风格。狂草体式的确立，突破了以往"二王"草书的范式，其字形更为简略而不易识，同时亦更具有自我表现性。皎然《张伯高草书歌》云："先贤草律我草狂，风云阵发愁钟王。须臾变态皆自我，象形类物无不可。"杜甫《饮中八仙歌》描述其乘兴肆笔时的情状："张旭三杯草圣传，脱帽露顶王公前，挥毫落纸如云烟……"韩愈《送高闲上人序》则与情性、物象相联系，阐明张旭草书创作成功之由：

往时张旭善草书，不治他技。喜怒窘穷，忧悲愉佚，怨恨思慕，酣醉、无聊、不平，有动于心，必于草书焉发之。观于物，见山水崖谷，鸟兽虫鱼……天地事物之变，可喜可愕，一寓于书。故旭之书，变动犹鬼神，不可端倪，以此终其身而名后世。

张旭的草书存有《肚痛帖》刻本、《古诗四帖》墨迹卷（传）（辽宁省博物馆藏）（图4-18）；楷书有《郎官石记序》（741年）（图4-19）、《严仁志》（742年），书风冲淡简远，接近虞世南一系，而异于其草书的狂逸。张旭在唐时书名颇盛，其草书与李白诗歌、

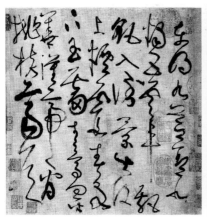

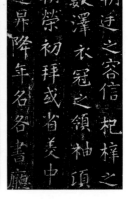

图4-18 ［唐］张旭《古诗四帖》卷（传）　　　　图4-19 ［唐］张旭《郎官石记序》

裴旻舞剑称有唐"三绝"。传人亦众，如书家徐浩、颜真卿、邬彤、李阳冰、崔邈与画家韩滉、吴道子等，皆曾从其得笔法。

在继承张旭狂草的书家中，成就最高的是怀素。怀素（737—？），字藏真，俗姓钱。永州零陵（今湖南零陵）人。好饮酒，喜以蕉叶、寺壁、屏幛、衣裳等挥洒，人称"醉僧""狂僧"。怀素书法初学欧阳询，复师其姨表兄弟邬彤，后杖锡寻访师友，拜谒时贤，与徐浩、颜真卿等皆曾晤面，且从鲁公得悟笔法。怀素狂草颇得时人赏爱，遂人以书重，以至"朝骑王公大人马，暮宿王公大人家"（任华《怀素上人草书歌》）。当时的文士亦纷纷为作诗歌，来赞其草书绝艺。《自叙帖》中"粉壁长廊数十间，兴来小豁胸中气。忽然绝叫三五声，满壁纵横千万字"（窦冀），即为其当众表演狂草书艺的真切写照；"狂来轻世界，醉里得真如"（钱起），道出了怀素作为一个真正艺术家的精神状态；"以狂继颠"（李

图 4-20 [唐]怀素《自叙帖》卷（传）

舟），则言怀素是继张旭之后的又一位狂草大家。但旭、素二人的风格，又各自有别，盖"张妙于肥，藏真妙于瘦"（《山谷题跋》）。怀素书作，今尚存《自叙帖》墨迹卷（传）（台北"故宫博物院"藏）（图 4-20）、《小草〈千字文〉》墨迹卷（799 年）（传）（台北"故宫博物院"藏）、《藏真帖》刻本、《律公帖》刻本以及《苦笋帖》墨迹（上海博物馆藏）（图 4-21）等。

与张旭同时的草书家尚有贺知章。贺知章（659—744 年），字季真，号石窗，晚号"四明狂客"。会稽永兴（今浙江萧山）人。官至秘书监，人称"贺监"。贺知章清鉴风流，与张旭为姻亲且交密。其草书声誉颇高，《述书赋》甚推许之，评价尚在孙过庭之上。存世书迹有楷书《龙瑞宫记》（传）和草书《孝经》

图 4-21 ［唐］怀素《苦笋帖》　　　图 4-22 ［唐］贺知章《孝经》卷（传）

墨迹卷（传）（日本宫内厅三之丸尚藏馆藏）（图4-22）。

二、李邕与行书

盛中唐擅长行书的书家，以李邕最为著名。李邕（675—747年），字泰和。江都（今江苏扬州）人，祖籍江夏（今湖北武汉）。父李善，以注《文选》称誉后代。李邕在中、睿宗朝时，以忠义直言称；玄宗朝开元年间，先是仕途亨通，后以贪赃枉法被判为死罪，幸有人愿代其一死，而改为贬谪，复因功起用，升至上州州牧，勤于职守，受玄宗器重；天宝初年，以"谗媚"罪出为汲郡、北海郡太守，最终因柳氏案牵连，为李林甫构陷而杖杀。李邕幼承家学，以文章擅誉于时，为人撰碑文甚夥。与当时文人亦多有往来，及遭诬而死，李白在诗中叹曰："君不见李北海，英风豪气今何在？"（《答王十二寒夜独酌有感》）杜甫亦作《赠秘书监江夏李公邕》诗悼念之。在后世，李邕更以书法知名，其书深得右军法乳，董其昌以"右军如龙，北海如象"（《画禅室随笔》）赞之。初唐书家学王书的成就，主要在楷书，李邕则在行书一体。李邕继承王书的同时，亦有自己的创造，他强化了王字中的方折笔势，"放笔差增其豪，丰体使益其媚"（元王恽《题〈云麾帖〉后》），将萧散简远的右军尺牍书风化为倔傲劲健的碑版行书体。其结体敧侧，上促下展；章法上字距均等，类楷体布白；笔画大多方折挺劲，或杂以连带的弧形，有如《集王书〈圣教序〉》的写法，形成整肃而不失变化的风貌。以行书入碑，虽由唐太宗始创，但李邕的行书巧中寓拙，其风格更宜施之于碑版。其书迹，今尚存《叶有道碑》

图 4-23 [唐] 李邕《云麾将军李思训碑》　　图 4-24 [唐] 僧怀仁《集王书圣教序》

（717 年立，明嘉靖间重刻）、《麓山寺碑》（730 年）、《云麾将军李思训碑》（740 年）（图 4-23）、《云麾将军李秀碑》（742 年）、《晴热帖》（刻本）等。

东晋王羲之的书风，经唐太宗的提倡已蔚为风气，不仅书家竞仿之，集王书刻石之风亦因之兴起，如僧怀仁集《圣教序》（672 年）（图 4-24）、僧大雅集《兴福寺碑》（721 年）、唐玄序集《六译金刚经》（832 年）等，王书遂得以广泛传布。盛中唐的行书，大都以王书为旨归，其或法《兰亭》，或效《圣教》，亦参以其他王帖。此阶段，擅长行书的书家尚有萧诚、宋儋、

苏灵芝、胡霈然、王缙、张从申、段季展、刘秦、吴通微、林藻等，他们都是王书的继承者，各自皆有造诣，但不如李邕风格突出，而能自立一门户。

张从申（生卒年不详），吴郡（今江苏苏州）人。进士出身，官至检校礼部郎中。其兄弟四人皆擅书，窦臮《述书赋》有"张氏四龙"之称。所书碑石大多由李阳冰篆额，时称"二绝"。存世书迹有《李玄靖碑》（又名《张茅山碑》）（772年）拓本等。

段季展，生平事迹不详，在唐时书名不显。米芾自言曾学段书，赞其书"转折肥美，八面皆全"（米芾《自叙帖》）。朱长文《续书断》称其"以《禹庙碑》见知于周子发，遂为时人所称，其运笔流美，亦足贵尚云"，列入能品。

吴通微（生卒年不详），海州（今江苏连云港）人。其父乃道士，曾为德宗未即位前之讲经师，仕途因之顺坦，官至中书舍人。钱易《南部新书》云："贞元年中，翰林学士吴通微，常攻行书，然体近史。故院中胥吏多所仿效，其书大行于世。"可见其当时书名颇盛，然书格不高，后世讥之为"院体"之祖。书迹有《楚金禅师碑》（805年）（图4-25）等。

林藻（生卒年不详），字纬乾。泉州莆田（今福建莆田）人。贞元年间进士，官至岭南节度副使。《宣和

图4-25 [唐]吴通微《楚金禅师碑》

图 4-26 ［唐］林藻《深慰帖》

书谱》称其"作行书，其婉约丰妍处，得智永笔法为多"，传世书迹仅见行书《深慰帖》（刻本）（图4-26），字迹略近鲁公稿书，用笔率意而精微，颇有韵致。

三、唐玄宗与隶书

自魏晋楷、行、草新体兴起后，隶书与篆书同样，亦不再是书家主要擅长的书体。迨至开元、天宝年间，由于唐玄宗李隆基（685—762 年）的偏好，隶书体复又振起。清柯昌泗《语石异同评》云：

　　唐人分书，明皇以前，《石经》旧法也，盖其体方势峻；明皇以后，帝之新法也，体博而势逸。韩、蔡诸人，承用新法，各自名家。

唐玄宗以前，隶书大抵延续着《熹平石经》的路子，是"体方势峻"的旧法；其后，则受到玄宗"丰丽"嗜尚之影响，在"《石经》旧法"的基础上进行改易，形成了"体博而势逸"的新体风格。唐玄宗本人即是位颇有造诣的书家，其行书作品有《鹡鸰颂》墨迹卷（台北"故宫博物院"藏）（图4-27），书风类王字，用笔

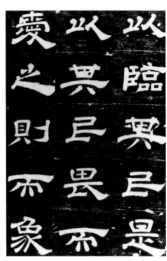

图 4-27 ［唐］唐玄宗《鹡鸰颂卷》（疑摹本）　图 4-28 ［唐］唐玄宗《石台孝经》

丰润遒厚，疑为双钩摹制；隶书体扁画肥，雍容大度，传世书迹有《纪泰山铭》（726 年）、《石台孝经》（745 年）（图 4-28）等。

由于唐玄宗的倡导，隶书一体，在当时赫然成为大宗，名家能手亦相继崛起，其中以韩择木、蔡有邻、史惟则等最为著名。

韩择木（生卒年不详），广陵（今江苏扬州）人。国子监生，官礼部尚书、太子少保、集贤院学士副知院事。与颜真卿、徐浩、史惟则等皆有往来。以隶书著称于时，杜甫诗有云：“中郎《石经》后，八分盖憔悴……昔在开元中，韩、蔡同赑屃。玄宗妙其书，是以数子至。”（《送顾八分文学适洪吉州》）窦臮《述书赋》与朱长文《续书断》亦推重之。存世碑刻有《叶慧明碑》（717 年）、《告华岳文》（742 年）、《荐福寺临坛大戒德律师碑》（771 年）

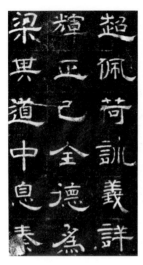

图4-29 [唐] 韩择木《荐福寺临坛大戒德律师碑》

图4-30 [唐] 史惟则《大智禅师碑》

（图4-29）。亦工楷书，书迹有《南川县主志》等。其子秀荣、秀实、秀弼，皆工书。

蔡有邻（？—约753年后），广陵丹阳（今江苏丹阳）人，蔡邕后裔，书论家蔡希综从叔。官至左卫率府骑曹。与颜真卿亦有交往，且有世谊。其隶书与韩择木并称，"尚书韩择木，骑曹蔡有邻，开元以来数八分"（杜甫《李潮八分小篆歌》）。书迹有隶书《尉迟迥庙碑》（738年）、《章仇元素碑》（748年）等。

史惟则（生卒年不详），字向。广陵（今江苏扬州）人。官至都水使者。史惟则与蔡有邻同为集贤院书家，其供奉时间尤久，先后凡三十余年。曾奉使搜访图籍，获"二王"书迹若干，颇受唐玄宗赏识。擅篆籀、飞白书，尤以隶书为人所重，窦臮《述书赋》、吕总《续书评》、欧阳修《集古录跋尾》、朱长文《续书

断》等皆称誉之。存世书迹有隶书《大智禅师碑》（736年）（图4-30）、《管元惠碑》（742年）等。

盛中唐擅长隶书的书家，尚有李潮、顾诫奢、张庭珪、梁昇卿、胡霈然、卫包等。与唐初隶书名家欧阳询、薛纯陀、殷仲容等相较，此阶段的隶书风格有了明显的不同，其字形由方整易为宽扁，笔画丰腴厚重，体现了大唐盛世的泱泱气象。唐隶的风格，至此方意味着真正意义上的确立。

四、颜真卿与楷书

前文已述，初唐的楷书筑基于王字，而各自形成面目，但字形不大，皆为寸楷。至盛中唐后，碑版楷书的字形展大，笔法亦产生变化，与初唐楷书有了很大的不同。盛中唐时期的楷书，以颜真卿的成就为最高。

颜真卿（709—785年），字清臣。京兆长安（今陕西西安）人，郡望琅邪临沂。少孤，由母殷氏抚养成人。开元二十三年（734年）举进士第，天宝元年（742年）复登博学文词秀逸科，历醴泉尉、监察御史、殿中侍御史、兵部员外郎等，天宝十二年受宰相杨国忠排挤，出任平原郡太守；肃宗朝历刑部尚书、州刺史、刑部侍郎等，上元元年（760年）谪为蓬州长史；代宗朝官户吏两部侍郎、尚书右丞、刑部尚书等，永泰二年（766年）受权相元载排斥，以诽谤朝政罪出贬，任吉州别驾，大历三年（768年）复起，官至吏部尚书；德宗朝官太子少师、太子太保，建中四年（783年）奉使宣慰淮宁节度使李希烈而遭扣留，被害时年七十七岁。因封鲁郡开国公，人称"颜鲁公"；又因平

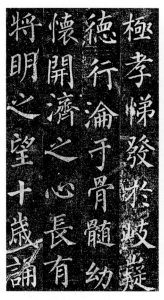

图 4-31 [唐] 颜真卿《郭虚己墓志铭》

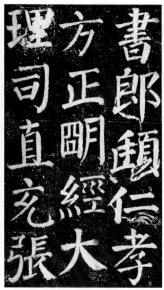

图 4-32 [唐] 颜真卿《颜勤礼碑》

原太守任上抵御安禄山有功，亦称"颜平原"。颜氏家族世代重儒，颜真卿恪守儒教（亦曾因遭贬而寄托佛、道），克勤职事，以忠义而留芳。其五世祖颜之推《颜氏家训》曾谈及书艺，谓"此艺不须过精""慎勿以书自命"，而不为此等杂艺所累。这种基于儒家立场的文艺观对颜真卿影响很大，但翰墨乃其性之所好，平日藉以自娱，留意既久，而终有成就。

颜真卿早期的楷书较为清秀，字形亦小，如《郭虚己墓志铭》（750 年）（图 4-31）、《多宝塔感应碑》（752 年），风格尚属王字系统，未能脱尽初唐楷书规模。至《东方朔画赞》（754 年）则渐见清雄，笔画厚重，且字形增大。发展到后来，其风格完全由清健转为沉雄，结体平正宽博，用笔兼篆籀意（其中捺笔

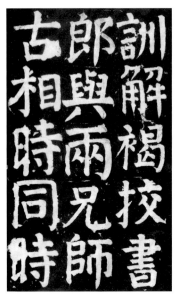

图 4-33 [唐]颜真卿《颜氏家庙碑》

画肚肥厚、出锋铦利的装饰性写法，尤具有颜楷特征），形成了雄厚端庄的颜楷风格，代表作品有《麻姑山仙坛记》（771 年）、《颜勤礼碑》（779 年）（图 4-32）、《颜氏家庙碑》（780 年）（图 4-33）等。颜楷对初唐楷书的突破，一在于字形的拓大——其结体平画宽结，字形愈大愈雄（初唐楷书则不然），相对于欧、虞之韵致，颜楷则更以气度胜；二是在"二王"系统之外另创一楷书体式，其早年虽曾从王字入手，但他的成熟楷体一变古法，在技法与审美上皆与"二王"楷体迥异。颜真卿的行书成就也很高，其早期亦致力于"二王"，后来依托于颜楷，加以篆籀笔意，创出一种自然率意、有别于"二王"正统行书的草稿体。《祭侄文稿》墨迹（758 年）（台北"故宫博物院"藏）（图 4-34）、《祭伯父文稿》刻本（758 年）与《争坐位

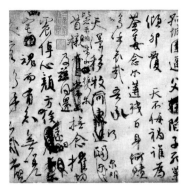

图 4-34 [唐]颜真卿《祭侄文稿》

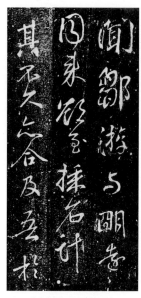

图 4-35 [唐] 颜真卿 《邹游帖》

帖》刻本（764年）合称"鲁公三稿"，其中《祭侄文稿》文辞悲愤，书风率真，尤具有艺术感染力，被元代鲜于枢誉为"天下行书第二"。颜书中尚有一路行、楷、草相杂的写法，如《邹游帖》刻本（759年）（图 4-35）、《送刘太冲序》刻本（772年）、《裴将军诗》刻本（传）等，风格与草稿体不类，亦为后世所推重。颜真卿的书法师承，初师母族殷仲容、"二王"，又得笔法于张旭。或云北齐《泰山经石峪金刚经》、隋《曹植庙碑》等乃颜楷书风之所出，此种推测，仅以面目有相近之处而遽加论定，终嫌失之牵强，其书风的最终形成，还应归之于基于书家人格精神的个人创造为妥。颜真卿的书法对后世影响很大，其楷、行二体，皆于"二王"之外另辟新境，颜、王遂得以并称，在书史上享有极高的地位。

此阶段擅长楷书的书家，尚有徐浩，但成就逊于颜真卿。徐浩（703—782年），字季海。越州（今浙江绍兴）人。历官集贤院待诏、副知院事、吏部侍郎兼判院事、彭王傅等，赠太子少师。父徐峤之、岳丈张庭珪皆善书。徐浩为文坛宿儒，与当时文人多有交往，颜真卿、怀素亦与之有往来。又善鉴识，曾数次奉使搜集逸书，访获"二王"书迹二百余卷。他的师承出于家学，曾师张旭，其楷书规模初唐诸家及"二王"，风格清劲，

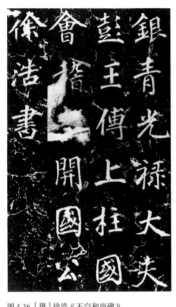

图 4-36〔唐〕徐浩《不空和尚碑》

笔势紧密而稍带行书法，已渐开大楷格局。惟因久处集贤院，似不脱院中书手之习，与颜真卿早期楷书略近。徐浩亦擅隶书，朱长文《续书断》称其"八分、真、行皆入能"。传世书迹有楷书《不空和尚碑》（781 年）（图 4-36），与隶书《嵩阳观纪圣德感应颂》（744 年）、《张庭珪墓志》（746 年）等。其子侄璹、现、珰、玫、项、琯、珙，皆能书。

五、李阳冰与篆书

自魏晋后，书家大都以楷、行、草见长，擅篆体者绝鲜，李阳冰可谓篆书之中兴者。李阳冰，约生于开元九、十年（721、722 年）间，卒于贞元初年（785—787 年），字少温。京兆（今陕西西安）人，祖籍赵郡（今河北赵县）。历官上元县尉、缙云令、国子监丞、集贤院学士、秘书少监等。以词学登科，擅作文章。诗人李白以叔事之，曾为作《献从叔当涂宰阳冰》诗，阳冰亦为李白集作序。与颜真卿有交谊，颜所书之碑版，碑额多出其手。李阳冰的时代，篆体衰落已久，"阳冰志在古篆，殆三十年"（李阳冰《上李大夫论古篆书》），其精研篆籀，用力甚勤，于篆体服膺《碧落碑》（670 年），又得笔法于张旭，最终从秦篆《峄山碑》

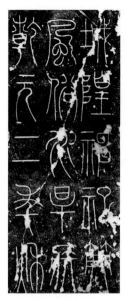

图 4-37 ［唐］李阳冰《城隍神记》（重刻）

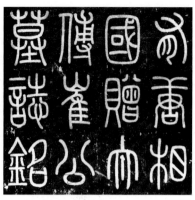

图 4-38 ［唐］李阳冰《崔祐甫志篆盖》

中化出自家面目。其小篆淳劲遒宛，线条粗细划一，有"玉箸篆"之称。李阳冰对自己的篆书颇为自负，称"斯翁之后，直至小生，曹喜、蔡邕，不足言也"（李肇《国史补》），《宣和书谱》亦云"有唐三百年以篆称者，惟阳冰独步"，朱长文《续书断》则将其与张旭、颜真卿并列为神品。唐以后直至清代邓石如前的篆书家，鲜有不受李阳冰影响者，即使标榜学李斯之秦篆，实际上亦以阳冰法为之。李阳冰撰有《说文刊正》三十卷，篆书书迹有《城隍神记》（759 年，宋重刻）（图 4-37）、《栖先茔记》（767 年，宋重刻）、《〈崔祐甫志〉篆盖》（780 年）（图 4-38）等。

与李阳冰同时的篆书家，尚有瞿令问、袁滋、卫包等，然声名皆逊于阳冰。瞿令问（生卒年不详，一作令闻），官江华县令，亦与颜真卿有交往。工古文、小篆、隶书三体，篆体为"悬针"

体式,书迹有隶书《舜庙置守户状》(766年)、篆书《窊尊铭》(766年)等。袁滋(749—818年,字德深),陈郡汝南(今属河南)人,官至宪宗相。"工篆籀书,雅有古法"(《旧唐书·袁滋传》),书迹有篆书《唐庼铭》(768年)等。卫包(生卒年不详),京兆(今陕西西安)人,与蔡有邻为集贤院同事,官至司虞员外郎。工小篆、隶书,通字学,书迹无传。

以上分别从草、行、隶、楷、篆各体,叙述了盛唐、中唐书法的发展情况。盛中唐经济高度发展,文艺繁荣昌盛,其文艺审美观亦有相应变化。此阶段的书法重视表现自我,亦更具有创作上的开拓性,而与初唐的继承传统、步趋王书有着明显的不同。从书风来看,总体上趋向于壮美,旭素狂草的豪纵、李邕行书的坚劲、唐玄宗隶书的丰茂、颜真卿楷书的雄浑、李阳冰小篆的遒劲,皆适时趋变而与大唐气象相呼应,共同构筑起时代的风貌;以体式而言,亦皆各为唐之草、行、隶、楷及篆之典范,对后世的书法创作实践产生了很大的影响。相对于精谨优雅的初唐风格,盛唐、中唐书法无疑更能代表有唐一代的书风。

第四节

晚唐书法

| 04

晚唐国势渐微，书坛亦显寂寥，已不复盛唐、中唐之鼎盛局面。书家可称者不多，赖尚有柳公权，差可接续前贤。另外，以高闲为代表的释门书家群亦可称道。

一、柳公权

柳公权（778—865 年），字诚悬。京兆华原（今陕西耀县）人，官宦人家出身。元和三年（808 年）进士，又登博学宏词科，历任校书郎、翰林侍书学士、谏议大夫、工部侍郎、翰林学士承旨、太子少师、太子少傅等，世称"柳少师"。柳公权自幼致力于儒学，通经史，擅辞赋，亦晓音律，一生并无显赫政绩，但却因擅书而颇得帝王恩宠。"穆宗即位，入奏事。帝召见，谓公权曰：'我于佛寺见卿笔迹，思之久矣。'即日拜右拾遗，充翰林侍书学士"，又文宗朝，"每浴堂召对，继烛见跋，语犹未尽，不欲取烛，宫人以蜡泪揉纸继之"，又宣宗朝，"大中初，转少师，中谢，宣宗召殿，御前书三纸，军容使西门季玄捧砚，枢密使崔巨源过笔"。虽然备受礼遇，但书法显然并非其志向之所在，其兄公绰曾致书宰相云："家弟苦心辞艺，先朝以侍书见用，颇偕工、祝，心实耻之，乞换一散秩。"被后人传为千秋佳话的"笔谏"一事，则颇能反映出其心系政事："穆宗政僻，尝问公权笔何尽善，对曰：'用笔在心，心正则笔正。'上改容，知其笔谏也。"

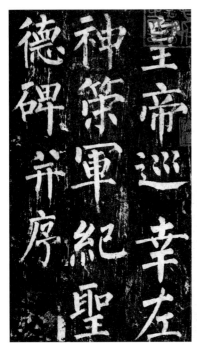

图 4-39 [唐] 柳公权《神策军碑》

（以上皆见《旧唐书·柳公权传》）此则文字，颇可反映出柳公权的善谏，同时亦给后人留下了秉直敢言的谏臣形象。

《旧唐书·柳公权传》云："公权初学王书，遍阅近代笔法，体势劲媚，自成一家。"唐代崇王风气浓郁，从帝王到庶民，大都以王书为宗，柳公权自亦不例外；"遍阅近代笔法"，则是说他对唐代书家皆曾留意。刘禹锡《酬柳柳州家鸡之赠》诗中认为其书法出自同房族兄柳宗元，但宗元书迹已不可得见（据朱关田著《中国书法史·隋唐五代卷》第五章第一节）。柳公权取法虽广，但真正对"柳体"楷书风格的形成起主要作用的是颜、欧两家，其笔法学颜，结体取欧，加以变化而自成面目。柳公权曾为三朝侍书，其书法在世时便已享有盛名，外夷入关，纷纷别置货贝争购柳书，当时公卿大臣家的碑版，亦皆以求得其手笔为荣。其一生书碑甚多，但流传至今者却已寥寥，《玄秘塔碑》（841 年）、《神策军碑》（843 年）（图 4-39）是为楷书代表作。行书亦佳，但成就不及楷书，作品有《奉荣帖》刻本、

《〈送梨帖〉跋》墨迹（828 年）、《蒙诏帖》墨迹（传）（故宫博物院藏）（图 4-40）、《泥甚帖》刻本等。兄公绰（768—830 年，字宽），官至河东节度观察使，亦有书名，有楷书《诸葛武侯祠堂碑》（809 年）传世。

图 4-40 [唐] 柳公权《蒙诏帖》（传）

"柳体"与"颜体"并称，曰"颜筋柳骨"。颜、柳唐楷的出现，在书法史上有着重要的意义，它们给后人提供了"二王"晋楷之外的又一种楷书创作技法模式。初唐的楷书，虽各自在王书的基础上形成了自家风格，但对晋楷的突破还不是很大，其笔法尚处于王书笼罩之下。迨至盛中唐"颜体"一出，才完全跳出了晋楷之藩篱，也意味着真正意义上的唐法之确立。颜楷面目已与晋楷迥异，在用笔上强调提按顿挫而富于装饰性，字形亦由初唐的中、小楷拓而为大楷。"柳体"的提按顿挫动作则更为明显，笔画亦更具装饰意味，骨力劲健而法度森然，在前人的基础上将唐楷法度进一步推向极致，给后人建立了一个难以逾越的尚法秩序（后世书家虽亦有以楷书见称者，但在

法度上都难以与"柳体"比肩），从而与"颜体"共同成为唐法典型而垂范后世。

二、其他书家

中晚唐禅宗兴起，以草书擅名的释门书家亦渐增多，盖因草体抒情，而能藉以为佛门戒律之反动。其中以高闲、晋光、亚栖、贯休为代表，而尤以高闲最为著名。

高闲（生卒年不详），湖州乌程（今浙江湖州）人。湖州开元寺僧，"宣宗重兴佛法，召入对御前草圣，遂赐紫衣，仍预临洗忏戒坛，号十望大德"（《宋高僧传》）。其草书，董逌《广川书跋》（卷八）称"学出张颠"，陈思《书小史》（卷十）则言"师怀素"。书迹在北宋时已不多见，有《草书〈千字文〉》

图 4-41 ［唐］高闲《草书〈千字文〉》卷

墨迹残卷（上海博物馆藏）（图 4-41）传世，用笔较疾速，以侧锋居多。

晚唐的书家，尚有沈传师与裴休，二人俱工楷、行。沈传师（777—835 年，字子言），湖州武康（今浙江德清）人，存世书迹有楷书《柳州罗池庙碑》（821 年）。裴休（791—864 年，字公美），孟州济源（今河南济源）人，有楷书《圭峰定慧禅师碑》（855 年）（图 4-42）传世，风格清劲，体在欧、柳之间。另外，诗人杜牧（803—852 年）的《张好好诗》行书墨迹卷（834 年）（故宫博物院藏）（图 4-43），用笔坚实，亦堪为晚唐名迹。

图 4-42 ［唐］裴休《圭峰定慧禅师碑》

图 4-43 ［唐］杜牧《张好好诗》卷

第五节

五代书法

| 05

　　五代紧接晚唐，干戈之际，斯文丧尽，然犹有前朝遗风。书家中有杨凝式，雄杰特出，堪与颜、柳比肩。

一、杨凝式

　　杨凝式（873—954年），字景度，号癸巳人、杨虚白、希维居士、关西老农等。因曾任后汉太子少师，故称"杨少师"。同州冯翊（今陕西大荔）人，一作华州华阴（今陕西华阴），唐哀帝相杨涉子。唐末登进士第，后历仕后梁、后唐、后晋、后汉、后周五朝，官至太子太保。其貌陋，性狂放，身处乱世，以佯狂全其身，每喜于寺观题壁，借诗书寄情，人称"杨风子"。杨凝式的书作，尚存有《韭花帖》《夏热帖》和《神仙起居法》三件墨迹。《韭花帖》（罗振玉旧藏）（图4-44）为行楷书，其体势近欧，以奇为正，用笔萧散有致，出人意表，字距、行距皆疏朗，字形舒左促右，大小参差，章法颇为新颖。行草书《夏

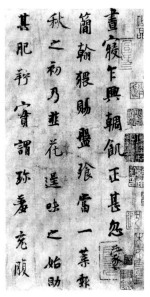

图4-44 ［五代］杨凝式《韭花帖》

热帖》(故宫博物院藏)笔势纵横,莫能窥其端倪,用笔乱头粗服,
古拙奇逸,明显胎息于鲁公。《神仙起居法》(故宫博物院藏)(图
4-45) 亦为行草,其用笔造微入妙,有异于《夏热帖》的粗放,
此乃将鲁公与右军相参,加以变化,而成此面目。宋人对杨凝
式书法推崇备至,《东坡题跋》称其"笔迹雄杰,有二王、颜柳
之余,此真可谓书之豪杰,不为时世所汩没者"。黄庭坚有诗赞
曰:"世人尽学《兰亭》面,欲换凡骨无金丹。谁知洛阳杨风子,
下笔便到乌丝栏。"又云:

　　由晋以来,难得脱然都无风尘气似"二王"者,
惟颜鲁公、杨少师仿佛大令。鲁公书今人随俗多尊尚之,

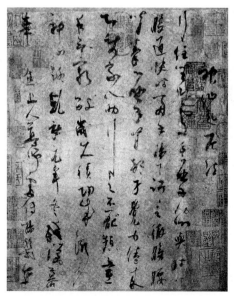

少师书口称
善而腹非也。
欲深晓杨氏
书,当如九
方皋相马,
遗其玄黄牝
牡乃得之。
(《山谷题
跋》)

黄氏此番话,可
谓杨氏之隔代知
音。杨书取法于

图 4-45 [五代]杨凝式《神仙起居法》

鲁公，然颜书固然大气，却更平易，故其书法在审美上较具有亲和力；杨氏书风则更趋于艺术性，曲高而和寡，不易为人所识赏。

二、其他书家

五代擅长书法者，尚有李煜、王文秉与李鹗。

李煜（937—978 年），字重光。南唐后主。多才艺，《宣和书谱》说他"作大字不事笔，卷帛而书之，皆能如意，世谓之'撮襟书'，复喜作颤掣势，人又目其状为'金错刀'"。撰有《书述》。

王文秉，丹阳（今属江苏）人，出身刻石世家。曾任南唐左千牛卫兵曹参军。擅小篆，欧阳修在《集古录跋尾》中甚推重之，以为其小篆之工，远过徐铉。

李鹗，后唐四门博士，官至国子丞。擅楷书，书出欧阳，谨守法度而稍乏韵致，当时印板多为其所书。

第六节

唐代书学 ｜06

唐代书法既盛，书学著述亦富，在六朝书学的基础上，于作品著录、书体源流、批评鉴赏、风格流派、创作技法等各方面均有所拓展与深入。其中创作技法理论的著述尤多，此殆亦与唐代书法实践兴盛之局面相关联。

一、唐太宗《王羲之传赞》

唐太宗尊崇右军书法，酷爱王字并广为购求，据说曾使萧翼赚取《兰亭》于越州辩才，后以之陪葬昭陵。《王羲之传赞》载于《晋书》一百三十卷，为唐太宗所撰。文中批评钟繇"体则古而不今，字则长而逾制"，贬抑献之"观其字势疏瘦，如隆冬之枯树；览其笔踪拘束，若严家之饿隶"，对右军书法则誉为"尽善尽美"：

> 观其点曳之工，裁成之妙。烟霏露结，状若断而还连；凤翥龙蟠，势如斜而反直。玩之不觉为倦，览之莫识其端，心慕手追，此人而已。

其评价显然在钟繇、王献之上。此文篇幅虽短，但以帝王之尊为书家亲作赞辞，亦为古今罕见。唐太宗的"崇王论"对唐代及后世影响很大，而此篇实不啻为其"崇王"之宣言书。

二、孙过庭《书谱序》

《书谱序》旧称《书谱》，或即《书断》中所称《运笔论》，但晚唐张彦远《法书要录》、北宋朱长文《墨池编》俱未载，可见当时是篇犹未盛行。此篇究为正文抑或为序，历来颇有争议，兹从"序"说，盖因其早逝，全稿未竣也。

序文遣词讲究，文约理赡，论述援儒引道，甚为精辟。如针对评者"今不逮古，古质而今研"的论调，提出"质以代兴，妍因俗易……淳醨一迁，质文三变。驰骛沿革，物理常然。贵能古不乖时，今不同弊……"，而不应抛开时代发展的前提来讨论书法艺术。在"二王"优劣的问题上，孙氏虽从名教出发，批评子敬"自称胜父，不亦过乎"，但其评论已较唐太宗客观，认为右军比于钟、张，"虽专工小劣，而博涉多优"。其论作字，有"五乖""五合"之说，并云"……翰不虚动，下必有由。一画之间，变起伏于峰杪；一点之内，殊衄挫于毫芒。况云积其点画，乃成其字"，"一点成一字之规，一字乃终篇之准"云云，《宣和书谱》赞其"妙有作字之旨"，洵非虚言。又论及真、草两体的关系，颇为辩证且深刻：

> 草不兼真，殆于专谨；真不通草，殊非翰札。真以点画为形质，使转为情性；草以点画为情性，使转为形质。草乖使转，不能成字；真亏点画，犹可记文。

总结篆、隶、草、章诸体的审美特征，亦言简而意赅："篆尚婉而通，隶欲精而密，草贵流而畅，章务检而便。"又言学书三个阶段：

> 初学分布，但求平正；既知平正，务追险绝；既能
> 险绝，复归平正。初谓未及，中则过之，后乃通会。
> 通会之际，人书俱老。

《书谱序》中的书法创作理论对后世影响极大，内容涉及创作思维、内容与形式、继承与创新等诸多问题，后世书家莫不受其沾溉。但亦有缺憾之处，今人沈尹默先生在《历代名家学书经验谈辑要释义》中曾云："唐朝一代论书法的人，实在不少，其中极有名为众所周知如孙过庭《书谱》，这自然是研究书法的人所必须阅读的文字，但它有一点毛病，就是词藻过甚，往往把关于写字最紧要的意义掩盖住了，致使读者注意不到，忽略过去。"沈氏之言，殊为中肯。

三、李嗣真《书后品》

李嗣真（？—697年），字承胄。滑州匡城（今河南长垣）人，一说赵州柏（今河北隆尧）人。明经登科，历官义乌令、右御史中丞、潞州刺史等，被酷吏来俊臣所陷，卒年五十余。通晓音律，善阴阳推算之术，擅画佛道鬼神。著有《诗品》《书品》《画品》（《后画品》）、《古今画人名》等。

《书品》一卷，李嗣真永昌元年（689年）撰，因有庾肩吾等所撰《书品》在前，故称《书后品》（或《后书品》）。全书录自秦至唐书家八十二人，体例仿梁庾肩吾《书品》三等九品，更增以"逸品"，位在九等之上，合为十等。前有总序，每品后

各系以评、赞。李嗣真所创设的"逸品",为书法新增了一品第
标准(李氏在《画品》中亦列有逸品四人),且对后世的书画品
评及美学思想亦产生了很大的影响。值得注意的是,李氏评"二
王"之优劣,已不再一味地抑子扬父,认为"逸少加减太过",
而非太宗所谓的"尽善尽美"。又以书体分论之:

> 子敬草书,逸气过父。
>
> (子敬)正书、行书如田野学士越参朝列,非不
> 稽古宪章,乃时有失体处。
>
> 然右军终无败累,子敬往往失落,及其不失,则
> 神妙无方,可谓草圣也。

王献之与王羲之、张芝、钟繇同列"逸品",其楷、行不及父,
然草书逸气过之。此论由李氏首发之,诚有见地,亦可见在李
氏所处的武后时期,崇右军之风已不如太宗时兴盛。

四、张怀瓘的书学著述

盛唐杰出的书法史论家张怀瓘(生卒年不详),本名怀素,
或曰玄宗敕改今名。广陵海陵(今江苏泰州)人。开元间以善
书为翰林院书待诏,官至鄂州长史。擅楷、行、草体,草书尤工,
惜无遗迹。著述宏富,有《书断》《文字论》《六体书论》《书估》
《评书药石论》《书议》《二王等书录》等。其父绍先、弟怀瓌
皆工书。

《书断》三卷,是张怀瓘最为重要的书学著述,开元十二

年（724 年）"始焉草创"，张彦远《法书要录》全载其文。上卷列古文、大篆、籀文、小篆、八分、隶书、章草、行书、飞白、草书十体，各述其源流，且系之以赞，卷末有论一篇。中、下卷分神、妙、能三品，所录书家自史籀迄于唐代卢藏用，每品各以书体分述，书家小传记述颇详，兼及前人评骘。此书采用史、论、评相结合的撰述模式，其论评允当，史料运用精审，且保留了大量唐代与唐以前的书法史料，尤其以"神、妙、能"三个审美范畴替代了六朝以来"上、中、下"的品鉴等第，使得古代书法批评有了更为具体而深入的审美标准。所谓"神品"，盖指既有出色技能又能充分反映作者精神状态的作品，"能品"仅具有精熟的书写技能，"妙品"则处于两者之间。后来评者又增以"逸品"，四品遂成为古代书法批评的固定模式。

《文字论》一卷，内容系与友人讨论文字、书法。文中甚是自负，自以为真、行"可以比于欧、虞而已"，草书则"数百年内，方拟独步其间"。且提出在品鉴中重"神采"的命题："深识书者，惟观神采，不见字形。"又区别文章与翰墨两种艺术门类在反映作者心性上的不同，"文则数言乃成其意，书则一字已见其心，可谓得简易之道"，认为书法艺术能更直接而深入地揭示人的精神世界。又言"不由灵台，必乏神气"，强调在书法创作中人的心性、天资的重要性。

《六体书论》一卷，为张怀瓘奏御之作。内容为论述较具实用价值的六体（大篆、小篆、八分、隶书、行书、草书）的源流、体势、书家，末节论执笔法甚精。文中论及真、行、草三体，譬喻甚当：

真书如立，行书如行，草书如走……天下老幼，悉习真书，而罕能至，其最难也。

在对待古今的问题上，认为"今不逮古，理在不疑"，"古质今文，世贱质而贵文，文则易俗，合于情深，识者必考之古，乃先其质而后其文"。又论及学书：

人面不同，性分各异，书道虽一，各有所便。顺其情则业成，违其衷则功弃，岂得成大名哉！

主张因材而学，方能功成。

《书估》一卷，撰成于天宝十三年（754年），乃因好事者之请，立"三估"（篆、籀为上估，钟、张为中估，羲、献为下估）、"五等"，评议古来法书价值，且定其等级。

《评书药石论》一卷，亦为进御之作。余绍宋《书画书录解题》云"多泛言譬解，其要以为书之棱角及脂肉俱是病弊，须访良医，故以名篇。然于医之之法则无切实语，当时或非专论书法，殆所谓谲谏者欤"，其言甚是。

《书议》一卷，即陈振孙《直斋书录解题》中所著录《论书》，撰成于乾元元年（758年）。其内容以"风神骨气者居上，妍美功用者居下"为标准，品评真、行、章、草四体各家之等第，兼论各体作法。篇中有"逸少草有女郎才，无丈夫气，不足贵也"之评，可见对右军草书颇为不满，余绍宋《书画书录解题》

称"此实为历来评书家所不敢出之者"。在"二王"优劣的问题上，张怀瓘持论较为客观，认为楷、行右军胜，草则以子敬为优，若以整体而论，则子又不及父。

《二王等书录》一卷，撰成于乾元三年（760年），内容详述"二王"书迹的聚散情况。

另外，张怀瓘尚有《书赋》《古文大篆书祖》《画断》等著作（皆已佚），《颜真卿笔法》（存疑）、《论用笔十法》（伪托）、《玉堂禁经》（伪托）则系不可靠之作。

五、窦臮、窦蒙《述书赋并注》

窦臮（？—约787年），字灵长。武功扶风（今陕西麟游）人，唐初宰相窦抗后裔。官至都官郎中。擅文章，工书法。兄蒙，字子全。历官太子司仪郎、检校国子司业、安南都护等。亦工书，著有《画拾遗录》（已佚）。窦氏兄弟久游翰苑，明识善鉴，臮著《述书赋》二卷，蒙为之注。

《述书赋》所论历代之书家，起自上古，终以其兄蒙及刘秦之妹。其中"工书"史籀等一百九十人（原书注二百零七人），"署证"徐僧权等八人，"印记"太平公主等十一家，"述作"虞龢等十家，"征求宝玩"韦述等二十六人，"利通货易"穆聿等八人。品题、叙述皆精审，自称"敢直笔于亲睹，非偏誉于所嗜"。其评唐代书家，于盛唐张旭与贺知章颇为推重，而贬抑初唐褚遂良、陆柬之、薛稷及孙过庭等。卷后附有帮助理解《述书赋》之《语例字格》（窦蒙撰），内容具有一定的书法批评美学价值。

六、张彦远《法书要录》

张彦远（约815—约877年），字爱宾。河东猗氏（今山西临猗）人。祖上三代为相，世称"三相张家"，张家富收藏，可与秘府相比。彦远官至大理卿，博学有文辞，精鉴识，善书画。存世书迹有韩幹《照夜白图》题记，著有《历代名画记》《法书要录》。

《法书要录》十卷，成书约在大中年间（847—860年），是书法史上第一部书法类丛书，辑录自东汉迄唐元和年间书学著述三十七篇（部）（自序言采掇凡百篇），末附《右军书记》。张彦远对此书甚为自重，序中自称："得余二书（《法书要录》《历代名画记》），书画之事毕矣。"此书辑录甚富，沾溉后世非浅，《四库全书总目提要》有云："其书采摭繁富，汉以来佚文绪论，多赖以存。即庾肩吾《书品》、李嗣真《后书品》、张怀瓘《书断》、窦臮《述书赋》各有别本者，实亦于此书录出。"

以上所列六家，乃对后世影响较大者。唐代的书学著述，其他较重要的尚有蔡希综《法书论》、徐浩《论书》、韩愈《送高闲上人序》、吕总《续书评》、韩方明《授笔要说》、林蕴《拨镫序》、卢携《临池诀》等。唐诗中亦有不少歌咏书法的诗篇，如杜甫《李潮八分歌》等，限于篇幅，不再作介绍。

第七节

隋唐五代印章　　　　｜07

一、官印

朱简《印经》说："印昉于商、周、秦，盛于汉，滥于六朝，而沦于唐、宋。"古代实用印章的发展，到了隋唐，的确已是衰退下来，其成就固然不及秦汉，但亦有自己独立的印式。由于印章不再用于钤压封泥，为了醒目和减少印色对纸面的污损，隋唐官印统用朱文（与秦汉官印正相反）。印材为铜质，文字用小篆，直、弧线相结合（有的线条略呈曲叠状），尺寸多在五六厘米左右，印面大小则随官职等级而定。其佳者圆浑大气，兼具拙朴意味，如隋"观阳县印"（图4-46）、唐"中书省之印"（图4-47）等。隋唐官印的制作，出现了一种新的方法，其笔画"用小铜条蟠绕而成，遇有枝笔，用短条焊接上去"，沙孟海《印学史》中称之为"蟠条印"，如唐"金山县印"（图4-48）。蟠条印的线条比铸印简洁明快，别有一番意趣，因其工艺并不简单，线条亦不易蟠得匀整（其笔画衔接亦多不合"六书"之旨），故未能在后世沿

图 4-46 [隋] 官印 观阳县印

用下去。隋代的官印中，开始出现了记录铸造年月的背款，可看作是后世印章边款的雏形。

五代的印章，《宋史》称其"篆刻非工"，殆因处于乱世，制作亦较草率。其印制上承隋唐，但亦有自己的新印式—出现了隶、楷书官印，如"右策宁州留后朱记"隶书朱文印（图4-49）、"元从都押衙记"楷书朱文印（图4-50）。此种"记"一类的楷书印，应该就是后来元押印风的滥觞。

图4-47 [唐] 官印 中书省之印

图4-48 [唐] 官蟠条印 金山县印

图4-49 [五代] 官印 右策宁州留后朱记

图4-50 [五代] 官印 元从都押衙记

二、斋馆印与鉴藏印

唐代李泌（722—789年）的"端居室"白文印（图4-51），是后世斋馆印的发端。另外，由于唐代收藏书画之风盛行，书画鉴藏印亦开始出现，如唐太宗自书的"贞观"朱文连珠印（图4-52）、唐玄宗自书的"开元"朱文印等。窦臯《述书赋》与张彦远《历代名画记》都曾谈到唐代士大夫印章的情况，可以说明在当时的文人中已有了用印的风气。这种风气经由宋代文人的进一步推助，遂对文人篆刻艺术的兴起产生了重要的影响。唐代还出现了集古印谱，其目的虽在于著录古代印章制度，属于金石图录的性质，但筚路蓝缕，对篆刻艺术的发展亦起到了推动的作用。

图4-51 ［唐］斋馆印 端居室

图4-52 ［唐］鉴藏印 贞观

王羲之書

去月惟十一日

諸人近集

存想明日

當如何

想

足下

先朝

故

遣此

旦

力知

問

5

宋辽金书法

　　赵宋在统一全国后，采用了文官统治政策，此虽不能使国力强盛，改变积弱积贫之局面，但文人的审美取向，在很大程度上左右了有宋一代文艺的发展。宋代的书法，并无相应的书法教育或以书取士的科举制度，且印刷术普及（缩小了书法的实用范围），故其兴盛自不如李唐，又因国势衰微，气度、格局亦逊之。比较而言：唐代书法参与者众，其书写水平普遍较高；宋代则为士大夫专擅，文人的口味成为书法批评鉴赏的主要标准。唐人笔法坚实；宋人则用笔渐趋虚松。唐代的书法，墨迹与碑刻并盛；宋代的碑刻成就远不及墨迹，尺牍书风颇为盛行，此盖因唐代各体皆有发展，宋代则仅以行书（行书不宜书碑）彪炳书史之故也。但宋代书法亦有新的发展，如在行书的创作上，受禅宗思想影响的书家更注重于作品与内心精神意蕴的结合，从而创出了富有个人审美情趣的"尚意"书风，此与唐代楷书的"尚法"、狂草的纵放重表现是完全不同的艺术审美类型。又如宋代刻帖兴盛，不仅为习书者提供了范本上的便利，而且使得法帖广为流播，此亦从正面推动了书法艺术的发展。

本章撰写时参考了曹宝麟著《中国书法史·宋辽金卷》（江苏教育出版社）、刘正成主编《中国书法全集》（荣宝斋出版社）等。

第一节

北宋前、中期书法 | 01

一、北宋前期书法

五代乱离之后，人物凋落，笔法衰绝，法书名迹亦大量毁于兵燹。赵构《翰墨志》云："本朝承五季之后，无复字画可称。"欧阳修则直谓"书之盛莫盛于唐，书之废莫废于今"（《六一题跋》）。北宋前期的书家，主要有徐铉、王著、李建中、宋绶、周越等，他们大多由五代入宋，故北宋前期的书法实为五代书风之延续。

宋代的帝王并不像唐代帝王那样普遍勤于翰墨，但宋太宗的右文政策，是对北宋前期书坛的衰势有所振兴的。宋初百废待兴，宋太祖又不重文，故无暇顾及文艺。宋太宗赵炅（939—997 年）是一位在文化事业上有所作为的统治者，其在位期间，曾多次进行大规模的图书（亦包括古书画）征编工作，并修建崇文院、秘阁等藏书机构，编修《太平御览》《文苑英华》《太平广记》三大类书，整理修订《说文解字》等。宋太宗的文化素养高于其兄赵匡胤，故能积极推行文治，五代以来一蹶不振的文化事业亦渐得以复苏，这就为书法艺术的发展提供了土壤。宋太宗本人还酷嗜书法，其诸体皆擅，尤工草书，并且置御书院，选拔善书者，以提高文化官员的书写素质，朱长文《续书断》称其"深虑书法之缺坠，而勤以兴之也"。其下诏汇编的《淳化阁帖》对后世影响至巨，而其汇编之初衷，当亦含复兴书学之意。

徐铉（917—992 年），字鼎臣。广陵（今江苏扬州）人。南唐时官至吏部尚书，入宋官给事中、散骑常侍。精于字学，尝奉诏校定许慎《说文解字》。著有《骑省集》。善篆、八分，其小篆能接续"二李"（李斯、李阳冰）之法，圆转精熟，然骨力已逊。《宣和书谱·篆书》称其"在江左日，书犹未工。及归于我朝，见李斯《峄山》字摹本，自谓冥契，乃搜求旧字，焚掷略尽，悟昨非而今是耳"，可见在五代时，其书未工，入宋得《峄山刻石》摹本后方悟篆法。徐铉书迹尚存有小篆《重摹〈峄山刻石〉》（西安碑林博物馆藏），乃其弟子郑文宝淳化四年（993 年）所刻；行书《私诚帖》墨迹（台北"故宫博物院"藏）。其弟锴（921—974 年，字楚金），亦精字学，擅八分、小篆，与兄并称"二徐"。

王著（？ —990 年），字知微。自称乃唐相石泉公方庆之后，祖贲、父景瓌皆仕于西蜀。入宋后，因通习字学、工书而得太宗器重，充任翰林侍书，后官至殿中侍御史。王著楷、行兼工，尤擅大书，精临摹，擅双钩。其书法由虞世南、智永上追"二王"，颇具家法，惜书格不高，但因帝王赏识而为翰林院所尚，规仿者众，遂有"院体"之称。王著墨迹无传，使其在书史上声名大噪的是他曾领衔《淳化秘阁法帖》的汇编工作。

《淳化阁帖》（图 5-1）是古代第一部大型官修刻帖，以秘阁所蓄墨迹与士大夫家藏帖等汇编而成，淳化三年（992 年）始模勒上石。凡十卷，第一至五卷为汉魏、两晋、南北朝及隋唐法书，第六至十卷为"二王"法书。《阁帖》中虽伪帖、讹误较多，但瑕不掩瑜，其汇刻在书法史上有着重要的意义：一是在无法亲睹墨迹的限制下能作为习书的范本，二是使得前代书迹（尤其是"二

图 5-1 ［北宋］《淳化阁帖》

王"法书）得到保存与传播，对后世官帖、私帖的汇刻亦起到了模范的作用。《阁帖》汇刻后，宋代刻帖之风大盛，其中较著名者有刘沆《潭帖》十卷（1045 年始刻）、潘师旦《绛帖》二十卷（皇祐、嘉祐年间刻）、王寀《汝帖》十二卷（1109 年始刻）、张斛《鼎帖》二十卷（1141 年始刻）、蔡京与龙大渊《大观帖》十卷（1109 年始刻）等。其中《潭》《绛》系在《阁帖》基础上或增或减，易变形制而成；《汝》《鼎》略采《淳化》，增以众帖；《大观》则因《阁帖》原板已毁，而以内府所藏法书真迹重刻者。

北宋前期的书家中，造诣最高的是李建中。李建中（945—1013 年），字得中，号岩夫民伯。洛阳（今属河南）人，祖籍京兆（今陕西西安），祖父仕于前蜀。入宋后，登进士第，历官著作佐郎、太常博士、金部员外郎等。因为喜爱洛阳，尝三求掌西京（洛阳）御史台，故人称"李西台"。性淡泊，冲退喜道，曾参与校定《道藏》。李建中诸体皆工，行书尤妙，书风清虚恬淡，而不失淳厚。书作仅存《土母帖》（台北"故宫博物院"藏）（图 5-2）、《同年帖》（故宫博物院藏）、《贵宅帖》（故宫博物院藏）三通行书尺牍，皆为晚年作品，其中《土母帖》时间

图 5-2 [北宋] 李建中《土母帖》

最晚，是他的代表作。李建中颇喜爱杨凝式书法，有《题洛阳华严院杨少师书壁后》诗云："杉松倒涧雪霜干，屋壁黪煤风雨寒。我亦平生有书癖，一回入寺一回看。"（厉鹗《宋诗纪事》）宋人以为李书初学唐代张从申，其风致却在颜、王之间，盖因其心性虚静，不为师法浅近所拘，而终能超拔直上。李建中书名重于当世，但亦有訾议者，如苏轼认为其书"俗"，"格韵卑浊"，"李建中书虽可爱，终可鄙；虽可鄙，终不可弃。李，国士，本无所得，舍险瘦，一字不成"（《苏轼文集·杂评》）。黄庭坚的评论相对较为公允：

> 李西台出群拔萃，肥而不剩肉，如世间美女，丰肌而神气清秀者也。（《山谷题跋》）
>
> 余尝评近世三家书：杨少师如散僧入圣，李西台如法师参禅，王著如小僧缚律。恐来者不能易余此论也。（同上）

李氏书法，虽不如杨凝式超逸，但却要较韵格不高且拘于法度

的王著为胜。

李建中的书法直接影响了与他同时而稍后的隐士林逋。林逋（968—1028年），字君复，谥和靖先生。钱塘（今浙江杭州）人。一生未仕，隐居西湖孤山二十年，无妻室，养鹤种梅，人称"梅妻鹤子"。工诗，极孤清，有《林和靖诗集》。林逋襟怀脱俗，书法亦如其人，神清骨冷，格调超尘，似不食人间烟火者。其存世书作有行书《自书诗》卷（1022年）（故宫博物院藏）（图5-3）、《三君帖》（台北"故宫博物院"藏）等，体势颇近李建中，但用笔清癯，而不似李氏肥重，章法上行距极为疏阔，类杨凝式《韭花帖》。林逋的书法以气息取胜，甚得苏轼、黄庭坚等人的推崇。

宋绶与周越是宋代建国后出生的书家，他们的书法对北宋的书家影响较大。宋绶（991—1040年），字公垂，谥宣献。赵州平棘（今河北赵县）人。大中祥符元年（1008年）进士，官至参知政事。宋绶在宋初与李建中齐名，书迹已无存，其书法"富有古人法度，清秀而不弱"（《山谷题跋》），文彦博称其书风类唐代萧诚，黄庭坚则说他用笔取法徐浩。宋氏位高权重，故朝野竞仿其书，这种"趋时贵书"的现象在北宋前期一直存在。当然，宋氏书法为人所效仿，自非仅是因其

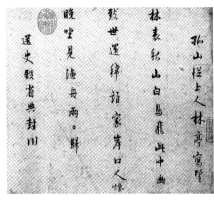

图5-3 [北宋] 林逋《自书诗》卷

官位，其造诣在"时贵"中亦属上乘。

周越（生卒年不详），字子发，一字清臣。淄州邹平（今山东邹平东北）人。历官知国子监书学、知州、主客郎中等。有《古今法书苑》二十九卷。周越很可能比宋绶年长，蔡襄、黄庭坚、米芾皆曾师学其书，《宣和书谱》有云：

> （周越）天圣、庆历间以书显，学者翕然宗之。落笔刚劲足法度，字字不妄作。然而真、行尤入妙，草字入能也……（周越草书）若方古人，固为得笔，倘灭俗气，当为第一流矣。

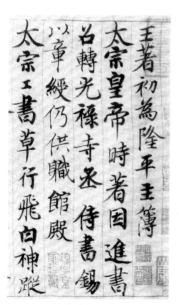

图 5-4 ［北宋］周越《〈王著千字文〉跋》

周越存世书作有小楷《〈王著千字文〉跋》墨迹（台北李敖藏）（图 5-4），系晚年所作，用笔劲健，出锋铦利类《兰亭》（神龙本），跋中有卧捺作战笔状，或为黄庭坚抖笔之所出；草书有《〈怀素律公帖〉跋》刻本（1036 年）（图 5-5），字势飞动，然结体略显失态。周氏草书失之于俗，为后人所诟病，其成就逊于楷书、行书。

除了上述书家之外，北宋

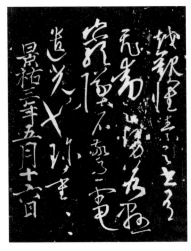

图 5-5 ［北宋］周越《〈怀素律公帖〉跋》

前期的书家尚有句中正、郭忠恕、钱惟治、李宗谔、范仲淹等。他们或师法唐人，或由唐学晋，相对于北宋后期的"尚意"书风，其个人风貌皆未能突出，对后人的影响亦较小。

二、北宋中期书法

北宋中期，书法艺术的发展逐渐步入正轨。北宋前期书法的情况，一是由于五代以来的战乱割断了文脉，二是士大夫对书法持"务以远自高，忽书为不足学"（欧阳修《六一题跋》）的态度，即便"趋时贵书"，为的亦是仕途，而非出于艺术的动机与目的。此种局面，到北宋中期便得到了改观，欧阳修与蔡襄是此阶段最有影响力的书家。

1. 欧阳修、蔡襄

欧阳修（1007—1072 年），字永叔，号醉翁，晚号六一居士。吉州庐陵（今江西吉安）人。仁宗朝天圣八年（1030 年）进士，历官馆阁校勘，知谏院，知滁、扬、颍等州，翰林学士，知贡举、枢密副使，参知政事等。神宗朝，因反对王安石变法，坚请致仕。尝奉命主编《新唐书》，有《欧阳文忠集》《集古录》《新五代史》等。少孤家贫，勤勉有志。其古文为"唐宋八大家"之一，在文艺上喜奖掖后进，"八大家"中北宋的五位都

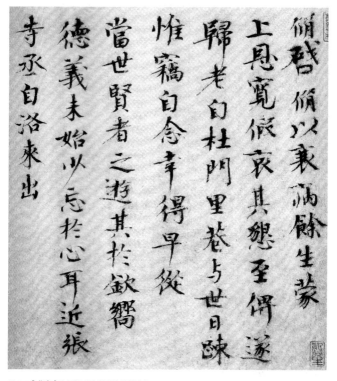

图 5-6 ［北宋］欧阳修《致端明侍读留台》

曾受过其提携。欧阳修自谓其书由李邕得笔法，但风格却不相类，从书迹行楷《灼艾帖》（1056 年）（故宫博物院藏）与楷书《集古录跋尾》（1064 年）（台北"故宫博物院"藏）、《致端明侍读留台》（台北"故宫博物院"藏）（图 5-6）来看，倒更接近蔡襄的风格。"欧阳文忠公书不极工，然喜论古今书"（《山谷题跋》），平心而论，其书法虽气息淳古，富有学养，却并未能跻身北宋第一流书家之列，他的影响力，更多地体现在言论方面。

欧阳修深感于当时书坛的颓势，曾感叹道：

> 及宋一天下，于今百年，儒学称盛矣。唯以翰墨
> 之妙，中间寂寥者久之。岂其忽而不为乎？将俗尚苟简，
> 废而不振乎？抑亦难能而罕至也。（《六一题跋》）

由于他的政治地位和文坛领袖的身份，其言论自然具有号召力。他的一些观点，对后来"尚意"书家亦不无启示。有一则书论，颇具有革新精神：

> 羲、献父子，为一时所尚，后世言书者，非此二
> 人皆不为法。其艺诚为精绝，然谓必为法，则初何所据？
> 所谓天下孰知夫正法哉！（《六一题跋》）

"二王"书法为历代所奉之至尊，却敢于如此发问，这种反对因循守旧、提倡求变的思想是很值得后人借鉴的。欧阳修尝用十八年的时间撰写《集古录》（十卷），此书乃金石学巨作，但对书法的发展亦有影响。不过，他对当时书法最为直接的影响，是以其个人的力量将蔡襄推到了书坛盟主的地位。

在苏、黄、米崛起之前，蔡襄是北宋最具实力的书家。蔡襄（1012—1067 年），字君谟。兴化军仙游（今属福建）人。历任判官、馆阁校勘、知谏院、福建路转运使、同修起居注、知开封府、翰林学士、知杭州等。有《蔡忠惠集》。蔡襄与欧阳修同年登进士第，庆历三年（1043 年）同任知谏院，支持以范

仲淹等为首的"庆历新政"，新政失败后，又一同出知地方。他们由于有同年之谊，政见又相同，交情自是匪浅。蔡襄的书法初学周越，复又师宋绶，二十七岁时任西京留守推官，为西京留守宋绶的幕官。其行楷《门屏帖》（故宫博物院藏）作于推官任上，是他最早的一件墨迹，笔力尚较弱。三十七岁时所作的行楷《虚堂诗帖》（故宫博物院藏），笔法类虞世南与徐浩。此后的作品便以虞、徐、颜（真卿）的笔意为基调，加以糅合酝酿，而成自家面目。蔡氏从虞得其温润而内蕴不及，从颜得其平易而气度差逊，体势则得自徐氏为多。总而言之，蔡书坚实平易，精工典雅，虽稍乏晋人韵致，却颇具唐人风范。蔡襄临池功深，诸体皆能，是宋代能力最为全面的书家。其中以行书为最，小楷次之，草书又次之，大字又逊于小字，另外亦能隶书、章草与飞白。存世书迹有行书《自书诗稿》卷（1051 年）（故宫博物院藏）、《扈从帖》（约 1052 年）（故宫博物院藏）（图 5-7）、《澄心堂纸帖》（1063 年）（台北"故宫博物院"藏）（图 5-8）等；楷书《谢赐御书诗》卷（1053 年）（日本东京书道博物馆藏）（图 5-9）、《万安桥记》（1060 年）、《昼锦堂记》（1065 年）等；草书《陶生帖》（1051 年）（台北"故宫博物院"藏）（图 5-10）、《入春帖》（故宫博物院藏）等。蔡襄在世时书名极盛，士庶皆从学之，此固因其书法当世独步，但亦与欧阳修的大力推扬有关。在欧公的影响下，其门生苏轼亦积极迎合，赞蔡书"天资既高，积学深至，心手相应，变态无穷，遂为本朝第一"（《苏轼文集·评杨氏所藏欧蔡帖》）。蔡氏身处书学凋疏百余年之后，能较全面地继承唐法，实堪为"卓然追配前人者"。但从书法发

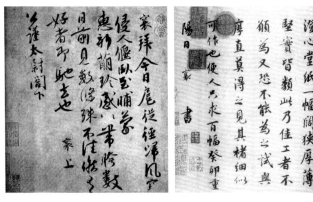

图 5-7 ［北宋］蔡襄《扈从帖》

图 5-8 ［北宋］蔡襄《澄心堂纸帖》

图 5-9 ［北宋］蔡襄《谢赐御书诗》卷

图 5-10 ［北宋］蔡襄《陶生帖》

展的角度来看，他只是个守法者，个人面目不太突出。后来的"尚意"书家，亦对他时有微辞，如黄庭坚说"君谟书如蔡琰《胡笳十八拍》，虽清壮顿挫，时有闺房态度"（《山谷题跋·补遗》），米芾亦有"蔡襄勒字"之评。蔡襄书风较为妍美，此处的"闺房态度"与"勒字"正是批评其书过于雕琢而失之自然。毋庸置疑，在黄、米等人的眼中，此乃蔡书之局限性，但"守法"也好，"雕琢"也罢，在整体上都影响不了蔡氏在北宋中期书坛上的地位。

2. 其他书家

苏氏兄弟比蔡襄年岁稍长，其书法亦为欧阳修所推重，"向时苏子美兄弟以行草称，自二子亡，而君谟书特出于世"（《六一题跋》），可见其成名在蔡襄之前。苏舜元（1006—1054年，字才翁），绵州盐泉（今四川绵阳东南）人，天圣七年（1029年）进士，官至三司度支判官，工诗。苏舜钦（1008—1049年，字子美），景祐元年（1034年）进士，官至湖州长史，工诗文，与欧阳修、梅尧臣为文友，有《苏学士集》。苏氏兄弟的祖父是太宗朝参知政事苏易简，父耆亦仕宦，工书画，且好蓄古代法书名迹，作有《书画纪》。苏氏兄弟仕途均不甚得意，年寿又短，但在书法上却有成就，在当时颇以草书知名。兄弟二人皆学怀素，惜遗迹少见，舜元存《杂书帖》（刻于《停云馆帖》）（图5-11），舜钦则存怀素《自叙帖》卷首所补六行。

北宋中期的书家，尚有石延年、唐询、文彦博、韩琦、刘敞等，他们与欧、蔡皆有交往。

石延年（994—1041年），字曼卿。宋城（今河南商丘）人。怀才不遇，官至太子中允。擅楷书，体兼颜、柳，范仲淹称其得"颜

图 5-11 [北宋] 苏舜元《杂书帖》

筋柳骨"。书迹不存。

唐询（1005—1064 年），字彦猷。钱塘（今浙江杭州）人。官至翰林侍读学士。好集名砚，有《砚史》三卷（今已佚）。书学欧阳询，朱长文《续书断》称其"笔迹遒媚，颇作欧行书，富于奇砚，非精纸佳笔不妄书"。书迹亦不存。

文彦博（1006—1097 年），字宽夫。汾州介休（今属山西）人。官至参知政事。其书似唐代苏灵芝，书作有行书《汴河帖》（1082 年）（故宫博物院藏）、行草《内翰帖》（台北"故宫博物院"藏）（图 5-12），书风萧散率意。

韩琦（1008—1075 年），字稚圭。相州安阳（今属河南）人。官陕西安抚使、枢密使、司空兼侍中等。书学颜真卿，书作有楷书《信宿帖》（1064 年）（贵州省博物馆藏）（图 5-13）。

刘敞（1019—1068 年），字原父。临江军新喻（今江西新余）人。官至知永兴军。博学好古，多藏古奇器物，精于钟鼎款识之学，欧阳修撰《集古录》得其助颇多。书风与蔡襄为近。

值得注意的是，在北宋中期，由于尚颜的风气兴起（如蔡襄、石延年、韩琦等皆学颜书），遂逐渐改易了北宋前期以崇王为主

图 5-12 ［北宋］文彦博《内翰帖》

图 5-13 ［北宋］韩琦《信宿帖》

的风尚。到了北宋后期，颜真卿书法的影响力达到顶峰，对"尚意"书风的形成产生了重要的作用。

第二节

北宋后期书法 | 02

由于"尚意"书风的勃兴，北宋后期成为宋代书法发展最为重要的阶段。苏、黄、米三家的出现，共同将"尚意"书法推至巅峰，成为代表有宋一代的时代书风。"尚意"书家立足于传统，在创作上皆有戛戛之独造，相对于传统法度，他们又更注重内心精神的表现——"书"、"人"合一，故而其书风浪漫，个性特出，形成了完全不同于北宋前、中期的风格。

一、苏、黄、米"尚意"书风

1. 苏轼

"尚意"书家中的领袖人物是苏轼。苏轼（1037—1101年），字子瞻，初字和仲，号东坡居士。眉州眉山（今属四川）人。嘉祐二年（1057年）进士，复举制科，历凤翔府签书判官、判登闻鼓院、直史馆、判官告院、开封府推官。熙宁中因反对王安石新法，求为外任，先后出任杭州通判，知密、徐、湖三州。元丰二年（1079年）因"乌台诗案"系狱，出狱后贬为黄州团练副使。哲宗元祐间旧党当政，新法废除，被起用为起居舍人、中书舍人、翰林学士兼侍读。元祐四年（1089年），因与旧党中人政见分歧，出知杭州；六年，以翰林学士承旨召还京都，旋因受诬出知颍州、扬州；七年，以兵部尚书召还，改礼部，兼端明殿、翰林侍读二学士。哲宗亲政后，新党得势，受排挤出知定州。

绍圣初，以"讥斥先朝""诽谤先帝"罪被贬官惠州、儋州等地。
元符三年（1100 年）徽宗即位，获赦。次年，在北迁途中病逝
于常州。有《东坡七集》《东坡乐府》等。苏轼为官勤政爱民，
虽屡遭困厄，而用世之志不堕。其生性宽厚，胸襟旷达，饱尝
宦海沉浮之苦，却总能随遇而安。苏轼又是一位颇具人格魅力
的艺术家，其诗文卓绝，与父洵、弟辙皆为"唐宋八大家"之一，
亦为继其老师欧阳修之后执文坛牛耳者。在绘画上，虽然实践
不多，但却是文人画理论的倡导者。他的思想儒、道、佛并包，
在对待传统上以"破"字当头，好自我作古而标新立异。

　　苏轼的书法成就并不亚于诗文，关于其师法渊源，黄庭坚
有云：

> 　　东坡少时规摹徐会稽，笔圆而姿媚有余。中年喜
> 临写颜尚书真、行，造次为之，便欲穷本。晚乃喜李
> 北海书，其毫劲多似之。（《山谷题跋》）
> 　　东坡道人少日学《兰亭》，故其书姿媚似徐季海。
> 至酒酣放浪，意忘工拙，字特瘦劲，乃似柳诚悬。中
> 岁喜学颜鲁公、杨风子书，其合处不减李北海。（同上）

苏轼早年学《兰亭》（或由徐浩上溯），用笔细紧，书风清雅，
这从其早期作品《治平帖》（1070 年）（故宫博物院藏）（图
5-14）中可得到印证。中年后书风趋于雄健，盖因受颜书之影响，
尤其是大楷，虽点画不类，意气却颇似鲁公。在北宋，苏轼是
颜真卿书法的极力推崇者：

君子之于学，百工之于技，自三代历汉至唐而备矣。故诗至于杜子美，文至于韩退之，书至于颜鲁公，画至于吴道子，而古今之变、天下之能事毕矣。（《苏轼文集·书吴道子画后》）

颜鲁公书雄秀独出，一变古法……后之作者，殆难复措手。（《苏轼文集·书唐氏六家书后》）

予尝论书，以谓钟、王之迹萧散简远，妙在笔墨之外。至唐颜、柳，始集古今笔法而尽发之，极书之变，天下翕然以为宗师，而钟、王之法益微。（《苏轼文集·书黄子思诗集后》）

图 5-14 [北宋] 苏轼《治平帖》

他的意见，可概括为两点：一是颜书在书法史上的地位与成就后人无法超越；二是赞赏鲁公的变法，认为新法（颜）有取代旧法（钟王）之势。在苏轼之前，已有柳公权、杨凝式学颜并取得成就，稍前的北宋中期亦有人学颜，但从实践与言论上皆大力推颜的，苏轼是第一人。苏轼亦推重杨凝式，但杨与苏用笔不类，与颇为苏所激赏的《争坐位帖》同样，其

或许对苏在书法理念上有所启示，但在笔法上当并无师承关系。黄庭坚是苏轼的门生，两人相知甚深，故黄氏题跋基本可信。但对于师学徐浩的说法，苏轼本人并不认可。徐氏是对北宋前、中期影响较大的书家，如苏的前辈宋绶、蔡襄都曾取法于他，因此苏轼在早年师学于徐是很有可能的，但到中、晚年，转而师法更为心仪的颜、李，便不能再说他"师学于徐"了。苏轼的书法，从大体上说，是集王、颜于一身，但在点画形态上与二人皆相去甚远，得神而遗形，此盖其善学之处。不过，苏字的源头亦并非全来自晋唐，可能也有着同时代人的影子，如比苏年长的叶清臣（1000—1049 年）的行书《大旆帖》（台北"故宫博物院"藏）（图 5-15），其体式与苏字亦有几分相似。此种行书体式具有较多的楷意，撇、捺、钩等画尽势出锋（"二王"行书则大都作收势，以与下笔相呼应），字字独立而气脉贯通，接近南朝王僧虔《太子舍人帖》的写法。叶氏并非书法名家，其书法估计也是受了时风的影响，当时书坛影响力最大的是宋绶，"宋宣献公绶作参政，倾朝学之，号曰朝体"（米芾《书史》），则叶氏书法之体式，或许亦有受宋

图 5-15 ［北宋］叶清臣《大旆帖》

图 5-16 ［北宋］苏轼《杜甫桤木诗卷》

绥"朝体"影响的可能。

苏轼的行书作品主要有《吏部陈公诗跋》（1081 年）（台北"故宫博物院"藏）、《杜甫〈桤木〉诗》卷（约 1081 年）（日本兰千山馆藏）（图 5-16）、《黄州寒食诗》卷（1082 年）（台北王世杰氏藏）（图 5-17）、《祷雨帖》（1091 年）、《渡海帖》（1100 年）（台北"故宫博物院"藏）等，其中《黄州寒食诗》是他的代表作。《黄州寒食诗》系诗稿，作于谪居黄州时，此期间虽生活困顿，却是诗文、书法创作上的重要阶段（苏轼书法到黄州后有很大的提升，个人面目开始凸显）。《寒食》帖被誉为"天下第三行书"，其用笔丰厚，骨力洞达，诚可谓"骨撑肉，肉没骨"（《苏轼文集·题自作字》）。帖后黄庭坚跋云"此书兼颜鲁公、杨少师、李西台笔意，试使东坡复为之，未必及此"，盖因其乃草稿，与《兰亭序》《祭侄稿》同样，下笔犹如神助，而不可复为之。苏轼的楷书作品较少，以《罗池庙诗碑》（图 5-18）较为著名，笔意与颜真卿《东方朔画赞》相近。草书则非其所长，作品亦鲜见，有《梅花诗帖》刻本（约 1080 年）等。弟辙（1039—1112 年）、子过（1072—1123 年）皆能书，书学苏轼。

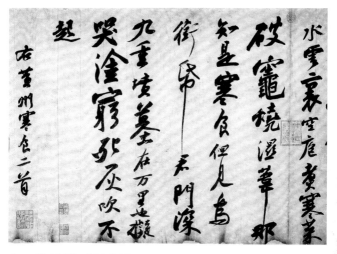

图 5-17 ［北宋］苏轼《黄州寒食诗卷》

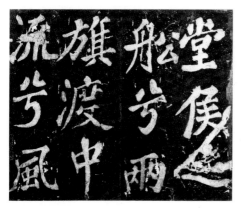

图 5-18 ［北宋］苏轼《罗池庙诗碑》

2. 黄庭坚

黄庭坚（1045—1105 年），字鲁直，号山谷道人，晚号涪翁。

洪州分宁（今江西修水）人。英宗治平四年（1067 年）进士，

历叶县尉、北京国子监教授、太和知县、校书郎、实录院检讨官、起居舍人等。哲宗绍圣初，新党认为其所修《神宗实录》"多诬"，贬涪州别驾，黔州安置，再迁戎州安置。元符三年（1100年），复监鄂州盐税。徽宗崇宁二年（1103年），被告讦作文"幸灾谤国"而除名，编管宜州，最终卒于贬所。与秦观、张耒、晁补之并称"苏门四学士"，开创"江西诗派"。有《豫章黄先生文集》等。

　　黄庭坚早年受知于苏轼，对其执弟子礼，二人情谊却在师友之间。他在政治上得苏轼照拂，书法上亦受到影响，在其四十三岁所作的行书《徐纯中墓志铭》（1087年）中，尚可见到苏字的痕迹。黄庭坚在文艺上自立意识颇强，"随人作计终后人，自成一家始逼真"（《山谷诗外集补•以右军书数种赠丘十四》），其诗文不依傍苏轼而卓然成家，在书法上自亦不肯随人后。他后来对元祐年间学苏阶段的书法有过反省，并深表不满：

　　　　观十年前书，似非我笔墨耳。（《山谷题跋•元祐间大书渊明诗赠周元章》）

　　　　当年自许此书可与杨少师比肩，今日观之，只汗颜耳！盖往时全不知用笔……（《山谷题跋•书韦深道诸帖》）

黄庭坚的成熟行书面目，已与苏字差异很大。他在苏字的基础上掺以颜法，字形中宫紧敛，呈四周放射状，造成强烈的疏密对比。又由于撇、捺、横、竖等画长伸，为免空乏而加以波折、

战笔，形成极具个性的用笔特征。黄氏行书中这种夸张的艺术手法颇具创造性，因其参透书理，故能变化而不失自然，体式新颖又深得古法三昧。倘说北宋中期书家的学颜，尚有尊崇鲁公道德的因素，至苏、黄、米等人，则纯然是从艺术的角度出发。黄庭坚对颜真卿书法的推崇，亦不在苏轼之下：

> 观鲁公此帖，奇伟秀拔，奄有魏晋、隋唐以来风流气骨。回视欧、虞、褚、薛、徐、沈辈，皆为法度所窘，岂如鲁公萧然出于绳墨之外，而卒与之合哉！（《山谷题跋·题颜鲁公帖》）
>
> 见颜鲁公书，则知欧、虞、褚、薛未入右军之室。（《山谷题跋·跋王立之诸家书》）

认为鲁公造诣尚在欧、虞等之上。清代康有为认为：

> 宋人书以山谷为最……至其神韵绝俗，出于《瘗鹤铭》而加新理，则以篆笔为之，吾目之曰"行篆"，以配颜、杨焉。（《广艺舟双楫·论书绝句》）

黄氏行书是否曾学《瘗鹤铭》，其本人并无道及，但他对此铭评价极高，有"大字无过《瘗鹤铭》"（《山谷诗外集补·以右军书数种赠丘十四》）、"大字之祖"（《山谷题跋·跋翟公巽所藏石刻》）之誉，其行书字态与此铭亦确有几分相似。康氏所说的"新理"，即是指黄字中的艺术化处理手法；称其为"行篆"，亦至为恰当，黄氏行书中的篆隶笔意盎然，自己亦曾云"尝观

汉时石刻篆隶，颇得楷法"（《山谷题跋·评书》）。黄庭坚行书作品主要有《〈东坡黄州寒食诗〉跋》（1100年）（台北"故宫博物院"藏）（图5-19）、《为张大同书韩愈赠孟郊序后记》卷（1100年）（艾略特藏，陈列于美国普林斯顿大学艺术博物馆）、《经伏波神祠诗》卷（1101年）（日本东京细川护立氏藏）、《松风阁诗》卷（1102年）（台北"故宫博物院"藏）（图5-20）等，俱为晚年所作，其用笔恣意矫健，书风奇崛古拗。

黄庭坚的草书，"初以周越为师，故二十年抖擞俗气不脱。晚得苏才翁、子美书观之，乃得古人笔意。其后又得张长史、僧怀素、高闲墨迹，乃窥笔法之妙"（《山谷题跋·书草老杜诗后与黄斌老》）。周越与苏氏兄弟是北宋前、中期的草书名家，其造诣不及唐人，但毕竟为黄庭坚的草书创作奠定了基础。黄氏草书风格的最终形成，乃得力于唐代张旭、怀素与高闲，其

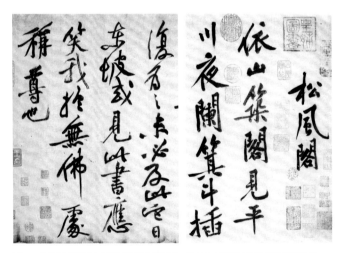

图5-19 [北宋] 黄庭坚《〈东坡黄州寒食诗〉跋》　图5-20 [北宋] 黄庭坚《松风阁诗》卷

初学周越，是不自觉地受时风熏染，后来复上溯旭、素，则又是自觉的审美选择（旭、素狂草与颜书笔法同属一系）。在对待旭、素草书的问题上，黄氏与苏、米分歧很大。苏轼《题王逸少帖》云：

> "颠张""醉素"两秃翁，追逐世好称书工。何曾梦见王与钟？妄自粉饰欺盲聋。有如市倡抹青红，妖歌嫚舞眩儿童。（《苏轼诗集》）

在苏氏看来，旭、素好炫技，以书悦人，大悖于其"无意于佳"的自娱态度，故痛斥之。米芾则云：

> 草书若不入晋人格，聊徒成下品。张颠俗子，变乱古法，惊诸凡夫，自有识者。怀素少加平淡，稍到天成，而时代压之，不能高古。高闲而下，但可悬之酒肆，誓光尤可憎恶也！（米芾《张颠帖》）

苏、米以魏晋为旨归，排斥纵放的狂草，这是他们在审美上的偏嗜（亦可视为当时文人审美取向在草书上的反映）。相对于苏轼的王、颜并师，黄庭坚的笔法更倾向于张旭、颜真卿甚而篆隶一路，用笔尚古拙，所谓"凡书要拙多于巧。近世少年作字，如新妇子妆梳，百种点缀，终无烈妇态也"（《山谷题跋·李致尧乞书卷后》），"拙"与"烈妇态"，正是其行书、草书创作的审美准的。黄庭坚在元祐初年的草书亦未能佳，人谓"多俗笔"

（《山谷题跋·跋与徐德祐修草书后》），至晚年方臻妙境。草书作品主要有《花气帖》（1087年）（台北"故宫博物院"藏）、《李白〈忆旧游〉诗》卷（日本京都藤井齐成会有邻馆藏）、《诸上座帖》卷（故宫博物院藏）、《廉颇蔺相如列传》卷（美国纽约大都会博物馆藏）（图5-21）等。其用笔萦回恣肆，线条遒劲如折钗，饶有篆籀意味；构字险夷多变，但部首挪位与舒促稍过，不如其行书更为合理妥帖。尽管如此，在草书衰退的宋代，黄庭坚的成就已令人瞩目（堪为宋代第一草书大家），且兼擅行、草二体，各有创制，亦洵属不易。

3. 米芾

米芾（1051—1108年），初名黻，字元章，号火正后人、鹿门居士、襄阳漫仕、海岳外史等。因曾任职礼部，故人称"米南宫"。襄阳（今湖北襄樊）人，迁居润州（今江苏镇江）。其母曾为英宗高皇后接生，遂得恩荫入仕，历官浛光尉、杭州观察推官、润州州学教授、涟水军使、太常博士、知无为军、书画二学博士、礼部员外郎、知淮阳军等。有《书史》《画史》《宝章待访录》《宝晋英光集》等。米芾官职不显，在政治上无甚

图 5-21 ［北宋］黄庭坚《廉颇蔺相如列传》卷

作为，诗文亦不突出，他酷嗜书画，爱好收藏，相对于苏、黄的"业余"从事，书画便是他的专业，亦为其与人交往的纽带。三位"尚意"书家中，苏轼最为性情，黄庭坚磊落整肃，米芾则生性怪僻，时以奇言异行惊俗。他是宋代人，衣冠却效仿唐时制度；且好洁成癖，洗手毕，双手相拍至干；又有石癖，竟拜怪石为兄。因其行为乖异，遂有"米颠"之称。米芾的颠狂真假参半，除了天性确实如此外，当亦有哗众取宠的成分。其性格亦双重矛盾：既狂且卑，既率真又狡黠，有时恃才傲物，而有时又曲意阿世。

米芾比苏轼小十四岁，已属晚辈。他的人格并不像苏、黄那样令人敬重，但在艺术上却天资高迈。其书法初学唐代颜、柳、欧、褚及段季展、沈传师等，亦曾师法北宋周越、苏舜钦，后来三十余岁时在苏轼的劝导下由唐入晋，转师"二王"。他的取法颇广，在《海岳名言》中曾自谓：

> 壮岁未能立家，人谓吾书为"集古字"，盖取诸长处，总而成之。既老始自成家，人见之，不知以何为祖也。

其学书过程靠的是"集古字"的手段，最后冶百家于一炉，借集古而出新，"如禅家悟后，拆肉还母，拆骨还父"（董其昌《容台别集·书品》），而形成自家风格。在苏、黄、米三家中，米芾对古人技法钻研最力，也入得最深，其得益于古人处，又尤在王献之、褚遂良二家。由于师古功深，其所摹揭古帖往往足以乱真，现今尚存的王羲之《大道帖》与王献之《东山帖》《鹅

群帖》《中秋帖》，以及褚遂良《唐文皇哀册》、颜真卿《湖州帖》等，显然都带有米书笔意，或即为米氏意临之作。对于米氏书法，苏轼赞以"风樯阵马，沉着痛快"（《书林藻鉴·米芾》），黄庭坚则谓"快剑斫阵，强弩射千里，所当穿彻。书家笔势，亦穷于此"（《山谷题跋·跋米元章书》），赵构《翰墨志》评曰：

> 米芾得能书之名，似无负于海内。芾于真楷、篆、隶不甚工，惟于行草诚入能品。以芾收六朝墨，副在笔端，故沉着痛快，如乘骏马，进退裕如，不烦鞭勒，无不当人意。

米芾专攻行草，熔铸晋唐而又自出新意，成就卓然。其行书作品以《苕溪诗》卷（1088年）（故宫博物院藏）与《蜀素帖》卷（1088年）（台北"故宫博物院"藏）（图5-22）最为著名，但更为精彩的还是《乱道帖》（1082年）（故宫博物院藏）、《箧中帖》（1091年）（台北"故宫博物院"藏）（图5-23）、《乐兄帖》（1096年）（日本藏）、《临沂使君帖》（台北"故宫博物院"藏）、《珊瑚帖》（故宫博物院藏）、《值雨帖》（台北"故宫博物院"藏）（1103年）（图

图5-22 [北宋] 米芾《蜀素帖》卷

图 5-23 ［北宋］米芾《箧中帖》

5-24）等行草手札，其字形敧侧，用笔激越跳荡，书写率意而天机馨露。他对自己的用笔颇为自负，尝云"善书者只得一笔，我独有四面"（《宣和书谱·米芾》）、"臣书刷字"（《海岳名言》）云云。米芾继王献之之后，将侧锋技法又发展到了一个新的高度，从而进一步拓展了侧锋的艺术表现力。不过，他的草书成就较行书逊色，作品亦少，尚存有《张颠帖》（约1087 年）（台北"故宫博物院"藏）、《中秋登海岱楼诗》（约1098 年）（日本大阪藏）等。

苏、黄、米三家书法，各有其特点，具体而言：苏氏单钩握管，腕着笔卧，故画肥形扁，黄氏戏谓

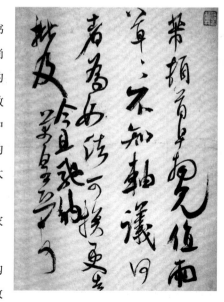

图 5-24 ［北宋］米芾《值雨帖》

以"石压虾蟆"；黄则双钩高执笔，点画有如长枪大戟，苏氏亦有"树梢挂蛇"之讥。苏氏无意于书，其书初看亦未必佳，然意蕴深厚，最堪回味；黄氏千锤百炼，一心造险，其行书体式奇特，远实用而颇具艺术品格；米氏则以天才之资，继往开来，堪称"二王"体系中最为重要的书家之一。三家之中，苏、黄书风较为单调，尤其是黄氏，风格最为恒一，其体式既定，则终生未变，盖其学贵专且精；米氏则转益多师，一生数变，由此亦可见其性分之所别。苏字淳厚可爱，笔法坚实，文章学问之气盎然；黄字匠心别具，用笔凝练；米字则潇洒出尘，书家才情最富。苏氏之书，出于天性为多，有如禅家顿悟，中年即有《寒食》之佳作；黄氏则属苦修，愈老而愈佳；米亦晚年称妙，既渐且顿，其工夫胜于苏，资性过于黄。总之，苏、黄、米三家既有联系又有区分，其实质都是借古以开今，他们依托古法，循蹈情性，共同演绎了一台"尚意"大戏。

苏（轼）、黄（庭坚）、米（芾）、蔡（襄），有"宋四家"之称。关于蔡氏，或云乃蔡京，因其品行低劣，而易为蔡襄。"宋四家"的

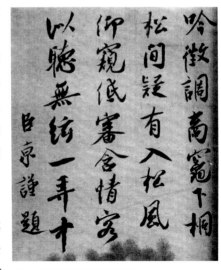

图 5-25 [北宋] 蔡京《听琴图题诗》

说法，迄今未见于宋人文献，其初立之由，亦未可得知。客观地说，蔡襄书法功深，其旨趣与三家不同，与苏、黄、米共为"北宋四大家"犹可，阑入"尚意"书家阵营则不可。蔡京书风属"尚意"，但体在苏、黄、米之间，虽同为一家眷属，实则乃笼罩于三家之内，而有损其独立之精神。故倘以"尚意"论，苏、黄、米三家足矣；若言四家，则又不必以"尚意"为名，盖其所指谓，乃北宋有成就之书家也。

二、其他书家

苏、黄、米之外的"尚意"书家，当推蔡京为第一。蔡京（1047—1126年），字元长。兴化军仙游（今属福建）人。熙宁三年（1070年）进士，历官钱塘尉、起居郎、中书舍人、户部尚书等，徽宗朝拜相，官至太师。尝立《元祐党籍碑》，贬排元祐党人，祸国殃民，为"六贼"之首。蔡京自谓乃蔡襄族弟，初受笔法于襄，复师徐浩、沈传师、欧阳询，而上追"二王"。其行楷近苏、黄，行书近米，字形趋长，用笔骏爽。蔡京专权时，学其书者颇多。书迹尚存有行楷《〈徽宗十八学士图〉跋》（1110年）（故宫博物院藏）、《〈听琴图〉题诗》（故宫博物院藏）（图5-25）与行书《节夫帖》（台北"故宫博物院"藏）等。其行笔有顿挫

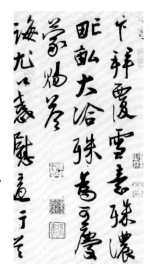

图 5-26 ［北宋］蔡卞《雪意帖》

的迟涩感，米芾尝谓蔡京"不得笔"，盖即指其用笔的迟涩而言。黄庭坚迟涩更其，被米讥为"描字"，而蔡京弟卞用笔流便无迟涩感，米芾即认为其"得笔"。蔡卞（1058—1117 年，字元度），王安石婿，亦为熙宁三年进士，官起居舍人、知枢密院事、镇东军节度使等。与兄同学书于蔡襄，书风近米，书迹有行书《雪意帖》（约 1115 年）（图 5-26）、《〈唐玄宗鹡鸰颂〉跋》（皆藏台北"故宫博物院"）等。

北宋后期的书家，尚有沈辽、薛绍彭、赵佶等，他们的书法成就不如苏、黄、米，然各自亦有建树。

沈辽（1032—1085 年），字睿达，自号云巢。钱塘（今浙江杭州）人，沈括从侄。屡试屡挫，官监寿州酒税、审官西院

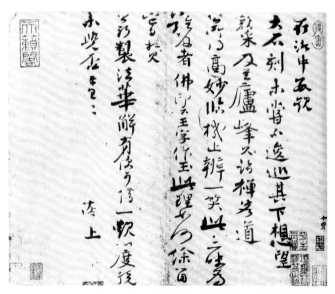

图 5-27 ［北宋］沈辽《颜采帖》

主簿、摄华亭县事等。政治上受王安石排斥，晚年因事遭流放。工诗，有《云巢编》。沈辽与苏、米均有交往，其年岁长于苏，书名亦显于苏之前。沈氏擅行书，师学沈传师，书作有尺牍《颜采帖》（1082年）（图5-27）、《秋杪帖》（1083年）（二帖皆藏台北"故宫博物院"）等，行书中夹杂楷、草，体近颜行，然字间排列稍乏自然，故米芾对其有"排字"之讥。

薛绍彭（生卒年不详），字道祖，号翠微居士。河中万泉（今山西万荣南）人，同知枢密院事薛向子。官至梓潼路转运使。薛氏年岁少于米芾，与之交笃，"米薛"并称。其书学右军，守法而不知变，不像苏、黄、米三家能各出新意，但从继承晋人的角度而言，笔法亦可谓纯正。存世作品有行草《上清帖》卷（图5-28）、行书《云顶山诗》卷（1101年）（皆藏台北"故宫博物院"）等，书风温润秀雅。

宋徽宗赵佶（1082—1135年），神宗子，哲宗弟，初封遂宁郡王，再封端王。赵佶是一位昏庸无能的君主，其重用奸邪，疏斥忠良，以致"六贼"横行，朝纲大乱，但在文艺上却颇有才能，历代帝王中亦难有与之比肩者。其在位期间，积极发展书画艺术，不但扩大了画院阵容，又益增"画学"和"书学"，收藏整理大量的古代书画作品，并敕令撰成《宣和书谱》《宣和画谱》以及编汇《大观帖》等。赵佶

图5-28 [北宋] 薛绍彭《上清帖》卷

书画兼擅，书法工楷、草二体。其楷书的个人面目形成很早，用笔瘦挺而柔润，横、竖画收尾处重顿成"鹤膝"状，富于装饰意味，结体则纵长，风格别致，自号"瘦金书"（亦名"瘦筋书"）。据蔡絛《铁围山丛谈》记载，赵佶书法学黄庭坚，复由端邸内知客吴元瑜进而上溯唐代薛稷。从书法风格上看，"瘦金书"与薛稷从兄曜《夏日游石淙山诗》更为接近，或以为亦学曜，当有可能。有人认为"瘦金书"与赵佶擅长工笔画有关，似不无道理。赵佶的书、画创作在用笔上互为影响，相得益彰，其工笔画勾线劲挺而有弹性，线质确与"瘦金书"接近，而"瘦金书"的书写，亦可能系勾线笔所为。历来楷书风格出新不易，创体更难。一则前人楷法已备，难以跳出其藩篱；二则楷书讲究法度，书家情性

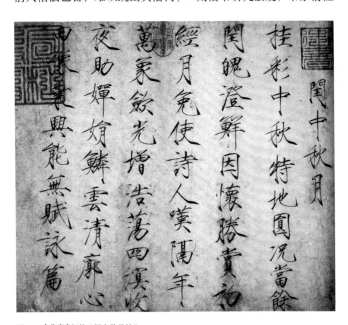

图 5-29 [北宋] 赵佶《闰中秋月帖》

不易显露，创造上亦受到限制。赵佶在颜、柳之后，能自
出机杼而创成一体，虽不足以抗衡唐贤，亦殊为不易。赵
佶草书学旭、素，富有皇家富贵气象，点画轻捷而沉着稍
逊。北宋行书兴盛，楷、草式微，赵佶正当苏、黄、米行
书大盛之时，能避其锋芒，于楷、草二体上着力，而终有
所成。其书作主要有《真书〈千字文〉》卷（1104 年）（上
海博物馆藏）、《闰中秋月帖》（1110 年）（故宫博物院藏）
（图 5-29）、《秾芳诗帖》卷（台北"故宫博物院"藏）、《草
书〈千字文〉》卷（1122 年）（辽宁省博物馆藏）、《〈掠
水燕翎〉诗》团扇（上海博物馆藏）（图 5-30）等。

图 5-30［北宋］赵佶《〈掠水燕翎〉诗》团扇

第三节

南宋书法　　　　　　　| 03

　　随着徽宗、钦宗父子的被掳，北宋告亡，南宋建立，都城亦由汴州（今河南开封）迁至临安（今浙江杭州），从此偏安半壁江山。由于金人的入侵，宋室书画藏品掠夺殆尽，北宋后期书法蓬勃发展的势头亦遭阻遏。南宋的国势更为衰退，书法亦无新的建树，其书风基本笼罩于苏、黄、米三家之下。

一、南宋前期书法

　　宋高宗赵构（1107—1187年），徽宗第九子，即位前封康王。在政治上苟且偷安，任用奸相秦桧，残害忠良，对金人则一味求和，割地称臣。赵构酷嗜翰墨，亦努力倡导书法，访求法书名画不遗余力，故内府所藏颇富。他在《翰墨志》中自称"凡五十年间，非大利害相妨，未始一日舍笔墨"，"余自魏晋以来至六朝笔法，无不临摹"，可见其用力之勤。他的书法初学其父，复师黄庭坚、米芾、孙过庭，后来上追王羲

图 5-31 ［南宋］赵构《徽宗文集序》

之，于《兰亭》致力尤深。赵构虽尝学黄、米，但未对他的成熟面目产生较大影响，其书风温雅，个性不强，属于守法、复古的路子。他虽遵循魏晋法度，因才力不足，故其器局不大，用笔亦显拘束。传世书迹有楷书《徽宗文集序》（1154年）（日本藏）（图5-31）、草书《洛神赋》卷（1162年）（辽宁省博物馆藏）等。书论有《翰墨志》一卷。

南宋初年的书家，继承王羲之书风的尚有吴说。吴说（生卒年不详），字傅朋，号练塘。钱塘（今浙江杭州）人。南渡后官转运使、知信州、主管崇道观等。吴说书法为赵构所欣赏，其用笔轻灵，流丽秀美，韵致尚在赵构之上。存世作品有行草《明善宗簿帖》（图5-32）、《大哥监税帖》（图5-33）（二帖皆藏台北"故宫博物院"）、《门内帖》（故宫博物院藏）等，体式与后来的赵孟頫、文徵明相近。他还创出"游丝书"，笔迹纤细匀一，纠结缠绕，有如硬笔所书，其体式虽新奇，却已属笔墨

图5-32 [南宋] 吴说《明善宗簿帖》

图5-33 [南宋] 吴说《大哥监税帖》

游戏。

在南宋前期，赵构、吴说的复古风格并非为主流，更多的书家是受"尚意"书风的影响，其中米友仁可谓佼佼者。

米友仁（1074—1153年），字元晖，号懒拙老人，原名尹仁，小名虎儿、鳌儿、寅孙。米芾长子，人称"小米"。徽宗宣和四年（1122年）管勾御前书画所，南渡后官至兵部侍郎，为高宗书画鉴定人。米友仁书、画俱学其父，其书虽韵格稍逊，然亦颇具笔力。书作有行书《文字帖》（台北"故宫博物院"藏）（图5-34）、《动止持福帖》（故宫博物院藏）等。

南宋前期的书家，师学苏、黄、米三家者尚多。学苏或兼苏、黄者，赵令畤、孙觌、李纲、张九龄、扬无咎、岳飞、王十朋等；学米者，刘焘、曾纡、王升等；体兼苏、米者，有叶梦得等。另有秦桧，体在米、蔡（京）之间。其中以学苏者为最多，盖因苏轼道德、文章名满天下，则其书亦因人而重耳。

以上书家，皆囿于所学，因循时风，并无个人突出面目，充其量亦不过为三家之肖子。但一代风尚之形成，嗣后必有一衍续之阶段，倘要另辟新途，亦当俟其消歇方可。

图5-34 ［南宋］米友仁《文字帖》

二、南宋中期书法

1. 陆游、范成大、张孝祥的"尚

意"变体书风

　　南宋中期，由于宋、金议和，局势相对稳定，文化逐渐繁荣。在书坛，亦出现了陆游、范成大、张孝祥等代表南宋书风的书家。

　　陆游（1125—1210 年），字务观，号放翁。山阴（今浙江绍兴）人。以荫补登仕郎，历官枢密院编修官、提举江西常平茶盐公事、礼部郎中、宝谟阁待制等。工诗文，有《剑南诗稿》《渭南文集》《老学庵笔记》等。陆游性情慷慨，一生不忘克复中原。其书法豪迈洒脱，自称学张旭、杨凝式、颜真卿，"草书学张颠，行书学杨风"（《剑南诗稿·暇日弄笔戏书》），"学诗当学陶，学书当学颜"（《剑南诗稿·自勉》）。但从面目上看，其行书更接近苏轼，草书则有黄庭坚的影子，有时还夹杂着章草笔意。总之，他已将各家妥帖地融合在一起。从整体上看，陆游尚属"尚意"书风的追随者，虽未能比肩于北宋诸贤，然在南宋却堪称翘楚。其书法成就的取得，一是因为胸次高，二是能从"尚意"

图 5-35 ［南宋］陆游《自书诗》卷

三家的源头取法。存世作品主要有行草《怀成都十韵诗》卷（1178年）（故宫博物院藏）、《自书诗》卷（1204年）（辽宁省博物馆藏）（图5-35）等。

范成大（1126—1193年），字致能，号石湖居士。吴郡（今江苏苏州）人。绍兴二十四年（1154年）进士，官至参知政事。工诗，有《石湖集》《桂海虞衡志》等。范成大与陆游交善，其任职四川期间，陆曾为其手下参议官。范氏书法亦从苏、黄、米三家出，书风与陆游接近，而工力、变化则有所不逮。作品有行书《〈西塞渔社图卷〉跋》（1185年）（美国克劳夫特氏藏）（图5-36）与行草《中流一壶帖》（1192年）（故宫博物院藏）、《荔酥沙鱼帖》（台北"故宫博物院"藏）等。

张孝祥（1132—1170年），字安国，号于湖居士。和州（今安徽和县）人。绍兴二十四年（1154年）状元，官至荆湖北路安抚使。工词，有《于湖集》《于湖词》。张孝祥颇具才华，惜早逝。其书受赵构推重，体近米、苏，风格清寒劲健，书作有行草《台眷帖》（台

图5-36 [南宋] 范成大《〈西塞渔社图〉跋》

图5-37 [南宋] 张孝祥《柴沟帖》

北"故宫博物院"藏)、《柴沟帖》(上海博物馆藏)(图 5-37)等。

陆游、范成大与张孝祥的书风,其实质都是苏、黄、米三家的"变体"。所谓"变体"者,是指既有个人面目,又不离其所宗。他们的书法具个性,富意趣,而与南宋前期师学三家的亦步亦趋者拉开了距离。

2. 其他书家

南宋中期的书家,尚有取法唐人的朱熹与效仿米字的吴琚,其个人面目虽不突出,然亦有相当的造诣。

朱熹(1130—1200 年),字元晦,一字仲晦,号晦翁、紫阳等。徽州婺源(今属江西)人。绍兴十八年(1148 年)进士,官同安县主簿、提举浙东茶盐公事、焕章阁待制等。著名理学家,后人为编有《朱子语类》《朱文公文集》。朱氏于书法纯属余事,他的书法观亦从儒家德性出发,以端正为尚,故对攲斜纵放的苏、黄、米字并不认同,直斥"字被苏、黄胡乱写坏了"(明钟人杰辑《性理会通·字学》),相反却肯定书风持重的蔡襄。由此而言,朱熹实是"尚意"书风的反动者。他的书法主要学唐人,亦或上溯钟繇,其面目常有变化,大字笔力相对较弱,小字稿草则颇类颜行。书作有《城南唱和诗》卷(1167 年)(故宫博物院藏)、《秋深帖》(1194 年)(台北"故宫博物院"藏)(图 5-38)等。

图 5-38 [南宋] 朱熹《秋深帖》

　　吴琚（生卒年不详），字居父，号云壑。开封（今属河南）人。高宗吴皇后侄，母为秦桧孙女。官临安府通判、知鄂州、判建康府兼留守等。吴琚书法步趋米芾，用笔能得其精髓，为后世学米书家中最肖者。相对而言，米书振迅纵逸，吴书则趋于温缓，其字态亦稍显局促，而乏米书轩昂之气度，此种情况，可在其行书《碎锦帖》（上海博物馆藏）中见到。《桥畔诗》（台北"故宫博物院"藏）（图 5-39）是吴琚的大字行书，亦为书史上传世最早之立轴，由于系大字，用笔较为沉稳，而有异于《碎锦帖》之流利。

图 5-39 [南宋] 吴琚《桥畔诗》轴　　　图 5-40 [南宋] 张即之《金刚般若波罗蜜经》卷

三、南宋后期书法

南宋后期，战乱复起，文艺亦不如中期兴盛，渐显出衰陋气象。书家中可称者，尚有白玉蟾、张即之、赵孟坚、陈容和文天祥等。其中张即之与赵孟坚的书法，与南宋中期陆、范、张相近，可视为"尚意"变体书风之延续。

张即之（1186—1263年），字温夫，号樗寮。和州（今安徽和县）人。举进士，历官监平江府粮料院、将作监簿、司农寺丞、直秘阁等。张即之为孝祥侄，书法亦受影响，在当时书名颇盛。其楷书用笔根抵"尚意"诸贤，结字参以褚法，惜过于刻露而书格未高，然亦有个人面目，虽未足称大家，亦堪为楷体名手，书作有《金刚般若波罗蜜经》卷（1253年）（日本智积院藏）（图5-40）、《待漏院记》卷（上海博物馆藏）等。行书有《台慈帖》（故宫博物院藏），兼有黄、米笔意。

赵孟坚（1199—？），字子固，号彝斋。嘉兴海盐（今属浙江）人，宋宗室。宝庆二年（1226年）进士，官至集英殿修撰。擅书画，以画名与张即之并称于时。赵孟坚酷嗜法书，富收藏，为人清放不羁，书法亦如其人。其书体式类陆、范，中宫收敛，

图5-41 ［南宋］赵孟坚《自书诗》卷

笔画时作长伸，亦带有唐人笔意，书风清劲可喜。其书作有行书《自书诗》卷（1259 年）（故宫博物院藏）（图 5-41）、行草《脏腑药帖》（台北"故宫博物院"藏）等。

白玉蟾（生卒年不详，原名葛长庚，字白叟），闽清（今属福建）人，武夷山道士，宁宗嘉定中受封为紫清明道真人。擅文，工书画，其行书体在颜（真卿）、黄（庭坚）之间，颇有意趣，草则学旭、素，书作有行书《奉题仙庐峰六咏》卷（上海博物馆藏）（图 5-42）等。陈容（生卒年不详，字公储，号所翁），福州长乐（今属福建）人，端平二年（1235 年）进士，官平阳令、知兴化军等。性桀骜清高，善画龙，书作仅存行书《潘公海夜饮书楼诗》卷（1238 年）（故宫博物院藏）（图 5-43），风格一如其人，体兼欧、颜、苏、黄，用笔恣肆纵放，奇逸奔突。文天祥（1236—1283 年，字宋瑞，号文山），庐陵（今江西吉安）人，宝祐四年（1256 年）状元，官至右丞相兼枢密使，抗元兵败被俘，誓死不屈。其书因人而传，有草书《木鸡集序》（1273 年）（辽宁省博物馆藏）等。

图 5-42 ［南宋］白玉蟾《奉题仙庐峰六咏》卷

图 5-43 ［南宋］陈容《潘公海夜饮书楼诗》卷

　　终南宋之世，并未有能与北宋相争衡的书法大家出现，究其缘由，除了书家个人的因素外，战乱不断亦为其重要原因。大量古法帖毁于兵燹，在客观上影响了书家对传统的临摹学习，而乱世流离，又使人无心费力于此。诚如米友仁所言：“遑遑奔走，营哺之不暇，岂复与管城氏周旋？”（岳珂《宝真斋法书赞·米元晖〈韩退之五箴帖〉》）或云南宋理学流行，束缚了书家的创造力，此亦可视为其思想方面之原因。另外，苏、黄、米三家各造绝诣，蘁立于前，亦使得后人无从逾越。

第四节

辽金书法　　　　　　│04

辽、金是北方少数民族建立的王朝。辽由契丹族耶律氏建于五代时期，与北宋并存。北宋晚期，女真族完颜氏建立金国，灭北宋后与南宋对峙。辽、金在政治与军事上侵凌赵宋，同时亦接受了汉族的先进文化，辽、金之书法，即是受了赵宋书法的影响，但并无太大的成就。

一、辽国书法

辽有本族文字，但较之汉字，文明程度自是不逮，其实用功能与艺术性亦较逊色，再加上辽国尚有汉人遗民，保持着汉文化传统，汉字书法遂得以传布流行。

辽国数代皇帝，皆能汉字书法，如圣宗耶律隆绪（971—1031 年）、兴宗耶律宗真（1014—1055 年）、道宗耶律洪基（1032—1101 年）、天祚帝耶律延禧（1075—1128 年）。另外，道宗宣懿皇后萧氏（？ —1075 年）与天祚文妃萧氏（？ —1121）、宗室耶律庶成等亦能书。皇室翰墨颇兴，此可说明汉字书法在辽国受重视之程度，惜其水准平平，无有能在书史上垂名者。辽国尚有一些碑刻、佛经墨迹传世，其书法大抵师学唐与五代，兼及北宋。

二、金国书法

女真部落本是辽国的附庸，亦有自己的文字，但与契丹文

字一样，女真文字亦系参考汉字（并借鉴契丹文）而制成。金国拥有的汉人故土比辽国更广，汉化程度更高，又从北宋掠走大批书画作品，故其书法的发展有着更好的条件。

金国的书家以汉人为主，其初期的书家主要有吴激、任询等。

吴激（？—1142年），字彦高，号东山。建州（今福建建瓯）人，米芾婿。吴激以南宋使臣留北，官翰林待制、知深州。工诗能文，书法得米芾笔意。有《东山集》。

任询（生卒年不详），字君谟，号南麓、龙岩。易州军市（今河北易县）人，生于虔州（今江西赣州）。海陵王朝正隆进士，官益都都勾判官、北京盐使。年七十岁卒。任询性慷慨，书风亦雄健，师学颜真卿、苏轼，善作擘窠大书，《金史·任询传》称其"书为当时第一，画亦入妙品"。家藏法书名画数百轴。书作尚存行草《杜甫〈古柏行〉》刻本（1160年）（日本京都藤井有邻馆藏）、行书《跋北宋佚名山水图卷》（1171年）（图5-44）。

至中期，承平日久，经济繁荣，金章宗又大力提倡文治，故名士辈出，书法的发展亦达到了鼎盛阶段。

金章宗完颜璟（1168—1208年）雅尚汉文化，在文治上灿

图5-44 [金]任询《跋北宋佚名山水图》卷

然有绩，且爱好书画，仿宣和旧制在秘书监下设书画局，搜罗鉴藏书画作品。其母据说乃宋徽宗赵佶外孙女，其书亦学"瘦金书"，颇得形似，而神采稍逊（图5-45）。又尝效赵佶在古书画上题签、钤印。他的书法并无个人风格，但其以帝王之尊身体力行之，对当时的书法颇有推动作用。在章宗朝，出现了堪与南宋书家比肩的党怀英、王庭筠等人。

党怀英（1134—1211年），字世杰，号竹溪。泰安（今属山东）人，祖籍冯翊（今陕西大荔县）。世宗朝大定十一年（1171年）进士，官至翰林学士承旨。党氏以诗文见称，甚得章宗宠遇，尝奉诏主修《辽史》。其书工篆、隶、楷，尤以小篆知名（图5-46），为学者所宗，论者以为在徐铉、郭忠恕之

图 5-45 ［金］金章宗《题顾恺之女史箴图》

图 5-46 ［金］党怀英《大金故崇进荣国公忠厚时公神道碑额》

图 5-47 〔金〕王庭筠《〈幽竹枯槎图〉跋》

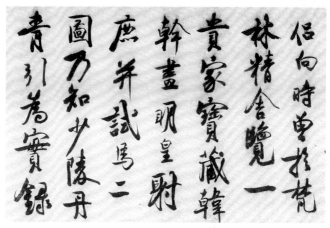

图 5-48 〔金〕赵秉文《〈赵霖六骏图〉跋》

上，赵秉文称其"篆籀八分，李阳冰之后一人而已……小楷如虞、褚，亦当为中朝第一"（赵秉文《闲闲老人滏水文集·党公神道碑》）。

王庭筠（1156—1202 年），字子端，号黄华老人，别署雪溪。辽东熊岳（今辽宁盖县西南）人。大定十六年（1176 年）进士，官恩州军事判官、馆陶主簿，以赃罪去官，隐居河南黄华山，后复官至翰林修撰。有《黄华集》。王庭筠是金国最为知名的书

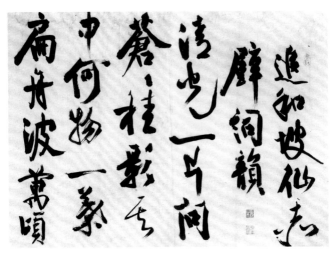

图 5-49 〔金〕赵秉文 《〈武元直赤壁图〉跋》

画家，亦工诗文，尝为章宗鉴定内府所藏书画，书法能得米芾三昧，形似不及吴琚，风韵则过之。其书作不多，行楷有《重修蜀先主庙碑》（1199年），行草《〈幽竹枯槎图〉跋》（1192年）（日本藏）（图5-47）用笔萧散，化米书之劲利为冲淡，实启明代另一学米大家董其昌。王庭筠继子曼庆（生卒年不详，字禧伯，别署万庆），官至行省右司郎中，亦能诗、书。

金末叶的书家，以执文坛牛耳的赵秉文最为著名。赵秉文（1159—1232年），字周臣，号闲闲老人。磁州滏阳（今河北磁县）人。大定二十五年（1185年）进士，官至礼部尚书。有《闲闲老人滏水文集》《资暇录》等。赵秉文博学多能，擅画花卉竹石，尝受知于王庭筠。书法亦初学王氏，后复师古今诸家，取精用宏，至晚年大进。其行草《〈赵霖六骏图〉跋》卷（故宫博物院藏）（图5-48）与《〈武元直赤壁图〉跋》卷（1228年）（台北"故宫博物院"藏）（1220年）（图5-49），挟河朔之气，书风雄肆豪迈，体在颜、苏、米之间，可谓明代徐渭、王铎浪漫主义书风之先声。另外尚有张天锡（生卒年不详，字君用），河中（今山西永济西）人，官至机察，据说是王曼庆的学生，尝裒辑名家草书为《草书韵会》。

第五节

宋代书学 ｜05

　　由于文学的影响，宋代书学著述有了一个新的样式，即题跋的兴起，如欧阳修《六一题跋》、苏轼《东坡题跋》、黄庭坚《山谷题跋》等中多有论书之语。其虽简短，且无专著之体系，但往往精审扼要，发人深省。至于书学专著，赓续唐代以来之传统，亦复不少，内容涉及史传、评骘、著录等。惟创作技法理论较少，不及唐时之盛，盖宋人"尚意"，专讲精神气韵，而不重技法之论。下面择其要者述之。

　　一、苏、黄、米的"尚意"书论

　　北宋前期，书学不兴，至欧阳修出，始对书法有文字上的讨论。苏轼接踵其后，高举"尚意"大纛，于理论颇有阐发。

　　苏轼博闻强记，多才多艺，又深谙庄、禅，发为议论，自是不朽。其论书，主张轻法重意，写己之神。《次韵子由论书》云：

　　　　吾虽不善书，晓书莫如我。苟能通其意，常谓不
　　学可。貌妍容有颦，璧美何妨椭……吾闻古书法，守
　　骏不如跛……（《苏轼诗集》）

此诗作于二十九岁时，苏轼认为自己"虽不善书"，但极通书理，如果通晓了书之"意"，便无须孜孜于"法"之追求，犹如禅家

顿悟，一超直入，又何需苦修？苏轼论画，亦有"论画以形似，见与儿童邻"（《苏轼诗集·书鄢陵王主簿所画折枝二首其一》）句，轻形而重神，与其论书同调。基于此种观点，则"颦""楷"等"形"层面上的缺憾亦无损于完美之象了，甚至可以进而以"跛"替"骏"。因为从本质而言，表面上"跛"的艺术形象，其内涵未必逊于"骏"，此亦以不完美而求完美之意。他甚至宣称"我书意造本无法，点画信手烦推求"（《苏轼诗集·石苍舒醉墨堂》），其书法意在抒情达意，便无须拘于前人法度，信手拈来，自然天成，毋庸斤斤于一点一画之得失。"把笔无定法，要使虚而宽"（《苏轼文集·记欧公论把笔》），不但书"无法"，执笔亦"无定法"，所以他单钩卧管，不同于人。有此等书法创作观，其创作心态自亦与人迥异："书初无意于佳乃佳耳！"（《苏轼文集·评草书》）大凡有创作经验者都曾有体会，书写时愈想写好却愈不好，盖想写好时刻意，"无意于佳"则处于最为自然之状态，故能尽得天机。苏轼此言，诚为渡人之金针。但他的"无法"，只是蔑视成法，"吾书虽不甚佳，然自出新意，不践古人，是一快也"（《苏轼文集·评草书》），他要的是"新意"，创出自己新法，这才是真正的艺术创作。他的论书主张，一方面反对拘泥于古法，一方面又强调书家学问与修养的重要性："退笔如山未足珍，读书万卷始通神。"（《苏轼诗集·柳氏二外甥求笔迹二首之一》）换句话说，即胸次、识见既已高矣，则意韵不得不至。苏轼的书论，以"不学"为"学"，以"无法"为"法"，以"无意于佳"为"佳"，究其质，皆老庄哲学也。

苏轼言"意"，黄庭坚则重"韵"，其屡有云：

> 凡书画当观韵。（《山谷题跋·题摹燕郭尚父图》）
>
> 书画以韵为主。足下囊中物无不以千金购取，所病者韵耳。（《山谷题跋补遗·题北齐〈校书图〉后》）
>
> 笔墨各系其人工拙，要须其韵胜耳。病在此处，笔墨虽工，终不近也。（《山谷题跋·论书》）
>
> 如季海少令韵胜，则与稚恭并驱争先可也……若论工不论韵，则王著优于季海，季海不下子敬；若论韵胜，则右军、大令之门，谁不服膺？（《山谷题跋补遗·书徐浩题经后》）
>
> 观魏晋间人论事，皆语少而意密……论人物要是韵胜，为尤难得。蓄书者能以韵观之，当得仿佛。（《山谷题跋·题绛本法帖》）

"韵"在魏晋被用以品藻人物，当时往往以"韵"状人，指人的形体所显露出的风姿、气质等精神状态之美。黄庭坚移以论书，常与"工""尘埃气""俗气"等对举，亦即一种非人工锤造、超逸脱俗的蕴藉之美。此种精神美，实取决于书家个人的人格与修为，故与苏氏同样，黄庭坚亦强调读书的重要性："士大夫下笔，须使有数万卷书气象，始无俗态。不然，一楷书吏耳！"（元袁裒《题〈书学纂要〉后》）他甚至说："士生于世，可以百为，唯不可俗，俗便不可医也。"俗与不俗，不仅可反映其人之品味，还能体现出他的人格与气节："或问不俗之状。余曰：难言也！

视其平居无异于俗人，临大节而不可夺，此不俗人也。"（《山谷题跋补遗·书嵇叔夜诗与侄榎》）由此可见，从审美到道德，黄氏均以一"俗"字衡之，书格与人品，皆为书家之要事。

米芾论书的"尚意"主张，可从此诗中体现：

> 何必识难字？辛苦笑扬雄。自古写字人，用字或不通。要知皆一戏，不当问拙工。意足我自足，放笔一戏空。（米芾《宝晋英光集·答绍彭书来论晋帖误字》）

米芾一生积极投入于书画实践，可谓有宋一代最为纯粹的艺术家。在他看来，晋帖中的误字根本不用去辨识，此等辛苦事，本无关艺术宏旨，写字既是游戏，又何必计较用字的通否与书写的好坏呢？此处，米氏实强调书法艺术的独立性，而与实用相区分。在纵笔放逸的过程中，只要能充分地抒发情志，则于他何求？他论书的着落点，在于"天真"与"真趣"：

> 学书贵弄翰，谓把笔轻，自然手心虚，振迅天真，出于意外。（米芾《自叙帖》）
> 裴休率意写碑，乃有真趣，不陷丑怪。（米芾《海岳名言》）

浑然天成而无刻意的做作，此为其书法审美之取向。在自负的米氏眼中，北宋的书家除了他之外，俱未脱刻意而有失自然，故其有"蔡京不得笔，蔡卞得笔而乏逸韵，蔡襄勒字，沈辽排字，

黄庭坚描字，苏轼画字"（米芾《海岳名言》）之评。

以上所述，为北宋"尚意"书法美学思想的核心内容。很显然，"尚意"书论有着老庄哲学和神宗思想的背景，在北宋，禅宗流行，苏、黄等均喜以禅论书。除此之外，"尚意"书论尚有如下特征：一崇尚自然，二意在抒情，三鼓吹创新，四追求个性，五重视学养。作为一种文艺思想，"尚意"书论不仅引导了宋代书家的"尚意"书法实践，而且对其他文艺领域亦产生了积极的影响。

二、朱长文《续书断》

朱长文（1039—1098年），字伯原，号乐圃、潀溪隐夫。吴县（今江苏苏州）人。嘉祐四年（1059年）进士，官太学博士、秘书省正字。工书，仿颜真卿法。与苏轼、米芾均有交往，米曾为其写墓表。有《春秋通志》《琴台志》《乐圃余稿》等。

《续书断》（二卷），乃续唐张怀瓘《书断》，录于《墨池编》。《墨池编》二十卷，乃朱长文分类汇辑前人书学著述而成（亦有朱氏自撰），是继唐张彦远《法书要录》之后又一部重要的书学丛书。《续书断》依《书断》体例，录自唐初迄宋熙宁间书家一百余人，以神、妙、能三品加以评论。张怀瓘《书断》中对"神、妙、能"未有界定，朱长文在《续书断·品书论》中详言之：

> 此谓神、妙、能者，以言乎上、中、下之号而已，
> 岂所谓圣神之神、道妙之妙、贤能之能哉！就乎一艺，
> 区以别矣。杰立特出，可谓之神；运用精美，可谓之妙；

离俗不谬，可谓之能。

朱氏所言，虽未必尽合张氏原旨，亦可备为一家之言。《续书断》列颜真卿、张旭、李阳冰三人为神品。颜变楷制，张创狂草，俱能变法出新，乃卓然开创一代风气者；李则继轨秦篆，亦功不可没。自唐至北宋，朱氏于书家独推此三人，至为允当。

三、黄伯思《东观余论》

黄伯思（1079—1118 年），字长睿，别字霄宾，号云林子。邵武（今属福建）人。元符三年（1100 年）进士，官至秘书郎。年四十而卒。学问淹通，好古文奇字，工书，诸体皆擅。

《东观余论》二卷，由黄伯思子衰集其遗稿而成。首为《法帖刊误》，其余议论、跋记凡一百零五篇，论说、考订颇精核，内容以涉于书法、碑帖者为多。黄氏书学魏晋，论书亦宗尚晋人，审美上趋于保守，故并不大赞同苏、黄、米等人的"尚意"新书风，此亦为其嗜古审美观之局限处。

四、《宣和书谱》

《宣和书谱》二十卷，是书之撰人，自明以来聚讼纷纭，意见有多种：曰徽宗御制，曰蔡京、蔡卞与米芾所定，曰元人吴文贵所作，曰宣和臣下编纂。今人谢巍先生考为蔡京长子攸奉诏主持编撰，秘书省诸臣同修，亦可备一说。谱中所收，乃宣和内府庋藏之历代法帖，起自汉魏，迄于当朝，凡录书家一百九十七人，作品一千三百四十四件。其编纂以书体分卷，

每书体前冠以"叙论",述其源流,再以时代先后为次列书家小传,末系传世作品。《宣和书谱》的编纂有着一定的政治背景,书中对蔡京、蔡卞极力颂扬,对米加以贬词,苏、黄等元祐党人之迹则一概黜之。此种立场,显然是受蔡京所策划的"元祐党禁"之影响。是书颇具有书法史料价值,但由于编纂出于众手,且可能时间仓促,故书中亦有讹误及自相矛盾之处。

五、董逌《广川书跋》

董逌(生卒年不详),字彦远,号广川。东平(今属山东)人。宣和时从游秘阁殿,赏鉴古器书画甚夥,靖康末权国子监祭酒,南渡后官至徽猷阁待制。博览群籍,工书。有《广川画跋》《广川诗跋》等。

《广川书跋》十卷,前五卷乃金石跋尾,考据确实;后五卷言书家碑帖,颇有精论。如议右军晚年与王述(怀祖)构隙辞官一事:

> 《告誓文》,今入《晋书》传中,昔逸少为王怀祖檄也。当时以不能堪点摘细事,遂脱帻自投朝廷,以其誓苦,故不强起以官。夫迫之狭地,不能自适其情,其养固自陋也。(《广川书跋·告誓文》)

论"二王"父子优劣:

> 子敬自少刻意书学……谢灵运直谓当胜右军,诚

> 有害名教。顾论据本分处如何，岂以相胜便谓不顺于
> 名教哉！唐文皇谓如枯树、饿隶，不知当时何故立论
> 如此？人之好恶相异，有至是耶？子敬谓"世人那得
> 知"，似恐世有妄评者。然非笔入三昧，岂能于此下
> 转语？（《广川书跋·子敬别帖》）

皆能据理直陈，而不随人脚踵。《书跋》中亦有近于苏、黄"尚意"之论，"书贵得法，然以点画论法者，皆蔽于书者也"（《广川书跋·薛稷杂碑》），主张从点画外求法，其理与"赋诗必此诗，定非知诗人"（苏轼《书鄢陵王主簿所画折枝二首》其一）正同，但又比苏轼的"点画信手烦推求"更为理性。董氏论书标举天然，并重功力："然书法虽一技，须得天然，至积学所及，终不过其本分。若弃功力而任天然，则终身伥伥，遁其天机，故自先劣。"（《广川书跋·昼锦堂记》）。此则文字讨论天然与功力，颇为辩证，其不仅对当时，于现今学书者亦不无裨益。

六、姜夔《续书谱》

姜夔（约1155—约1221年），字尧章，号白石道人。饶州鄱阳（今江西波阳）人。屡试不第，一生未仕，往来鄂、赣、皖、苏之间，以游幕为生。擅词曲，工书，精小楷，继承"二王"。有《白石道人诗集》《绛帖平》《王献之保母砖考》等。

《续书谱》一卷，题为续孙过庭《书谱》，其理论虽对《书谱》有所阐发，但总的来说，并不能看作是孙氏的续作（体例亦与《书谱》异）。内容包括真书、草书、行书、用笔、用墨、临摹、方圆、

向背、位置、疏密、风神、迟速、笔势、情性、血脉、书丹等各个方面，语涉细微，关乎具体，皆为作者心得之言，颇有资于习书者临池之助。如：

> 大抵用笔有缓有急；有有锋，有无锋……缓以效古，急以出奇；有锋以耀其精神，无锋以含其气味。（《续书谱·草书》）

> 临书易失古人位置，而多得古人笔意；摹书易得古人位置，而多失古人笔意。临书易进，摹书易忘，经意与不经意也。（《续书谱·临摹》）

以上二则，便是从实践中得出的经验之谈。

> 转折者，方圆之法。真多用折，草多用转。折欲少驻，驻则有力；转不欲滞，滞则不道。然而真以转而后道，草以折而后劲。（《续书谱·真书》）

此一段，即是对《书谱》中"草不兼真，殆于专谨；真不通草，殊非翰札。真以点画为形质，使转为情性；草以点画为情性，使转为形质"的补充性说明，但其义更为浅显明了。"其一字之体，定于初下笔"（《续书谱·笔势》），亦可视为孙氏"一点成一字之规，一字乃终篇之准"的通俗说法。姜氏论书宗魏晋黜唐宋，如论真书：

真书以平正为善，此世俗之论，唐人之失也。古今真书之神妙，无出钟元常，其次则王逸少。今观二家之书，皆潇洒纵横，何拘平正？良由唐人以书判取士，而士大夫字书，类有科举习气……故唐人下笔，应规入矩，无复魏晋飘逸之气。且字之长短、大小、斜正、疏密，天然不齐，孰能一之……魏晋书法之高，良由各尽字之真态，不以私意参之耳。

又论草书：

自唐以前多是独草，不过两字属连。累数十字而不断，号曰"连绵""游丝"，此虽出于古人，不足为奇，更成大病。

此种对于草书的看法，颇有荣古虐今之嫌，盖其无视书法创作之发展，故有此泥古不化之论。

七、陈思《书苑菁华》《书小史》

陈思（生卒年不详），魏了翁在《书苑菁华》序中称其为"临安鬻书人"，南宋理宗时（1225—1264 年）官成忠郎、国史实录院秘书省搜访。有《两宋名贤小集》《宝刻丛编》等。

《书苑菁华》二十卷，为前人书学著述之汇编。其编辑亦采用分类法，与《墨池编》同。《四库全书总目提要》有云："是编集古论书之语，与《书小史》相辅而行。卷一、卷二曰法，

卷三曰势、曰状、曰体、曰旨，卷四曰品，卷五曰评、曰议、曰估，卷六曰断，卷七曰录，卷八曰谱、曰名，卷九、卷十曰赋，卷十一、卷十二曰论，卷十三曰记，卷十四曰表、曰启，卷十五曰笺、曰判，卷十六曰书、曰序，卷十七曰歌、曰诗，卷十八曰铭、曰赞、曰叙、曰传，卷十九曰诀、曰意、曰志，卷二十曰杂著。所收凡一百六十余篇。以意主宏博，故编次丛杂，不免疏舛……"

《书小史》十卷，采编上古至宋初五百三十一位书家，各作小传及记载与书法有关之史事。其资料较为丰富，但基本系抄录前人，几无自家之述评。

八、陈槱《负暄野录》

陈槱，长乐（今属福建）人，绍熙二年（1191 年）进士，生平事迹不详。

《负暄野录》二卷，余绍宋《书画书录解题》云："是书上卷论石刻者五则，其'前汉无碑'及'古碑毁坏'两说，未经人道。言篆法一则，谓作篆仍宜用尖笔，持论甚详。言诸家书格者七则。下卷言学书之法者四则，言笔墨纸砚者十二则，俱甚精到。"书中论"古今石刻"云：

> 至于石刻，率多用粗顽石。又字画入石处甚深，至于及寸。其镌凿直下，往往至底反大于面，所谓如蠹虫钻镂之形，非若后世刻削丰上锐下，似茶药碾槽状。故古碑之乏也，其画愈肥；近世之碑之乏也，其画愈细。

愈肥而难漫，愈细而易灭。余在汉上及襄岘间亲见魏晋碑刻如此。

自称曾亲睹古碑字画凹槽上窄下宽，与近世之碑正相反，此则内容，亦前人所未道。又述摹字，亦具参考价值：

其法以刀錾去纸存墨，就灯旁映之，去灯愈近，而其形愈大，自尺至丈，惟意所定。然后展纸于壁，模勒其影，既小大适中，且不失体势，亦良法也。

第六节

宋辽金印章 | 06

一、官印

宋代的官印，继承了唐代官印中曲叠的一路，并且更为夸张，发展成"九叠文"。叠文在北朝白文官印中已见端倪（图5-50），旨在填满印面之空处。宋代官印（图5-51）系朱文，朱文线细，印面又大，若要填满，则须更多叠数。"九"乃虚数，盖言其叠数之多，沙孟海在《印学概论》中说：

> 九叠文不皆九叠，如勾当公事印仅七叠，承受差委吏印仅六叠，都统之印、万户之印乃有十叠。又如单州团练使印、新浦县印，每字叠数皆不等。

其印面往往采用阔边的形式，大概是要衬出印文的醒目，再则亦能对繁缛的叠文起到统摄的作用。此种叠文的印式，更不易被人伪冒，故一直为宋、辽、金直至明、清的官印所沿用。九

图5-50〔南北朝〕叠文印 城纪子章

图5-51〔宋〕官印 驰防指挥使记

叠篆文印中佳者，亦颇具装饰美感，但大多数曲叠过甚，愈到后来愈趋于程式，枯燥呆板，为后世印家所恶。

辽、金深受汉文化的影响，其文字亦然（皆为参照汉字而制成）。辽国的印章大致有两类：一是仿宋代印章，完全是亦步亦趋（图 5-52）；一是印文采用本族文字契丹文（其印文极难识读），除了文字的构造不同外，其印式、风格皆与宋印相一致（图 5-53）。大概因为辽的官制有南面官与北面官之分（南面官统制境内汉人，北面官统制契丹族），故其官印印文亦作区别。金国的印章(图 5-54)则基本上用汉文（极少数用女真文），制度、印风一如宋印，惟其印体稍大，其九叠印文笔画之增损更甚罢了。

二、文人用印

宋代的收藏鉴赏印、字号斋馆印，比唐代更为风行，如宋徽宗"大观""宣和""政和"印，宋高宗"绍兴""御书之宝"印，欧阳修"六一居士"印（图 5-55），苏轼"雪堂""东坡居士""赵郡苏氏"印，文同"静闲室""东蜀文氏"印，苏辙"子由"印（图 5-56），黄庭坚"山谷道人"印，米芾"宝晋斋""火正后人"印，

图 5-52 ［辽］官印 安州绫锦院记　　　　图 5-53 ［辽］官印（契丹文）

图 5-54〔金〕官印 副统之印

图 5-55〔北宋〕欧阳修用印六一居士

图 5-56〔北宋〕苏辙用印 子由

图 5-57〔北宋〕陆游用印 放翁

图 5-58〔北宋〕赵明诚用印 赵明诚印章

图 5-59〔南宋〕鼎形印 桂轩

王诜"宝绘堂"印，陆游"放翁"印（图5-57）等，此外还出现了李公麟"墨戏"闲章。这些被文人引入书画雅玩领域的印章，虽非文人自刻（或云米芾用印乃自镌），却很可能系文人自篆（写好印稿后再交由工匠制作）。其印风多样，或近古玺，或似汉印（图5-58），或为细朱文（南宋末年还流行鼎、彝、壶、爵等状的图案印[图5-59]），而与繁文缛节的叠文官印不类。此种情况，反映了在文人用印普遍的宋代，文人审美观已对印章的制作产生影响，表明了实用印章正朝着文人篆刻艺术的方向发展。

宋代的集古印谱亦比唐代更多，并且具有了一定的艺术审美倾向。其中较著名者有杨克一《集古印格》、王顺伯《复斋印谱》、颜叔夏《古印谱》和姜夔《姜氏集古印谱》等，惜皆已佚。现今所能见到的，只有宋初王俅《啸堂集古录》中所收的三十七方古印了。

宋南渡後放翁先生文章號为
豪逸一時學者所宗暮年休致
時清圓美蓋傳之於曾茶山也此卷
魚道勁實先生得意書秋泉其
吾藏之若夫先生出處之詳則有
南詩文盛行于世予夏可言者

6

元代书法

　　元代为蒙古贵族统治。由于统治者实行民族歧视政策，当时汉族士人地位甚卑，但文化素养不高的蒙古贵族在思想方面并无多钳制，其文化政策宽松，使得仕途无望的文人纷纷投身于文艺，各自取得成就。元代的书法与往朝名家争胜的局面不同，在很大程度上，赵孟頫以其个人之力提携了一整个时代的书风，当时书家鲜有不受其沾溉者。在创作审美上，元代书家并不沿袭宋代的"尚意"书风，走的是追踪晋人的复古道路，而作为历代楷模的"二王"书法，亦在元代重新得到了继承。

本章撰写时参考了黄惇著《中国书法史·元明卷》（江苏教育出版社）、刘正成主编《中国书法全集》（荣宝斋出版社）等。

第一节

元代书坛领袖赵孟頫 ｜01

在赵孟頫未显之前，元代书风依旧是宋代的延续，这期间的书家以耶律楚材为代表。耶律楚材（1190—1244 年），字晋卿，号湛然居士。契丹族人，辽宗室。曾仕金，后以文名为元太祖铁木真征召，太宗时官中书令。有《湛然居士集》《西游录》等。耶律氏博学多闻，提倡儒治，积极主张推行汉文化。其书作尚存行书《送刘满诗》卷（1240 年）（美国纽约大都会博物馆藏）（图 6-1），下笔果敢，雄放劲悍，显然带有颜真卿、黄庭坚的笔意，书风大致可与赵秉文归为一类。另外，尚有与赵孟頫同时的冯子振（1257—1314 年，字海粟，号怪怪道人），攸州（今湖南攸县）人，官至集贤待制，其书学米芾（图 6-2），大长公主祥哥剌吉常令其题跋书画。

元世祖忽必烈统一中国后，欲笼络汉族士人，遣程钜夫往江南搜访遗逸，赵孟頫得选出仕，以高官身份主盟艺坛，遂使元代书法风尚为之丕变。

图 6-1 [元] 耶律楚材《送刘满诗》卷

赵孟頫（1254—1322 年），字子昂，号松雪道人，别署水精宫道人、鸥波，人称赵吴兴、赵承旨、赵集贤、赵荣禄、赵文敏等。吴兴（今浙江湖州）人，宋宗室。赵氏年少失怙，母勉其力学，未及弱冠，试中国子监，任真州司户参军。南宋亡后，居乡苦学，以艺文和当地士人相切磋，与钱选等被称为"吴兴八俊"。至元二十三年（1286 年），程钜夫（1249—1318 年，原名文海）奉诏赴江南，得人材二十四人，赵氏居首选，此年他三十三岁。入都后，甚得世祖赏识，赵亦欲报效元主，其曾有诗云："往事已非那可说，且将忠赤报皇元。"（杨载《赵公行状》，载《松雪斋集》）初为皇帝起草诏书，后历官兵部郎中、集贤直学士。其间设计诛杀残暴的丞相桑哥，而益得世祖信任，但因受到部分蒙古贵族猜忌和排挤，为避祸计，遂力请外补。至元二十九年，官同知济南路总管府事。成宗继位，复召赵至京师修《世祖实录》。未几，以病辞，归吴兴。大德二年（1298年），受命入京书金字藏经；三年，任江浙行省等处儒学提举，在杭州为宦十年，公余广结文士，致力于书画创作。武宗至大三年（1310 年），拜翰林侍读学士，知制诰、同修国史。仁宗朝崇尚儒学，赵氏复受宠遇，历集贤侍讲学士、

图6-2 [元]冯子振《题展子虔〈游春图〉》

翰林侍讲学士、集贤侍读学士、集贤学士。延祐三年（1316年），拜翰林学士承旨、荣禄大夫，官至一品，推恩三代，荣华富贵已极。仁宗语人曰："文学之士，世所难得，如唐李太白、宋苏子瞻，姓名彰彰然，常在人耳目。今朕有赵子昂，与古人何异？"（杨载《赵公行状》）又与左右论赵氏人所不及者数事：帝王苗裔，一也；状貌昳丽，二也；博学多闻知，三也；操履纯正，四也；文词高古，五也；书画绝伦，六也；旁通佛老之旨，造诣玄微，七也。延祐六年，因夫人旧疾增剧，告假还乡。英宗至治二年（1322年），赵孟頫无疾而终，享年六十九岁。卒后追封魏国公，谥文敏。

　　赵孟頫以赵宋后裔身份仕元，颇受后人争议，甚至其艺术成就亦因此而遭贬低。从封建社会的道德观而言，赵的降志仕元或于大节有亏（他自己亦时有悔恨）；但从历史的角度来看，倘若赵氏空守名节，有才而不用之于国，则其一生终老于户牖之下，未免令人惜憾，而其在艺术史上亦应无如是之影响。赵氏虽有治国之才，官阶亦高，但在政治上并未尝持权柄，实际上是以艺文侍奉元主，充当了一个文化大臣的角色。在元代，汉人虽然失去了江山，但汉文化的传承并未间断，甚至因其巨大的影响力而征服了异族统治者。以此而言，赵氏居功至伟，实为民族文化薪火相传之功臣。赵孟頫虽荣际五朝，位极人臣，但痛苦的矛盾心态始终伴随其终生，所以他的内心向往隐逸，亦向佛道中寻求解脱，同时又积极投身于书画实践，以艺术上的成就来慰藉失衡之心理。

　　赵孟頫擅诗文，工书画，善鉴识，精音律，并通经济之学，可谓多才多能。其书法初学宋高宗赵构与智永，复上溯"二王"，

中年后参以李邕法，此为其主要师承。另外旁涉甚广，如钟繇、萧子云、褚遂良等，但这些书家对赵氏个人书风的形成作用并不大。赵孟頫的书学观念大体与赵构同，主张复古，追踪晋人，而不取宋代的"尚意"书风。虞集云：

> 至元初，士大夫多学颜书，虽刻鹄不成，尚可类鹜……自吴兴赵公出，学书者始知以晋名书。（虞集《道园学古录·题吴傅朋书并李唐山水跋》）

赵孟頫在当时是晋人书法的传播者与代言人，所以他反对宋人，甚至排斥为宋人师法而离晋韵已远的颜书。赵氏书法在四十岁前后步入成熟阶段，其临古功深，诸体兼擅。其中以行书最得右军法乳，对后世影响亦最大，继承"二王"系统平正一路，书风不激不厉，温润闲雅，作品主要有《趵突泉诗》卷（约1295年）（台北"故宫博物院"藏）、《洛神赋》卷（1300年）（天津博物馆藏）、《吴兴赋》卷（1302年）（浙江省博物馆藏）（图6-3）等。楷书大

图6-3 [元]赵孟頫《吴兴赋》卷

图 6-4 ［元］赵孟頫《湖州妙严寺记》卷

图 6-5 ［元］赵孟頫《道德经》卷

小楷皆工。大楷有"赵体"之称，以赵氏行书筑其基，辅以李邕体势，点画起讫处加以严整。此种体式乃晋楷之整饬化，与颜、柳唐楷不相类，作品有《湖州妙严寺记》卷（1309 至 1310 年）（美国普林斯顿大学艺术馆藏）（图 6-4）、《胆巴碑》卷（1316 年）（故宫博物院藏）等，风格雍容遒美。小楷主要师法"二王"，或亦尝得力于《黄素黄庭内景经》（赵氏定为东晋杨羲作），笔迹精熟，工力深湛，被鲜于枢评为赵氏诸书第一，作品有《道德经》卷（1316年）（故宫博物院藏）（图 6-5）等。小篆取法"二李"，宛转秀美（图 6-6），又籀法《石鼓》《诅楚》，隶师梁鹄、钟繇，对元代篆、隶的复兴影响颇大。另外尚工章草，师学索靖、萧子云等，晋以后书家擅章草者甚少，至赵氏得以重振，其功亦不可没。

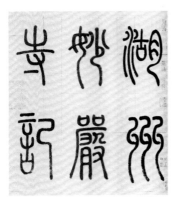

图 6-6 ［元］赵孟頫《湖州妙严寺记篆额》

赵孟頫在书法创作上力求复古，全面回归，各体书在当代俱为第一，又因官居高位，遂能一呼百应，领袖书坛，对元代以及明清书法的发展产生了巨大的影响。董其昌云：

> 晋人书取韵，唐人书取法，宋人书取意。或曰：意不胜于法乎？不然，宋人自以其意为书耳，非有古人之意也。然赵子昂则矫宋之弊，虽己意亦不用矣，此必宋人所诃，盖为法所转也。（《容台别集·书品》）

此段话，颇可为赵氏在书史上定一坐标。晋书以"韵"胜，唐人学之，得其"法"而失于"韵"，宋人矫之以"意"（乃"自以其意"为之）。赵氏则摈弃"己意"，力矫宋人失古法之弊，其在书史上的贡献亦正在于此——为后人提供了一个纯然学习古法的创作实践模式。此种模式，亦正与赵孟頫温和守中的性格相符。另外，一代自有一代之文艺，赵氏在元代倡导不同于赵宋的新书风，此亦与政治需求相呼应。在元代之后，倘以书法史上的影响而论，已无堪与赵氏比肩者。但他亦有局限性，平心而论，以晋唐书法相较，赵氏的用笔精微不足而过于简单，且乏魏晋玄淡简远之意，然前人矩矱既存，亦已属不易。

第二节

赵孟頫影响下的元代书家　　│02

　　元代的书家，大都受到赵孟頫的影响，他们或直接师法于赵，或由赵书上追晋唐，形成了古典主义的书法潮流。当时赵氏书风甚至波及国外，对高丽、天竺、日本诸国书法皆有影响。

　　一、受赵孟頫影响的元代书家

　　在受赵氏影响的书家中，大致可分为两类，一类是既受赵书影响，亦能有自己的风格，并且成就较高，其中以鲜于枢、虞集、柯九思、康里巎巎等为代表。

　　鲜于枢（1246—1302 年），字伯幾，一作伯机，号困学民、虎林隐吏、直寄老人等。汴梁（今河南开封）人，祖籍渔阳（今河北涿鹿），箕子后裔。历官江南诸道行台御史掾、浙东都省史掾等，为宦扬州、杭州等地，至元二十四年（1287 年）因与上司争执而遭贬。晚年寓西湖虎林困学斋，闭门谢客，以琴书自娱。大德六年（1302 年）复起用任太常寺典簿，未到任而卒。有《困学斋诗集》《困学斋杂录》等。鲜于氏性慷慨，具河朔伟气，能诗工散曲，通音律，善鉴识。三十三岁时与赵氏相识而成莫逆，在书法上相互切磋，受赵的影响较大。其书初学金人张天锡，后上追晋唐。小楷、行书之体式与赵书接近，雄健过之，而少秀润之色。作品有小楷《道德经》卷（故宫博物院藏）（图6-7）、行书《透光古镜歌》册、行草《唐人杂诗》册（图6-8）（二

图 6-7 [元] 鲜于枢《道德经》卷　　图 6-8 [元] 鲜于枢《唐人杂诗》册

册皆藏台北"故宫博物院")等。草书甚得赵氏推重，赵尝谓"仆与伯几同学草书，伯几过余远甚。仆及力追之，而不能及"（朱存理《珊瑚木难·赵孟頫题伯几〈临鹅群帖〉》）。其中有师怀素一路，风格与赵氏不类，如《水帘洞诗帖》（台北"故宫博物院"藏），用笔圆劲凝练，颇具旭、素遗意。鲜于枢是元初与赵孟頫齐名的书家，但一生官位不高，去世又早，故影响远不及赵氏。其子去矜（生卒年不详），亦能书，有父风。元代后期的书家边武（生卒年不详，字伯京），行草专学鲜于氏，足可乱真。

虞集、柯九思与康里巎巎皆曾在奎章阁供职。奎章阁学士

院建于文宗天历二年（1329 年），是酷爱书画的文宗图帖睦尔与儒臣商讨古今治乱得失及鉴识历代书画的处所，对推动当时书画艺术的发展起到了重要的作用。文宗殁后，顺帝于至元六年（1340 年）改奎章阁为宣文阁，虽存设如初，但影响力已远逊于前。

虞集（1272—1348 年），字伯生，号邵庵、道园，晚称翁生。侨居江西临川崇仁，祖籍隆州仁寿（今四川仁寿），宋丞相虞允文五世孙。历官大都路儒学教授、秘书少监、翰林直学士兼国子监祭酒等，文宗朝任奎章阁侍书学士（从二品），鉴定、跋识书画甚多，后官翰林侍讲学士，为《经世大典》总裁官。有《道园学古录》《道园遗稿》等。虞集工诗文，学问博洽，仁宗延祐年间尝与赵孟頫同官翰林院。其楷、行、草、篆、隶诸体兼擅，书风较杂，或近赵氏，或追踪晋唐，亦有类宋人笔意者。书作有楷书《刘垓神道碑》墨迹卷（上海博物馆藏）（图 6-9）、行草《不及入阁帖》（1330年）（台北"故宫博物院"藏）、小楷《〈鸭头丸帖〉题记》（1330 年）（上海

图 6-9 [元] 虞集《刘垓神道碑》卷

博物馆藏）等。

柯九思（1290—1343 年），字敬仲，号丹丘生，晚号非幻道者。台州仙居人。柯氏以善写墨竹受知于尚为怀王的文宗，文宗即位后任典瑞院都事，复入奎章阁任参书、鉴书博士（正五品），鉴定、题跋所藏书画，甚得文宗宠遇（尝得赐王献之《鸭头丸帖》）。至顺二年（1331 年），因宠招嫉而受劾，遂流寓吴中。柯与虞交契，常以诗文往来。柯氏书风较虞恒定，主要以行楷见长，在赵书的基础上融以欧体，清朗雅健，惟气局较小耳。书迹有《上京宫词》卷（1329 年）（美国普林斯顿大学艺术馆藏）（图6-10）、《〈兰亭独孤本〉跋》（1336 年）（日本藏）等。

相对于虞、柯的擅鉴识，康里氏则以创作见长。康里巎巎（1295—1345 年），字子山，号正斋、恕叟。西域康里人（色目人）。历官集贤直学士、礼部尚书、监群玉内司、奎章阁大学士、翰林学士承旨、提调宣文阁、崇文监、江浙行省平章政事等，忠直清廉，深受元帝器重。康里巎巎的父亲不忽木为元初名臣，汉化程度很高，康里氏从小受到熏陶，推崇儒学。顺帝朝有大臣议罢奎章阁，康里氏力排众议，遂使改为宣文阁。康里氏年轻时官集贤院，

图6-10 [元] 柯九思《上京宫词》卷

为赵孟頫下属（赵与康里之父亦曾同事且交善），遂得从游。其书擅行、草，初受赵孟頫指点，后上追晋人，而尤得力于小王，兼有孙过庭、米芾笔意，亦或掺以章草，行笔迅疾，沉着稍逊，然颇有韵致。作品主要有《柳宗元〈梓人传〉》卷（1331年）（美国普林斯顿大学艺术馆藏）、《秋夜感怀诗》卷（1344年）（图6-11）、《致彦中尺牍》（台北"故宫博物院"藏）等。康里氏的成熟书风与赵书距离较大，其用笔爽骏洒脱，体势攲侧飞动，一变赵氏的温润、端稳，除了点画的光洁感外，与赵氏已几无相同之处。章草师皇象，作品有《李白诗》卷（日本东京国立博物馆藏）（图6-12）等。康里氏涉足章草，应亦是受赵的影响，但其纵迈奇崛、颇具北人气质的笔致，显然比赵氏更具有个性。总之，康里巎巎借力于赵氏而师学古人，是元代受赵氏影响书

图6-11 [元]康里巎巎《秋夜感怀诗》卷　　　图6-12 [元]康里巎巎　《李白诗》卷

家中的特出者。

当时的书家亦有受康里巎巎影响者，如饶介与危素，皆尝得其亲授。饶介（？—1367年，字介之，号华盖山樵），江西临川（今江西金溪）人，官江浙廉访司事，元末时尝受张士诚征召，为淮南行省参知政事，后被朱元璋所害。性豪迈，工诗。其书师法王献之、怀素等，书作传世不多，有行草《士行帖》（故宫博物院藏）（图6-13）、《蕉池积雪诗》册（1360年）、《赠僧幻住诗》卷（1365年）（台北"故宫博物院"藏）等。危素（1303—1372年，字太朴，号云林），江西临川（今江西金溪）人，累官至翰林学士承旨，入明官翰林侍讲学士、弘文馆学士，后被免官。博学善文。工楷、行、草诸体，追踪晋唐。书迹有楷书《陈氏方寸楼记》卷（故宫博物院藏）、《〈陆机文赋〉跋》

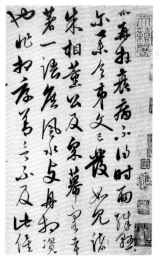

图6-13 ［元］饶介《士行帖》

图6-14 ［元］危素《〈陆机文赋〉跋》

图 6-15 ［元］揭傒斯《跋〈陆机文赋〉》

（1361年）（图6-14）等，书风清俊。解缙《春雨杂述·书学传授》云："子山（康里巙巙）在南台时，临川危太朴、饶介之得其传授，而太朴以教宋璲（仲珩）、杜环（叔循）、詹希元（孟举）。"饶、危二人在元末明初颇有书名，由于他们的承传，康里氏对明初书法亦产生了较大的影响。

　　奎章阁的书家尚有揭傒斯。揭傒斯（1274—1344年），字曼硕。龙兴富州（今江西丰城）人。历官翰林院国史编修、奎章阁供奉学士（正四品）、侍讲学士等，总修辽、金、宋三史。工诗文，有《揭文安公全集》。揭氏尝受知于程钜夫、赵孟頫，其书法亦由赵氏复溯晋唐，但个人面目不如虞、柯与康里突出。作品有楷书《跋〈陆机文赋〉》（1338年）（图6-15）、《临智永〈真草千文〉》卷（1334年）（上海博物馆藏）等。

　　虞集、柯九思、揭傒斯与康里巙巙已属赵孟頫的学生辈，他们的书法从技巧到观念都或多或少地受到赵氏的影响。但亦应看到，他们对古人的取法已与赵氏有所不同。赵的师古相对侧重晋人，而他们则更多地倾向于唐法，甚而兼及赵氏所排斥

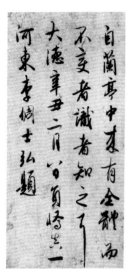

图6-16 [元] 李倜《〈陆机文赋〉跋》

的宋人。不过，对于取法唐、宋，他们并非是亦步亦趋的态度，更不同于金人的愈益猛肆，而是将其统摄于晋韵的基调下，在这一点上，其立场又是与赵氏相统一的。作为供职奎章阁、受帝王器重的书家，他们对继续发展赵氏所倡导的古典主义复古书风，起到了积极的推动作用。

另外，元初尚有李倜（生卒年不详），字士弘，号员峤真逸。河东太原人，其祖、父皆为元代勋臣。历官临江路总管、盐运使、集贤侍读学士等。诗、书、画皆工。其书法瓣香右军，极力追摹，书风清新婉丽，赵孟頫、黄公望等皆称赞之。作品尚存《陆机〈文赋〉》两段跋文（1301年）（台北"故宫博物院"藏）（图6-16）。李倜的书法并未直接受到赵孟頫的影响，但其以晋人为依归的旨趣是相同的。他的作品传世甚少，对后世影响亦不大，倘以得晋人韵致而言，恐尚在赵、鲜于之上，诚为学习晋人之典型。

二、赵派书家群

元代受赵氏影响的另一类书家，其书风步趋赵氏，而较少自家面目，如赵孟頫的友人邓文原、胞弟孟籲、妻管道昇与子雍、奕，学生辈郭畀、朱德润、俞和等，此类书家人数众多，形成了庞大的赵派书家群。

邓文原（1258—1328 年），字善之，一字匪石。祖籍绵州（今四川绵阳），迁寓浙江杭州，人称"素履先生""邓巴西"（因绵州地处巴蜀西）。南宋末年试浙西转运司，魁四川士；入元历官杭州路儒学正、江浙行省等处儒学提举、集贤直学士兼国子祭酒、翰林侍讲学士等，为官清廉，有政绩。邓氏擅文，在元初颇有声名，有《巴西集》传世。与赵孟頫交笃，书风亦受赵氏影响，为元初复古书风之主将。其书擅楷、行、草诸体，张雨称其"早年大合作，中岁以往，爵位日高，而书学益废"（《珊瑚网》卷十《邓文肃公临〈急就章〉》），盖因政事而无暇顾及翰墨。传世书迹不多，有《临章草〈急就章〉》卷（1299 年）（故

图6-17 [元] 邓文原《清居院记》卷

图6-18 [元] 郭畀《〈陆游自书诗〉跋》

宫博物院藏）、楷书《清居院记》卷（1318年）（日本藏）（图6-17）、行书《〈瞻近〉、〈汉时〉二帖跋》（台北"故宫博物院"藏）等。

郭畀（1280—1335年），字天锡，晚号退思，人称"郭髯"。京口（今江苏镇江）人。官平江路吴江州儒学教授、江浙行省辟充掾吏等。工诗文书画，有《郭天锡文集》。性淡泊，喜与方外之士游，与朱德润、倪瓒、杨维桢等交善。郭畀的书法虽受赵孟頫影响，却别有一种山林之气，其用笔清新挺健，字形略带敧侧，较之邓文原，功力或有不逮，气息格调则过之。书迹有行书《青玉荷盘诗》卷（1321年）（故宫博物院藏）、《〈陆游自书诗〉跋》（约1321年）（辽宁省博物馆藏）（图6-18）、《题钱选〈红梅图〉诗》（台北"故宫博物院"藏）等。

朱德润（1294—1365年），字泽民，号存复。苏州人。年轻时曾得赵孟頫推荐，英宗朝官镇东行中书省儒学提举，后因失意而辞官，晚年复任江浙行中书省照磨官，参与镇压农民起义军。工诗文，有《存复斋文集》与《存复斋续集》等。擅书画，其画尝得高克恭赏识。传世书作有行草《录范成大〈四时田园杂兴诗〉》卷（1362年）（上海博物馆藏）（图6-19）等，书风酷似赵孟頫，用笔虽不似郭畀有个性，但轻捷灵动，亦自可喜。

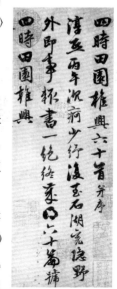

图6-19 [元] 朱德润《录范成大四时田园杂兴诗》卷

图6-20 [元] 俞和《临乐毅论》卷

俞和（1307—1382年），字子中，号紫芝生。原籍浙江桐庐，寓居钱塘（今浙江杭州）。一生未仕，至正初曾任辽、金、宋三史缮写总校阅之职。据说系赵孟𫖯入室弟子（参见解缙《春雨杂述·书学传授》），在当时书名颇盛。其楷、行、章草、篆、隶诸体，全面效仿赵氏，颇为逼肖，但用笔圭角稍露，略嫌刻意。存世作品有《篆隶〈千字文〉》册（1354年）（台北"故宫博物院"）、小楷《临〈乐毅论〉》卷（美国普林斯顿大学艺术馆）（1360年）（图6-20）、行书《次韵陆秀才诗》卷（故宫博物院藏）等。

赵派书家群的形成，无疑体现了赵氏书风在当时的影响力。需要指出的是，从书法风格角度而言，这些书家作品的独立审美价值并不高，但作为赵氏所倡导的复古阵营的中坚力量，他们亦为古典主义书风推波助澜，是赵氏书风的有力传播者。客观地讲，赵氏书风对后世影响至大，这除了赵氏本人外，其中亦应有赵派书家的贡献。

第三节
元代的佛道与隐士书家 　 | 03

一、元代的佛道书家

元代的书法，在古典主义主流书风之外，尚有佛、道一路。当时社会上佛、道盛行，涌现了一山一宁、中峰明本、溥光和张雨等一批佛道书家。

一山一宁（1247—1317年），字一山。浙江台州人。普陀高僧。大德二年（1298年）充江浙释教总统，次年奉诏使日劝修礼贡，为其幕府所执。后留住日本，圆寂后日人追赠国师，所传学派世称"一山派"。其书师法颜真卿、怀素，有超逸之气，在日本影响很大。书作有《雪夜作》轴（1315年）（日本京都市建仁寺藏）（图6-21）、《六祖偈》（日本东京都益田家藏）等。

中峰明本（1262—1323年），字幻住，号中峰，俗姓孙。钱塘（今浙江杭州）人。佛门高僧，锋锐机敏，赵孟頫夫妇为其佛弟子。晚居天目山，仁宗召聘不出，圆寂后赐号普应国师。有《中峰广录》。其书法用笔尖薄，犹如柳叶，颇有意趣。书迹流传日本较多，有行书《警策》（日

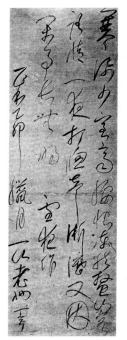

图6-21 [元] 一山一宁《雪夜作》轴

本神奈川常盘山文库）（图6-22）、《〈中峰明本像〉题记》等。

溥光（生卒年不详），字玄晖，号雪庵，俗姓李。大同人。学兼内外，淹贯百众，受赵孟頫之荐，拜昭文馆大学士。工书画，书学颜、柳，擅楷、行、草诸体，尤工大字。书作有《石头和尚草庵歌》卷（上海博物馆藏）（图6-23）。

以上三位高僧，书法皆具个性，而与当时风靡朝野的赵氏书风不类，表现了出家人不蹈时俗的方外意趣。

张雨（1283—1350年），初名泽之，字伯雨，号幻仙，道号贞居子。钱塘（今浙江杭州）人。年二十余弃家为道士，得道于茅山（古句曲），遂号句曲外史。皇庆二年（1313年）得仁宗赐号，住持杭州福真观，后历主茅山崇寿观、元符宫等，曾主修《茅山志》。六十岁后弃道还俗，隐居杭州，与杨维桢、黄公望、倪瓒等交密。由于受杨维桢影响，其晚年生活放纵，沉溺酒色。博学多闻，善谈名理，平素慕米芾之为人，论议襟度往往类之。工诗文，尝拜于虞集门下，有《句曲外史集》。又能画树石及人物，有画作传世。三十岁时在杭州拜识赵孟頫，

图6-22［元］中峰明本《警策》

图6-23［元］溥光《石头和尚草庵歌》卷

得其赏识，并从学书法。张雨书法初以赵氏筑基，书性颇佳，
风格清新流丽，后纵以情性，其体遂变，非复赵书所能笼罩。
《登南峰绝顶诗》轴（台北"故宫博物院"藏）（图 6-24），行、
草相杂，桀骜奇崛，时作惊人之笔，颇具道家幻境；行草《题画
二诗》卷（故宫博物院藏），虽结体尚有赵孟頫、李邕的影子，
但气势开张，用笔神骏，精神上已完全与赵氏异途。他的书法
既能纵放，亦能工稳，其晚年小楷《诗札》卷（1346 年）（故
宫博物院藏）（图 6-25），用笔挺拔，法度谨严，颇具褚遂良《孟
法师碑》遗意。时人对张雨评价甚高，袁华称"贞居先生清诗妙墨，

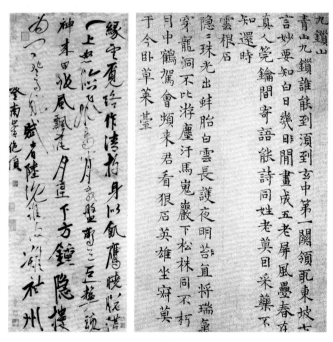

图 6-24 [元] 张雨《登南峰绝顶诗》轴　图 6-25 [元] 张雨《诗札》卷

飘飘然自有一种仙气，信非尘俗中人也"（汪砢玉《珊瑚网·张贞居与袁子英诗手稿》），倪瓒评其"诗文书画，皆本朝道品第一"（同上）。在元代学习赵书的书家中，张雨不为之所拘而能自成面目，以个性与才情论，诚可谓其中翘楚。

二、元代的隐士书家

在元代，文人隐逸是较为普遍的现象。由于汉人士子不为蒙古统治者所重，抑或不愿与异族政权合作，许多文人便彻底放弃了对社会的责任感，纷纷走上隐逸的道路，从而形成一种整体性的大退避。元代后期，政治腐败，农民起义军揭竿而起，动荡不安的社会局面，使得更多的文人归隐于山林。他们放达不羁，孤介自爱，借诗书画以抒发情性，其中书法成就较为突出者，有吴镇、杨维桢、倪瓒等。

吴镇（1280—1354年），字仲圭，自称橡林书生。浙江嘉兴魏塘镇人。隐居不仕，少交往，犹不喜与达官贵人交接。性情孤峭，志行高洁，每以梅花自况，在家园周围遍种梅花，自乐于其间，因此自号梅花道人、梅花和尚、梅沙弥等。平时生活贫困，亦不从俗鬻卖字画，在嘉兴或杭州等地卖卜自给。吴镇工诗，精研理学及道、佛，画为"元四家"之一。其书善作草体，常以之题画，陶宗仪《书史会要》称其"草学晋光"，属于唐代怀素一路。此种书风，在盛行赵书的元代，尤显得迥别于时流。传世作品有《草书〈心经〉》卷（1340年）（台北"故宫博物院"藏）（图6-26），用笔圆融苍劲，因其率性而为，故草法亦间有小讹。

杨维桢（1296—1370年），一作维祯，字廉夫，号铁崖、

抱遗老人、铁篴道人等，晚号东维子。浙江诸暨人，出身仕宦
之家。年轻时其父促其苦读，筑万卷楼于铁崖山，绕楼植梅万株，
去梯传食，若是者五年，因自号铁崖。泰定四年（1327年）进士，
初为天台县尹、钱清盐场司令，因其"狷直忤物"，十年不获升迁，
后官杭州四务提举、建德路总管府理官。朝廷修宋、辽、金三
史，其撰《三史正统辨》一文，力陈元当承宋，辽、金非为正统。
张士诚据吴，慕名累招之，弗就。晚年执教松江府学，遂徙居
松江。明洪武初年，朱元璋召其修书，亦决意不仕，返家而卒。
杨维桢晚年对朝廷颇为失望，态度亦由积极入世变为消沉，耽
好声色，放情山水，日与隐逸名士赋诗饮酒，寄情书画。与陆
居仁、钱惟善有"三高士"之称，卒后合葬一处。杨氏通经史，
晓音律，诗文声名尤盛，创"铁崖诗派"，领袖东南诗坛，著有《东
维子集》《闲杂吟》《历代史钺》等。他的书名在当时为文名所

图6-26 [元] 吴镇《草书心经》卷

掩，书风一如其人，冶唐法、章草为一炉，奇崛古拗。在康里
巎巎的笔下，已将章草融入行草，杨氏行草中的章草意味更浓，
亦更进一步地拓展了行草书的艺术表现力。其书风虽独特，但
字形间架亦尚有赵字的孑遗，此颇可说明赵氏书法作为时代书
风所具有之强大影响力，具个性如杨氏者，亦未能得免。但对
于杨书而言，赵字的间架毕竟只为躯壳，两者在内质上判若霄
壤——杨书点画倔强方峻，用笔沉着凝练，而与温润的赵书迥异，
其精神无疑是反时代潮流的。此种情况，颇与师赵而能脱化的
张雨相似，只是杨受赵影响的程度较小罢了。杨氏有小楷《周
上卿墓志铭》（1359 年）（辽宁省博物馆藏），能看出其曾于
小欧《道因法师碑》用力。行书《真镜庵募缘疏》卷（上海博
物馆藏）（图 6-27）为其代表作，点画狼藉，粗服乱头，有乱
世之气；卷中有极侧之锋、极枯之笔，亦有极重之墨，对比十
分强烈；章法如乱石铺街，有时一字占多格，字距常大于行距，
表现手法极为丰富。其他作品尚有《晚节堂诗札》（1361 年）（台
北"故宫博物院"藏）、《城南唱和诗》卷（1362 年）（故宫博
物院藏）、《"溪头流水"诗》轴（上海博物馆藏）等。

倪瓒（1306—1374 年），原名珽，字元镇，又字玄瑛，号云林、
云林子、云林生等，别号甚多，有风月主人、萧闲仙卿、幻霞
生、曲全叟、荆蛮民、净名居士等，亦自书"懒瓒"，人称"倪
迂"。无锡人。家富豪，资雄于乡。父早亡，长兄昭奎为当时
道教的上层人物，倪瓒赖其教养，生活优裕，不问世事，惟闭
户读书而已。二十三岁时，长兄去世，随后嫡母亦亡故。倪瓒
不擅治家，亦不堪交接俗事，为逃避官家索租，遂两度变卖田

图 6-27 [元] 杨维桢《真镜庵募缘疏》卷

产，尔后携妻出游，浮家泛宅，隐于江湖，与僧道、隐士等往来，在长期漂泊中度过了余生。倪瓒性雅洁，世称"倪高士"，与张雨、杨维桢、黄公望、王蒙等皆交善。工诗文，有《倪云林先生诗集》《清閟阁全集》等。擅画山水，为"元四家"之一。其诗、画名在当时甚重，书名遂为所掩，但以造诣而论，实居元末书家中最优，亦为元代最具隐逸品格者。倪瓒书法以小楷见长，在历代小楷书家中，堪为真正能继钟、王风规者。其书风清新古淡，无一点尘俗气，体式略近赵氏小楷，若以格韵论，恐尚在赵氏之上，诚为书家中逸品。倪书主要取法于钟、王与唐楷，出以自家情性，形成"古而媚，密而疏"（《徐文长逸稿·评字》）的审美特征。董其昌云"倪从画悟书，因得清洒"（李日华《味水轩日记》），书与画往往相互陶染，倪画萧散简远，其笔墨、气息亦当对其书法有所影响。倪瓒的传世书迹，多见于题画、跋文、诗稿、手札等，极少有独幅书作。早期小楷有

《题陆继善摹〈禊帖〉册》（1342 年）（台北"故宫博物院"藏），风格在欧、褚之间。代表作为《呈大临征君札》（台北"故宫博物院"藏）（图 6-28）、《淡室诗》轴（故宫博物院藏）等，其字形绰约，用笔细劲，颇见骨力，笔画起首处往往作疙瘩头，带有一定的装饰性。

陆居仁与"元四家"之一的王蒙，亦为元末隐士书家。陆居仁（？—约 1377 年，字宅之），松江华亭（今上海松江）人，泰定年间举人，隐居不仕，以教授生徒为业。工诗，不以书鸣，然颇有造诣，笔致闲逸洒脱，盖由元贤而上溯晋唐者，传世作品不多，有草书《苕之水诗》卷（1371 年）（故宫博物院藏）、《跋鲜于枢诗赞》卷（1371 年）（上海博物馆藏）（图 6-29）等。王蒙（？—1385 年，字叔明，号黄鹤山樵），吴兴（今浙江湖州）人，赵孟𫖯外孙。王蒙在元末做过小官，入明又做了官，时隐时仕，算不上彻底的隐者。其书擅楷、行、草。小楷《跋赵孟𫖯〈兰亭十六跋〉》（1365 年）（图 6-30），轻捷雅健，体在赵、倪（瓒）之间；行书《爱厚帖》类赵

图 6-28 [元] 倪瓒《呈大临征君札》

图 6-29 [元] 陆居仁《跋鲜于枢诗赞》卷

书；草书《梦梅花诗》卷（皆藏故宫博物院）则纯然是自家面目。

元代后期的隐士书法，或个性特具，或意境出尘，其审美取向皆与隐逸思想相表里。他们的书法或仍有着时代书风的痕迹，但亦仅限于形迹，精神上则已然异途。他们的书名往往为其他名声所遮蔽，故在当时影响并不大，但在后世，其书法逐渐得到重视，且对书家创作（尤其是具有隐逸思想的书家）在风格层面上产生了积极的影响。

图 6-30 [元] 王蒙《跋赵孟頫〈兰亭十六跋〉》

第四节

元代书学 │04

元代的书学著述不及前代丰富，在元代书法实践的影响下，其观念亦往往以法度为重，而与复古的时代书风相呼应，力矫宋代"尚意"书论的"轻法重意"，以图重新建立起书法的传统秩序。

一、赵孟𫖯书论

在元代，赵孟𫖯是开一代风气的领袖人物，其书学思想，主要体现在提倡复古与"用笔千古不易"说两个方面。

赵孟𫖯尝答请益书法者，曰"当则古，无徒取于今人也"（韩性《书则序》）。所谓"今人"，即指步趋北宋"尚意"书风的南宋书家，由于不知师古，而古法渐失。赵氏意欲矫正此种取法乎下的局面，力图恢复魏晋古法，并且身体力行之，在元代形成了以复古为旗帜的古典主义书法潮流。赵孟𫖯的复古思想，在诗文、绘画、印章等领域均有体现，全方位地反映了其以崇古为尚的艺术审美观。其论画云：

> 作画贵有古意，若无古意，虽工无益。今人但知用笔纤细，傅色浓艳，便自谓能手，殊不知古意既亏，百病横生，岂可观也？（张丑《清河书画舫·子昂画并跋卷》）

在印章创作方面，则批评当时"新奇相矜""不遗余巧"的世俗审美倾向，提倡有"典型质朴之意"的汉魏印风(《松雪斋集·印史序》)，从而奠定了印章艺术以汉为宗的创作审美观。

赵孟頫在至大三年(1310年)北上大都途中所作的《兰亭十三跋》(第七跋)中云：

> 书法以用笔为上，而结字亦须用工。盖结字因时
> 相传，用笔千古不易。

此则文字，系赵氏论用笔与结字的名言。用笔与结字是书法艺术的基本要素。在书法技法中，用笔无疑处于最为核心的地位，且具有其内在的规律性，此种道理，是历千古而不变的。结体则随用笔而生，可因时代风尚与书者情况而变化。所以在学习魏晋古法的过程中，必须用心揣摩用笔之意，方能入其堂奥。宋人的"尚意"书法，其用笔更多的是以己意出之，虽具新意，但离晋唐古法已远。赵氏力矫宋人、上追魏晋的复古主张，亦正需从用笔上入手，方能得以实现，故而提出"用笔千古不易"的命题，来强调用笔的重要性。

二、吾衍《三十五举》

吾衍(1268—1311年)，一作吾丘衍，清初避孔丘讳，作吾邱衍，字子行，号贞白处士、竹素、布衣道士等。钱塘(今

浙江杭州）人，祖籍太末（今浙江龙游）。嗜古学，通经史，谙音律。眇左目，跛左足，而风度不减。性旷放，凌物傲世，高洁自持，好讥侮文学士，居陋巷以教生徒为业。后因无妄被捕，不堪委屈，投水而死。陶宗仪《书史会要》称其与赵孟頫交善。有《周秦石刻释音》《闲居录》《竹素山房诗集》《学古编》等。

　　吾衍工篆、隶，其小篆师法"二李"，线条匀净，尤为精妙，书迹仅见《〈张好好诗卷〉跋款》（1305 年）（故宫博物院藏）（图 6-31）。《三十五举》载于《学古编》中，乃其授徒之教科书，前十七举主要为作篆之法，后十八举则乃篆印之要。内中谈及具体技法，言简意赅，颇切合实际，如第六举言字中笔画之连接：

　　　　篆书多有字中包一二画，如"日"字、"目"字之类。若初一字内画不与两头相粘，后皆如之，则为首尾一法；若或接或不接，各自相异，为不守法度，不可如此。

第十举言小篆长度与垂脚：

　　　　小篆俗皆喜长，然不可太长，长无法。但以方楷一字半为度，一字为正体，半字为垂脚，岂不

图 6-31 ［元］吾衍《〈张好好诗卷〉跋款》

美哉！脚不过三，有无可奈何者，当以正脚为主，余略收短，如幡脚可也……

第十三举言结字：

凡口圈中字，不可填满，但如斗井中著一字，任其下空，可放垂笔，方不觉大。圈比诸字亦须略收……

第二十举言篆印：

白文印，皆用汉篆，平方正直，字不可圆，纵有斜笔，亦当取巧写过。

但吾氏亦有其认识上的局限之处，如第二举云：

……不知上古初有笔，不过竹上束毛，便于写画，故篆字肥瘦均一，转折无棱角也。后人以真、草、行，或瘦或肥，以为美茂，笔若无心，不可成体。今人以此笔作篆，难于古人尤多，若初学未能用时，略于灯上烧过，庶几便手。

上古"肥瘦均一"的篆字，皆为铭刻书迹，而当时生动的手写体篆字（笔画有粗细变化），吾氏并未曾寓目，此盖为时代所限，故其烧笔头的做法既乏历史依据，于篆书之书写亦无甚补益。

吾衍的篆书在当时声名很大，从学者颇众。学生中成就较高的有赵期颐、吴叡等，吴叡弟子又有褚奂、朱珪等。吾衍的影响与擅长篆隶的赵孟頫所提倡的复古潮流一会合，遂带动了更多的篆隶书家，其人数达百人之众，较著名者有周伯琦、泰不华等。元代的篆隶书家远比推重"尚意"书风的两宋为盛，此亦乃赵、吾倡导之功耳。

三、郑杓《衍极》

郑杓（生卒年不详），字子经。福建罗源（一作福建莆田）人。泰定年间（1324—1327 年）官南安县教谕。陶宗仪《书史会要》称其"能大字，兼工八分"。有《学书次第图》《书法流传图》等。刘有定，字能静，号原范。福建莆田人。与郑杓同时，生平不详。

《衍极》五卷，郑杓撰，刘有定注。"衍"通"演"，引申为推演，推演书法之变也；"极"者，郑氏在《衍极》篇尾云乃"中之至也"，亦即不偏不倚之正道。全书凡五篇，各取篇首二字为篇名。一《至朴》，略述书学源流及上古至宋能书人名；二《书要》，叙各书体及辨碑帖之真伪，推本"六书"，崇尚篆隶；三《造书》，论书法之邪正，兼及字学诸书并古碑之美恶；四《古学》，论题署铭石，及批评晋唐以来诸家之优劣；五《天五》，论执笔法及诸碑帖。全书叙次无统系，遣词简古，赖刘有定逐条注疏，尚可循文得义。

《衍极》一书的撰写，盖欲使学书者避邪就正，走上传统中庸之正途。是书以上追秦汉、回归晋唐为宗旨，似与赵孟頫的书学观有相合处。如认为书法的发展，"五代而宋，奔驰崩溃，

靡所底止"；又评论宋代书家，以为笃守古法的蔡襄更在苏、黄、米之上，"苏子瞻之才赡，米元章之清拔，加于人一等矣，蹈道则未也"，认为苏、米固富才情，却有失古法。但书中又推扬为赵氏所摈弃的颜真卿，赞为"含弘光大，为书统宗，其气象足以仪表衰俗"，则持论与赵氏异，而近于反对"尚意"书风、论书从儒家德性出发的朱熹了。书中亦提到理学家程、朱："程子之持敬，可谓知其本矣。或曰：朱元晦诸贤其简毕乎？曰：道德之充于中，而溢乎外也。"程颢尝云"某书字时甚敬，非是要字好，只此是学"，程与朱同样，都是站在德性的立场来看待书法。此种思想，对郑杓当有一定的影响，如书中论"二蔡"："或问蔡京、卞之书。曰：其悍诞奸傀见于颜眉，吾知千载之下，使人掩鼻过之也。"便是从伦理道德出发，有因人废书的倾向。

元代赵孟頫、吾衍与郑杓的书论，是对当时及后世影响较大者。其他像郝经《移诸生论书法书》与《叙书》二篇、释溥光《雪庵字要》、韩性《书则序》、袁裒《评书》、陈绎曾《翰林要诀》等，在书史上亦有一定的影响。

第五节

元代篆刻 | 05

一、文人篆刻

在元代，经过唐、宋文人的推动，印章从实用步入到了艺术创作领域，终于成为一门自觉的艺术——印章的制作者由工匠易为篆刻家，而古代实用印章的历史，亦转换成了文人篆刻艺术的发展史。

元代文人中，对篆刻艺术的发展推动最大的是赵孟頫和吾衍。赵、吾并非是篆刻家，但他们的印学观念在文人篆刻史上影响至大。

在文人搜求金石古玩、汇集古印的活动中，汉印在审美上逐渐被引起注意。赵孟頫在自辑的集古印谱《印史》（今已佚）序中，明确提出其汉印审美观，推重"古雅"、有"典型质朴之意"的汉魏印章，并对近世士大夫喜将印章制成鼎、彝、壶、爵等状，以"新奇相矜""不遗余巧"的倾向提出了批评。赵氏推崇汉印，旨在"以求合乎古"，正与他在书画上的复古思想相一致。仿效汉印风格的印章，在唐、宋已能见到，如唐李泌"端居室"白文印、宋"赵明诚印章"白文印等，但在理论上首先倡导的是赵氏。赵氏的汉印审美观，为文人篆刻创作确立了方向，自元代以后，篆刻艺术即以此为发展的正途。另外，赵氏又借鉴隋唐官印印式，以其所擅长的小篆书体篆印，风格典雅圆润，为当时及后来印家所模仿，被称作"元朱文"（或"圆朱文"）（图6-32）。赵氏"元

朱文"颇具有文人的审美趣味，其印面的精致、字法的纯正以及格调意韵，均在隋唐官印与唐宋朱文私印之上，对后世的影响亦不小，是继战国古鉨与汉印之后的又一重要印式。

吾衍亦是汉印的倡导者，他的《三十五举》是古代最早的篆印教科书，书中谈到如何篆写汉印，为学习汉印提供了技法上的帮助。吾衍所篆的印章（图 6-33）既有元朱文风格，又有汉印风格，因其有精湛的篆书功底，又深谙篆印法，施之于印章自然驾轻就熟。在赵、吾二人的影响下，元代的文人印章白文师汉印，朱文学元朱，形成了一个篆刻创作的新局面。

元代自篆自刻的文人篆刻家尚不多，王冕与朱珪是为其中代表。王冕（1287—1359 年），字元章，号煮石山农、会稽外史、方外司马等。浙江诸暨人。牧牛出身，曾在僧寺打杂，读书甚勤，

图 6-32 ［元］元朱文 赵氏书印、赵氏子昂

图 6-33 ［元］吾衍篆印 吾衍私印、贞白、鲁郡吾氏

图 6-34〔元〕王冕篆刻 王元章氏、王冕私印、竹斋图书

为会稽韩性弟子。泰不华尝拟荐以馆职，力辞不就，归隐九里山，以卖画为生。晚年曾入朱元璋幕。王冕工诗，擅画梅竹，著有《竹斋诗集》。元末明初刘绩《霏雪录》中说："初无人，以花药石刻印者，自山农（案：即王冕）始也。"文人自己动手刻章，要比篆印后交与印工制作更能符合自己的审美要求，但这必须有个前提，即要有易于镌刻的印材。王冕以石质印材刻印，为后世文人篆刻开一先河。他的白文师学汉印，朱文为元朱文风格（图 6-34），是受赵、吾印学观念影响的典型作者。

朱珪（生卒年不详），字伯盛。江苏昆山人。朱珪工于篆书，是吾衍弟子吴叡的学生，继承了吾衍的汉印审美观及篆印技法。在篆刻创作上，吾、吴皆止于自篆，朱珪则能集写、刻于一身。朱珪擅长刻印与刻碑，元末书家张雨以"方寸铁"称之，杨维桢为撰有《方寸铁志》。他曾以汉残瓦为顾瑛刻"金粟道人"印，在印材上又是一个新的开拓。并且还将自己的印作编成印谱，开启了文人印谱编订的先例。

二、官印与元押

元代的官印样式承袭前代，印文有九叠文（图 6-35），亦

图 6-35 ［元］官印　管民千户之印

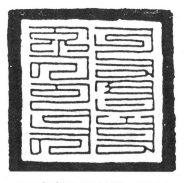

图 6-36 ［元］官印　管军千户所印（八思巴文）

有蒙古文（八思巴文）（图6-36）。元代的私印中，由于讲求通俗、简便的实用性，便于辨认与制作的花押朱文印相当普遍，此种印式，世称"元押"。陶宗仪在《南村辍耕录》中说："今蒙古色目人之为官者，多不能执笔花押，例以象牙或木刻而印之。"这是元押使用之初时的情况，到了后来，汉人亦广为使用此种新印式。元押往往成批模铸生产，其印材多为铜质，印文以楷体为主（亦有篆、行），用笔大多类北碑或具篆隶笔意，亦有全用蒙古文、花押或人物、走禽、鱼虫等图形的（图6-37）。元押的形式主要有一字方形、二字长方形(上半为姓氏，下半为花押或蒙古文）（图6-38），风格朴素而有意趣，为后世文人所喜爱。

图 6-37 元押 人物图像、走禽图像

图 6-38 元押 李（押）、安记、张、朱记

居地茫茫居流沉草

苗田書大然久

潦蘆宴展

無了三伏我一兩

7

明代书法

明代历史较长，在前、中、后期各个阶段，书法艺术因政治、经济、地域、思想等因素而各有不同的发展。总的来说，明代的书法有如下特点：（一）在继承传统古法上，明人用笔比元人更为空乏，然其字态有了新的变化，以至于清人有"元、明尚态"之谓。但元、明之"态"，亦各自不同。元人师法晋唐，其所得，形多于神，其所得之"形"，亦即元代书法之"态"，字态单一，近乎千篇一律；而明人结字千变万化，亦正可看作是对元人书风的反动。（二）宋、元时的文人，已有不少集书、画于一身者，到了明代，此种情况更为突出。一方面，这说明了书、画相融是文人艺术发展的趋势；另一方面，书家兼画家的双重身份对书法创作亦有着一定的影响，比如画家对空间、造型较为敏锐，则其书写时自然会强调字态的变化。（三）出现了以地域划分且具有鲜明的书风特征的流派，如"吴门书派"、"云间书派"等。（四）明以前的书作形式以手卷和册页为主，到了明代，新增立轴、折扇、对联等，书作形式趋于完备，其中尤以立轴的盛行意义重大。立轴书作，宋、元虽已有之，但不多见，至明代则由于生活起居环境的改变而蔚为大观。此种风气，使得传统笔法更趋于衰萎，但在作品的章法、形式上却开拓了一个全新的模式，从而丰富了书法艺术的表现力，此亦为明代书法在书史上的重要贡献之所在。（五）刻帖之风经历了元代的沉寂后，至明复又兴起，其中尤以私家刻帖为多。

本章撰写时参考了黄惇著《中国书法史·元明卷》（江苏教育出版社）、刘正成主编《中国书法全集》（荣宝斋出版社）等。

第一节

明代前期书法 ｜01

 明初，朱元璋实行高压专制政策，大批文人、书画家因文字狱受株连而被杀戮。这种政治环境对书法的发展颇为不利，相对于中、后期，明代前期是书法艺术最为沉寂的阶段。明代前期的书风，以沿袭元人为主。元代遗民入明后，其书风并不因政权的更替而改变，故明初的书风与元末实无二致。随着朱元璋摒除蒙元旧制政策的推行，元代画风逐渐为宋代院体所替代（此为明初画坛风气之转向），但元代书风却并不被明初统治者所排斥。盖当时盛行程、朱理学，理学家的书法观唯端谨是尚，此恐亦为应规入矩的元代书风在明代前期得以延续的原因之一。此阶段的书家，主要有"三宋""二沈"等。

 一、"三宋"

 明初的书坛，宋克与宋璲、宋广合称"三宋"，其中以宋克的书法成就为最高。

 宋克（1327—1387年），字仲温，一字克温，号南宫生、东吴生。长洲（今江苏苏州）人。性豪侠，自少文武双修，及长，致力于兵法研究，意欲在乱世有所作为。张士诚慕其名，屡招之，弗就，闭门以书画自娱。明初征为侍书，出为陕西凤翔府同知。宋克以诗文知名，与吴门诗人、书画家高启、徐贲、张羽等结为"北郭十友"。又擅画竹石，家藏历代法书甚富。书法尝得元末饶介

指授，又与前辈杨维桢、倪瓒交往并得赏识，则其书法亦可能
受到他们的影响。宋克擅长小楷、草书，笔意与饶介接近，但
个性更为突出。小楷近取元人，远溯钟繇，作品有《七姬权厝志》
拓本（1366 年）等。章草工力深湛，一生尝写《急就章》多本，
堪为赵孟頫提倡章草以来，在实践上最为出色者。宋克继承了
康里巙巙、饶介等人今、章杂糅的写法，且进一步发扬之，创
出刚健古拙、笔势飞动的草书风格。在书史上，于拓展草书艺
术之表现力，宋氏可谓有功者，作品有《杜甫〈壮游〉诗》卷（台
北"故宫博物院"藏）（图 7-1）等。他又常将章草与小楷并书，
如《孙过庭〈书谱〉》册（美国普林斯顿大学附属美术馆藏）（图

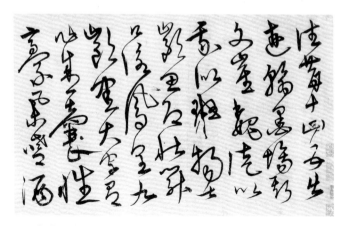

图 7-1 ［明］宋克《杜甫〈壮游〉诗》卷

7-2），章草、小楷相杂，动、静对比强烈，而书风却颇为统一。

宋璲（1344—1380 年），字仲珩。浙江浦江（今属浙江金华）人，明代开国第一文臣宋濂次子。官中书舍人，因其侄宋慎涉胡惟庸案，连坐被杀，年仅三十七岁。宋濂擅小楷、行草，行草书受元人影响，体在赵孟頫与康里巎巎之间，亦兼有宋人笔意（图 7-3）。宋璲自小受父熏陶，擅篆、行草二体，亦能小楷。小篆宗李斯，被解缙赞为"国朝第一"（解缙《跋宋璲〈雪月轩三篆字〉》）。行草初学康里巎巎，后受康里氏弟子危素指点，复上追王献之，书风俊迈洒脱，气韵更在饶介、危素之上，甚得明人推重。其书迹鲜见，故宫博物院藏有行草尺牍《敬覆帖》（图 7-4）。

宋广（生卒年不详），字昌裔，号菊水外史、桐柏山人等。河南南阳人，一作唐县（今河南泌阳）人，寓居华亭，活动于

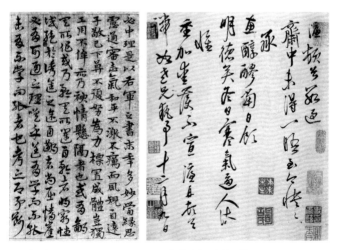

图 7-2 ［明］宋克《孙过庭〈书谱〉》册　图 7-3 ［明］宋濂《致端如手札》

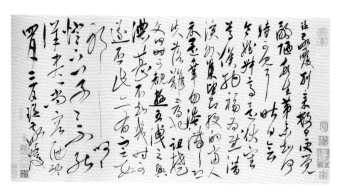

图 7-4 [明]宋璲 《敬覆帖》

洪武年间（1368—1398 年）。曾官沔阳同知。宋广擅草书，虽与宋克、宋璲并称，造诣却要逊色。从其草书《风入松词》轴（1380 年）（故宫博物院藏）（图 7-5）来看，字势连绵，属唐代旭、素一路，用笔软沓，格韵亦不高，然与当时书坛的主流书风不类，或正乃其致名之缘由。

明初"三宋"中，以宋克对明初书坛的影响最大，效仿其书风者颇多，稍晚的沈度、沈粲兄弟，即是受了他的沾溉。

二、"二沈"

沈度（1357—1434 年），字民则，号自乐。华亭（今上海松江）人。性敦

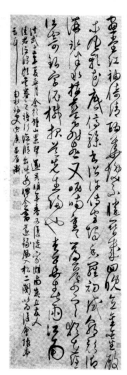

图 7-5 [明]宋广《风入松词》轴

实，博涉经史。洪武中举文学，弗就，坐累谪云南，受当地岷王朱楩之聘，未几即辞去。永乐朝以能书入翰林，最为成祖所赏，每称为"我朝王羲之"（李绍文《皇明世说新语》），凡金版、玉册之属，必命其书。历官翰林典籍、检讨、修撰、侍讲学士等。沈度擅小楷，书风略近宋克，亦有类虞世南、蔡襄者，但格调近俗，殊乏意趣，作品有《敬斋箴》(1418 年)（故宫博物院藏）（图 7-6）、《不自弃说》轴（1426 年）（台北"故宫博物院"藏）等。此种书风颇受明代前期帝王喜爱，又因其端稳匀净，宜于抄写实用，故翰林院、内阁官吏及科举士子多效仿之，遂形成"台阁体"。沈度亦擅篆、隶、行、草，其草书师学宋克，书迹少见，风格与其弟沈粲接近。

沈粲（1379—1453 年），字民望，号简庵。受兄沈度荐，以书入仕，历官翰林待诏、中书舍人、侍读学士、大理寺少卿等。沈粲亦受宠于帝，与兄二人有"大小学士"之称，其事兄甚笃，书法亦受熏染。沈粲能楷体，更以草书称名，陆深《陆俨山集·题所书〈后赤壁赋〉》云："民则不作行草，而民望时习楷法，

图 7-6 [明]沈度《敬斋箴》

不欲兄弟间争能也。"可见兄擅楷，弟工草，是彼此让避，以免争能。《明史·文苑传》称"度以婉丽胜，粲以遒逸胜"，正是指兄弟二人的楷、草而论。沈粲草书颇有宋克态势，惜无其淳古之意，作品有《草书〈千字文〉》卷（1447年）（故宫博物院藏）、《草书古诗》轴（台北"故宫博物院"藏）（图7-7）等。

在明代前期，"二沈"的艺术成就本不及宋克与宋璲，但由于帝王推重，遂影响深广。以"二沈"为代表的"台阁体"书家群，其人数众多，且大多为宫廷书家，曾担任缮写、制诰之职的中书舍人（中书舍人隶属中书省，即唐以前的尚书省，"尚书"在汉代称"台阁"，故有"台阁体"之称），如陆友仁（沈度弟子）、沈藻（沈度子）、姜立纲等。他们的书法以楷书为主，形成一种工整有序、然了无生气的风格。此种迎合帝王喜好而缺乏艺术趣味的书风，实际上是明代前期官方的一种应制实用书体，在明代书坛的地位不高。到了清代，又有"馆阁"一体，性质相近，可谓"台阁体"之赓续。

三、其他书家

明代前期，解缙、张弼、陈献章、李东阳等，亦为重要的书家。

解缙（1369—1415年），字大绅，

图7-7 ［明］沈粲《草书古诗》轴

一字缙绅，号春雨。江西吉水人。洪武二十一年（1388年）进士，历官中书庶吉士、侍读学士、翰林学士兼右春坊大学士、广西布政司参议等，后以私见太子、"无人臣礼"罪入狱，醉后被锦衣卫埋雪中而死。尝任《太祖实录》总裁，主持编纂《永乐大典》，有《文毅集》《春雨杂述》。解缙自幼聪慧，有"神童"之称，才华拔萃，甚得朱元璋爱重。其书擅小楷、行草。小楷书迹罕见，书风端雅，属于应制风格。行草书风继承康里巎巎一路(亦尝闻笔法于饶介弟子詹希原)，连绵纵放，颇见情性，惟缠绕太过，有失其度，《自书诗》卷（1410年）（故宫博物院藏）（图7-8）为其代表作。

　　张弼（1425—1487年），字汝弼，号东海。松江华亭人。成化二年（1466年）进士，官兵部员外郎、南安知府等，人称"张

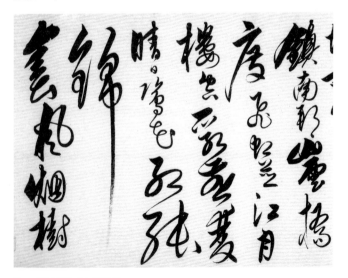

图7-8 ［明］解缙 《自书诗》卷

南安"。与李东阳为诗文友,著有《东海》《鹤城》等。张弼擅行、草,尤工草书,师学旭、素一路,在明初草书家的基础上更为纵放跌宕,大开大合,将狂草推向极致。王鏊评曰:

> 其草书尤多自得,酒酣兴发,顷刻数十纸,疾如风雨,矫如龙蛇,欹如堕石,瘦如枯藤。狂书醉墨,流落人间,虽海外之国,皆购求其迹,世以为颠张复出也。(王鏊《震泽集·张公墓表》)

徐渭称其为"善学而天成者"(《徐文长佚草·跋张东海〈草书千文卷〉后》),亦推重之。其书作以大幅立轴居多,良莠不齐,陈献章称其"好到极处,俗到极处"(王世贞《艺苑卮言》),精佳者惊心动魄,粗劣者则花哨油俗,而效之者习气愈重。作品有草书《千字文》卷(1466年)(故宫博物院藏)、《七言绝句》轴(南京博物院藏)(图7-9)、《蝶恋花词》轴(故宫博物院藏)等。

陈献章(1428—1500年),字公甫,号石斋,晚号石翁。广东新会人,因居白沙村,故人称"陈白沙"。两应礼闱不第,遂归乡,致力于心性之学,为明代心学开

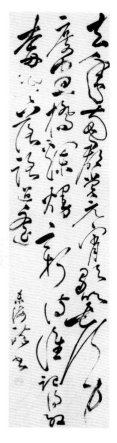

图7-9 [明]张弼《七言绝句》轴

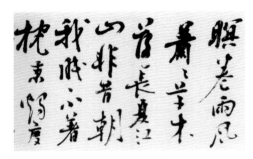

图 7-11 ［明］李东阳《〈汝南公主墓志〉跋》

启者。晚年尝应召为翰林院检讨，旋辞归。陈献章擅行草，束茅草以代笔，用笔苍劲生辣，异于一般毛笔所写，别有一番意趣，号为"茅龙书"。从作品《大头虾说》行书轴（1488 年）（故宫博物院藏）、《自书诗》行书卷（上海博物馆藏）（图 7-10）等来看，其风格接近宋人，而离元代书风已远。

李东阳（1447—1516 年），字宾之，号西涯。原籍湖南茶陵，生于北京。天顺八年（1464 年）进士，历官礼部右侍郎兼文渊阁大学士、太子太保、礼户吏部尚书、华盖殿大学士等。开创"茶陵诗派"，为当时文坛领袖。有《怀麓堂集》《燕对录》等。李东阳书有家学，其父李淳尝著《大字结构八十四法》一卷。诸体皆工，尤擅篆、行草。篆书效仿元人，多见于古书画之引首。行草则以颜真卿为法，中锋用笔，圆转稳健，惜有刻板之习，传世作品有《甘露寺诗》轴（故宫博物院藏）、《自书诗》卷（台北"故宫博物院"藏）、《〈汝南公主墓志〉跋》（1516 年）（图 7-11）等。

张弼、陈献章、李东阳皆为明代前期末的书家，从他们的作品中可看到，其书法已逐渐脱离元人的路子，开始转而取法唐宋，强调书法的抒情性，且各具个性，与明代中期以师学宋人为主的书风有着一定的逻辑演进关系。另外，明代前期的书

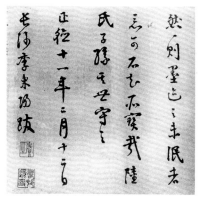

图 7-11 ［明］李东阳《〈汝南公主墓志〉跋》

家尚有端木智、刘基、张羽、徐贲、詹希原、朱芾、卢熊、陈璧、张骏等，亦有名于时。

第二节

明代中期书法　　　　　│ 02

自弘治（1488—1505年）后，明代步入了中期，随着经济、文化的逐渐繁荣，书画艺术亦获得了发展。明代中期的书法，以苏州的"吴门书派"为代表。因为战乱和朱元璋的高压政策，苏州的文艺在元末明初遭到重创，大批文人被杀戮，以致元气大伤。但苏州有着深厚的文化基础，在宋、元时书画艺术就很兴盛，到了明代中期，由于政策的松弛与经济的发展，文艺遂重新得以抬头。

一、"吴门书派"

与"吴门画派"同样，"吴门书派"的崛起亦与当时苏州地区工商业的发展相关。市民阶层积累了一定的财富，便有以书画装点生活的需求，这在客观上刺激了当地书画家的创作积极性。市民购买书画作品以满足审美需要，艺术家则以此维持生计，艺术商品市场遂得以形成。艺术市场在促进书画创作的同时，也在较大程度上左右了艺术家的审美趣味，如同明代前期的"台阁体"受到帝王喜好的影响一样，"吴门书派"的风格亦与市民审美意识有着一定的关联。同元代富于贵族气息的赵氏流风以及元末冷逸的隐士书法相比，此种书风对市民阶层无疑更具有亲和力，亦更符合当时市民文化的审美需求。在明代中期，吴门书风取代了明初以来的仿元人书风与"台阁体"

风格，成为当时书坛的主流。其影响甚大，书家亦众，当时王世贞有"天下书法归吾吴"（《艺苑卮言》）之谓，代表书家为祝允明、文徵明、陈淳与王宠，合称"吴门四家"。

1．"吴门书派"的先导

在"吴门四家"之前，又有徐有贞、沈周、李应祯、吴宽、王鏊等，他们都是苏州人，大多政治地位显赫，或为祝、文长辈，或为师长，在苏州地区极具有影响力。他们的书法主要取法被元人摈弃的宋人，对"吴门书派"的形成起到了先导的作用。

徐有贞（1407—1472年），原名珵，字元玉，号天全翁。苏州人。宣德进士，官至兵部尚书兼华盖殿大学士，封武功伯。为人多智数，喜功名。曾诬杀忠臣于谦，后又排挤同党石亨、曹吉祥，反为其谋构，被贬云南。晚年归家闲居。徐有贞颇有才能，通天官、地理、兵法、水利、阴阳方术等。其楷书师欧阳询，行书学米芾，草书效旭、素，作品有行草《有

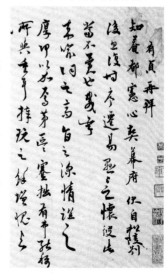

图 7-12 [明] 徐有贞《别后帖》

竹居歌》》卷（上海博物馆藏）、《别后帖》（故宫博物院藏）（图7-12）等。徐氏以唐、宋人为师，而绝去近人痕迹，对其外孙祝允明的书法影响较大。

沈周（1427—1509年），字启南，号石田，五十八岁后自号白石翁。长洲（今江苏苏州）人。一生未仕，为"吴门画派"的开启者。沈氏书法初染于"台阁体"时风，中年后专仿黄庭坚（家中藏其真迹数种），用笔较山谷为平易，瘦健遒劲，对他的学生文徵明有着直接的影响。作品有行书《化缘疏》卷（上海博物馆藏）（图7-13）、《次韵吴宽东园玩菊诗》卷（1507年）（故宫博物院藏）等。

李应祯（1431—1493年），初名甡，字应祯，后以字行，更字贞伯，号范庵。苏州人。景泰四年（1453年）举乡试，官至南京太仆少卿。李应祯早年尝任中书舍人，其书法亦应曾受时风的影响，后来转师晋、唐与宋，钻研古法甚力，作字不欲随人脚踵，颇有自家意趣。书迹流传不多，有行草《缉熙帖》（图7-14）、行书《枉问帖》（二帖皆藏故宫博物院）等。李氏为祝允明岳父，文徵明又尝从其学书，作为"吴门书派"的先驱，他对吴门书风的形成起过重要的作用。

吴宽（1435—1504年），字原博，号匏庵、玉延亭主。长洲（今江苏苏州）人。成化七年（1471年）状元，官至礼部尚书。擅诗文，有《匏翁家藏集》。吴宽行书纯学苏轼，颇得形似，作品有楷书《朱夏墓表》册（1485年）（上海博物馆藏）（图7-15）、行书《游西山记》卷（中国国家博物馆藏）等。吴与沈皆致力于宋人，从艺术成就而言，此种缺乏自家面目的书风并不能获得太高的

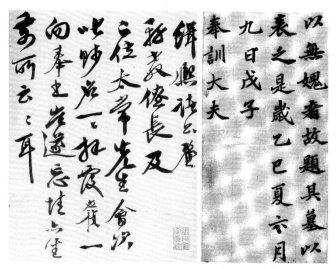

图 7-13 ［明］沈周《化缘疏》卷

图 7-14 ［明］李应祯《缉熙帖》

图 7-15 ［明］吴宽《朱夏墓表》册

评价，但他们对宋代书法的学习，无疑对吴门书家取法宋人起到了重要的引导作用。

王鏊（1450—1524 年），字济之，号守溪，人称"震泽先生"。吴县（今属苏州）人。成化进士，官户部尚书、文渊阁大学士加少傅。博学，擅诗文，有《震泽集》《姑苏志》等。王鏊与吴宽、沈周交善，祝允明曾从其学文。其书擅行草，有唐宋人笔意，

而与元人不类。作品有行草《七律诗》折扇（1492年）（上海博物馆藏）、《金山寺诗》轴（故宫博物院藏）等。

（2）"吴门四家"：祝允明、文徵明、陈淳、王宠

"吴门四家"中，以祝、文的影响为最大。其中祝允明年岁最长，成就亦最高，文徵明则为"吴门书派"的实际领袖。

祝允明（1460—1526年），字希哲，号支指生、枝指山人、枝山等。长洲（今江苏苏州）人。弘治五年（1492年）举于乡，七试礼部不第，遂放达不羁，纵情于酒色、六博。五十五岁后不再应试，参加谒选，被授广东兴宁知县，后任南京京兆应天通判。晚年以病辞归。有《前闻记》《祝子罪言》《怀星堂集》等。

祝允明的祖父祝颢官至山西布政司右参政，外祖父是徐有贞，岳父为李应祯，又尝学文于王鏊，并曾受到父辈沈周、刘珏、吴宽、周臣、朱存理等人的熏陶，故其学习条件十分优越，在当时与徐祯卿、唐寅、文徵明有"吴中四才子"之称。祝氏早期书法受徐有贞、李应祯的影响，文徵明云：

> 吾乡前辈书家，称武功伯徐公，次为太仆少卿李公。李楷法师欧、颜，而徐公草书出于颠、素。枝山先生，武功外孙，太仆之婿也。早岁楷笔精谨，实师妇翁，而草法奔放出于外大父，盖兼二父之美，而自成一家者也。（《文徵明集补辑·题祝枝山〈草书月赋卷〉》）

祝氏擅长小楷与行、草，尤以草书建树最高。其一生师法甚广，盖集众家之所长，而成一家之体。小楷主要得力于钟繇、王羲之、

欧阳询、颜真卿等，书风多变，或浑厚扁肥，或细劲修长，或古雅遒劲，或冲淡平和，作品有《毛珵妻韩夫人墓志铭》册（1524年）（首都博物馆藏）、《和陶饮酒诗》册（小楷、草书合册）（台北"故宫博物院"藏）等。行书亦面目多样，从书迹来看，其所师学者有虞世南、李邕、蔡襄、苏轼、米芾等，甚至还有赵孟頫，可谓无所不学。这其中有的属于创作上探索性的尝试，有的则为纯粹模仿，如学赵孟頫虽然很像，但此类书风与祝氏气质显然不符，对于他而言，只是技法上的训练而已。与祝氏情性最为契合的是学习米书一路，字形敧侧夸张，善作移位，如《丹阳晓发》卷（1507年）、《客居晚步偶成诗》卷（1507年）（图7-16）（皆藏台北"故宫博物院"）等。相对而言，祝氏行书的个人面目并不突出，他在书法上的天资，更多地是体现在狂草方面。祝氏中年之后，草书作品渐增，风格极为纵肆，

与其科场失意后的颓放作风相表里。他的狂草继承王献之、张旭、怀素等，更多地取法于黄庭坚，用笔兼有米法，以侧锋替代山谷的圆笔中锋，字态往往出奇制胜，其神来之笔，辄惊世骇俗，不可端倪，作

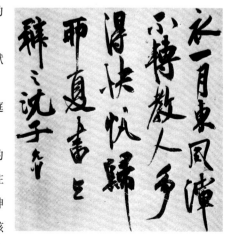

图7-16 [明] 祝允明《客居晚步偶成诗》卷

图 7-17 [明] 祝允明《前后赤壁赋》卷

品有《前后赤壁赋》卷（上海博物馆藏）（图 7-17）、《闲居秋日等诗》卷（1525 年）、《箜篌引等诗》卷（约 1525 年）（皆藏台北"故宫博物院"）等。祝氏书法以狂草成就为最高，是继黄庭坚之后的又一位草书大家。不过，他的作品中亦有一些平庸之作，未免令人有"野狐禅"之讥，这在一定程度上影响了其整体的艺术水准。另外，祝氏外孙吴应卯，习祝草能乱真，传世祝氏书作中多有其作伪者。总的来讲，祝氏书法以晋唐为筑基，所谓"沿晋游唐，守而勿失"（祝允明《奴书订》），讲求书法的本源，但其自家风貌的形成，却是借鉴于宋代书风为多，此亦因其个性气质与精神状态更与宋人相近之故。总之，祝允明既能深入传统古法，又重视个性之表现，这是他在书法上取得成功的关键所在。

文徵明（1470—1559 年），初名壁，后以字行，更字徵仲。其先世为衡山人，故号衡山。长洲（今江苏苏州）人，父文林，曾任温州太守。文氏幼不慧，七岁方能立，十一岁才能讲话。稍长，颖异挺拔。十九岁时岁试，因书法不佳置三等，遂奋志学书。年轻时拜吴宽学文，从沈周学画，随李应祯学书，积极钻研艺文，

生计则赖鬻艺以维持。曾十试应天府乡试，皆不第。五十四岁时被荐为翰林待诏，尝参加编修《武宗实录》，不久因党争激烈而上疏乞归，于故里筑玉磬山房，以书画自娱。有《莆田集》，刻有《停云馆帖》。

文氏性情随和，淡于政治，有着独立正直的人格，但亦谈不上超脱（其审美带有一定的市民趣味倾向），且与当时官员亦多有往来。他有短期为宦的经历，但基本上以诗文、书画为业，一生勤勉。文氏书法早年受沈周、李应祯与吴宽的影响，进而追踪魏晋、唐宋诸贤，师学甚广，各体兼擅（章草除外），是继赵孟頫之后又一位全能的书家。小楷书是文

图 7-18 [明] 文徵明《莲社十八贤图记》册

氏成就最高者，功力极深，年九十犹能作蝇头书，早期受到赵孟頫的影响，后上追晋唐，主要得力于王羲之、欧阳询等，书风清秀雅健，作品有《莲社十八贤图记》册（1529 年）（图 7-18）、《赤壁后赋》卷（1539 年）（上海博物馆藏）、《草堂十志》册（故宫博物院藏）等。行书有大、小二体。晚年的大字行书，

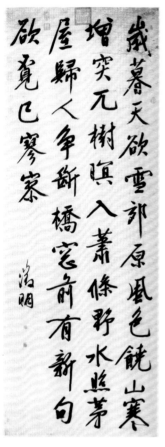

图 7-19 〔明〕文徵明《自作诗》轴

盖受沈周影响，全仿山谷体式，或加以东坡笔意，化山谷之奇崛为淳厚，作品有《西苑诗》卷（1556 年）（辽宁省博物馆藏）、《自作诗》轴（台北"故宫博物院"藏）（图 7-19）等。小行书则有自家风格，往往杂以草字，以行草的面目出现，其取法以得于《圣教》、智永与赵孟頫为多，其中草字的笔法尤与智永《草书〈千字文〉》为近，作品有《西苑诗》卷（1554 年）（故宫博物院藏）（图 7-20）、《杂花诗赋》卷（1558 年）（上海博物馆藏）等。狂草效仿怀素，参以山谷草法，惜不多作，有《七言律诗四首》卷（1520 年）（上海博物馆藏）。文氏亦擅篆、隶，其篆师李阳冰，隶法《受禅表》与《上尊号》，以隶书的成就为更高。

　　文、祝二人，皆对晋唐书法下过工夫，他们的不同，更多的是体现在对宋、元书法的取法上。祝氏放达不羁，个性强烈，故将宋人书风愈加纵放。文氏性端谨，则宋人激越的用笔在其笔下变得平缓，他的笔性其实更为接近赵孟頫，但文氏的学赵

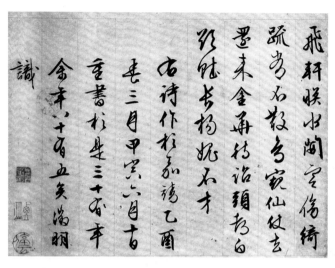

图 7-20 [明] 文徵明《西苑诗》卷

又与不知溯源的明初书家不同，盖因其有着师学晋唐的深厚基础。文、祝生活同时，学习条件亦接近，其建树一在狂草，一在小楷，这在很大程度上是因其情性之不同所决定了的。祝氏逝后，文徵明主盟吴门书坛三十多年，同时又为吴门画坛领袖，其影响更为深广，名动海内，甚至波及日本、朝鲜，学生及追随者众多，形成了明代最大的书法流派。"吴门书派"中，较为著名者尚有文氏子彭、嘉，孙肇祉，曾孙从简、震孟、震亨、弟子陈淳、王宠、王同祖、王穀祥、彭年、钱穀、黄姬水、周天球、陆师道、王穉登等，其中以陈淳与王宠的成就为最高。

陈淳（1483—1544 年），字道复，后以字行，更字复父，号白阳山人。长洲（今江苏苏州）人。祖父陈璿官至南京都察院左副都御使，与吴宽、沈周、王鏊等交善，父陈钥与文

徵明为友。陈淳三十四岁时父亲去世，悲痛之余，渐趋消沉，思想上倾向玄学，生活上开始放任，饮酒狎妓，与老师文徵明亦因此疏远。三十六岁左右尝就读国子监，卒业后归乡隐居。有《陈白阳集》。陈淳擅大写意花卉，造诣颇高，与徐渭合称"青藤白阳"。他的诗文、书画皆得文徵明亲授，书风初与文氏接近，后来逐渐脱去藩篱，盖因其天才秀发，个性又强烈，故不像其他文氏弟子那样为师门所囿。陈淳的草书《岑嘉州诗》轴（上海博物馆藏）（图7-21）、《秋兴八首》卷（1544年）（台

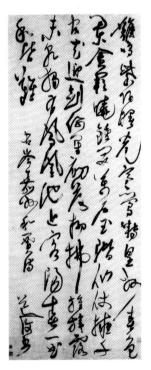

北"故宫博物院"藏），纵横奔逸近于祝氏，用笔凝练则过之（其草书亦有纵放失度者）。行草书从容洒落、攲侧多姿，而不同于文氏的端稳平正，从中可看出宋代米芾的影响，亦或参林藻、杨凝式等人笔意，作品有《白阳山诗》卷（1543年）（天津博物馆藏）等。楷书初学文氏，后摒弃不用，其《五言诗》卷（南京博物院藏）（图7-22）用笔率真，点画硬挺，带有鲁公与宋人笔意，精神面目与后来的徐渭相近。亦能作篆、隶，但书迹少见。总而言之，陈淳的书法借助于文、祝而上追唐、宋，其法度逊于文氏，才情、意趣则

图7-21 ［明］陈淳《岑嘉州诗》轴

胜之，在文氏弟子中，可谓书法个人面目最为突出者。

王宠与陈淳同为"吴门书派"的主将。王宠（1494—1533 年），初字履仁，后更字履吉，号雅宜山人，室名有采芝堂、铁砚斋、御风亭等。吴县（今江苏苏州）人。屡试不第，以邑诸生入南京国子监，一生以诗文、书画为寄。有《雅宜山人集》《东泉志》等。其书初师蔡羽，后因蔡结识文徵明，谊在师友之间，与祝允明、陈淳、文嘉等皆交善，又与唐寅为亲家。在吴门诸师友中，以祝允明对王宠的书法影响最大。祝氏行草中有书风蕴藉一路，与平时狂放的风格不类，如《古诗十九首》卷（图 7-23）（此卷曾被王宠借得）。此路风格为王宠所效仿，其行草书风一直以此为基调，可谓从祝氏旁枝衍成自家之主干者。上海博物馆藏有王宠二十五岁所作行草《自书诗》卷（1518 年），其书风与祝氏相近，可见其时王宠对祝书致力已深。王宠借力于祝氏，复上攀晋唐，师学王献之、智永、虞世南等，尤着力于《阁帖》，形成了韵味隽永的自家书风。他的用笔颇有特点，其点画衔接处时作断开，既疏拓又含敛，显得擒纵得度。不过，亦有人认为其用笔过于刻板而乏生气，这大概和他经常摹拟刻帖而受刊

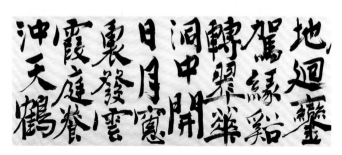

图 7-22 ［明］陈淳《五言诗》卷

图 7-23 [明] 祝允明《古诗十九首》卷

图 7-24 [明] 王宠《自书诗》册

刻风格影响有关。作品有草书《韩愈〈送李愿归盘谷序〉》卷
（1529 年）（台北"故宫博物院"藏）、行草《荷花荡六绝句》
卷（美国佛利尔博物馆藏）与《自书诗》册（图 7-24）等。王
宠的小楷得力于钟繇、王羲之、虞世南、颜真卿等，亦参以祝氏，
用笔以拙为巧，亦如行草那样常作断开，书风恬淡自适，作品
有《辛巳书事诗》册（1524 年）（台北"故宫博物院"藏）、《送
陈子龄会试诗》页（故宫博物院藏）（图 7-25）等。王宠书法
虽深受祝允明影响，但与祝氏"不豪纵不出神奇"的书风相去
甚远，其心性淡泊，人品高旷，故书法亦以韵见长。惜英年早逝，
享年仅四十，而未能在书法创作上作进一步的发展。

图 7-25 [明] 王宠《送陈子龄会试诗》页

图 7-26 [明] 徐霖《五言律诗》轴

二、其他书家

明代中期的书坛，几为吴门书风所淹，但亦有一些书家，独立于"吴门书派"之外，其中较著名的有徐霖、唐寅、王守仁、陆深、丰坊、王问等。

徐霖（1462—1538 年），字子仁，号髯翁、快园叟等。祖籍苏州，寓居金陵。工诗文、书画，兼擅戏曲。尝为武宗填曲，甚得宠幸，授以官，不受。徐霖与吴门沈、祝、文、唐等交密，其书法成名颇早，擅长篆、楷、行、草诸体，尤以篆书称名于时，为李东阳等所推重。何乔远《名山藏》称其"碑版书师颜、柳，题榜大书师詹孟举"，盛时泰《苍润轩碑跋》称"真书有欧阳率更遗意，行押出入李北海、赵松雪二公之中"。从传世墨迹来看，

其草书有师学"二王"与怀素《小草〈千字文〉》（传）两种风格，水准皆平平；行书曾学李邕、赵孟頫，《五言律诗》轴（南京博物院藏）（图7-26）书风略近"吴门书派"，笔力遒劲，堪称佳作；小篆有《四言诗》卷（故宫博物院藏）。徐霖主要活动的地区在金陵，他的书法对当时的金陵书坛有着较大的影响。

唐寅（1470—1523年），字伯虎，一字子畏，号六如居士、逃禅仙吏、桃花庵主。吴县（今属江苏苏州）人。家业贾，少年即有才名，二十九岁时中应天府解元，次年春应礼部试，因受科场舞弊案牵连而下狱，罢为吏。此后遂自暴自弃，沉沦于声色，生活放荡无检，自称"江南第一风流才子"。唐寅才高于世，诗文、绘画皆出众，有《六如居士集》等。其画为"明四家"之一，山水、仕女、花鸟兼工，但因师承、风格的不同，并不被归于"吴门画派"之列。他的书法亦同样，虽然他与吴门祝允明、文徵明、王宠等交厚，但并不属于"吴门书派"。唐寅的书法成就不及绘画，但亦有自家面目，其行书主要得力于赵孟頫与李北海，用笔喜作牵丝映带，轻丽温雅，但有时失之软熟薄弱。作品有《联句诗》页（1510年）（故宫博物院藏）（图7-27）、《落花诗》卷（1522年）（中国美术馆藏）、《自作诗》卷（1523年）（上海博物馆藏）等。唐寅与祝允明在生活上都很放纵。祝氏人、书皆放纵，盖放纵乃其本色；唐寅书画风格则趋于工谨，较为理性，由此亦可见他的放荡，恐非其心性之真实体现。

王守仁（1472—1529年），初名云，字伯安，尝筑室越城东南阳明洞，故自号阳明子。浙江余姚人。弘治十二年（1499年）

进士，曾镇压农民起义，参与平定宁王朱宸濠叛乱，官至南京兵部尚书，封新建伯。著名哲学家，创立心学，著有《传习录》《大学问》等。王守仁的书法虽为学问之余事，但亦有一定造诣，其取法较广，晋、唐、宋、元均有涉及。楷书《客座私祝》册（1527年）（浙江省余姚市文管会藏）带有褚、颜笔意；行书《铜陵观铁船录》卷（1520年）（故宫博物院藏）猛利纵放，意在米芾、黄庭坚与赵孟頫之间；行草《致舫斋手札》（截玉轩藏）（图7-28）用笔精微，堪称佳作；草书《龙江留别诗》卷（1516年）（故宫博物院藏）清健畅达，效法王羲之。相对而言，以行书最具有个人面目。

陆深（1477—1544年），字子渊，号俨山，谥文裕。华亭人。弘治十八年（1505年）进士，历官庶吉士、太常卿兼侍读、詹事府詹事等。有《俨山集》。其楷书学颜真卿，行草法李邕、赵孟頫，深受王世贞、莫如忠与董其昌推重。书作有《秋兴诗八首》行草卷（1523年）（上海博物馆藏）、《茱萸诗》行书册（故

图 7-27 ［明］唐寅《联句诗》页

图 7-28 ［明］王守仁《致舫斋手札》

图 7-29 [明] 陆深《茉莒诗》册　　　　　　　　图 7-30 [明] 丰坊《六言诗》轴

宫博物院藏）（图 7-29）等。

　　丰坊（1494—1565 年），字存礼，更名道生，改字人翁，号南禺外史、天野人、西郊农长等。鄞县（今浙江宁波）人，出身官宦之家。举乡试第一，复中进士，官南京吏部考功主事、通州同知，后因事罢免，晚景潦倒。其人狂诞诡怪，品性不佳，为人所恶。家藏古碑刻甚富，著有书论《书诀》和《童学书程》。丰坊各体并能，于书无所不学，主要擅行、草二体，取法"二王"、怀素、黄庭坚、米芾等，风格多样，备有古人法度，但个性不显，书格亦不高，诚为"有书学而无书才"者。作品有《各体书诀》册（台北"故宫博物院"藏）、草书《六言诗》轴（上海博物馆藏）（图 7-30）等。

　　王问（1497—1576 年），字子裕，号仲山。江苏无锡人。嘉靖十七年（1538 年）进士，官户部主事、车驾郎中等，后归

图 7-31 [明] 王问《自书诗》卷

隐不仕。诗文、书画俱佳，有《仲山诗选》《崇文馆稿》等。王
问书法以行草、草书见长，用笔粗豪苍劲，多从宋人化出，颇
具神采，书风与祝允明、陈淳为近，看来亦曾受到"吴门书派"
的影响，王世贞、王锡爵皆推重之。作品主要有草书《自书诗》
卷（1574 年）（图 7-31）、行草《沧洲图咏》册（皆藏上海博
物馆）等。

第三节

明代后期书法　　　　　│ 03

　　从万历（1573—1619年）至明末，属于明代后期。此阶段的书坛主要有两股势力：一是替代"吴门书派"在苏、松地区崛起的"云间书派"，一是晚明个性解放思潮影响下的浪漫主义变革书风。"云间派"的影响一直延续到清代，浪漫主义变革书风则在清初因政治思想环境的改换而戛然受阻。

一、"云间书派"

　　"吴门书派"到了万历年间，已成强弩之末，其末流书家蹈袭祝、文辈，陈陈相因，不知溯源，故书风日趋萎靡。此时，有以董其昌为首的"云间书派"（亦称"松江派""华亭派"），力矫吴门空疏之弊，在书法上追踪晋、唐、宋，重新从古人中讨生活。

1. 董其昌

　　董其昌（1555—1636年），字玄宰，号思白、思翁、香光居士等，斋名有戏鸿堂、画禅室等。因曾官礼部尚书，故人称"董宗伯""董容台"。谥文敏。松江府上海县人，因避重役，改籍华亭县。万历十七年（1589年）进士，改庶吉士，供职于翰林院，并充任太子讲官，历官翰林院编修、湖广按察司副使、福建副使、湖广提学副使、太常寺卿兼侍读学士、南京礼部尚书、北京礼部尚书兼掌詹事府事等，尝修《神宗实录》《泰昌实录》，

以太子太保致仕。有《容台集》，刻有《戏鸿堂法帖》。董氏一生无甚政绩，在官期间，因官场派系斗争激烈，为保身计，经常托词告归，"家食二十年有余"（《容台文集·引年乞休疏》），过着忽官忽隐的生活。其财产富裕，妻妾成群，子与仆人在乡里为霸一方，六十一岁时因纵子为其抢妾，引发众怒，导致了"民抄董宦"一事的发生。董氏的思想，儒、道、禅皆具，尤以受禅宗影响最深，在翰林院时日与同年陶望龄、袁宗道游戏禅悦，禅学功夫甚深。其性情和易，淡于政治，他的不肯介入于党争，既有谨慎柔弱、明哲保身的一面，又与志不在功名有关。他在《容台文集》中说："晋人每谓'使我有身后名，不如生前一杯酒'，斯语也，用之功名之途则大善，不可为著作之林道也。"董氏所要的"身后名"，不是于性命有害的做官，而是书与画——此乃其一生耗力之所在。

　　董氏十七岁时参加府试，因字拙而被降置第二，自是发愤学书。初学颜真卿《多宝塔》，又改师虞世南，复上溯钟、王，"凡三年，自谓逼古，不复以文徵仲、祝希哲置之眼角"（杨无补辑《画禅室随笔》）。年轻的董氏虽过于自负，但超越前贤的雄心亦自可贵。十八岁时，就读莫如忠（1508—1588年，字子良）馆塾，从其学书，莫氏书宗"二王"，当对董氏有一定的影响。董氏青年时与项元汴订交，中进士后在翰林院受到馆师

韩世能的教诲，其后又结识徽州吴廷，他们都是当时著名的书画收藏家，对于董氏学习古代名迹和提高眼界帮助很大。董氏的书法在中壮年时步入成熟期，其书宗晋人，亦力学唐、宋，擅长楷、行、草诸体。他的行书作品传世最多，最有自己的面目，对后世的影响亦最大。从书迹来看，董氏对"二王"、李邕、颜真卿、柳公权、杨凝式、苏轼、米芾等都曾临学，其中以得力于米氏为最多。他对诸家笔法的临习，皆以"淡""雅"统摄之。董氏行书的典型书风，如《四跋赵孟頫〈鹊华秋色图卷〉》（1630年）（台北"故宫博物院"藏）、《项元汴墓志铭》卷（1635年）（日本东京国立博物馆藏）（图7-32）等，主要就是在米、苏与颜的基础上融合而成的，行距极疏朗，或以为是受了《韭花帖》的影响，其佳者格调雅致，饶有书卷气，但有时笔意亦失之空怯，字势局促而平庸。董氏楷书的面目不如行书突出，《小楷〈千字

图7-32〔明〕董其昌《项元汴墓志铭》卷　图7-33〔明〕董其昌《周子通书》轴

文〉》册（1611年）体兼颜、虞，结字拘谨；《周子通书》轴（图7-33）（皆藏台北"故宫博物院"）为大楷书，融合颜、米，笔意颇佳，惜其大楷书不多见。小草师学"二王"，秀润淡雅。大草效旭、素体，为董氏诸书体中艺术成就最高者，传世作品不多。《试墨帖》卷（1603年）（日本东京国立博物馆藏）（图7-34）、《节临怀素〈自叙帖〉》卷，用笔冲虚古淡，将旭、素纵放的字态以"二王"笔意收束之，归于平淡天真。董氏尝云：

> 本朝学素书者，鲜得宗趣。徐武功、祝京兆、张南安、莫方伯，各有所入，丰考功亦得一斑，然狂怪怒张，失其本矣。（《容台别集·书品》）

他认为旭、素的本色并非是狂怪怒张，所以与祝允明、张弼等同师怀素却风格迥异，这正体现出了其以淡为宗的书法审美思想。

图7-34 [明]董其昌《试墨帖》卷

　　董其昌是继赵孟頫之后的又一位古典主义大家，由于他的努力与影响，苏、松地区的书法逐渐摆脱了吴门末流的陋习，得以重新振起。董氏一生以赵孟頫作为超越的目标，但始终未能成功，他晚年曾云：

> 　　余年十八学晋人书，得其形模，便目无吴兴，今老矣，始知吴兴书法之妙。(《三希堂法帖》卷四《跋赵吴兴书》)

赵、董皆以追踪晋人为的鹄，但两人笔法有所不同。相对而言：赵多实笔，近于唐人；董则虚和，取于宋人为多。在学习"二王"传统上，赵的功力非董所能比拟，但赵偏于守法，董则更为率意，能师古脱化，这是他的长处。"吴门书派"的书家亦取法宋人，但在气息上与董氏不同，董氏摒除了吴门书风中的市民性趣味，代之以淡雅的书卷气，从而与晋韵更为接近。董氏于书极重笔法，字态则较少变化，此与晚明书坛重态势的大气候并不吻合，但他传衍"二王"一脉，功劳不小，诚为有明一代最为重要的"二王"体系书家。董其昌在书法上高自标许，创立门户，其在世时即享誉朝野（当时朝鲜的书家亦曾效仿其书风），但由于晚明个性变革书法潮流声势浩大，故董书的影响力要在清初个性变革书风消歇之后（且受到康熙帝推扬）才更为彰显。

　　2. 其他书家

　　董其昌的好友陈继儒与莫是龙，是"云间书派"的重要书家。陈继儒（1558—1639 年），字仲醇，号眉公、麋公、白

石山樵等。松江华亭人。一生不仕，但所交多为官场中人，甚得内阁首辅徐阶、"后七子"领袖王世贞等推重，名重于时。诸生时，尝受王锡爵招请，为其子王衡陪读。诗文、书画皆擅，亦通戏曲、小说。尝集苏轼书刻为《晚香堂帖》二十八卷，有《白石樵真稿》《书画金汤》《妮古录》等。陈继儒与董氏毕生交好，在书画艺术上见解相近，可谓志同道合者。其书法主要取法苏、米，书风大致与董氏相类，作品有行书《为梁叔丈书》轴（1615 年）（上海博物馆藏）（图 7-35）等。

莫是龙（1537—1587 年），得米芾石刻"云卿"二字，因以为字，后以字行，更字廷韩，号秋水、后明等。华亭人。父如忠，官至浙江布政使。工诗文、书画，有《莫廷韩集》。莫是龙书法得其父亲授，擅长小楷、行草，取法钟繇、"二王"、李邕、米芾等，书风俊爽跌宕，与其父沉稳的书风正相对，被董氏比作"二王"父子。书作有《临钟王帖》（1583 年）（辽宁省博物馆）、行草《致子虚病叟社丈》（台北"故宫博物院"藏）（图 7-36）等。对于当时的吴门流弊，莫

图 7-35 ［明］陈继儒《为梁叔丈书》轴

是龙深有体察："数公而下，吴中皆文氏一笔书，初未尝经目古帖，意在佣作，而以笔札为市道，岂复能振其神理，托之豪翰，图不

图 7-36 [明] 莫是龙《致子虚病叟社丈》

朽之业乎？"（《莫廷韩集》）"云间书派"书家中，莫氏父子在董其昌之前，其造诣虽不及董，然对董氏不无开启之功。

二、浪漫主义变革书风

明代前期的思想领域，程、朱理学占着统治地位，到了中期，与程、朱理学相对的心学兴起。王守仁的心学发展了南宋陆九渊的学说，主张心即理、心外无物，鼓吹知行合一、致良知的理论，对后来泰州学派和李贽（1527—1602 年）"童心说"的出现产生了直接的影响。李贽的"童心说"强调人的"真心""赤子之心"，反对用封建礼教、道德规范来束缚人的心性，带有强烈的个性解放思想和人文主义色彩。明代后期，李贽的"童心说"与当时盛行的禅宗思想合流，掀起了一场以个性解放为宗旨的思想运动，对当时的文艺领域影响很大。在文学上，出现了反对前后七子的拟古风气、提出"性灵说"的"公安三袁"（袁宗道、袁宏道、袁中道）。在书法上，则兴起了张扬个性、充满变革精神的浪漫主义潮流，这股潮流的代表书家有徐渭、张瑞图、

黄道周、倪元璐、王铎等。

1. 徐渭

徐渭（1521—1593 年），初字文清，更字文长，号天池，别号青藤道士、田水月、天池生、金垒山人、鹅鼻山侬、山阴布衣、白鹇山人等。山阴（今浙江绍兴）人。父鏓，官至四川夔州府同知。徐渭乃妾所生，出生百日后丧父，赖嫡母与长兄抚养成人。因家境逐渐衰败，十岁时其生母（原为嫡母侍女）曾被卖掉，此事对他刺激不小。徐渭少嗜读书，兼学琴、剑术、骑射，后来又习兵法，可谓文武双修。二十岁时为诸生，入赘于同乡潘家，且随岳翁为宦广东阳江。后回绍应乡试，其一生凡八次应试，皆不中。三十八岁时入浙直总督兼浙江巡抚胡宗宪幕，襄助抗倭军事，因富谋略，又有文才，故甚得器重。胡宗宪在政治上交结严嵩父子，后严被罢，胡受牵连下狱，徐虑祸及，遂心悸发狂，以三寸铁钉贯耳，椎碎肾囊，自杀多次，竟未死。四十六岁时因误杀第四任继妻而系狱，身陷牢中六年余，赖友人营救而出。出狱后，其间歇性精神病时常发作。五十六岁时，应友人之邀入边塞宣府巡抚幕，因不适应气候，次年即辞。尔后以教授学生、卖文鬻画维持生计。晚年作书画甚勤，生活却益困顿，死前自撰《畸谱》。有《徐文长三集》《四声猿》《笔玄要旨》《玄抄类摘》等。

"半生落魄已成翁，独立书斋啸晚风。笔底明珠无处卖，闲抛闲掷野藤中"，这是徐渭的题画诗。徐渭的一生充满坎坷，但曲折的经历亦造就了他的文艺。徐氏天才超轶，在诗文、书画、戏曲上皆有卓绝建树。他的诗文为茅坤、唐顺之、陶望龄、

图 7-37 ［明］徐渭《春雨诗》卷

袁宏道等所激赏，戏曲为汤显祖推重，在文学史上有着很高的地位；他在绘画上开创了大写意花卉一派，对后世影响极大。徐渭青年时曾从王守仁弟子季本、王畿习心学，同时又深受禅、道影响，更因为人生遭际之悲惨，遂使其性情孤抗，桀骜不驯，所谓"胸中又有一段不可磨灭之气，英雄失路、托足无门之悲"（袁宏道《袁中郎集·徐文长传》），反映于文艺则表现为极强的个性与叛逆精神。他的诗文、书画，皆聊遣胸中块垒而已，但在客观上，又实开启了晚明文艺个性变革之风气。

徐渭的传世书迹，大多为晚年所作。从作品来看，他曾取法于钟繇、褚遂良、颜真卿、米芾、黄庭坚、倪瓒、祝允明等，其行楷颜、褚、黄笔意居多，行草用笔则以米氏为主，兼取祝书态势。徐对祝颇为推崇，称"祝京兆书，乃今时第一"（《徐文长佚稿·跋〈停云馆帖〉》），徐氏作于狱中的草书《春雨诗》卷（上海博物馆藏）（图 7-37），其字态中尚能见到祝氏狂草的影响。《女芙馆十咏诗》卷（上海博物馆藏）（图 7-38）为其行书代表作，结字横撑，左右开合，极具胆魄。行草《应制咏剑词》轴（苏州市博物馆藏）（图 7-39）用笔连绵狂纵，有

图 7-38 ［明］徐渭《女芙馆十咏诗》卷

图 7-39 ［明］徐渭《应制咏剑词》轴

疾风骤雨之势，布局通篇满密，几无行距、字距之分。此种章法为其立轴所常用，行草《"一篙春水"七言绝句》轴、草书《杜甫诗》轴（皆藏上海博物馆）等皆如是。徐渭书法的审美特征，自非仅体现于结字、章法等技法层面，在历代书家中，他是最能将人格精神贯注于书中并且夺人心魄者，亦即所谓的风格即人。徐氏其人，可以一"奇"字蔽之，"病奇于人，人奇于诗，诗奇于字，字奇于文，文奇于画"（袁宏道《袁中郎集·徐文长传》），盖一畸士也。徐渭对自己的书法颇为自负，尝言"吾书

第一，诗二，文三，画四"（陶望龄《歇庵集·徐文长传》）。
袁宏道亦赞曰：

> 文长喜作书，笔意奔放如其诗，苍劲中姿媚跃出。
> 予不能书，而谬谓文长书决当在王雅宜、文徵仲之上，
> 不论书法而论书神。先生者，诚八法之散圣、字林之
> 侠客也。（《袁中郎集·徐文长传》）

徐氏书法以"神"取胜，他的巨幅行草气势撼人，将书之"神"
表现得淋漓尽致。此种豪伟气概，自非文徵明、王宠所能匹敌，
即便是后来同样以气势见称的王铎与傅山，亦当相形见绌。由
于人微名晦，徐渭的书法在当时及晚明影响并不大，后来逐渐
为人所推重，遂成为书法史上狂放奇纵一路的代表人物。

2. 张瑞图、黄道周、倪元璐

张瑞图（1570—1641年），字无画，号长公、二水、果亭山人、
芥子居士、平等山人等，晚年名其室为白毫庵、杯湖亭。晋江
（今福建泉州）人。万历三十五年（1607）探花，授翰林院编修，
历官左春坊中允、少詹事、礼部右侍郎兼翰林院侍读学士、礼
部尚书兼东阁大学士、少师兼太子太师中极殿大学士等。张瑞
图在政治上投靠宦官魏忠贤，尝为魏生祠书碑，魏党败后，张
上疏乞罢，于崇祯元年（1628）致仕，加太保。次年，因依附
魏党被定为"逆案"第六等，论徒三年，后纳赀赎罪为民。晚
年归居乡里，参禅悟道，以诗文、书画度过余生。有《白毫庵集》等。
张瑞图人品不佳，然不可因之而废其书。他的草书初受吴门祝

允明影响，后易祝书圆转之势为翻折，参以孙过庭《景福殿赋》
（传）的写法，如《听琴篇诗》卷（1625年）（江苏省美术馆
藏）、《杜甫〈饮中八仙歌〉诗》卷（1627年）（图7-40）、《燕
子矶放歌行诗》卷（1639年）（广州美术馆藏）等。其用笔尖峭，
侧锋疾扫，行距疏而字距密，字势一味横撑，具有强烈的节奏感；
书风绝去依傍，与历来书家皆异，可谓为钟、王之外另辟蹊径，
颇具有异端色彩。行书用笔一如其草书，但更为沉厚，兼用欧
阳询、米芾法，字形趋长，如《"溪上水生"诗》轴、《米芾〈西
园雅集图记〉》条屏（1634年）（北京荣宝斋藏）等。他更多
的作品是以行中夹草或草中带行的面目出现，行书、草书相结合，
使得作品的艺术表现力更为丰富。小楷书风幽峭，略具钟繇意
趣，兼有行法，尝得董其昌称赞，作品有《王绩答冯子华处士书》
册（1633年）（图7-41）等。另外，亦能作章草。张瑞图的书
风较为恒定，晚年参禅，风格由纵横趋于简淡。他的书法个人
面目十分强烈，表现出对传统书风的反叛倾向，但同时笔法亦
流于简易，以致内蕴稍嫌不足。

　　黄道周（1585—1646年），字玄度，又字去道等，号石斋、
漳海石人、石道人、海表逸民、赤松子等。福建漳州府漳浦县

图7-40 ［明］张瑞图《杜甫〈饮中八仙歌〉诗》卷

图 7-41 ［明］张瑞图《王绩答冯子华处士书》册

人。天启二年（1622 年）进士，授翰林院编修，历官右春坊右中允、少詹事协理府事、江西布政司都事等。生性刚直磊落，在政治上倾向于东林党，痛恨祸国殃民的阉党，为此曾屡次上疏而屡受挫，故其虽在官，但大多数时间因被谪而流寓贬所或授徒讲学。南明弘光元年（1645 年），任礼部尚书。福王败后，与郑芝龙等在福州拥立唐王隆武为帝，任吏部尚书、武英殿大学士。后率兵与清军战于江西婺源，兵败被俘。就义前犹展纸作书，以偿清曾许人之"笔墨债"，其人苟严竟如此。有《黄漳浦集》《三易洞玑》《洪范明义》等。黄道周以文章、气节高天下，其学贯古今，理学、易经、天文、历数皆通。他深受儒家思想影响，一生以家国社稷为重，认为"作书是学问中第七、八乘事，切勿以此关心"（《黄漳浦集·书品论》），故其书法只是道德、文章之余事。黄道周擅长小楷与行草，亦能章草、隶书。小楷

图 7-42 ［明］黄道周《定本孝经》册　　　　图 7-43 ［明］黄道周《出山答朱日甫诗》轴

宗钟繇，兼取欧、颜等，用笔古拗方劲，凝重而有静穆之气，《定
本孝经》册（1641 年）（图 7-42）、《后死吟等三十首》卷（1646
年）（皆藏故宫博物院）等为其代表作。行草用笔刚健，带有
章草意味，字形近方，笔势上下翻腾，连绵不绝，章法行疏字密，
形成一种紧张的压迫感，作品主要有《出山答朱日甫诗》轴（台
北兰千山馆藏）（图 7-43）、《洗心诗》轴、《为倪元璐母寿
作诗》册（1642 年）（故宫博物院藏）等。黄道周书风个性
突出，对于传统而言，亦是创新多于继承者，尽管其志不在于"作

书"，但由于他在形式技巧上的拓新，而颇为后世书家所推重。黄氏继室蔡玉卿，书学道周，亦精于小楷。

倪元璐（1593—1644年），字玉汝，号鸿宝，别署园客。浙江上虞人。自幼聪颖，青年时尝书扇，为陈继儒所赏叹。历官翰林院编修、国子祭酒、兵部侍郎、户部尚书、礼部尚书兼翰林院学士等。晚年筑室于绍兴府城南隅。崇祯十七年（1644年）李自成破城，闻崇祯帝自缢于煤山，亦在家乡自缢殉节。谥文正（清改谥文贞）。工诗文、书画，有《倪文贞公文集》。倪元璐与黄道周为同年进士，两人性味相投，感情交笃，世以"黄、倪"并称，书风亦相近。倪氏为人廉正，颇具忠义之气，书法为其名节所掩。他的小楷不多见，无锡博物馆所藏的《与母亲家书》，用笔类黄道周，但字形趋长，更具有文人雅致，取法在欧、颜、苏之间。他的小行草书用笔一如其小楷，时见尖峭方笔。大幅行草立轴则以圆笔居多，用笔苍浑凝涩，得力于鲁公为多，有"屋漏痕"之意，结体每作上窄下宽状，生动而有奇致，作品有《〈已作不栖

图 7-44 [明]倪元璐《〈已作不栖鸦〉诗》轴

鸦〉诗》轴（上海博物馆藏）（图 7-44）、《〈满市花风起〉诗》轴（日本藏）等。以黄、倪作比，黄书骨力深稳，倪书则富于意趣。倪氏书法亦极具有变革精神，康有为称其"新理异态尤多"（《广艺舟双楫》），即是赞他能于传统之外自出新意。

3. 王铎

王铎（1592—1652 年），字觉斯，一字觉之，号嵩樵、痴庵、二室山人、东皋长、兰台外史、老颠等。河南孟津人。历官翰林院编修、东宫侍班、詹事、礼部右侍郎兼翰林院侍读学士、南京礼部尚书等，在南明弘光政权任东阁大学士。清兵逼城，与礼部尚书钱谦益等率文武官员投降，入清后，官至礼部尚书。诗文、书画兼善，有《拟山园集》《琅华馆真迹帖》《拟山园帖》等。王铎与黄、倪为同榜进士，在翰林院时三人意气相投，彼此砥砺且相约学书，时人号为"三株树""三狂人"（黄道周《叙王觉斯太史初集》）。在明、清易祚之际，王选择了与黄、倪不同的政治道路，以致身负"贰臣"之名。他在清廷身居高位，心里却始终充满了矛盾与痛苦。

王铎的人格、气节固不足言，但在书法上的建树，却不可因人而废。他尝言："吾毋他望，所期后日史上，好书数行也。"（谈迁《枣林杂俎》仁集）他本对政治无望，于书法却有千秋之想，故用力甚勤。王铎书宗晋人，以"二王"为本，认为"书未宗晋，终入野道"（《拟山园帖·跋〈淳化阁帖〉》）。擅长楷、行、草诸体，亦能隶书，传世书作很多。他的书法在四十岁左右步入成熟期，开始形成自家面目，傅山云："王铎四十年前字，极力造作；四十以后，无意合拍，遂能大家。"（傅山《霜

红龛集·家训·学训》）其小楷学钟繇，大楷主要师法颜、柳，如《王维五言诗》卷（1643 年）（故宫博物院藏）（图 7-45）、《延寿寺碑》（刻本）。小行书初学《圣教》，如《临〈兰亭序〉并律诗帖》（1625 年）（吉林省博物馆藏），书风含敛隽秀；继师米芾，如《琅华馆帖》册（1641 年）（香港虚白斋藏）；复益以鲁公笔法，如《李贺诗》册（1647 年）（台北王壮为藏）（图 7-46），用笔厚朴，元气淋漓，形成王、颜、米相结合的面目。大字行书主要取法米芾、李邕，参以鲁公，兼有篆籀笔意，其笔力雄浑，沉着痛快，结体善挪部位，字形左顾右盼，造成行轴心线的节律性摆动。此种结字布行的方法，正是从"二王"行草书发展而来。他有时还应用"涨墨"的手段，以增强

图 7-45 ［明］王铎《王维五言诗》卷　　图 7-46 ［明］王铎《李贺诗》册

作品中虚实对比的视觉效果。王铎的大行书既见传统功力，又具有鲜明的个性，在其书体中面目最为突出，作品有《为公嫩书诗》轴（1633年）（开封市文物商店藏）、《赠文吉大词坛》轴（约1641年）（图7-47）、《赠张抱一诗》卷（1642年）（日本东京国立博物馆藏）等。王铎草书根抵"二王"，对《阁帖》临习甚力。他的狂草并不取旭、素一路（认为是野道），而是在晋人草书的基础上拓而为大，加以纵肆。《草书赠张抱一诗》卷（1642年）（日本东京国立博物馆藏）（图7-48）为其狂草代表作，字形极意挪腾，笔势连绵跌宕，整卷用笔、结字与章法皆无懈可击，颇为精彩。但他的有些狂草作品字形夸张太过，有失古法，用笔亦过于缠绕拖曳而流于习气，以致稍有空乏与做作之憾。在晚明的个性变革书家中，王铎是入古最深者，尝自称其书"皆本古人，不敢妄为"（《琅华馆帖·临张芝崔子玉帖跋尾》），甚至"一日临帖，一日应请索，以此相间，终身不易"（倪后瞻《倪氏杂著笔法》）。王铎重视传统古法，但他食古而能化之，是"二王"系统书家中具有开拓精神的革新者。他青年时代所撰《文丹》一文，即有着强烈的反

图7-47［明］王铎《赠文吉大词坛》轴

图 7-48 [明] 王铎《赠张抱一诗》卷

叛精神，声称"他人口中嚼过败肉，不堪再嚼"，鼓吹"奇怪""胡
乱"，其美学思想颇具个性。王铎与董其昌俱宗"二王"，又
皆得力于米、颜，师承基本一致，其书风却有天壤之别，从中
似可窥见晚明个性解放思潮给书家创作带来的影响。张、黄、
倪的书法皆具个性，但他们相对入古不深；王能深入传统，又
能脱化，兼具革新之精神，所以他的成就更高，对后世的影响
亦更大。

晚明的浪漫主义书风，在创作上为后世树立了一个入古出
新的榜样。晚明个性变革书家在书史上的最大贡献，是将以往
案头的卷册行草小字拓展成悬挂厅堂的巨轴大字，从而丰富了
书法形式美的样式。此种变革的发生，固然有着生活居住环境
与时代审美风尚的因素，但更大的原因则应归之于书家的创造
力。他们立足于传统，或本钟、王，或取唐、宋，张扬其本真
之个性，将巨轴行草的创作推向了巅峰。毋庸讳言，行草字形
的展大，客观上减弱了其笔法的精微程度，但在用笔相对趋于
简单的同时，章法、结字上的势态却显得更为强烈，从而增加
了作品的艺术表现力。反言之，巨幛大幅首重整体的气势，而

不应斤斤于点画之得失，从而或能避免"谨毛而失貌"（刘安《淮南子·说林训》）的创作弊端。在这支创新队伍中，徐渭是开路先锋，艺术造诣绝高，但其书法纯从人格、情性流出，可谓狂人狂书，后人模仿不易，难以成为普遍性的书法师学对象。张瑞图、黄道周、倪元璐三人实为一家之眷属，其书风接近，皆取一种笔势而强化之，形成既纵放又有节律的书写模式，他们对传统更多地表现出一种反叛精神，在客观上亦因此限制了对传统的深入，故称其为"奇兵"犹可，"宗匠"则未能。王铎作为殿军，其才能不及徐，对传统的反叛亦不如张、黄、倪彻底，但他创制出"二王"系统的行草大字，给后人提供了一条深入"二王"古法且能独张门户的学习道路，这个功劳实在不小，故其对后世书法的影响亦最具有普遍性。

综上所述，尚态重势的晚明浪漫主义变革书风，实为真正能代表有明一代书法者。它对清代帖派书法并无甚影响，但却与同样张扬个性、反对传统帖学束缚的清代碑学遥相呼应，到了近现代，其影响力开始得到彰显，成为不少书家在创作实践中重要的效仿、借鉴对象。

三、其他书家

明代后期的书家，在"云间书派"和个性变革书家之外，尚有擅长行草的邢侗、米万钟、黄辉与篆、隶书家赵宧光、宋珏等，亦各自有较高的书名与成就。

邢侗（1551—1612年），字子愿。山东临邑县人。万历二年（1574年）进士，官南宫令、陕西行太仆寺少卿等。三十六

岁时，称病辞官。家拥雄资，筑来禽馆于古犁丘，减产奉客，遂致中落。擅词翰，亦能画松、竹、石等，家藏法书甚夥，尝刻《来禽馆帖》，有《来禽馆集》。邢侗的书法颇得时誉，与董其昌并称"北邢南董"，又与张瑞图、米万钟、董其昌有"晚明四大家"之称。其书擅行、草，宗"二王"，对《十七帖》致力颇深，兼学唐、宋、元诸家。行书风格多变，缺乏自家面目。草书用笔畅宛，多取圆转之势，然骨力稍逊。亦能章草。作品有草书《七绝诗》轴（湖北省博物馆藏）（图7-49）、草书《古诗》卷（台北"故宫博物院"藏）、《临王羲之〈豹奴帖〉》轴（上海博物馆藏）等。邢侗的书法虽与董氏并称，但其实际水平却是不及。邢氏妹慈静，贵州布政使马拯之妻，亦工书，善刺绣，且能画花卉、佛像人物。书法效学其兄，亦常将"二王"法帖展大临写成立轴，并且以"临"代"创"（其名为"临"，实为"创"）。此种临写方式（在王铎作品中亦常见到），是具有一定的探索意义的。邢慈静书法造诣颇高，堪为历代女书家中翘楚，用笔清健灵动，笔性甚佳，比其兄更能得"二王"笔意。作品有行草《临赵孟頫尺牍》册（天津博物馆藏）（图7-50）、草书《临〈龙保帖〉》轴（故宫博物院藏）等。

图7-49 [明]邢侗
《七绝诗》轴

米万钟（1570—1628年），字仲诏，号友石

居士，又号湛园、石隐居士等。顺天（今北京）人，祖籍陕西安化，自称为宋代米芾后裔。万历二十三年（1595 年）进士，官江西按察使，因得罪阉党而被弹劾削籍，后复出，官太仆少卿。生平有石癖，亦能山水、花卉，有《澄澹堂文集》《篆隶考讹》等。擅行草，师学米芾，面目却与米不类，行草《七言二句》轴（湖北省博物馆藏）、《湛园花径诗》轴（故宫博物院藏）（图 7-51）书风粗豪，然稍失之于空疏。米万钟虽得列"晚明四大家"之席，但其水准尚逊于邢侗，更遑论董氏。倪后瞻尝云："董先生于明朝书家不甚许可……于米友石则唾之矣。"（倪后瞻《倪氏杂著笔法》）

黄辉（1559—?），字平倩，一字昭素，号慎轩、无知居士。四川南充县人。与董其昌、陶望龄为同榜进士，官至少詹事兼侍读学士。自幼聪颖，博览群书，擅诗文、书法，在翰林院时声名与陶、董相埒，亦好禅学，与袁宗道交契。黄辉书

图 7-50 ［明］邢慈静《临赵孟頫尺牍》册

图 7-51 ［明］米万钟《湛园花径诗》轴

图 7-52 ［明］黄辉《游盘龙岩五律诗》卷

法擅行草，其小楷师钟繇，行书初学苏轼，后复师米芾，形成苏、米相掺的面目。四川省博物馆所藏的行草《自作诗》册（1607 年）明显带有米氏笔意，亦兼苏字成分，用笔清朗生动，体势略近南宋陆游；《游盘龙岩五律诗》卷（天津博物馆藏）（图 7-52）风格与《自作诗》册同，而更加之以豪纵，意气奋发，是为黄氏佳作。黄辉的书法既有学养气，又具书家情性，其书名在后世不显，但水准实在邢、米（万钟）辈之上。

在行草书风靡书坛的明代后期，篆、隶书家甚为鲜见，赵宦光与宋珏各以篆、隶见长，且有自己的面目，这是应值得重视的。

赵宦光（1559—1625 年），字凡夫，号广平、寒山长。太仓（今属江苏苏州）人。偕妻隐居寒山，自辟丘壑，足迹不至城市，以读书稽古为乐。著述宏富，有《寒山帚谈》《说文长笺》等。赵氏篆书传世作品基本上是草篆，他将玉箸小篆加以草化，甚至牵丝映带，用笔拙涩，线条粗细、方圆、浓枯皆有之，颇富于变化。他在《寒山帚谈》论"奇篆"云："格借玉箸，体间《碧落》，情杂钟鼎，势分八分。点画以大篆为宗，波折以真草托迹……"赵氏草篆之写法，与他所论"奇篆"大体正同，盖杂

采诸体而不泥于古法，突破了"二李"以来直至元代赵、吾小篆线条畅宛匀一的传统书写模式，从而使得其书风具有鲜明的个性特征。作品有《蜀道难》册（1620年）（苏州博物馆藏）、《綦母潜诗句》轴（上海博物馆藏）（图7-53）等。赵氏的草篆还被同时代的篆刻家朱简所借鉴，以之入印，形成了一种崭新的面目。

宋珏（1576—1632年），一名毂，字比玉，号荔枝仙。莆田（今福

图7-53 ［明］赵宧光《綦母潜诗句》轴

图7-54 ［明］宋珏《屠提居士诗》轴

建莆田）人，寓居金陵。国子监生。工诗，能画山水。擅隶书，钱谦益《列朝诗集小传》称其"善八分书，规模《夏承碑》，苍老雄健，骨法斩然"。天津博物馆所藏《屠提居士诗》轴（图7-54）为其代表作，点画近于《夏承》，用笔斩钉截铁，颇为厚实。宋珏的隶书在晚明书坛有一定影响，他与他的师学者，被人称作"莆田派"，清初郑簠的隶书即系从宋氏入手。他的行草书亦佳，然声名不及隶书，《自作诗八首》卷（北京市文物商店藏）用笔

潇洒连绵，一气呵成，似受到米芾与吴门书风的影响。

　　除了上述书家，詹景凤、孙慎行、娄坚、李流芳等人的书法亦颇可观，因考虑篇幅，故从略。

第四节

明代书学 | 04

明代前期，书法因循守旧，缺乏创新之活力，书论亦无甚成就。到了中期，吴门书家于创作有实在之体会，发为议论，自是较为可观。明代后期的书论，既有复古的调子，亦有创新的声音，但要以受个性解放思潮影响下的书论相对更具价值。下面择各阶段有代表性的书论，分而述之。

一、解缙《春雨杂述》

《春雨杂述》撰于永乐四年（1406 年），是解缙论诗与书法之作，其中论述书法的有"学书法""草书评""评书""书学详说"与"书学传授"部分。解氏论书强调临古工夫与师承传授，如"学书法"部分中称"学书之法，非口传心授，不得其精。大要须临古人墨迹，布置间架，捏破管，书破纸，方有工夫"。在"书学详说"部分中详述执笔、用笔、结字之法，又称"惟日日临名书，无惜纸笔，工夫精熟，久乃自然……先仪骨体，后尽精神"。"书学传授"部分则叙自东汉至明初书学传授人名，其中记述元代康里巎巎书风传至明初的授受脉络颇具史料价值。解缙的书学观与明初书坛的复古风气相一致，在明代前期较具有代表性。

明代前期的书学著述，尚有陶宗仪《书史会要》、张绅《书法通释》、李淳《大字结构八十四法》、姜立纲《中书楷诀》等。

二、"吴门书派"书论

"吴门书派"既为明代中期书坛中坚,其书论亦应予以重视。他们的书论,于创作既引导之,又总结之,理论与实践相互生发,遂有深入之见解。吴门书家于书论有所阐发者,主要有吴宽、祝允明、文徵明等,他们虽无论书之专著,但从其遗存跋文中可了解到他们的书学思想。

吴宽论书特重学养,《跋鲜于困学诗墨》云:

> 书家例能文词,不能则望而知其笔墨之俗,特一书工而已……盖世之学书者如未能诗,吾未见其能书也。(吴宽《匏翁家藏集》)

其语虽稍偏激,但这种重视文人修养的观点是对的。在宋代文人绘画理论中,即已开始重视画家的修养,并把修养作为评画的一种标准,如黄庭坚评画家赵令穰:"……若更屏声色裘马,使胸中有数百卷书,便当不愧文与可。"(《山谷集》)吴宽将此标准移于书法,且明确提出"书工"一词,以针砭修养缺乏、笔墨庸俗者。

祝允明有《书述》与《奴书订》二文。《书述》是关于自汉

末张芝以下历代书家之评价，其中对明代前期书家评述尤详。《奴书订》的内容，颇能体现祝氏的书学思想。"奴书"，即指缺乏个人创新、食古不化之书。"奴书"之论，并非乃祝氏首创，其岳父李应祯亦曾发之，李尝言："破却工夫，何至随人脚踵？就令学成王羲之，只是他人书耳。"（《文徵明集·跋李少卿帖》）对此，祝允明并不同意：

> 太仆（李应祯）资力故高，乃特违众，既远群从（宋人），并去根源，或从孙枝翻出己性，离立筋骨，别安眉目。盖其所发"奴书"之论，乃其胸怀自喜者也。（《书述》）

他在《奴书订》中说：

> 艺家一道，庸讵缪执至是，人间事理，至处有二乎哉？为圆不从规，拟方不按矩，得乎……必也革其故而新是图，将不故之并亡，而第新也与？

他实是借对"奴书"之评议，强调学习传统根源的重要性——"沿晋游唐，守而勿失"，而"啖必谷，舍谷而草，曰谷者'奴餐'"，实为书法创作上之忘本者。必须加以说明的是，祝氏的强调传统并非是为了仿古，他的书法在"吴门四家"中是最具有个性的。祝氏之论，可作如是解释：创作上的出新更需要有深厚的传统基础，在汲取古法的过程中，"奴书"式的技法积累正是书法

创新的必要前提。

　　文徵明的书论思想与创作风格相一致，皆以崇古为主调。他在题跋中对元代以复古为尚的赵孟頫颇为推崇，文嘉《先君行略》称其"平生雅慕元赵文敏公，每事多师之"。赵之于文氏，不仅性情相近，而且在书法观念与创作上都对他影响至巨。文氏学宋人的行书以及大草，用笔总趋于平易，这除了性格的因素，便应与受赵氏的影响有关。在事实上，文氏诸种书体之创作，皆为赵氏精神所统摄。文氏既崇古，论书也就重法，如跋怀素《自叙帖》："书如散僧入圣，虽狂怪怒张，而求其点画波发，有不合于规范者盖鲜。"（《文徵明集》）又云："自书学不讲，习成流弊，聪达者病于新巧，笃古者泥于规模。"（《文徵明集·跋李少卿帖》）可见其并不一味讲求法度，而是对"病于新巧"与"泥于规模"的创作皆持反对的态度。宋代苏、黄、米各具情性，敢于突破传统法规，他也很推崇，但"尚意"诸家并不为赵氏所重，这是文、赵二人的不同之处。不过文氏的推宋，应该还有着其吴门前辈影响的因素，而并不完全是他自己的主张。

　　三、王世贞书论

　　明代中期最为重要的书法理论家，是"后七子"领袖王世贞。王世贞（1526—1590年），字元美，号凤洲，又号弇州山人。太仓（今属江苏苏州）人。嘉靖二十六年（1547年）进士，官至南京刑部尚书。王世贞在当时作为文坛盟主，在文学上倡导复古模拟，影响极大。其著述宏富，有《弇州山人四部稿》《王氏书画苑》《古今法书苑》《弇州山人书画跋》等。王世贞与文

徵明晚年来往紧密，文氏逝后，王为其写有《文先生传》。王氏不以书名，但于艺事甚为关心，一生撰写论书文字颇多。《王氏书画苑》（十六卷）为辑录前人书画著述，《古今法书苑》（七十六卷）乃分类汇编前人书论，王氏自己的言论，则主要见于《艺苑卮言》（十二卷）、《弇州山人书画跋》（五卷）。《艺苑卮言》乃王氏四十岁前所撰，载于《弇州山人四部稿·说部》，其中八卷评论诗文，附录四卷分论词曲、书画等。论书部分内容涉及书体、用笔、结字、执笔、书家、法帖等，持论严谨，引用前人书论较多，但并不人云亦云，合者采之，乖者则辨之。其论钟、王父子：

> 钟太傅（繇）七十六，其子司徒（会）仅四十五；右军五十九，子大令四十三。天假以年，不果胜尊公乎？曰：不尔，格已定矣！假之年，有小变，而不能有所加也。

论米芾、黄伯思：

> 米元章有书才而少书学，黄长睿有书学而少书才，以故评骘古人墨刻真赝，亦有相抵牾者。然长睿引证各有据依，不若元章之孟浪也。

评赵孟頫：

> 自欧、虞、颜、柳、旭、素，以至苏、黄、米、蔡，

各用古法损益，自成一家。若赵承旨则各体俱有师承，不必己撰，评者有"奴书"之诮，则太过，然谓直接右军，吾未之敢信也。

论孙过庭《书谱》：

"《乐毅论》则情多怫郁……私门诫誓，情拘志惨"，愚谓此在览者以意逆之耳，未必右军作书时预有此狡侩也。

以上各则，皆能有独立见解。又，书中论明初期、中期书家甚详，其中评当代吴门书家，尤具史料价值。《弇州山人书画跋》中，亦有不少关于吴门书家的题跋。王世贞与吴门书家有着直接的往来，在书法上又颇具慧识，故而研究"吴门书派"者，必须重视他的这两部著作。

另外，明代中期尚有杨慎《墨池琐录》、何良俊《四友斋丛说》（部分系论书文字）、丰坊《书诀》与《童学书程》等书学著述。

四、徐渭书论

徐渭的书论著述有《玄抄类摘》与《笔玄要旨》，文集中亦有少量书论，虽文字不多，但观点颇为鲜明，主要有"活精神"说、"天成"论、"媚、净"书法审美观等。

《玄抄类摘》（六卷）乃分类摘抄前人书论，《笔玄要旨》（一卷）则专论运笔技法，可谓徐渭创作实践之心得。他在万

历元年（1573 年）所撰的《玄抄类摘序说》中说：

> 手之运笔是形，书之点画是影……故笔死物也，
> 手之支节亦死物也。所运者全在气，而气之精而熟者
> 为神。故气不精则杂，杂则驰，而不杂不驰则精，常
> 精为熟，斯则神矣。以精神运死物，则死物始活，故
> 徒托散缓之气者，书近死矣。

此段话，为徐氏书学思想之核心。他主张以"精神"驱使手、笔，
则能得其活，反之则死，亦即强调"心"在书法创作中的统摄作用。
由此种观念，似可反映出阳明心学对他的影响。

他的"天成"论，亦受到心学的影响，跋《张东海〈草书千
文卷〉》云：

> 夫不学而天成者尚矣。其次则始于学，终于天成。
> 天成者，非成于天也，出乎己而不由乎人也。敝莫敝
> 于不出乎己而由乎人，尤莫敝于罔乎人而诡乎己之所
> 出，凡事莫不尔，而奚独于书乎哉！近世书者阏绝笔性，
> 诡其道以为独出乎己，用盗世名，其于点画漫不省为
> 何物，求其仿迹古先以几所谓由乎人者，已绝不得，
> 况望其天成者哉！（《徐文长佚草》）

徐氏所说的"不学而天成者"，即是天才，天才的成功靠的是自
己优秀的素质——"出乎己"，而非模仿别人。次于天才的为"始

于学，终于天成"者，而于己无所出、于人无所得者则在徐氏贬斥之列。

徐渭无论在文学还是书法上，都是反对拟古主义的，《书季子微所藏摹本〈兰亭〉》中云：

> 非特字也，世间诸有为事，凡临摹直寄兴耳。铢而较，寸而合，岂真我面目哉！临摹《兰亭》本者多矣，然时时露己笔意者始称高手……优孟之似孙叔敖，岂并其须眉躯干而似之耶？亦取诸其意气而已矣。（《徐文长三集》）

徐氏不仅在创作上标举"活精神"，于临摹亦强调"真我面目"。临摹古帖，通常以形神兼备为鹄的，他却要"时时露己笔意"、重"意气""寄兴"，而反对"铢而较，寸而合"的亦步亦趋。但他其实反对的是因袭古人，而并非轻视传统与技法。

在对前人书家的评论中，又可反映出其重"媚""净"等的书法审美观，如评倪瓒：

> 倪瓒书从隶入，辄在钟元常《荐季直表》中夺舍投胎，古而媚，密而散，未可以近而忽之也。（《徐文长逸稿·评字》）

跋《赵文敏墨迹〈洛神赋〉》：

　　　　古人论真行，与篆隶辨圆方者微有不同。真行始
　　于动，中以静，终以媚。媚者，盖锋稍溢出，其名曰姿态。
　　锋太藏则媚隐，太正则媚藏而不悦，故大苏宽之以侧
　　笔取妍之说。赵文敏师李北海，净均也。媚则赵胜李，
　　动则李胜赵。夫子建见甄氏而深悦之，媚胜也；后人
　　未见甄氏，读子建赋无不深悦之者，赋之媚亦胜也。（《徐
　　文长三集》）

在《评字》中又云：“笔态入净、静、媚，天下无书矣。”徐氏所
言之“媚”，为“锋稍溢出”“侧笔取妍”而与“藏”“正”相对之姿态。
他自己的书风亦有“媚”的一面，如袁宏道评其“苍劲中姿媚跃出”。
此种“媚”，若与“活精神”相联系，正可理解为一种能充分展现自
家精神状态的生动之美。

　　总之，徐渭是一位极具创新意识的艺术家，但他的创新并非不
需要学习传统，而只是反对束缚天性的摹古行径。在对待传统与创
新的问题上，即便个性强烈如徐渭，亦需正视两者之间的辩证关系。

　　五、董其昌书论

　　董其昌是晚明最为重要的书画理论家。董氏以禅喻艺，在绘画
上提出了“南北宗论”，影响巨大，在书法上则有“淡”说、“熟后求生”
说、“顿悟”说等，成就亦不小。其书论多系题跋，主要见于《书品》
（《容台别集》卷二、三）之中。

　　董其昌论诗文与书画皆以淡为宗，“淡”说是他的书法审
美观的核心，此不仅为其书法创作审美之理想，亦是他评论书

法的一项重要标准。《跋魏平仲字册》云：

> 作书与诗文同一关捩，大抵传与不传，在淡与不
> 淡耳。极才人之致，可以无所不能，而淡之玄味，必
> 由天骨，非钻仰之力、澄练之功所可强入……苏子瞻
> 曰："笔势峥嵘，辞采绚烂，渐老渐熟，乃造平淡。实
> 非平淡，绚烂之极。"犹未得十分，谓若可学而能耳。
> 《画史》云："若其气韵，必在生知。"可为笃论矣。
> （《容台别集·杂记》）

又云：

> ……淡乃天骨带来，非学可及。内典所谓"无师智"，
> 画家谓之"气韵"也。（《容台别集·书品》）

在《诒美堂集序》中亦云：

> 世之作者，极其才情之变，可以无所不能。而大
> 雅平淡，首关神明，非名心薄而世味浅者，终莫能近
> 焉……此皆无门无径，质任自然，是之谓淡……大都
> 人巧虽饶，天真多覆。

董氏之"淡"于诗文、书法，犹如"慧根"于佛家，"气韵"于绘事，
此非后天可学，实乃性中本有。所以，他并不完全同意苏轼由"绚

烂"到"平淡"的发展逻辑，而赞同北宋郭若虚"必在生知"（《图画见闻志·论气韵非师》）的说法。但他又说："诗文书画，少而工，老而淡，淡胜工，不工亦何能淡。"（《容台别集·画旨》）此一句，倒是继承了苏轼的观点。综合董氏的意思，可以这样理解：要达到"淡"的境地，首先得生性淡泊，具先天之条件，其次再加上后天的学习。也就是说，"淡"非仅凭"钻仰之力、澄练之功"所能及，但即便再具慧根而不加以钻研，那也是不行的。所以董氏一生积极学习古人，究研笔法，在他的书法作品中，"淡"的意境与笔法之内涵相辅相成，从而达到了看似"平淡"而实则"绚烂"之境地。

"熟后求生"说，是董氏极为重要的书法创作观念，其云：

> 画与字各有门庭，字可生，画不可（不）熟，字须熟后生，画须熟外熟。（《容台别集·画旨》）

此句言"熟"与"生"之辩证关系，颇具禅门机锋。从禅宗的角度，"熟"为执着，"生"为破执，此为修行的不同阶段。在书法实践上通过深入学习，透彻地掌握了古法，是为"熟"；"生"与"熟"相对，亦即破执——只有破古法之"执"，才能创出自家新面。董氏有一段话，可与"熟后求生"说相参：

> 盖书家妙在能合，神在能离，所以离者，非欧、虞、褚、薛名家伎俩，直要脱去右军老子习气，所以难耳。哪吒拆骨还父，拆肉还母，若别无骨肉，说甚虚空，

粉碎始露全身。(《容台别集·书品》)

此则文字中，"合"是深入传统，即"熟"，"离"是自立门户，即"生"。"熟后求生"，亦即"合而能离"。董氏曾以"生"、"熟"来比较自己与赵孟頫的书法：

> 赵书因熟得俗态，吾书因生得秀色。赵书无弗作意，吾书往往率意。当吾作意，赵书亦输一筹，第作意者少耳。(《容台别集·书品》)

> 吾于书似可直接赵文敏，第少生耳，而子昂之熟，又不如吾有秀润之气。惟不能多书，以此让吴兴一筹。
> (同上)

赵、董二人的区别是：赵守于"熟"，董得于"生"；赵作意，董率意，但亦因此赵得"俗态"，董得"秀色"。此处的"生"，又有"率意"之义，然"率意"更能得天机，以此种书写状态，则破执亦更易。故在董氏看来，其书虽"执着"逊于赵，但他能以"生"破"熟"，则又以"破执"胜。

董其昌五十四岁时尝跋《临王羲之〈官奴帖〉真迹》云：

> 抑余二十余年时书此帖，兹对真迹，豁然有会，盖渐修、顿证，非一朝夕。假令当时能致之，不经苦心悬念，未必契真。怀素有言："豁焉心胸，顿释凝滞。"今日之谓也。(《容台别集·书品》)

董氏深受禅宗影响，于艺事极重顿悟，强调禅家所谓的"须参活句，不参死句"。他在绘画上所提出的"南北宗论"，即是推"南顿"而抑"北渐"。此段跋文，亦能明其此意，但他又说"非一朝夕""不经苦心悬念，未必契真"，则在重顿悟的同时并不废渐修，此亦为董氏书法上的"顿悟"说与他"南北宗论"思想之差异。董氏认为，经过长期渐修后的顿悟，更能"契真"，更具有深刻性，亦即主张先渐后顿，但重点又放在"顿"上。此种思想，其实质正与"熟后求生""合而能离"相一致。

　　徐渭、董其昌的书论，都在不同程度上受到晚明个性解放思潮的影响。徐与董有着共同的思想背景：徐渭从其从表兄、王守仁弟子王畿学心学，创"童心说"的李贽是王畿的学生，又与董其昌为忘年交；徐、董又皆受道、禅的影响。但两人的书论，显然有着差异：徐氏书论从心学与道、禅受到影响更多的是与创作有关的精神状态方面，而董则将庄、禅的思辩性引入，以禅喻书，从而使其书论更富于哲理性。徐、董的书论皆与其创作相呼应，加上二人性格、遭际之不同，所以他们虽然都得力于米、颜等书家，书风却是迥异。在对待传统古法的态度上，徐氏以其个性精神纵放之，董氏则依据内理收敛之，故形成了一放一收、完全相反的艺术风格。

六、项穆《书法雅言》

　　项穆（约1550后—约1600年），字德纯，号贞玄、无称子等。檇李（今浙江嘉兴）人，项元汴长子。万历时官中书。工书。

明代后期的书论，并非尽为受个性解放思潮所影响者，有相当一部分的书学著述，仍然主张走复古的道路，其中以项穆的《书法雅言》（一卷）最具有代表性。项元汴收藏书画甚富，项穆承其家学，耳濡目染，故有是书之撰。项氏论书宗尚晋人，尤其是王羲之，将其比作儒家之孔子，称其"兼乎钟、张，大统斯垂，万世不易"。他论唐以下书法：

> 唐贤求之筋力轨度，其过也，严而谨矣；宋贤求之意气精神，其过也，纵而肆矣；元贤求性情体态，其过也，温而柔矣。（《书法雅言·书统》）

倘以晋人书法为参照，项氏此评，大体上还是较为客观的。但他对苏轼、米芾的评价，就不那么公允了：

> 迩年以来，竞仿苏、米……苏、米激厉矜夸，罕悟其失。斯风一倡，靡不可追，攻乎异端，害则滋甚。（同上）

他接着又说：

> 学术经纶，皆由心起，其心不正，所动悉邪……柳公权曰：心正则笔正。余则曰：人正则书正……正书法，所以正人心也；正人心，所以闲圣道也。子舆距杨、墨于昔，予则放苏、米于今。（同上）

由此可见，项穆的论书思想深受儒家道统的影响，而他对苏、米的态度（他在《书法雅言·取舍》一篇中贬苏、米甚力），亦正与认为"字被苏、黄胡乱写坏了"的理学家朱熹的观点一脉相承。基于此种观念，项氏在书法审美上自然会趋于"中和"。他的"中和"审美观，即为《书法雅言》一书的精神旨归。在书中，言及"中和"的文字可屡见：

> 圆而且方，方而复圆，正能含奇，奇不失正，会于中和，斯为美善。中也者，无过不及是也；和也者，无乖无戾是也。然中固不可废和，和亦不可离中，如礼节乐和，本然之体也。（《书法雅言·中和》）
>
> 评鉴书迹，要诀何存？温而厉，威而不猛，恭而安。宣尼德性，气质浑然，中和之气象也。执此以观人，味此以自学，善书善鉴，具得之矣。（《书法雅言·知识》）

项穆的"中和"思想，其实质乃儒家"中庸"之道之体现。"中庸"的境界难以企及，"中和"自然亦不易达到，故在项穆看来，历代书家中能符合其"中和"标准的，唯王羲之一人而已。

需要指出的是，若从晚明个性解放文艺思潮的背景下来考察项穆的书论，其思想无疑是反潮流的。当时心学风靡天下，程、朱理学几于扫地，而项氏书论却有着浓郁的理学色彩。他不能以发展的眼光来看待书法史的进程，此固然为其短处，但他的保守思想中，亦包含了一些对传统辩证而有深度的见解，这对

于后人学习传统古法来说，无疑是具有参考借鉴意义的。

明代后期的书学著述，尚有孙鑛《〈书画跋〉跋》、赵宧光《寒山帚谈》、李日华《味水轩日记》、倪后瞻《倪氏杂著笔法》、黄道周《书品论》等，他们的书学观大都遵守传统而趋于复古，与当时的个性变革书风异调。

第五节

明代篆刻　　　　　　　　　　| 05

　　进入自觉阶段后的篆刻艺术，在明代获得了迅速的发展。明代前、中期，文人们还是继承元人汉印与元朱文的格局，篆写后大都交与工匠刻制。自中叶以后，则由于石质印材的推广，越来越多的文人开始参与到篆刻实践中来，由此在创作上产生了篆刻流派。在理论方面，印学著述亦开始兴起。

　　一、文彭、何震、苏宣

　　文彭、何震与苏宣，是早期篆刻流派的三位领袖，在他们的引领下，篆刻创作蔚然而成风气，迎来了蓬勃兴盛的发展局面。

　　文彭（1497—1573年），字寿承，号三桥。苏州人，文徵明长子。官南京国子监博士，世称"文国博"。工书画，尤善书，诸体皆能，为文徵明后人中造诣最高者。有《博士集》。文彭起初仅自篆印文，并不亲自刻印，后来在南京偶获大批易于受刀的灯光冻石（即青田石），遂乃自篆自刻。元代王冕曾以花药石刻印，但由于他隐居名晦，知道的人并不多。而冻石经文彭发现后，因他的地位与影响力，立即艳传四方，成为文人刻印的普遍印材，从而极大地推动了篆刻艺术的发展（在文之前，明代亦偶有以青田石刻印章者，但没有形成规模）。文彭的传世印作，伪品极多，相对可靠的只有见于其诗笺押尾的"文彭之印"、

"文寿承氏"二朱文印（图7-55）。文彭在篆刻史上的名声与影响很大，被后人推为一代宗师，周亮工《印人传·书文国博印章后》有云："印之一道，自国博开之，后人奉为金科玉律。"文彭的篆刻影响主要在苏州地区，受其影响的有王穀祥、许初、璩之璞、归昌世、李流芳、陈万言等，被称之为"三桥派"。何震、苏宣亦受文彭的影响，但他们后来都自立门户了。

何震（约1541—1607年），字主臣，一字长卿，号雪渔。徽州婺源（今属江西省）人。何震出身寒微，起初是以刻印为生的艺人，长期往来于苏州、南京一带。后从文彭游，谊在师友之间。晚年生活潦倒，客死于南京承恩寺。何震在中年前，篆刻师学文彭，他后来印风的改变，与当时上海收藏家顾从德《顾氏集古印谱》的出版有关。这部由顾从德（字汝修）与印人王常（字延年，亦署罗王常）合编的印谱，收罗秦汉印甚富，因系用原印钤出，故能真实反映印章的原貌。后来为满足人们的需要，又以木刻本增改重版，且易名《顾氏印薮》《王氏秦汉印统》等。沈德符《万历野获编》（卷二十六）中云："自《顾氏印薮》出，而汉印裒聚无遗，后学始尽识古人手腕之奇妙。"《顾氏集古印谱》为当时人学习汉印提供了便利，

图7-55 [明]文彭篆刻 文寿承氏、文彭之印

印人们由此而得见古人典型，遂掀起一股仿汉热潮，从而促进了万历（1573—1619 年）之后篆刻创作的发展。何震即赖此谱以上追汉印，其印风以猛利为主，接近汉印中凿印一路（图7-56）。并且，他还首创以单刀直接刻款，一变文彭先写后刻（犹如刻帖）的双刀刻法，为后世印人所效仿。何震的名声与影响亦很大，后人以"文、何"并称。他曾得汪道昆之荐，鬻印北方，

"遍历诸边塞，大将军以下，皆以得一印为荣，橐金且满"（周亮工《印人传》），可见其声望之隆。并且受他影响的印人亦很多：

> 自何主臣（震）继文国博起，而印章一道遂归黄山。久之而黄山无印，非无印也，夫人而能为印也。又久之而黄山无主臣，非无主臣也，夫人而能为主臣也。（《印人传·书程孟长印章前》）

他的影响波及安徽、浙江、福建三省，其中名著者有吴忠、金光先、梁袠、邵潜、胡正言、程朴等，世称"雪渔派"。何震去世后，程原、程朴父子为其编选摹刻有《何氏印选》（亦名《忍草堂印选》）一册。他的印作中，伪品亦多，不易识别。其印

图 7-56 ［明］何震篆刻 笑谭间气吐霓虹

学著述传有《续学古编》二卷，系后人伪托。

苏宣（1553—1626年后），字尔宣，一字啸民，号泗水。安徽歙县人。幼孤，遭不平，家破后遁迹江淮，混居屠沽，弃书学剑，必报其所孽，久之怨家渐销而事平。后被其父故友文彭收留。苏宣篆刻师事文彭，亦受何震影响。他参研"六书"，曾得观顾从德、项元汴所藏秦汉以下各代印章，摹古印功夫很深，有《印略》三卷。在篆刻实践上，苏宣有"始于摹拟，终于变化"（《印略》自叙）之说，注重创新。他的印风浑朴醇厚（图7-57），类汉铸印。其影响在苏州、上海、嘉兴一带，印人主要有程远、何通等，世称"泗水派"。

万历年间，文、何、苏三派鼎足称雄，何、苏二派，又实从文派生出。文氏为明代印坛开山，其印风与元人相去不远，刀法大概还停留于刻印艺人般的雕镂刻划。何氏继其后，并且发扬之，"世共谓三桥之启主臣，如陈涉之启汉高"（周亮工《印人传》）。以技法而论，何、苏刀法的娴熟当胜于文。文、何、苏三人，前后接力，共同奠定了印坛的格局。

图 7-57 ［明］苏宣篆刻 此君山房、苏宣之印

2. 朱简、汪关

晚明的篆刻家中，成就最高的当推朱简和汪关。文、何、苏的师学者，由于陈陈相因，渐失故步，面目流于程式。朱、汪不为所笼罩，起而矫之，在创作技法上进一步开拓与深入，为篆刻艺术的发展作出了贡献。

朱简（生卒年不详），字修能，号畸臣。安徽休宁人。工诗，曾从陈继儒游。朱简得观当时各藏家所藏古印甚夥，当时人皆以秦印为最早印章，他却能将"先秦以上印"与秦印作出区分，可见其识见过人。他的印风多样（图 7-58），战国鉨印以下及至明代人的风格，皆在其采撷范围之内。其中尤为后人所称道的，是以赵宧光草篆笔意入印的朱文印，碎刀短切如掐，线条细腻，富有书写感，而无明代印人通常有的"木刻气"（明代刊行的印谱，系以木刻刷印，以之作范本，犹如学书之临刻帖，极易染上"锯牙燕尾"的板刻习气）。他曾言"刀法也者，所以传笔法也"（《印经》），"使刀如使笔，不易之法也"（《印章要论》），这种

图 7-58 〔明〕朱简篆刻 修能、杨文骢印、米万钟印

重视笔意表现的刀法，是他在理论与实践上探索的成果，对清代巴慰祖与"浙派"印家有着直接的启发。对于他的篆刻成就，后人极为推崇，周亮工在《印人传》中亟称之，董洵推其为"有明第一作手"（《多野斋印说》）。朱简还是一位卓有成就的印学理论家，著有《印章要论》《印经》以及《菌阁藏印》（创作印谱）、《修能印谱》《印品》（辑摹古印）等。

汪关（生卒年不详），原名东阳，字杲叔，因得"汪关"汉印而易名，字尹子。安徽歙县人，居娄东。出身低微，以刻印为生，后得程嘉燧、李流芳推扬，名始得显。有《宝印斋印式》二卷。周亮工在《印人传·书沈石民印章前》中，曾论明代印家印风：

> 印章，汉以下推文国博为正灯矣，近人惟参此一灯。以猛利参者何雪渔，至苏泗水（宣）而猛利尽矣；以和平参者汪尹子（关），至顾元方（听）、邱令和（旼）而和平尽矣。

周氏将汪关与何震并举，列为"和平"一派的代表，对他评价很高。汪关善用冲刀，既准又稳，功夫极深。他能作古鉨印、鸟虫印与圆朱文，但成就最高的是仿汉白文，章法工稳，典雅洁净，能得汉玉印的精髓（图7-59）。汪关的印风，为清代林皋、黄牧甫以及民国赵时棡等印家所继承。其子汪泓，亦能治印，父子并称"大小痴"。

　　除了以上所述，明代的篆刻家尚有王炳衡、甘旸、赵宧光、黄枢、黄经、江皓臣、万寿祺、韩约素等。明代篆刻创作的发展，亦带动了印学理论的研究。与篆刻实践同步，明代的印论亦主要兴于万历年间，除上文已提及者外，重要的著述尚有周应愿《印说》、甘旸《印章集说》、徐上达《印法参同》、沈野《印谈》、杨士修《印母》等，其内容广泛，涉及技法、流派、品评、印材、创作心理及印字取材等各个方面。

图 7-59 [明]汪关篆刻 董玄宰、汪关之印、汪关私印、汪杲叔

鳥　庚　曼　斷　許　北　堂

落　曆　堂　院　間　行　西

華　正　見　王　宋　株　長

時　是　雀　論　老　都　音

節　江　九　岐　喫　背　見

又　南　堂　王　松　都　屌

逢　好　前　宇　高　梅　月

君　鳳　嬰　裏　攡　斷　車

8

Chapter 8

清代书法

　　清代的满洲贵族对汉文化颇为重视，这种重视固然有着政治上的需要，同时亦由于其自身对先进文化之钦慕，故汉文化的传承，并没有因异族的统治而受到太大的影响。清代书法的发展以碑学与帖学的兴衰为主要线索，这条发展线索，一直贯穿了整个朝代。"帖学"、"碑学"的名目，系由清末康有为在《广艺舟双楫》中首先提出。"帖学"指宋代《淳化阁帖》汇刻之后形成的以崇尚钟繇、"二王"系统（包括唐碑）为主的书法审美观以及创作实践，为明代以前唯一的书法审美观与创作模式；"碑学"指有清以来推重商周、秦汉、六朝金石碑版的书法审美观及以之为取法对象的创作实践，是到了清代特定的政治文化背景下才产生的。帖学到了清代逐渐走向低谷，碑学则从萌芽、发展而到鼎盛，开辟出一条"二王"系统之外的新道路，形成了一整套全新的碑派技法创作模式，从而结束了宋元以来帖学一统天下的局面。可以这么说，清代在书法史上最为值得称道的，便是碑派书法创作及其理论的崛起。

本章撰写时参考了刘恒著《中国书法史·清代卷》（江苏教育出版社）、刘正成主编《中国书法全集》（荣宝斋出版社）等。

清代前期书法　　　｜01

　　顺治、康熙朝的书法，大体上延续晚明的书风，其发展主要有三条线索：一是崇董书风，二是晚明个性书风遗绪，三是碑学的萌芽——隶书创作之复兴。

一、崇董书风及其他

1. 崇董书风

　　董其昌的书风，在明末本来就有较大的影响。明末一些师学董书的书家，在明亡后入清，成为清初董氏书风的重要传承者，其中成就较高的有担当、查士标等。

　　担当（1593—1673 年），俗姓唐，名泰，字大来，法名通荷、普荷，号担当。云南晋宁人，祖籍浙江淳安。担当生活于明清之际，是一位具有爱国思想的僧人。青年时游历江南，尝入董其昌、陈继儒门下学习书画。其书法根抵董氏，能得董书枯淡之旨，出家后融入禅理，书风纵放洒脱（图 8-1）。他的诗与书画的名声，主要传于云南一带。

　　查士标（1615—1698 年），字二瞻，号梅壑、懒标、后乙卯生等。海阳（今安徽休宁）人，

图 8-1 [清] 担当《语摘》轴

流寓扬州。明末诸生，入清后以布衣终。查氏性超脱，擅画山水，为"新安四大家"之一。书学董氏，书风疏秀淡雅。

到了康熙朝，崇董的风气正式形成。康熙帝（1654—1722年）雅重文艺，是清代前期董书得以风行的关键人物。由于他对董书的喜爱，朝臣、士子纷纷效仿，董书遂成为当时帖派书法正宗。

沈荃（1624—1684年），字贞蕤，号绎堂、充斋。江苏华亭（今上海松江）人，明代沈粲后人。顺治进士，历官大梁道副使、侍读、国子监祭酒、詹事等。沈荃与董氏同乡，其书法颇能得董书韵致（图8-2）。他以善书而受康熙帝的重用，入值南书房（康熙帝读书处），成为康熙帝学习书法的指导者。董书得到康熙帝的喜爱并且在清初影响至大，沈荃在中间是起了重要作用的。

孙岳颁（1639—1708年），字云韶，号树峰。长洲（今江苏苏州）人。康熙进士，官至礼部侍郎兼管国子监祭酒事。孙岳颁亦是因工书而得康熙帝青睐者，曾奉旨担任《佩文斋书画谱》的总裁官，其书纯学董氏。

高士奇（1645—1704年），字澹人，号江

图8-2 ［清］沈荃《草书》轴

图 8-3 [清]高士奇《赠君翁老年台》轴

图 8-4 [清]查昇《赠籹年翁》轴

村、竹窗等。钱塘（今浙江杭州）人。国子监生，供奉内廷，官至礼部侍郎。高氏以工书入值南书房，性乖巧，善于迎合，颇得康熙帝宠信，在官期间贪财受贿，声名狼藉。收藏书画颇富，著有《江村销夏录》《江村书画目》。其书擅小楷、行书，书风温润清洁（图 8-3），近于董氏。

查昇（1650—1707 年），字仲韦，号声山。浙江海宁人，查慎行族子。康熙进士，官至少詹事兼翰林院侍讲学士。查昇亦曾因工书入值南书房，书学董氏，颇得其秀逸之气（图 8-4）。

陈邦彦（1678—1752 年），字世南，号春晖、匏庐。浙江海宁人。康熙进士，尝入值南书房，官至礼部侍郎，曾奉敕编《佩文斋历代题画诗类例》。陈氏是海宁望族，富收藏，蓄董氏书画甚夥。陈氏子弟多习董书，以邦彦最得笔意，为康熙帝

所称赏。

以上书家，都是江、浙一带人（江、浙为董书的主要影响范围），作为翰林词臣，他们都曾有入值南书房、担任康熙帝御用书家的经历。从继承董氏书风而言，他们能得帝王赏识，固可为一时之翘楚，但从书史角度看，他们步趋董氏，没有自己的面目，只能是董的影子而已。康熙帝与他的御用书家在清初共同营造了一个崇董的风气，此种风气，亦可看作是晚明"云间书派"的延续。但这种延续亦有其负面性，相对于古法，董书本已有用笔空疏的弊端，董之效学者因袭守成，不懂得师古，导致笔法更为空乏而简单化。此种情况，对帖派书法的发展有害而无益。帖学在清代逐渐走向衰微，其师法上的不知溯源，正是一个重要的原因。

2. 其他帖派书家

清初的帖派书家，亦非尽为董氏书风所笼罩，如笪重光、姜宸英、陈奕禧、杨宾、汪士鋐、何焯、米汉雯等，书风皆异于董氏。这些越出董书藩篱的书家，能从董氏之前的传统中讨生活，故其面目自亦不同。他们有的还对董书提出批评，认识到董氏书法的局限性，这就更为难能可贵了。

姜宸英（1628—1699 年），字西溟，号湛园、苇间。浙江慈溪人。屡试不第，至七十岁方中进士，授翰林院编修，后充顺天府乡试副考官，因科场舞弊案受牵连，死于狱中。工诗文、书法，颇有声名，然久困山林，为官日短，实际上乃一介布衣而已。姜氏擅长楷书、行草，初学董书，受影响较深，但后来能上追晋唐前贤，这就与步趋董书者拉开了距离（图8-5）。对于自己

图 8-5 ［清］姜宸英 《五律》轴　　　图 8-6 ［清］陈奕禧 《行书》册

的书法，他曾说："予于书非敢自谓成家，盖即摹以为学也。"
（《湛园书论》）足见其对前人古法之重视。

陈奕禧（1648—1709年），字子文，又字六谦，号香泉、葑叟。
浙江海宁人。贡生出身，官石阡、南安知府。黄宗羲弟子，从
王士禛学诗文，与姜宸英交契。有《绿阴亭集》《隐绿轩题识》等。
搜罗金石书画甚富，曾刻所藏名迹成《予宁堂帖》。陈奕禧出身
于海宁陈氏，陈邦彦乃其侄。他的书法初受董氏影响，后主要
得力于米芾，亦推重赵孟頫，晚年则对董书颇有微辞，书风洒
脱而有意趣（图 8-6），与崇董书家迥异。在他逝后，雍正帝下

图 8-7 ［清］杨宾《张潮采莲词》轴　　图 8-8 ［清］何焯 《行书》轴

诏刻其书迹为《梦墨楼帖》（十卷）。

杨宾（1650—1720年），字可师，号耕夫，别号大瓢。山阴（今浙江绍兴）人，后迁居苏州。有司举应博学鸿词科，不就。一生未仕，尝以游幕为生。与姜宸英、陈奕禧、何焯等均交往密切。精于鉴别碑版。有《晞发堂集》《大瓢偶笔》等。杨宾论书亦排董氏，其小楷师学欧、褚等唐楷，功夫较深，行书用笔爽健，有一定的自家面目，但稍觉空乏单调（图8-7）。

何焯（1661—1722年），初字润千，后改字屺瞻，晚号茶仙。先世曾以"义门"旌，学者称"义门先生"。长洲（今江苏苏州）人。以贡生入值南书房，赐进士，值武英殿修书。学问淹博，长于考订，有《义门先生集》。何焯书风瘦硬（图8-8），可看出曾受到欧阳询的影响。他曾批评董氏"胸次隘结""字局促冗犯""任意自我，古法几尽"（王应奎《柳南续笔·义

门论前明书家》)。何氏曾在南书房任职，却贬抑董书如此。
由此看来，曾入值南书房的书家，其书学旨趣亦有与康熙帝
相左者。

二、晚明个性书风遗绪及其他

1. 晚明个性书风遗绪

在清初，虽江山易主，但文艺创作的风气并没有立刻转向。
在由明入清的书家中，一部分人继续保持了晚明的浪漫主义个
性变革书风，其代表书家有傅山、戴明说、法若真、许友等。

傅山（1607—1684 年），初名鼎臣，字青竹，改名后易字青主，
号甚多，有公之它、石道人、啬庐、丹崖翁、真山、朱衣道人、
侨山、老蘖禅等。阳曲（今山西太原）人，出身于官宦书香之
家。为人重气节，在太原三立书院求学时，曾联合诸生为遭诬
下狱的山西提学袁继咸三上讼书。明亡后出家为道，积极参与
反清复明活动，后被捕下狱，赖友人营救获释。康熙十七年（1678
年），清廷为笼络汉人士子，诏开博学鸿词科，傅山被举荐，以
病辞。有司强令役夫舁其床以行，至京师城郊，誓死不入。清
廷特恩准免试，授封"内阁中书"放还，但他心里并不接受，
返乡后自称为民。傅山学识渊博，与学者顾炎武、阎若璩、朱
彝尊、王弘撰等皆有往来。他研治《公孙龙子》《墨子》等诸子
之书，且精通医术，尤擅妇科。一生著述颇丰，惜大多散佚，
有《霜红龛集》四十卷。傅山在后世以书法最为知名，亦能画。
其书初学晋、唐楷体，青年时尝学赵孟頫，后鄙其人格而弃之，
改学颜鲁公。他的行草书成就最高，笔势连绵，左腾右挪，字

图 8-9 [清] 傅山《贺毓青丈五十二得子诗》卷

形似歪反正，主要取法于颜、米，兼有同时代人王铎的影响。傅山的书风与王铎接近，以传统功力而论，傅氏自是不及，但他的书法更见情性，其佳者纵逸率真，水准尚在王铎之上。傅山的传世作品颇多，水平良莠不齐，亦有系其侄仁、子眉代笔者，作品有行楷《奉祝硕公曹先生六十岁序》十二条屏（约 1656 年）（上海博物馆藏）与行草《贺毓青丈五十二得子诗》卷（约 1667 年）（日本藏）（图 8-9）、《丹枫阁记》册（约 1674 年）（山西省博物馆藏）、《"右军大醉"诗》轴（南京博物院藏）（图 8-10）等。另外，傅山亦能作篆、隶，其篆书常作怪字，风格奇诡。

戴明说（生卒年不详），字道默，号岩荦，晚号定园。河北沧州人。崇祯进士，降李自成，入清受招抚，历官广西布政使、户部尚书、太常寺少卿、太仆寺卿等。工文，擅书画。其行书（图 8-11）属于典型的晚明个性书风，用笔、结字明显受王铎的影响，但笔力、姿态有所不及。

法若真（1613—1696 年），字汉儒，号黄石、黄山。山东

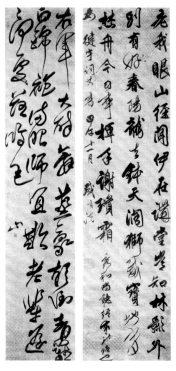

图 8-10 [清] 傅山
《右军大醉诗》轴

图 8-11 [清] 戴明说《五
言诗》轴

胶州人。顺治进士，官安徽布政使。工诗文，擅山水。法若真与王铎有交往，书法亦受其影响，或参以鲁公笔意，书风纵放，而法度稍逊（图8-12）。

许友（生卒年不详），初名案，又名友眉，字有介，号瓯香、介寿等。侯官（今福建福州）人。明末诸生，终身未仕。少师倪元璐学，晚慕米芾为人，构米友堂祀之。与周亮工有交往，顺治年间周被劾，许亦受牵连下狱，后获释归乡，卒于康熙初年。工诗，擅墨竹，尝自刻《米友堂帖》。许友擅长行草，书风近王铎，作字颇有气魄，《七绝二首诗》轴（日本澄怀堂美术馆藏）（图8-13）用笔纵肆，章法、结字错落天成，为其书法代表作。

清初的晚明个性书风遗绪，主要以王铎为效仿对象。这些书家大都是北方人，当时的江南为董氏书风所笼罩，这就形成了"北雄南秀"截然不同的书坛格局。但随着帝王喜好的介入，又因政权的更迭而失去了赖以生存的文艺思想环境，这种带有

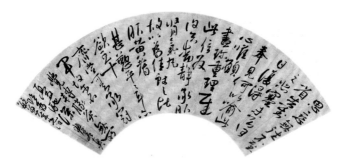

图 8-12 ［清］法若真 《行草》扇面

自由叛逆色彩的变革书风便逐渐消失了，后来完全让位于更符合统治者口味的崇董书风。

2. 其他个性书家

清初尚有一些遗民画家，其书法颇具个性，成就亦较高，值得作一介绍。

陈洪绶（1598—1652 年），字章侯，号老莲，晚号悔迟、云门僧等。浙江诸暨人。明诸生，屡试不第，遂以诗画自娱。崇祯十二年（1639 年）纳资为国子监生，因擅画被召为中书舍人，四年后因感朝政黑暗而南归。入清后，薙发为僧，混迹浮屠。尝师事刘宗周，讲求性命之学。性格落拓不羁，纵酒狎妓，属于狂士行径。工诗，擅画人物、山水。陈洪绶书法（图 8-14）以行草见长，字形瘦峭纵长，有唐代欧、褚遗意，结体夸张，犹如其人物画创作之变形，书风古雅且有新意，盖善学古人而自成一体者。

龚贤（1618—1689 年），又名岂贤，字半千，号柴丈人、半亩居人、清凉山下人等。江苏昆山人。长期寓居南京，与复

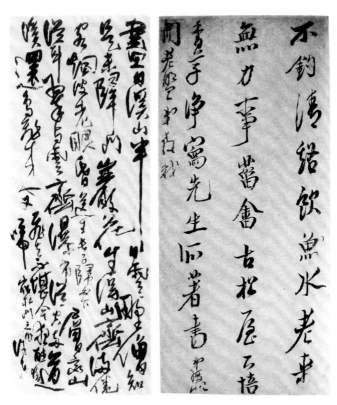

图 8-13 [清] 许友《七绝二首诗》轴 图 8-14 [清] 陈洪绶《行书诗稿》册

社人士来往紧密。一生未仕，性孤僻，以诗文书画自给。龚贤书法（图 8-15）亦以行草见长，书风清劲遒逸，主要得力于米芾、李邕等。

朱耷（1626—1705 年），谱名统鉴，法名传綮，字雪个，号八大山人、驴屋驴、个山、刃庵等。江西南昌人，朱元璋第十六子宁献王朱权后裔。明末诸生。明亡后，为躲避清廷迫害，

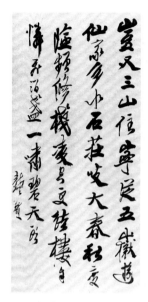

图 8-15 [清] 龚贤 《行书》轴　　　图 8-16 [清] 朱耷《临褚河南书》页

剃发为僧。因国破家亡，精神上长期压抑、痛苦而疯癫。为僧期间，妻、子俱死，遂还俗，复娶妻生子。晚年在南昌鬻画为生。朱耷性孤介，交游不广，一生足迹未出江西，但他的画名很大，花鸟、山水皆擅胜场。他的书法（图 8-16）行、草俱佳，亦能作篆、隶。起初学欧阳询、黄庭坚、董其昌等，晚年在钟繇、李邕等书家以及章草的基础上形成了自家风格。用笔以秃笔中锋为主，结字奇拙，气息简古，颇有魏晋韵致。一生以书画寄寓情怀，所画鸟、鱼常作白眼，题款"八大山人"亦往往写作"哭之""笑之"状，以讽世与宣泄情绪。朱耷是清初"四僧"之一，"四僧"其他三位画家的书法亦各具特色，其中石涛行书主要学苏轼，

兼擅隶书，笔力矫然，生气勃勃。

陈洪绶、龚贤、朱耷各为清初人物、山水、花鸟创作上的代表人物，在绘画上的成就都很高，以致书名为画名所掩。他们的书法与绘画相互陶染，虽是属于"画家字"，在继承传统古法上或有所不足，但亦因其绘画上的造诣，使得书中含有画意，而具有不同于"书家字"的独特审美情趣。

清初书家中，书风较具有特色的，尚有学者毛奇龄。毛奇龄（1623—1716年），字大可，号西河。浙江萧山人。康熙朝举博学鸿词，授翰林院检讨，充史馆纂修。毛氏治古文经学，亦能画。他的书法不同于流俗，其"午日、春风"行书七言联（图8-17）书风静穆，用笔凝练拙涩，颇为接近后来的碑派书家。

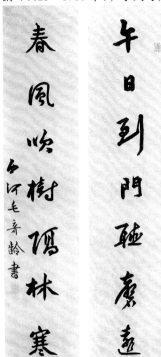

图8-17 [清] 毛奇龄 《行书七言联》

三、隶书创作的复兴

在清初，学术风气发生了重大的转向——即金石、碑版研究之风的兴起。此种转向，原因主要有二：一是由于明亡，汉人学者开始对明代盛行的"阳明心学"末流空疏学风进行反思，认为其束书不观，

清谈误国，所以开始务实，转而致力于实事求是、可证补经史的金石考据之学；二是清初的文化高压政策，严酷的文字狱使得汉族士子不敢轻易述作，为求自保，纷纷转向远离政治的考据之学。清初的金石学研究，可以看作是清代碑学的滥觞，一方面，它为乾嘉时期的金石考据之学开了先声，另一方面则直接促成了清初隶书创作的复兴。金石学研究需要在碑版实物的基础上进行，清初许多学者如郭宗昌、傅山、顾炎武、王弘撰、朱彝尊等，纷纷参与访碑的活动。由于研究需要而大量进行的搜访碑刻工作，使得人们有了更多亲睹汉碑的机会，所见既多，则在审美上亦自然受到影响，这就打破了宋、元以来效仿唐隶的隶书创作模式，进而树立起崇尚汉碑的审美观。清初的隶书家，成就最高的当推郑簠与朱彝尊，他们借鉴于碑版资料，摸索出不同于以往的创作技法，带动了清初回归汉隶之风。

郑簠（1622—1693 年），字汝器，号谷口。上元（今江苏南京）人。一生未仕，以行医为业，与周亮工、朱彝尊等交契。郑簠的隶书初师宋珏，"见其奇而悦之，学二十年，日就支离，去古渐远"，后转师汉碑，溯追原本，"始知朴而自古，拙而自奇，沉酣其中者三十余年"（张在辛《隶法琐言》）。尝北游山东、北京等地，积极投入于访碑的活动。他的隶书直接以汉碑为取法对象，主要得力于《曹全》《礼器》《乙瑛》《夏承》等，用笔迟涩，字势平展而波挑长伸，书风醇古遒媚，有"沉着而兼飞舞"（方朔《枕经堂金石题跋》）之态。其面目生动，全然没有宋、元以来以楷法作隶、千人一面的刻板习气，作品有"昼泥、醉闻"七言联（1683 年）、《浣溪纱词》

图 8-18 ［清］郑簠《浣溪纱词》轴　　　　　　　图 8-19 ［清］朱彝尊《题画诗》轴

轴（1688 年）（上海博物馆藏）（图 8-18）等。作为清初学
习汉隶的先行者，他在实践上能融意趣于创作，赋予隶书体
与行、草同样的抒情性，从而充分体现出作者的审美取向。
此路一开，对清代隶书的发展产生了很大的影响。郑簠亦能
作篆、楷、行草，但成就不如隶书。他的隶书在当时名声很大，
周亮工、王弘撰、朱彝尊、阎若璩等对他都很推重，模仿其
书风或受影响的书家亦较多，其中较著名的有弟子张在辛、
万经与后来"扬州八怪"的高凤翰、金农、高翔等。

　　朱彝尊（1629—1709 年），字锡鬯，号竹垞。秀水（今浙
江嘉兴）人。康熙朝举博学鸿词，以布衣授翰林院检讨，入值
南书房，尝参与纂修《明史》。后罢归，专事著述。朱彝尊是当

时著名学者，通经史，工诗词，尤好金石之学，著有《曝书亭金石文字跋尾》。朱彝尊亦为清初访碑活动的主要参与者，他访碑的初衷是治学所需，与郑簠为了学习汉隶的动机不同，但毕竟也潜移默化，影响了他的隶书创作。其隶书面目近《曹全》（图8-19），用笔平实，已脱去元、明人的习气。他的书风虽不像郑簠那样有突出的个人面目，但在隶书复兴之初，学一碑而能似之，亦已属不易。

清初隶书创作的复兴，在书法史上有着重要的意义：一方面，它结束了宋、元以来隶书创作式微的局面，隶书创作审美观亦发生了"由唐入汉"的转变（案：由唐至明隶书的取法，实质上是以托名于梁鹄、钟繇等名家的隶书碑刻为对象的，而汉碑为非名家作品，则"由唐入汉"亦可认为是从师学名家隶书到取法非名家碑刻的转变），到了清代中、晚期，隶书的创作继续得到发展，清隶遂得以成为继汉碑之后的又一座高峰；另一方面，作为碑派书法的先导，隶书的复兴带动了篆书的创作，进而影响到对魏碑的学习，这就为清代碑学的全面展开作了很好的铺垫。

第二节

清代中期书法 | 02

清代中期，朝廷政权稳固，经济、文化欣欣向荣，形成了所谓"乾嘉盛世"之局面。在此阶段，帖学继续走向衰落，碑学则逐渐崛起。其中最值得称道的是在篆书创作上的新成就，此与清初的隶书复兴前后相继，进一步推动了碑学的发展。

一、帖派书法

清代中期的帖派书法，虽然亦较兴盛（就清代而言），且有几位较有成就的书家出现，但从发展的大势来说，已愈发失去其生命力了。帖学衰落的原因，首先要考虑到帝王的因素。清代帝王中，乾隆帝（1711—1799年）对汉文化是最为热衷的，他在书法上喜好赵（孟頫）字，因此与康熙朝同样，亦在当时出现了尊崇赵字的局面，所谓"康、雍之世，专仿香光；乾隆之代，竞讲子昂"（康有为《广艺舟双楫》）。此种局面，导致了书家不知师古而笔法愈趋于空乏，从而更加深了帖学的空疏之弊。其次，刻帖的翻刻失真，亦为帖学衰退之原因。至清代，古代法书真迹存世更少，在客观上，刻帖固然为传播古代书迹起了很大的作用，但亦应看到，在经过辗转传摹后，刻帖离原迹精神更远，作为学习的范本，已不能起到传承古法精微的功效了。再则，清代的科举考试中，书法作为"敲门砖"的作用很大，为了干禄求仕，读书人自幼就必须学习此类能迎合官方

口味的"馆阁体"（馆阁始于宋代，有昭文馆、史馆、集贤院掌编纂图书之职，秘阁、龙图阁、天章阁负责庋藏图籍，至清代并入翰林院）。这种匠气十足，乌、方、光的"馆阁体"书风，对当时书坛影响甚巨，它通过科举的途径所形成的辐射范围极广，以致多少士子陷于其中而难以摆脱。以上三个方面，皆对帖学的发展产生了很大的负面影响。

康有为在《广艺舟双楫》中有云："国朝之帖学，荟萃于得天、石庵。"张照与刘墉，是清代中期帖派的代表书家。

张照（1691—1745 年），字得天，号泾南、天瓶居士等。江苏娄县（今上海松江）人。康熙四十八年（1709 年）进士，授翰林院检讨，尝入值南书房。雍正朝曾任抚定苗疆大臣，因无功被革职拟斩，乾隆初年遇赦，任武英殿修书处行走，后官至刑部尚书。工诗文，擅画墨梅，通音律、戏曲，有《得天居士集》《天瓶斋书画题跋》等，尝奉命主持编纂《秘殿珠林》《石渠宝笈》。张照的书法初从董其昌入手，得习董书的母舅王鸿绪亲授。当时董书盛行，效仿者众，"然自思白以至于今，又成一种董家恶习矣。一巨子出，千临百模，遂成宿习。惟豪杰之士，乃能脱尽耳"（王澍《论书剩语》）。张照的可贵，在于虽不免染习时风，但又能够从中挣脱出来。他后来上溯唐、宋，尤得力于米芾、颜真卿，亦受赵孟頫的影响，书风较为多变。辽宁省

博物馆所藏的《阿难偈》行书卷，用笔明显取米、颜二家；上海博物馆所藏的《李商隐诗》草书轴（图 8-20），书风雄豪刚健，兼有章草意味，堪为清代帖派书法之佳作。张照得康熙、乾隆二帝器重，据说乾隆帝早年的书法多由其代笔。他的书法在当时颇有盛名，是清代中期摆脱董书笼罩而自立门户的第一人。

刘墉（1719—1804 年），字崇如，号石庵、青原、日观峰道人等。山东诸城人，刘统勋子。乾隆十六年（1751 年）进士，授翰林院编修，历官江苏学政、湖南巡抚、左都御史、上书房总师傅、吏部尚书、体仁阁大学士等，为官清廉正直，有政声。谥文清。刘墉工小楷、行、草，初从赵孟頫入，后广师古人，自成一家，主要取法于钟繇、颜真卿、苏轼以及章草，书风雍容浑穆，味厚神藏，洵为有清一代帖派高手。作品有楷书《临苏轼〈表忠观碑〉》

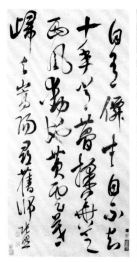

图 8-20〔清〕张照《李商隐诗》轴　　图 8-21〔清〕刘墉《苏东坡诗三首》卷

卷（1792 年）（台北兰千山馆藏）、《苏东坡诗三首》卷（日本东京国立博物馆藏）（图 8-21）与草书《元人绝句》轴（四川省博物馆藏）（图 8-22）等。刘墉的书风离帖派"疏放妍美"的传统审美特征已较远，其沉实厚重、内含刚劲的用笔倒与碑派有异曲同工之妙，他的书法能得到包世臣、康有为等人的肯定，恐亦正与此有关。刘墉的用笔，主要是从颜字借鉴而来，以鲁公笔法的质厚来矫正当时帖派的空疏，诚不失为一剂良药。

乾、嘉之际，与刘墉齐名的书家尚有梁同书、王文治与翁方纲，他们在书法上亦各有建树，为清代中期重要的帖派书家。

梁同书（1723—1815 年），字元颖，号山舟、频罗庵主。钱塘（今浙江杭州）人，梁诗正子，过继与叔父。乾隆进士，官翰林院侍讲。有《频罗庵论书》。性淡泊，因养父卒，遂辞官闲居。梁氏享年九十三岁，于书法用力又勤，故声名颇广。他擅长小楷、行草（图 8-23），主要学习颜真卿、米

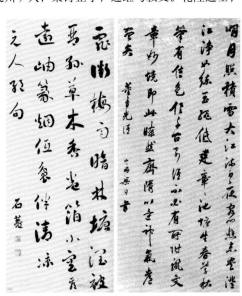

图 8-22 [清] 刘墉《元人绝句》轴　图 8-23 [清] 梁同书《董其昌语》轴

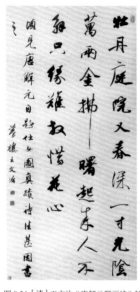

图 8-24 〔清〕王文治《唐解元题画诗》轴

芾、董其昌等，书风温雅，但用笔软熟，已见空疏之弊。

王文治（1730—1802 年），字禹卿，号梦楼。江苏丹徒人。乾隆二十五年（1760 年）探花，官翰林院侍读、云南临安知府。乾隆三十二年，因属吏事罢归，任教于江、浙一带书院。工诗文，持佛戒，好戏曲，与"桐城派"古文家姚鼐交笃。王文治自称初从乡先辈笪重光得笔法，后师董其昌、张即之等，用笔轻盈，姿态秀媚，结体近李邕（图 8-24）。其佳者颇具风神，但有时用笔亦嫌薄弱，气局不大。他早年尝以擅书受邀，随朝廷使团出使琉球，后又曾受乾隆帝称赏。在乾隆朝，其书名与刘墉相埒，两人书风一雄一秀，最为形成对比，又因用墨习惯之不同，被人誉为"浓墨宰相，淡墨探花"。

翁方纲（1733—1818 年），字正三，号覃溪、苏斋。直隶大兴（今属北京）人。乾隆进士，官至内阁学士。工诗文，精于金石考据之学，收藏书画、金石碑版颇富，有《两汉金石记》《粤东金石略》等。翁方纲的书法在当时声望颇隆，他虽然研究金石，但在书法实践上尚属于帖派，擅长楷、行、隶体，主要师学欧阳询与虞世南。他的楷书工力颇深，风格淳古（图 8-25）；行书用笔凝重内敛，字形狭长，略有局促

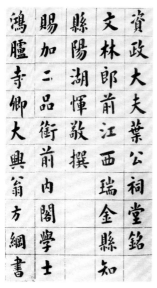

图 8-25 [清] 翁方纲《叶公祠堂铭》

图 8-26 [清] 钱沣《七贤祠记》册

之感；隶书笔力沉厚，惜不如其行书有个人面目。

清代中期的帖派书家，尚有梁巘、钱沣、永瑆、铁保等。梁巘（生卒年不详，字闻山，号松斋），亳州（今安徽亳县）人，乾隆举人，官湖北巴东知县，后主讲寿州循理书院。习书甚勤，主要师学董其昌、赵孟頫、苏轼、米芾等，而尤得力于李邕，与梁同书并称"南北二梁"。钱沣（1740—1795 年，字东注，号南园），云南昆明人，乾隆进士，官监察御史、湖南学政等，为人刚正不阿。书法师学颜真卿，颇得其三昧（图 8-26），为清代颜楷之专门家。永瑆（1752—1823 年，字镜泉，号少庵），乾隆帝第十一子，封成亲王，一生潜心于书法。楷书得力于欧、柳，气清骨健（图 8-27），行草书师"二王"、赵孟頫帖派一

图 8-27 ［清］永瑆《笙赋》册

路，技法纯正，亦能作篆书。铁保（1752—1824 年，字冶亭，号梅庵），满洲正黄旗人，乾隆进士，官两江总督、吏部尚书等，擅行草书。

二、碑派书法

清代中期，统治者继续实行文化高压政策，文字之狱迭兴，这使得更多的文人学者为逃避政治而投身于考据工作，遂促成了金石学研究的鼎盛局面。在这样的学术背景下，创作上依赖于金石碑版资料的碑派书法也获得了长足的发展。在此阶段，隶书创作进一步取得了成就，涌现出一批个性鲜明的隶书家；篆书创作则由于邓石如在技法上的变革，取得了划时代的突破；在楷书创作上，邓石如亦开始取法于北碑，使得碑派的取法范围从秦汉碑刻扩大到了北朝碑刻。

1. 清代中期的隶书创作及其他

清代中期的隶书创作，以金农与伊秉绶、陈鸿寿等书家为代表。他们的隶书具个性，富情趣，能够在汉碑的基础上加以变化，继承了清初郑簠以来的创作路子。

金农（1687—1763 年），字寿门，一字司农，号冬心先生、稽留山民、曲江外史、金吉金等。仁和（今浙江杭州）人。弱冠从学于何焯门下。乾隆元年（1736 年），应博学鸿词科未中，

图 8-28 ［清］金农《王秀之》册

图 8-29 ［清］金农《杜诗七绝二首》漆书轴

深以为憾。随后寓居扬州，以鬻卖书画为生。生平好游历，交游极广，与毛奇龄、朱彝尊、王澍、张照、丁敬、杭世骏、全祖望、袁枚，以及盐商马曰琯与马曰璐兄弟、两淮盐运使卢见曾等均交善。性疏放，工诗，擅篆刻，五十岁后始有画名，有金石文字之癖，家藏金石碑帖甚富。书法则自幼临习，以隶书最具特色。早年受郑簠影响，中年取法《西岳华山庙碑》，开始有了自己的面目。此阶段的《王融传》册（1730 年）(南京市博物馆藏）、《王秀之》册（1730 年）（图 8-28），字形方扁，用笔以侧锋为主，书风潇洒古逸，精能之至，接近于汉简的风格。晚年复从《国山》《天发神谶》两碑得笔法，"以拙为妍，以重为巧"（马宗霍《霋岳楼笔谈》），创出风格奇古的"漆书"体（图8-29）。其墨色如漆，用笔全用偏锋，横粗竖细，平扁如刷，极

富有金石韵味。金农的"漆书"风格独特，不袭前人，从中可体现出其卓绝的艺术创造力。此种面目，固需从古法中脱化而出，但亦正是他孤傲、狂怪个性之写照。他还将"漆书"的笔法融入楷书，形成隶意十足、生拙可爱的楷书风格。他的行书亦受隶书影响，合以颜字的底子，笔简意古，饶有趣味。金农的楷书、行书成就虽不及隶书，但已初具碑、帖结合的创作倾向，尝自云："会稽内史负俗姿，字学荒疏笑骋驰。耻向书家作奴婢，华山片石是吾师。"（《鲁中杂诗》）其尊碑抑帖的思想在诗中已昭然可见。

金农为"扬州八怪"之首。"扬州八怪"在雍、乾年间崛起于经济、文化发达的扬州，是艺术创作上的离经叛道者，其书

图 8-30 [清]高凤翰 十言联 图 8-31 [清]高凤翰《致邓老亲家札》

法审美趣味大多与金农一致。他们或有直接的碑学实践，或者虽尚在帖学的范围，但已明显表现出反叛传统帖学的倾向。他们在创作上书、画相辅，碑、帖兼融，是推动清代中期碑学发展的重要力量。

高凤翰（1683—1749 年），字西园，号南阜、西园居士、尚左生等。山东胶州人。屡应乡试不第，举贤良方正，官歙县县丞、泰州坝监掣，后因受两淮转运使卢见曾案牵连入狱而罢官。工诗词、绘画、篆刻，蓄砚千方，著有《砚史》。擅隶、草。隶书受张在辛影响，师学郑簠（图 8-30）。晚年右臂患病而废，改用左手作书，书风亦随之不变，由清雅而趋于恣肆。其草书（图 8-31）用笔生拙拗涩，接近碑派的线条质感。

图 8-32 [清] 李鱓《行书诗》轴

李鱓（1686—1762 年），字宗扬，号复堂、懊道人等。江苏兴化人。康熙举人，以诗、画受康熙帝赏识，钦命南书房行走，旋受排挤出宫。后复任山东临淄、滕县县令，因得罪上司被罢官。晚年在扬州卖画为生。李鱓并不像金农、高凤翰那样曾浸淫过汉碑，但他的行草书（图 8-32）用笔桀骜，放逸奔突，与他的大写意花卉皆直承于徐渭、石涛等，其精神可与晚明个性书风相继，而

图 8-33 [清] 郑燮《跋李鱓花卉蔬果》册

与当时的帖派主流书风相左。

高翔（1688—1753 年），字凤冈，号西唐、西堂。甘泉（今江苏扬州）人。与石涛为忘年交。擅行、隶，隶书学郑簠。高翔对自己的书法颇为爱重，尝有云："吾之画，吾书之余也，犹仁之词之为诗余云尔。"（姚世钰《孱守斋遗稿》）

郑燮（1693—1765 年），字克柔，号板桥。江苏兴化人。康熙秀才，雍正举人，乾隆进士，官山东范县、潍县县令，因赈灾忤上司而被罢。晚年鬻画扬州。性耿直，为官清廉。工诗，擅画竹、兰，生平郁勃不平之气，一寓于书画。郑燮的书法在"扬州八怪"中最有特色，他以隶、楷、行、草相参，创为"六分半书"（图 8-33）。其字形大小错落如乱石铺街，书风奇异，惟杂糅痕迹太重，有失自然，被康有为认为是"欲变而不知变者"（《广艺舟双楫》）。这种带有游戏意味的书体，令人联想起其诙谐玩世的态度。他的楷书学欧阳询，行书取法苏轼、黄庭坚、石涛、高其佩等，用笔洗练，尤其是他的尺牍，传统工夫颇深。在"扬州八怪"中，郑燮与金农交情最笃，个性亦相仿，他们在艺术上有着同样求新求奇的创作倾向，此种书风固然有着迎合扬州商人"喜尚新奇"审美心理的一面，但在主客观上，都对当时的帖派正宗书风产生了冲击作用。

"扬州八怪"中，尚有行、隶兼善的汪士慎，以草书见长的黄慎，擅行书的李方膺，篆、隶奇崛的杨法等，都各有自己的特点。作为一个相对来自社会底层的艺术家群体，"扬州八怪"由于其个性、人生遭际以及鬻艺为生的需求，在艺术创作上有着独特的面目与风格。他们的书法与当时在朝士大夫师学赵、董一路的优游书风有着很大的差别，这种差别发展到后来，便形成了碑、帖两派完全不同的创作技法与审美观念。

图 8-34 ［清］丁敬《挽鲍敏庵诗》册

"浙派"是清代中期兴起的篆刻流派，"浙派"的印人皆嗜金石文字，并且在书法上喜好隶书创作，其中较有成就的有丁敬、黄易、陈鸿寿等。

丁敬（1695—1765 年），字敬身，号钝丁、龙泓山人等。钱塘（今浙江杭州）人。初以酿酒为业，乾隆元年荐博学鸿词科，不就。丁敬乃"浙派"之首，与金农为同里邻居，二人志同道合，一生交契。丁敬的隶书（图 8-34）出自《曹全》，用笔迟涩，有如其在篆刻实践中切刀的线条，虽然没有金农那样强烈的个人面目，但亦颇能得汉碑淳古虚灵之意。另外，他的行书用笔率性，巧拙互见，亦饶有意趣。

黄易（1744—1802 年），字大易，号小松、秋盦等。仁和（今浙江杭州）人。官山东兖州府济宁运河同知。黄易一生积极从

事搜访金石碑版的工作，曾在山东嘉祥县访得汉《武梁祠画像石》，其所藏石刻拓片甚富，为他的隶书创作提供了良好的条件。他的隶书（图 8-35）根抵汉碑，浸淫甚深，颇能得其规矩。

　　"浙派"中隶书成就最高的是陈鸿寿。陈鸿寿（1768—1822 年），字子恭，号曼生、种榆道人等。钱塘（今浙江杭州）人。嘉庆拔贡，官淮安同知，曾入阮元幕。善制砂壶，人称"曼生壶"。陈鸿寿擅长行、隶，行书清新洒脱，但成就不如隶书。他的隶书（图 8-36）具有鲜明的个人面目，其波挑泯灭，字势如摩崖碑版，巧拙相生而富于变化，且善于缩展笔画，长画展之，短笔缩之，造成结体上的疏密对比，一如印章之布白。从风格类型来说，陈鸿寿与恪守汉碑隶法的丁敬、黄易显然不同，他在隶书实践上的创意与抒情性，是与郑簠、金农一脉相承的。

　　乾、嘉年间，与陈鸿寿同时的书家伊秉绶，在隶书创作上亦有突出的面目。伊秉绶（1754—1815 年），字组似，号墨卿、默庵。福建汀州宁化人。乾隆五十四年（1789 年）进士，官惠州、扬州知府，有政声。伊秉绶工诗文，精理学，亦能绘画、篆刻。书法初师刘墉，从帖派入手，颇工小楷，后以隶书名家。伊秉绶的隶书（图 8-37）取法汉碑中拙朴沉厚一路，结合颜字用笔，化成自己的面目。其波挑含敛，结体夸张，点画光洁，用笔厚重，犹如现今之美术字，但又颇具匠心，有大巧若拙之感。他的书风，可谓雄伟与可爱兼具，拙朴与机巧并存。伊氏隶书虽出自汉碑，但离传统隶书的面目已远，这反映出他对传统隶法具有高度提炼概括的能力。伊秉绶的行草书亦风格特出，其结体平正，字形瘦长，接近于明代的李东阳，用笔完全取法颜行，但又不同

图 8-35 [清] 黄易《八言联》　　　图 8-36 [清] 陈鸿寿《七言联》

图 8-37 [清] 伊秉绶《毋自欺斋》额

于钱沣的亦步亦趋。总而言之，伊秉绶师学古法并不广，但他能敏锐地捕捉到前人与自己的契合之处，并加以强化和深入，最终得以形成自家面目。

在致力于金石考据的乾嘉学者中，亦有擅长隶书者，如钱大昕、桂馥等。桂馥（1736—1805年），字未谷，一字冬卉，号雩门。山东曲阜人。乾隆进士，官云南永平知县。桂馥在金石学、文字学上颇有成就，著有《说文解字义证》《缪篆分韵》等。他的隶书（图8-38）在当时与伊秉绶齐名，用笔厚实，书风工稳，其面目大体上可与伊氏归为一类，但肃整有余，活泼不足，少了些自己的意趣。

2. 邓石如的篆书变革及其他

由于金石学、文字学的勃兴，篆书创作也逐渐得到发展。清代的篆书创作实践，是由于邓石如的努力而确立起新风尚的。在邓氏篆书新体未产生影响之前，清代篆书的创作继续沿袭唐、宋以来所谓师学"二李"的路子，其僵化纤弱、了无生气的面目与隶书在清初复兴前的情况颇为相似。以篆书知名的书家，如王澍（1668—1743年）、钱坫（1744—1806年）、洪亮吉（1746—1809年）、孙星衍（1753—1818年）等，都是此种风格（图8-39）。他们在创作上守于成法，刻意追求铁线篆粗细匀一的线条，甚至借助于烧、截笔毫而有违书写规律的手段，以致陷于程式。邓氏篆书新风流行开来以后，这种旧体篆书就很少有人写了，故而清代篆书的发展，以邓石如为界，可划分为新、旧二体两个阶段。

邓石如（1743—1805年），原名琰，字石如，号顽伯，后

避嘉庆帝讳，乃以字行，更字顽伯，号完白、古浣子等。安徽怀宁人。邓石如的祖父是秀才，父亲以教书维持生计。邓氏幼年家贫，不能从学，在祖父的影响下，他对

图 8-38［清］桂馥《语摘》轴

图 8-39［清］王澍《汉尚方镜铭》轴

书法、篆刻产生了兴趣。十七岁后，长年游历在外，以书法篆刻自给。他一生交游很广，如朝廷官员户部尚书曹文埴、湖广总督毕沅等，文人学者程瑶田、姚鼐、袁枚、张惠言与张琦兄弟、李兆洛等，书画家梁巘、罗聘、黄钺、钱鲁斯、包世臣等，还有南京收藏家梅镠，其中以梅镠与曹文埴对他帮助最大。邓氏在三十二岁时受知于梁巘，并因梁的推荐长期成为南京梅家的座上客，梅家藏金石碑版甚富，为邓氏在碑学书法实践上的探索提供了丰富的资料。邓氏四十八岁时，受曹文埴之邀，与之同往北京。在京期间，邓石如的书法受到当朝帖派大家刘墉与左副都御史陆锡熊等人的激赏，"见山人书大惊，踵门求识面"，赞其书为"千数百年无此作矣"（包世臣《完白山人传》），而翁方纲却批评其篆体有乖古法，据说是因邓氏不至其门而攻击

图8-40〔清〕邓石如《赠肯园四体书》册

图8-41〔清〕邓石如
《古铭》轴

之。不久，又经曹的介绍，入武昌湖广总督毕沅幕，三年后归乡，毕沅为其置田宅以养老。

邓石如一生杖履四方，挟书法篆刻之技邀游于贵客公卿间，始终以清贫自持，葆有布衣之本色。其书法擅篆、隶、楷、草四体，尤以篆书成就最高，影响亦最大。他的小篆开始也是师学"二李"，书风与王澍、钱坫等人同路，后来广师秦、汉碑刻，尤从汉碑额篆书中得笔，亦得悟于刻印（其弟子吴育《邓石如传》中称"山

人学刻印，忽有悟，放笔为篆书"），参以隶意，笔法为之一变，形成刚健婀娜、生动活泼的篆书风格（图8-40）。"二李"一派的小篆，发展至清代已走上末途，邓氏使用长锋羊毫在技法与审美上重新开拓，推倒以往的作篆习惯，创立了新的篆书创作模式，并且以之入印，使得篆刻风气不变。晚清以及民国的篆书家与篆刻家，鲜有不受邓氏篆书新体影响者。邓石如以篆笔作隶，其波挑收敛，笔劲气厚，深得

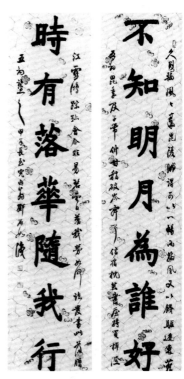

图8-42［清］邓石如《七言联》

汉碑三昧（图8-41）。相对而言，伊氏隶书用笔得力于颜字为多，尚有帖派的成分，而邓氏篆、隶相参，以篆笔铺毫作隶，其碑派的用笔特征更为纯正，并且亦有鲜明的个人面目。邓氏隶书后来被吴让之、赵之谦等所继承，影响虽不及其篆书广泛，但成就亦不小。在楷书实践上，邓石如将北碑引入取法范围，打破了以往局限于晋唐的楷书创作模式。邓氏在楷书创作上虽未臻其极（其楷书尚带有唐法）（图8-42），但他开创的此种模式，影响实在太大，成为后来碑派书家的主要创作方式。由于篆、

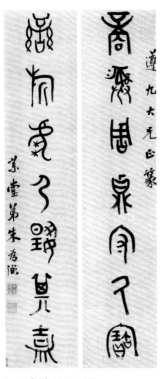

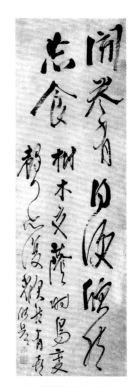

图8-43〔清〕朱为弼 七言联

图8-44〔清〕龚晴皋《语摘》轴

隶功深，邓氏的行草书亦有较高的造诣，其用笔以中锋为主，苍劲遒厚，金石气盎然，而不同于当时帖派书法甜熟的审美风格。从书法史的角度而言，清代书法的主要成就在于碑学的崛起，而清代碑派书家中又以邓氏为开风气且成就卓绝者，故此，作为碑学一系的开山人物，邓石如因其影响深广而被尊为碑派大师，此亦诚为其应得之历史地位。

3. 其他书家

比邓石如稍晚些，尚有一位擅写钟鼎文的篆书家。朱为弼（1771—1840 年），字右甫，号椒堂。浙江平湖人。嘉庆进士，历官兵部主事、顺天府尹、兵部侍郎、漕运总督等，曾入阮元幕。精于金石学，有《续纂积古斋钟鼎彝器款识》《伯右甫吉金释》等。朱为弼对钟鼎彝器颇有研究，这对他的金文书法创作有很大的帮助，其用笔拙朴沉雄，颇得商、周金文意趣（图8-43）。在清代书家中，以书写金文而得名者，他是第一人。

龚晴皋（1755—1831 年），名有融，字晴皋，号绥山樵子、拙老人等。四川巴县人。乾隆举人，屡试不中，以大挑被选为山西崞县知县，在官三年多惠政，后辞官归里，以诗、书、画自娱。龚晴皋的行草书（图8-44），个人面貌强烈，用笔方折简率，纵横不拘绳墨，有大刀阔斧之势。虽尚有欧、颜遗意，其精神却已非帖派所能笼罩，颇具有碑派拙重之趣。龚氏书迹主要在四川一带流传，书名亦不显，但其书风实与碑派书法暗合，且造诣较高，故值得作一介绍。

第三节
清代后期书法

│03

　　清代后期，曾经强盛一时的清王朝在内忧外患之下逐渐走向衰弱，代表统治者审美口味的帖派书法亦愈加没落。康有为在《广艺舟双楫》中说："碑学之兴，乘帖学之坏，亦因金石之大盛也。"又云："道光之后，碑学中兴，盖事势推迁，不能自已也。"碑学既有金石兴盛之外因，又有帖学衰退之内因，再加上阮元、包世臣等从理论上大力鼓吹，故发展至晚清，对帖学形成了压倒之势，成为当时书坛创作的主要力量。

　　一、取法篆、隶的碑派书家

　　清代碑学的发展，大致经历了隶书复兴、篆体变革与碑派楷、行的出现三个时期。其中以碑法入楷、行，又可分为取法篆隶书和北碑两个阶段。在清代后期，何绍基与赵之谦分别为此二种创作模式的代表书家。

　　何绍基（1799—1873年），字子贞，号东洲、蝯叟。道州（今湖南道县）人，户部尚书何凌汉子。道光十六年（1836）进士，授编修，

图 8-45　〔清〕何绍基《论画语》轴

官国史馆提调、四川学政等，后被罢，主讲于济南泺源书院、长
沙城南书院等。晚年寓居苏州。何绍基通经学，尝应曾国藩、丁
日昌之邀主持《十三经注疏》的校刊工作，又精于小学、金石学。
他的书法初得其父指授，学习颜真卿，中进士后在庶常馆受教于
阮元，后又结识张琦、包世臣，且受到碑学思想的影响，十分推
崇邓石如的篆、隶。何氏酷嗜北碑，一生对《张黑女墓志》用力
颇勤，但其楷书、行书（图8-45）都是以篆、隶线质结合颜体面
目，在点画形态上很难看到《张黑女墓志》或其他北朝碑刻的痕
迹。何绍基的书法极讲求篆、隶笔意，化篆、
隶入楷、行，这是他书法取得成功的关键，
故而何氏的碑学实践，实应划入取法篆、
隶一派。何氏楷、行在面目上取法于颜，
但绝不同于步趋颜字的书家，他的用笔迟
涩拙重，牵丝映带很有特色，显得既凝重
又潇散，"如天花乱坠，不可捉摹"（杨守
敬《学书迩言·评书》）。他的执笔也很特
殊，采用悬臂回腕的方式，如射箭开弓之状，
形同猿臂，以增加行笔时的生拙感。何绍
基篆、隶功深，此固为其楷、行创作取得
成功之保证，然仅以隶书（图8-46）而论，

图8-46 [清] 何绍基《五言联》

其水准在晚清亦堪称翘楚。

道光以后，在取法篆、隶的碑派书家中，何绍基堪为造诣最高者。但这种以篆、隶入楷、行的模式并非始自何氏，如"扬州八怪"

图8-47 [清] 吴熙载《庾信诗》卷

高凤翰、金农、郑燮等人，皆有以汉碑笔意融入行草书的创作。在赵之谦之前，取法于篆、隶是碑派行草书创作的主流模式。

二、"邓派"书家

清代后期的碑派书家，以继承邓石如一系势力为最大。经过碑学理论家包世臣的大力推扬后，邓氏书风在书坛颇为风靡，尤其是篆书，由于"二李"旧体书写谨严费力，邓氏新体则易写又更具艺术表现力，"完白既出之后，三尺竖僮，仅解操笔，皆能为篆"（康有为《广艺舟双楫》），故当时的书家莫不受其影响，形成一股规模不小的"邓派"流风。

吴熙载（1799—1870年），原名廷飏，字熙载，后更字让之，又作攘之，号晚学居士。江苏仪征人。诸生，曾做过短期幕宾。长期寓居扬州，鬻艺为生，晚年借住僧舍，生活潦倒。工书法、篆刻，亦擅花卉。吴熙载是包世臣的学生，邓石如的再传弟子，行草学包，篆、隶、楷师邓。他的书法能传邓氏衣钵，尤以篆

书（图 8-47）成就最高。邓书魄力雄强，犹如天生神力；吴篆则易为轻灵宛转，秀雅柔畅，亦具自家风韵。在"邓派"书家中，吴熙载的篆书影响最大，后之学邓者，亦往往同时学吴，以之为梯阶。

图 8-48 〔清〕杨沂孙《说文部首》册

莫友芝（1811—1871 年），字子偲，号邵亭。贵州独山人。道光举人，尝入胡林翼、曾国藩幕，一生潜心于学术，对目录学、文字学、训诂学、金石学等均有研究。莫友芝擅篆、隶，他的篆书属"邓派"一路，用笔朴厚，颇有时誉，但成就不及吴熙载。

杨沂孙（1812—1881 年），字子舆，号咏春，晚署濠叟。江苏常熟人。道光举人，官至安徽凤阳知府。少时尝从邓石如友人李兆洛治学。擅小篆，亦受邓石如影响。杨沂孙继承了邓篆的技法，但又有自己的发展。其篆书线条每作首粗尾细状，体势趋方，而不同于邓、吴的纵长，这是借鉴了《石鼓文》与钟鼎文的结体与笔法。他的篆书（图 8-48）用笔谨严，一丝不苟，颇见工力，书风沉稳肃穆，有着自己的独特面目。

以上三位书家，吴篆"秀"，莫篆"朴"，杨篆"谨"。以传邓法而言，当推吴篆为先；从个人面目而论，则以杨篆为突出。他们的主要成就都在篆体，没能够全面继承并发扬邓氏的各体书法。此一重任，要等到天资卓绝的赵之谦出来，才算是彻底地完

成了。

赵之谦（1829—1884年），字撝叔，一字益甫，号冷君、无闷等，三十四岁家破人亡，乃号悲庵，室名有二金蝶堂、苦兼室等。会稽（今浙江绍兴人），出生于商人家庭。家贫，求学不辍。青年时曾入缪梓幕，有与太平军作战的经历。咸丰九年（1859年）举人，后四试不第，遂鬻艺捐官，任江西鄱阳、奉新、南城知县，卒于官。性傲兀负气，交游甚广，与胡澍、江湜、魏锡曾、戴望、沈树镛、潘祖荫等友善。工诗文，擅围棋、鼓琴，于经学、史学、金石学、文字学等皆有研究，有《章安杂说》《补寰宇访碑录》《国朝汉学师承续记》等，曾主持编纂《江西通志》。赵之谦为晚清艺坛巨擘，于书法、篆刻、绘画皆有特出贡献。他自小即能书画篆刻，其书法早期筑基于颜，兼及宋人，继而行书面目接近何绍基，

图 8-49［清］赵之谦《杂录项峻徐整书》册

篆、隶则继承邓、吴一路。同治二年（1863 年）赴京应会试期间，获睹大量的金石碑版资料，使其书法创作产生了由帖入碑的转变。同治四年后，他的楷书（图 8-49）取法北魏碑刻，以笔摹刀，在点画形态上形成了酷似《龙门二十品》《张猛龙》等碑的面目，并且以之入行，创出魏体行书（图 8-50）。赵氏的魏楷创作，是在邓氏楷书的基础上发展起来的，但邓楷尚是北碑与唐碑相参（确切地说，其所取法更多的是隋代墓志），不如赵氏更为彻底。而化魏碑入行，更是赵的夐夐独造，在书法史上有着开先河的意义。赵氏魏体楷书形成后，又影响到他的篆、隶创作，楷、行、篆、隶四体相合，用笔、气息相统一。他的小篆（图 8-51）虽尚属邓氏的书写模式，但在格调上已进一步雅化（邓学养不及赵，其书虽雄健，但亦微涉粗野）。相对地说，赵的继承在篆、隶，创新在楷、行。从发展的角度来看，赵氏的"取法北碑"比何绍基"取法篆隶"更具有进步与开拓意义，是为碑学实践模式真正确立和成熟的标志。作为阮、包碑学思想的杰出实践者，赵之谦在创作上树立了一个楷、行、篆、隶全面学碑的成功典范，并进一步完善了邓石如以来的碑派技法体系，为后人取法北碑提供了技法以及审美上的参照。

图 8-50 ［清］赵之谦《吴镇诗》四屏

图 8-51 ［清］赵之谦《为孝侯七言》联

图 8-52 ［清］胡澍《七言联》

　　胡澍、徐三庚与赵之谦年岁相近，皆擅长篆、隶，书风与赵氏类似，也是"邓派"的重要书家。

　　胡澍（1825—1872 年），字荄甫，一字甘伯，号石生。安徽绩溪人。咸丰举人，擅训诂，通医术，与赵之谦为金石艺友。胡澍的篆、隶师学邓石如，其小篆（图 8-52）婀娜圆润，深得赵之谦推崇。赵曾自跋《峄山刻石》篆书册云："我朝篆书，以邓顽伯为第一。顽伯后，近人惟扬州吴熙载及吾友绩溪胡荄甫……荄甫尚在，吾不敢作篆书……"胡与赵篆书面目相似，惟气局稍逊，很可能胡篆对赵曾有过影响。

徐三庚（1826—1890年），字辛榖，号井罍、褎海、金罍道人等，斋号似鱼室。浙江上虞人。幼年家贫，稍长即出外谋生，曾于道观中打杂，得道士传授书法篆刻，遂入此门。一生以卖字鬻印为业，主要活动在上海及浙江东北部经济、文化发达地区，与其结交的友人有任熊、秦祖永、丁文蔚、王韬、张鸣珂、蒲华、胡钁等。徐三庚的书法名声不及其篆刻，但在晚清书坛亦占有一席之地。他的篆书风格大致有两路：一是效法《天发神谶碑》，另一路则继承了邓、吴的小篆书风。徐氏效法《天发神谶》的篆书用笔迟涩，沉拙飞动，极富有金石意味；但他继承邓、吴的一路，则更为人所熟知，其字态轻盈绰约，誉者称之为"吴带当风"（图8-53），或以为徐氏乃借鉴了赵之谦篆书，手法更为夸张，故有时用笔亦失之纤弱与造作。徐三庚的隶书风格不如篆书突出，主要是受了金农、邓石如等的影响。楷书作品传世很少，面目类北魏墓志。

三、其他碑派书家

在"邓派"一系的范围之外，尚有一些碑派书家，他们或擅楷与行、草，或工篆、隶，各自皆有成就，与"邓派"书家共同营造了晚清碑学鼎盛的局面。

杨岘（1819—1896年），字见山，号庸斋，晚号藐翁、迟鸿残叟等。归安（今浙江湖州）人，祖籍江苏无锡县。屡应乡试不第，咸丰五年（1855年）第十一次应试，终得中举。长期

图8-53 [清]徐三庚《节录汉书》册

游幕各地，曾入曾国藩、李瀚章幕，历官总办苏省转漕事，常州、
松江知府。晚年因得罪上司而被劾，罢官后寓居苏州，以卖字
为生。精通经学、算学、训诂、金石，又工诗文，吴昌硕曾师
事之。性寡谐，孤傲狂狷，与赵之琛、莫友芝、张学广、俞樾、
任熊、赵之谦等皆有交往。杨岘擅长隶书，咸丰初年与钱松、
释达受等组成"解社"，相互督促学习汉隶。后来受到近人的影
响，面目与伊秉绶、陈鸿寿的隶书相似。晚年复以汉隶为正轨，
尤得力于《礼器》，用笔古拙凝涩，参以草法，倔强而富张力（图
8-54），洵为晚清作隶高手。杨岘的行书点
画瘦硬，字势纵长，亦具有意趣。

　　俞樾（1821—1907 年），字荫甫，号曲园
居士。浙江德清人。道光进士，授编修，官河
南学政。后被劾，罢官后寓居苏州。曾任紫阳

图 8-54 ［清］杨岘《老子语》团扇

图 8-55 ［清］俞樾《勉瞿客诗》轴

书院山长，后又主讲杭州诂经精舍三十年，深受曾国藩器重。一生治学不辍，于经学致力甚深。学问之余旁涉翰墨，以隶书得名（图8-55），出自《张迁》《三老讳字忌日记》一路，字形趋长，书风淳古，得汉碑朴拙之趣。

张裕钊（1823—1894年），初字方侯，号圃孙，后字廉卿，号濂亭。武昌（今湖北省鄂州市）人。道光二十六年（1846年）举人，国子监学正学录中试，授内阁中书。后入曾国藩幕，主讲南京凤池、保定莲池、武昌江汉、襄阳鹿门等书院。晚年由其子迎养入秦，病逝于西安。性严介，淡名利，寡交游。学宗程、朱，以擅古文辞得曾国藩赏识，为"桐城派"的重要古文家。张裕钊书法初学唐、宋，面目多样，中年后受碑学思想的影响，书风开始向碑体转化。张氏的碑体楷书（图8-56），"求锋芒于汉魏，学结构于唐"（日本富永觉《咏翁道话》），亦即结体取法欧、褚、柳等，点画借鉴于魏碑或篆隶。书风

图 8-56 [清] 张裕钊《重修南宫县学记》

端凝含敛，一如其人，用笔方圆兼备，而俱归于中锋，结字疏朗，并无魏碑体斜画紧结之特征。张氏碑楷有一个标志性的技法特征，其横、竖画连接处的内侧呈圆弧，比较接近颜字的写法，外侧则成方形，显然是模仿了碑刻的效果。这种外方内圆的写法，很难用毛笔一次性写出，故其书写时很可能有意描摹，使用了"复笔"的手法。张氏书写时行笔速度较慢，还会经常出现"涨墨"的现象，使得作品增添了犹如碑刻般的剥蚀感。他的大字行书（通常是行楷）（图8-57）风格与碑楷接近，小行书则由于书写较快，帖派的成分要多一些（主要吸收了《集王圣教序》、颜行的写法）。

图8-57 [清] 张裕钊《七言联》

张裕钊的书法甚得刘熙载、沈曾植、康有为、郑孝胥等人的推崇，在后世影响较大。他的日本学生宫岛大八（1867—1943年）将其书法传入日本，并且形成了规模不小的书法流派。值得注意的是，当时"邓派"一系的碑派书家普遍热衷于金石学，或访碑或考证，并且擅长篆、隶与篆刻，或者旁通绘画。而张裕钊却不然，在艺事专长及好尚上，他与当时的"邓派"书家距离较大。作为晚清重要的碑派书家，张裕钊实际上走的是碑、帖结合的路子，此种创作模式对碑、帖兼融并蓄，在清

末民初的书坛相当流行。

蒲华（1832—1911年），原名成，字作英，一作竹英，号种竹道人、胥山野史等，平日不修边幅，人称"蒲邋遢"。浙江秀水（今嘉兴市）人。一生贫困，屡应乡试不第。壮岁出游，在台州一带以游幕及鬻卖字画为生。为了生计，亦曾赴东瀛卖画。晚岁寓居上海。蒲华擅草书，师法王羲之、颜真卿、张旭、怀素等，"自谓效吕洞宾、白玉蟾笔意"（郑逸梅《三名画家佚事》）。他的草书（图8-58）颇具有自家特色，结体开张恣肆，点画长曳，用笔拙涩凝练，显然是吸收了篆隶与北碑的笔意。他以碑的用笔结合草书字形，用长锋羊毫写出了率朴纵逸而饶有金石气的风格。以碑笔作草，自邓石如始有尝试，其后的书家鲜有涉及，蒲华的草书在晚清犹如异军突起，格外引人注目。

晚清的篆书家，基本上为"邓派"新体所笼罩，但亦有走不同道路者。吴大澂（1835—1902年），原名大淳，字清卿，号恒轩、愙斋等。江苏吴县人。同治进士，历官陕、甘学政，太常寺卿，左都御使，湖南巡抚。光绪二十年（1894年）甲午战争，督师山海关，兵败革职。吴大澂擅金石考据，富收藏。他的篆书（图8-59）主要师学商、周金文（亦受杨沂孙影响），并且以金文结体来写小篆，用笔含敛，别有一番风味。

图8-58 [清]蒲华
《草书屏》

图 8-59 [清] 吴大澂 手札　　　　　　　　图 8-60 [清] 翁同龢《赠叔苹》轴

四、帖派书家

在碑学大播的晚清，"三尺之童，十室之社，莫不口北碑、写魏体"（康有为《广艺舟双楫》）。康氏语虽夸饰，却反映了当时碑派书法的盛况。相形之下，帖学已日薄西山，虽然官方与一般文人仍以其为书学正宗，但帖派的书家建树甚微，成就显然无法与碑派抗衡。清代后期的帖派书家，主要有林则徐、祁隽藻、曾国藩、翁同龢等，其中以翁同龢造诣为最高。

翁同龢（1830—1904 年），字叔平，号松禅、瓶庐居士等。江苏常熟人。咸丰六年（1856 年）状元，历官国子监祭酒、内

阁学士、户部尚书、军机大臣兼总理各国事务衙门大臣等，同治、光绪两朝为帝师。光绪"戊戌政变"，因支持维新变法而被罢。学通汉、宋，文宗"桐城"。他的书法于颜、苏、米皆曾用力，亦能作篆、隶，但最为人称道的是接近鲁公风格的行楷书（图8-60）。他学习颜字的工夫很深，又对帖学有较广的涉猎，故其用笔较为丰富，而不像钱沣那样单调。更为重要的是，他能以篆、隶的迟涩来写行楷，愈加提高了用笔的质量，但同时亦削弱了其帖派笔法的纯正性，故翁氏实质上走的也是碑、帖兼融的路子，只是与同时期的碑派书家相比，他的帖学成分更占其主要罢了。翁氏的书风喤嗒大气，用笔老辣沉厚，在晚清时期，他是唯一能和当时的碑派书家一争高下的帖派书家。

第四节

清代书学

｜04

清代的书学著述极为丰富，内容涉及书史、书论、技法、著录等各个方面，另外还有不少有关书法的笔记与题跋，可谓汗牛充栋。总的来说，清代的书学理论与实践相对应，亦可以帖、碑作划分，从书史发展的角度而言，又以碑学理论更具有历史价值与进步意义。

一、傅山书论

清代前期的书学，基本延续了宋、元、明以来的帖学理论。其论著颇多，主要有倪后瞻《倪氏杂著笔法》，冯班《钝吟书要》，笪重光《书筏》（传），宋曹《书法约言》，姜宸英《湛园题跋》，陈奕禧《绿阴亭集》及《隐绿轩题识》，何焯《义门题跋》，杨宾《大瓢偶笔》，王澍《论书剩语》《竹云题跋》及《虚舟题跋》，蒋衡《书法论》及《拙存堂题跋》等。这些书论家皆擅长创作，其著述或叙学书心得，或论作书技法，或评骘、考证前代书家与碑帖，各有创见，但在理论批评史上，都不如傅山的书论对后世影响为大。

"宁拙毋巧，宁丑毋媚，宁支离毋轻滑，宁直率毋安排"（《霜红龛集·作字示儿孙》），是傅山最为著名的论书主张。此种"拙""丑""支离""直率"的书法审美观，源于傅山对篆、隶碑版的认识，亦正与所谓帖派正统赵孟頫、董其昌等背道而驰。

清初的帖派末流，空乏巧媚的书风已衍成大势，傅山此语，适可为其痛下一针砭。作为晚明个性变革书风的继承者，傅氏的"四宁四毋"实为晚明个性书法反叛传统的美学纲领，这种审美思想，甚至影响到了后来碑派书法的创作实践。傅山还说："作字先作人，人奇字自古。纲常叛周、孔，笔墨不可补。"（同上）要想写好字，必须具备人格、道德上的修为。赵字之所以被傅氏鄙弃，亦正因其于大节有亏，而人格平庸之辈，其精神、气质亦必反映于字中。傅山简短的两句话，包含着大道理，诚为度人之金针。

《霜红龛集》中还有一段话，可借以进一步了解傅山的书法审美观：

> 旧见猛参将标告示日子"初六"，奇奥不可言。尝心拟之，如才有字时。又见学童初写仿时，都不成字，中而忽出奇古，令人不可合，亦不可拆，颠倒疏密，不可思议。才知我辈作字，卑陋捏捉，安足语字中之天！此天不可有意遇之，或大醉后，无笔无纸复无字，当或遇之。

猛参将与学童，皆非善书者。在一般人看来，他们的字稚拙而

丑陋，并无技法可言，但傅山从中看到了不可思议之处——"字中之天"，这是傅氏所认为的书法的至高境地。明乎此，则也就能更容易理解傅山"四宁四毋"的主张。如果说"四宁四毋"还只是与碑派遥相呼应，那么这段话的内容，就完全与欣赏"穷乡儿女造像"的碑派审美观相一致了。

二、阮元、包世臣的碑学理论

清代中期，也有不少帖学理论。如张照《天瓶斋书画题跋》，针对清代前期一些书论家对崇董书风的批评进行了再批评。梁巘撰有《承晋斋积闻录》与《评书帖》，他在董其昌的基础上，提出"晋人尚韵，唐人尚法，宋人尚意，元、明尚态"的观点，来总结历代书法之特征，认为"晋书神韵潇洒，而流弊则轻散；唐贤矫之以法，整齐严谨，而流弊则拘苦；宋人思脱唐习，造意运笔，纵横有余，而韵不及晋，法不逮唐；元、明厌宋之放轶，尚慕晋轨，然世代既降，风骨少弱"。梁同书有《频罗庵论书》与《频罗庵书画跋》，提倡长锋软毫，总结出"笔要软，软则遒；笔头要长，长则灵；墨要饱，饱则腴；落笔要快，快则意出"的书写要诀。另外，尚有程瑶田《九势碎事》、于令淓《方石书话》、朱履贞《书学捷要》、吴德旋《初月楼论书随笔》，以及道光以后的周星莲《临池管见》、朱和羹《临池心解》等，皆为传统帖学老调，而鲜有新颖的见解。

嘉庆年间，阮元提出了碑学主张，清代书论始有重大之变化。在傅山的书论中，已可看到碑学思想的萌芽，陈奕禧《隐绿轩题识》与杨宾《大瓢偶笔》中则更为明确地表达了对《张

猛龙》《崔敬邕》等魏碑的欣赏，何焯《义门题跋》中还提出了自晋永嘉后书法派别遂分南北的说法。由于当时尚缺乏碑学发展的大环境，故未能像阮氏书论那样对碑学实践起到实质性的倡导作用。到了乾、嘉之际，随着金石考据学的进一步发展，北朝碑版亦与秦汉碑刻同样受到了重视，成为人们研究或取法的对象，关于北碑的书法理论也就应运而生了。

阮元（1764—1849年），字伯元，号芸台、雷塘庵主等。谥文达。江苏扬州人，占籍仪征。乾隆五十四年（1789年）进士，授编修，历官山东学政、浙江巡抚、漕运总督、云贵总督、体仁阁大学士等。一生钻研学术，尤致力于金石之学，曾创立诂经精舍、学海堂，参与编纂《石渠宝笈续编》《秘殿珠林续编》，并撰《石渠随笔》，收藏钟鼎彝器甚夥，编有《积古斋钟鼎彝器款识》。阮元不以书名，其书风淳朴平实，属于帖派风格（图8-61）。他的碑学主张，集中体现在撰写于嘉庆年间的《南北书派论》《北碑南帖论》二文中。

阮元研究金石多年，所见北朝碑版亦夥，他从书法史的立场提出了南、北分派的观点。在《南北书派论》中，他将东晋至隋的书家按地域分为南、北两派：

图8-61 ［清］阮元《京邸看花诗》轴

正书、行草之分为南、北两派者，则东晋、宋、齐、梁、陈为南派，赵、燕、魏、齐、周、隋为北派也。南派由钟繇、卫瓘及王羲之、献之、僧虔等，以至智永、虞世南；北派由钟繇、卫瓘、索靖及崔悦、卢谌、高遵、沈馥、姚元标、赵文深、丁道护等，以至欧阳询、褚遂良。

两派本各有所长：

南派乃江左风流，疏放妍妙，长于启牍，减笔至不可识……北派则是中原古法，拘谨拙陋，长于碑榜……两派判若江河，南北世族不相通习。（《北碑南帖论》）

短笺长卷，意态挥洒，则帖擅其长；界格方严，法书深刻，则碑据其胜。（同上）

但至唐、宋后，帖派盛行，北派就逐渐衰微了。阮氏在文中并未能将北朝书家书迹与出自工匠之手的北朝碑刻相区分，其所列书家亦未尽妥当。他对北派的推重，实乃是积极为碑派张目："所望颖敏之士，振拔流俗，究心北派，守欧、褚之旧规，寻魏、齐之坠业，庶几汉魏古法不为俗书所掩，不亦祎欤！"又云："宋帖展转摩勒，不可究诘，汉帝、秦臣之迹，并由虚造。钟、王、郗、谢，岂能如今所存北朝诸碑，皆是书丹原石哉？"在他看来："元、明书家，多为《阁帖》所囿，且若《禊序》之外，

更无书法，岂不陋哉！"他对于帖派的尖锐批评，正为碑派（以北碑为取法对象）的出场做好了铺垫。

阮元的《南北书派论》与《北碑南帖论》，是清代碑学理论正式确立的标志。由于他官高位显，又为学术界权威，故其推崇北碑的主张在当时颇具有号召力。如与阮氏同时的钱泳（1759—1844 年），论书大体持帖学态度，晚年得闻阮氏书论，遂亦有关于"书法分南北宗""六朝人书"之论述（参见钱泳《履园丛话·书学》）。稍后的包世臣，则更在阮氏基础上继续发展并完善了碑派的理论体系。

包世臣（1775—1853 年），字慎伯，号倦翁、江东布衣等，人称"包安吴"（泾县古属安吴）。安徽泾县人。嘉庆十三年（1808年）举人，屡试不第，以游幕为生，曾官江西新喻知县。晚年卜居南京多年，鬻文卖字，卒于海州。包氏善言辩，有经济大略，精通水利漕运、兵书战略。有《安吴四种》《小倦游阁集》等。

《艺舟双楫》为《安吴四种》之一，是包世臣论作文与作书的著述，《述书》《历下笔谭》《国朝书品》《答熙载九问》等篇即收录于此书。相对于阮元划分北碑、南帖的纲领性宣言，包世臣的理论更注重于具体的实践层面，总结出了一套碑派书法的技法原则。在执笔上，他采用传统的五指执笔双钩法，并且"使管向左迤后稍偃"以取逆势；用笔主转指、铺毫，逆入平出，以达"始艮终乾"之妙；结字、章法宗邓石如"字画疏处可以走马，密处不使透风，常计白以当黑"之旨，及大、小九宫之法。他说：

用笔之法，见于画之两端，而古人雄厚恣肆令人
断不可企及者，则在画之中截。盖两端出入操纵之故，
尚有迹象可寻，其中截之所以丰而不怯、实而不空者，
非骨势洞达，不能幸致。（《历下笔谭》）

由"铺毫""用逆"而达到"中实""气满"之效果，这是包氏
碑派技法的核心内容。用笔"中怯"，是当时帖派书家的通病，
而"中实"之妙，正为北朝碑刻的长处。包氏从审美、技法等
角度进一步分析北碑的特征：

北朝人书，落笔峻而结体庄和，行墨涩而取势排宕。
万豪齐力，故能峻；五指齐力，故能涩。（同上）

北碑画势甚长，虽短如黍米，细如纤毫，而出入
收放、俯仰向背、避就朝揖之法备具。起笔处顺入者
无缺锋，逆入者无涨墨，每折必洁净，作点尤精深，
是以雍容宽绰，无画不长。（同上）

北碑字有定法，而出之自在，故多变态；唐人书
无定势，而出之矜持，故形板刻。（同上）

其对北碑的推崇之意，显而易见。在《国朝书品》中，他还极
力标举碑派开山邓石如，将其"隶及篆书"独列神品，"分及真
书"独列妙品上，积极为碑派造势。

应当指出的是，包氏虽在理论上倡导北碑，其书法实践主
要还是帖派的路子。他曾受教于邓石如，亦学过北碑，但晚年

复又归于"二王"。他于书法颇为自负，自诩为"右军后一人"，但实际上水准平平（图8-62）。他的鼓吹北碑，亦并非是站在帖派的对立面，而是为帖派萎靡的书坛寻找一条新出路（阮氏亦是如此）。综其一生的书学观念而言，碑与帖乃互补，而非互替的关系。虽如此，建构于邓、阮基础之上的包氏碑派理论，毕竟为当时的碑派创作提供了强有力的理论支撑，并且极大地推动了碑派书法的发展。

三、刘熙载《书概》

刘熙载（1813—1881年），字伯简，号融斋，晚号寤崖子。江苏兴化人。道光二十四年（1844年）进士，授编修，行走上书房，历官国子监司业、广东学政、左春坊左中允等。晚年主讲上海龙门书院。刘熙载是晚清著名学者，学宗程、朱，精通声韵、算术与诗赋词曲，于文艺理论尤有建

图 8-62 ［清］包世臣《警语》轴

树，有《昨非集》《艺概》《游艺约言》等。

《艺概》中的《书概》部分是刘熙载的论书之作，内容涉及书体源流、书体特征、书家评骘、书法美学等各个方面。他的书论以公允、辩证而为后人所称道，在碑、帖的立场上，尤能反映其不偏不倚的客观态度：

> 北书以骨胜，南书以韵胜。然北自有北之韵，南
> 自有南之骨也。

对于北碑的良莠不齐，他也看得很清楚："北碑固长短互见，不容相掩，然所长已不可胜学矣。"又对阮元的南、北书家划派批评道："论唐人书者，别欧、褚为北派，虞为南派。盖谓北派本隶，欲以此尊欧、褚也。然虞正自有篆之玉筯意，特主张北书者不肯道耳。"《书概》中屡有精辟之言，如："秦碑力劲，汉碑气厚，一代之书，无有不肖乎一代之人与文者"，这是从宏观的角度审视书法史；"中锋、侧锋、藏锋、露锋、实锋、虚锋、全锋、半锋，似乎锋有八矣。其实中、藏、实、全，只是一锋；侧、露、虚、半，亦只是一锋也"，这是他不尚虚言，对书法技法的具体认识。刘熙载的书论中，对后人影响最大的还是他的书法美学思想，如论"气"：

> 凡论书气，以士气为上。若妇气、兵气、村气、市气、
> 匠气、腐气、伧气、俳气、江湖气、门客气、酒肉气、
> 蔬笋气，皆士之弃也。

论"深"：

> 论书者曰苍、曰雄、曰秀，余谓更当益一"深"字。
> 凡苍而涉于老秃，雄而失于粗疏，秀而入于轻靡者，
> 不深故也。

论"丑"：

> 怪石以丑为美，丑到极处，便是美到极处。一"丑"
> 字中，丘壑未易尽言。

论难易：

> 书非使人爱之为难，而不求人爱之为难。盖有欲
> 无欲，书之所以别人、天也。

论损益：

> 学书者务益不如务损。其实损即是益，如去寒、
> 去俗之类，去得尽非益而何。

这些深刻而又辩证的议论，乃刘氏对其书学观点的具体阐述。
他还有一则总纲：

> 书，如也，如其学，如其才，如其志。总之，曰
> 如其人而已。

这是刘熙载对扬雄"书为心画"说的进一步阐发。他认为："书也者，心学也。心不若人，而欲书之过人，其勤而无所也宜矣。"此种观点亦见于其文论："文，心学也。"（《游艺约言》）在他看来，"心"作为本质统摄着一切文艺活动，故要强调作者性情在创作中的作用："笔性墨情，皆以其人之性情为本。是则理性情者，书之首务也。"刘熙载对书家主体意识的强调，还体现在"人"与"天"的哲理关系上：

> 书当造乎自然。蔡中郎但谓书肇于自然，此立天
> 定人，尚未及由人复天也。

书法从自然界中获得启示，这只是第一步，复由书家能动地酝酿与实践，而有冥合"自然"之创造，这才是书法艺术的最终目标。

　　刘熙载在文艺理论上造诣很高，发为书论，见解自是深刻。又因其善于思辨，故能冷静地看待碑、帖优劣的问题。稍后的杨守敬，著有《评碑记》《评帖记》与《学书迩言》等，亦与刘氏同样持碑、帖并重的观点，这在碑学风靡的当时是颇为不易的。

四、康有为《广艺舟双楫》

康有为（1858—1927年），原名祖诒，字广厦，号长素、更生、天游化人等。广东南海人。光绪二十一年（1895年）进士，授工部主事，未到任。康氏深受今文经学影响，在政治上积极主张革新改良。他曾发动应试举人联名上书（史称"公车上书"），反对与日本签订《马关条约》，并要求变法。"戊戌变法"期间，康有为主持新政，任总理衙门章京。变法失败后，遭通缉而流亡海外。辛亥革命后回国，曾与张勋策划复辟，反对民主革命。晚年寓居青岛。

《广艺舟双楫》（又名《书镜》）是继阮、包书论之后的又一部重要碑学著作，它的出现，标志着碑学理论已发展到了巅峰阶段。

是书撰成于光绪十五年（1889年），时值康氏第一次上书遭挫之际，受沈曾植以金石陶遗之劝，遂承包氏《艺舟双楫》之论，撰成此书。全书共六卷，有《原书》《尊碑》《说分》《宝南》《备魏》《卑唐》《碑品》《述学》等二十七篇，比阮、包理论内容更为全面，体系亦更完备。此书之宗旨，与康氏竭力主张变法的政治思想相契合，尊碑排帖，不遗余力。在书中，康氏屡言及"变"，"变者，天也"（《原书》），"综而论之，书学与治法，势变略同"（《原书》），认为当时帖派书法已至穷途，欲获得新生，必须与政治一样变革旧制，"今日欲尊帖学，则翻之已坏，不得不尊碑；欲尚唐碑，则磨之已坏，不得不尊南北朝碑"（《尊碑》）。在他看来，刻帖屡经翻刻，已不堪师法，其推尊南北朝碑版之因有五：（一）笔画完好，精神流露，

易于临摹；（二）可以考隶楷之变；（三）可以考后世之源流；（四）唐言结构，宋尚意态，六朝碑则各体毕备；（五）笔法舒长刻入，雄奇角出，迎接不暇，实为唐、宋之所无有。康氏以唐为界，来比较碑、帖书法之不同，得出"唐以前之书密、茂、舒、厚、和、涩、曲、纵，唐以后之书疏、凋、迫、薄、争、滑、直、敛"（《余论》）的结论，甚至认为学书"若从唐人入手，则终身浅薄，无复有窥见古人之日"（《卑唐》）。康氏于南北朝碑中尤尊魏碑与南碑，"魏碑无不佳者，虽穷乡儿女造像，而骨血峻宕，拙厚中皆有异态，构字亦紧密非常"（《十六宗》），并进一步总结出"十美"：

一曰魄力雄强，二曰气象浑穆，三曰笔法跳越，四曰点画峻厚，五曰意态奇逸，六曰精神飞动，七曰兴趣酣足，八曰骨法洞达，九曰结构天成，十曰血肉丰美。是十美者，唯魏碑、南碑有之。（《十六宗》）

他将南北朝碑分列神、妙、高、精、逸、能六品十一等（自妙品以下，皆分上、下等），推《爨龙颜碑》《灵庙碑阴》《石门铭》为神品。在清代书家中，康氏找出四位集大成者："集分书之成"伊秉绶、"集隶书之成"邓石如、"集帖学之成"刘墉、"集碑之成"张裕钊。除了刘墉之外，伊、邓、张皆为康氏碑派理论中创作实践上的榜样。康氏的理论继承阮、包，却并不全盘接受，如对阮氏的南、北分派，就提出了"书可分派，南北不能分派"（《宝南》）的观点。在用笔技法方面，也反对包氏

的"以指运笔"。在讨论碑、帖的问题上，康氏能保持独立思考，确有不少真知灼见，但也有一些言论过于主观、偏激以致互相矛盾，在一定程度上影响了《广艺舟双楫》的学术价值。如在《导源》中，武断地认为"唐、宋名家……无不导源六朝"；《十家》中，从南北朝碑刻列出各成流派的"十家"，"崔浩之派为褚遂良、柳公权、沈传师；贝义渊之派为欧阳询；王长儒之派为虞世南、王行满；穆子容之派为颜真卿"，颇为牵强附会。另外，与阮、包同样，康氏亦未能区分北朝的书家书法与碑刻书迹，而这个问题，其实正是研究南北朝书法史与碑学理论的关键所在。

《广艺舟双楫》是一部具有鲜明理论立场，同时兼有浓厚主观色彩的碑学著作。此书刊行之后，七年内竟刷印十八次（后因康变法失败被清廷两次定为禁书），在日本亦以《六朝书道论》为名多次翻印，在清代书论中，可谓最具影响力者，但到了民国之后，就再也没有这样能引领潮流的书学著作出现了。

第五节

清代篆刻 | 05

 清代的文人篆刻流派，比明代更为兴盛。清代篆刻的发展与金石学、碑学息息相关，其前期、中期、后期各个阶段，分别以"印中求印""印从书出""印外求印"三种篆刻创作模式为标志，各自有着不同的发展与建树。

一、清代前期篆刻

 清代前期，地区流派众多，其中以程邃为领袖的"徽派"影响最大。程邃（1607—1692 年），字穆倩，一字朽民，号垢道人、江东布衣等。安徽歙县人。明诸生，晚年寓居扬州。工诗文，精鉴别，擅书画篆刻。早年从黄道周、杨廷麟游，敦崇气节。书风苍茫，富有金石气。程邃用刀顿挫拙涩，白文印风类朱简，朱文受漳浦黄枢的影响，以钟鼎文入印，别有意趣（图 8-63）。清初可归入"徽派"的印人，尚有戴本孝、郑簠、石涛、张在辛等，他们的篆刻对清代中期的"扬州八怪"印人（汪士慎、金农、郑燮、杨法、闵贞等）、"四凤"（高凤翰、沈凤、高翔、潘西凤）、"歙四家"以及"浙派"与邓石如，皆有一定的影响。

 清代前期的印人，尚有活动于常熟、受汪关影响的林皋，出自郡潜门下、"如皋派"的许容等，

图 8-63 ［清］程邃篆刻 程邃之印、穆倩

他们的印风主要继承明人。这种以师法秦汉印章或借鉴印家作品为主的篆刻创作模式，即为"印中求印"。"印中求印"是篆刻艺术发展过程中最为基本的创作模式，无论发展到哪一阶段，都是印人在实践中首先必须掌握的手段。

二、清代中期篆刻

篆刻艺术的发展，是一个创作技法、艺术语言不断得到推进与丰富的过程。明代的篆刻，因创制伊始，刀法相对简单拙陋，仅是着眼于汉印的框架形式，这如同明代篆、隶的创作，在审美上蕴藉不足而乏味空洞。清代中期的篆刻，开始与明人拉开距离，形成了具有时代特色的篆刻风貌。此一阶段，以"浙派""歙四家"以及邓石如开创的"邓派"的成就与影响最大。

1. 丁敬与"浙派"

丁敬是"浙派"的创始人。他的篆刻初仿明人，亦受同时期"扬州八怪"印人的影响，后博采秦、汉以下各代印章，取法甚广。刀法上主要受朱

图 8-64 ［清］丁敬篆刻 敬身父印、丁敬身印

简影响，用刀迟涩练达，线条时作残破，在晚年形成拙巧互生的面目（图 8-64）。"浙派"中的蒋仁（1743—1795 年）、黄易、奚冈（1746—1803 年），与丁敬为"西泠前四家"；陈豫钟（1762—1806 年）、陈鸿寿、赵之琛（1781—1852 年）、钱松（1818—1860 年）为"西泠后四家"，他们都是杭州人，合称"西泠八家"，是"浙派"的代表印家。"西泠八家"中，蒋、黄、奚皆师学丁敬，"二陈"请益于蒋、黄、奚，赵之琛则为陈豫钟高足。他们的印风（图 8-65）相近，只在用刀的巧拙上分野，其总的趋势是愈来愈巧熟，以致到了后来的印家，工夫虽深，但"燕尾锯齿"的习气很重，用刀琐碎、章法呆板而流于程式，遂使"浙派"逐渐失却了生命力。只有早逝的钱松，其风格并不完全为"浙派"所笼罩（他亦学"邓派"），他的白文印中有雄朴圆浑一路，与"浙派"风格不类，对后来的吴昌硕影响不小。"浙派"的影响主要在浙江一带，前后绵延了一百多年，其中赵之琛、钱松及胡震（1817—1862 年）都已是活动于道光、咸丰年间的印人。"浙派"具有鲜明的流派技法特征，其典型性印风：朱、白文皆仿汉印格局，字形方正平直，时露圭角，配以碎刀短切之法。明代朱简以来的切刀法，经过"浙派"印人的发展，成为了"浙派"标志性的技法。只是朱简重在表现笔意，而"浙派"则以刀法为重，刀法上的求精求工，这是"浙派"胜于前人之处。

2. "歙四家"

"歙四家"中，以巴慰祖的影响最大。巴慰祖（1744—1793 年），字予籍，一字子安，号晋唐。安徽歙县人，久居扬州，

图 8-65 [清]浙派篆刻 奚冈 石箩盦、赵之琛 汉瓦当砚斋、钱松 富春胡震伯恐甫印信、钱松 胡鼻山胡鼻山人、陈鸿寿 问梅消息

其兄巴源绶为扬州盐商。巴慰祖擅长隶书，篆刻风格较多（图8-66）。其中白文宗汉印，用刀凝涩细腻，接近朱简、程邃一路；朱文仿战国古钵，亦能刻元朱文，韵味隽永。巴慰祖与董洵（1740—1811 年后）、王声（1749—? ）、胡唐（1759—1826 年）四人，合称"歙四家"。

3. 邓石如与"邓派"

"歙四家"的印风，尚有浓厚的明人痕迹，"浙派"虽有流派风格特征，但也是在明人的基础上发展起来的，只有邓石如的"邓派"，犹如横空出世，于篆法、章法等作全新的改变，乃为有清一代篆刻真正之创造。

"邓派"的篆刻，与书法关系最大，篆书在清代的复兴，为"邓派"的崛起提供了条件。邓石如作为碑派宗师，在篆书创作上有着划时代的成就。他的篆刻（图8-67）起初摹梁袠、程邃等，后来以其个性化的小篆直接入印，取得了不同于元朱文的印风，而自元代以来，一直以元朱为朱文正宗的局面亦被打破。清代元朱文的发展，到邓石如是个转折点。元朱的印文，是元、明及清代中期以前流行的小篆风格，亦是邓氏篆书实践所革新的对象。相对地说，元朱文印风古雅，尚带有朴实意味，可称作"圆

图 8-66 [清]巴慰祖篆刻 下里巴人、予藉、内书典簿

图 8-67 [清] 邓石如篆刻 我书意造本无法、笔歌墨舞、江流有声断岸千尺

图 8-68 [清] 吴熙载篆刻　二金蝶堂、师慎轩

朱旧体"；邓氏朱文风神流动，笔意盎然，是为"圆朱新体"。邓氏的小篆还被应用于白文，使得白文印亦脱离了汉印的格局。这种书、印相通，以篆书入印的手段，被赵之谦总结为"书从印入，印从书出"（魏锡曾《吴让之印谱》跋），亦即"印从书出"的篆刻创作模式。此种模式的出现，进一步增加了篆刻创作的审美内涵。与"印中求印"不同的是，"印从书出"在实践上更需要有篆书技法的支撑，故其印人往往同时又是篆书家。不同的篆书风格能产生不同的印风，这使得篆刻流派更容易形成自己的面目。而在之前，虽亦流派纷纭，但囿于"印中求印"的模式，面目往往大同小异（从文、何一直到"浙派"，用刀的技法虽有发展，但印面的大格局始终没变）。

　　邓石如在清代篆刻史上有着很高的地位，他所开创的新印风对后人影响很大，如赵之谦、徐三庚、吴昌硕、黄士陵等，莫不受其沾溉。其中吴熙载作为他的再传弟子，恪守"印从书出"的创作法则，将邓氏印风进一步发扬光大，其冲刀兼带披削的技法更为纯熟，功力深湛（图 8-68），有出蓝之誉，是为"邓派"的中坚人物。另外还有私淑邓氏的吴咨（1813—1858 年），亦有一定的造诣。

三、清代后期篆刻

1. 赵之谦与"印外求印"

清代后期，对篆刻创作发展贡献最大的是赵之谦。赵之谦书、画、印兼擅，于篆刻尤具资禀。他的篆刻初师"浙派"，继学"邓派"与汉印，后来利用当时金石学的研究成果，将取法的范围扩大到摩崖、碑刻、泉文、镜铭、秦权、诏版、汉金、汉砖等金石文字，吸收民间书迹的拙朴天趣，化俗为雅，取精用闳，创立了"印外求印"的创作模式。"印外求印"是"印从书出"的逻辑发展，乾、嘉以来金石考据之学的蓬勃发展，为"印外求印"提供了大量的金石资料。概括地讲，整部文人篆刻创作发展的历史，便是由这三种模式逐步演进的过程——从"印中求印"发展到"印从书出"，再扩大到"印外求印"。赵之谦的篆刻创作，亦正好经历了这三种模式。他的印风（图8-69）极为多变，于篆法、章法极尽变化之能事，反映出他在篆刻实践上有着极强的创新开拓能力。他还将魏碑体、图案等引入边款，在边款上亦有很高的成就。赵之谦以其个人的天才能力，将篆刻实践带入到"印外求印"的崭新阶段，开辟了一个前所未有的新境，成为近现代印风的奠基者。他在创作上的众多风格，给后人提供了更多的发展空间，后来的重要印家几乎都曾受到过他的影响，如胡钁、吴昌硕、黄士陵、齐白石、赵时枫等，他们从赵印中各取所需，转而形成自己的面貌。

2. 黄士陵与"黟山派"

黄士陵（1849—1908年），字牧甫，一作穆父，晚年别署

图 8-69〔清〕赵之谦篆刻 八求精舍、悲盦、灵寿华馆、赵之谦印

黟山人、倦游窠主。安徽黟县人。青年时谋生南昌、广州，
藉篆刻以糊口。后因人荐举入国子监就学，攻金石学，肄业
后应吴大澂之邀，任职于广雅书局。晚年归于故里。黄士陵
工篆书，受吴大澂影响，书风严谨整饬。他的篆刻（图 8-70）

图 8-70 [清] 黄士陵篆刻 古槐邻屋、季荃、 王息尘读碑记、末伎游食之民

师学"浙派""邓派"以及赵之谦，尤其是发展了赵印中工稳的一路。他接受了赵之谦"汉铜印妙处，不在斑驳，而在浑厚"（赵之谦"何传洙印"边款）的汉印审美观，作印不喜印面残破。其仿汉白文端庄而不板滞，线条整洁，方正平直，有如伊秉绶之隶书；朱文线条挺劲，变化略多，亦时以金文入印。黄士陵善用冲刀，章法平实中寓巧妙，颇具匠心。他在创作上亦注重"印外求印"，偏重于取法"金味"的吉金、镜铭、币文等。他所创的印风及其流派被称作"黟山派"，又因在广东一带影响最大，故又有"岭南派"之称。此派印人主要有弟子易孺、李尹桑，私淑者邓尔雅、乔曾劬、冯康侯，及长子黄石（少牧）等。

3. 其他印人

与赵之谦同时的徐三庚，是一位鬻印为生的艺人。他的篆刻参酌浙、邓两家，刀法取"浙派"的切刀，篆法效仿"邓派"，其手段主要是以"浙派"的切刀法来表现"邓派"的篆法，抑或亦曾受到赵之谦的影响。徐三庚的印作（图 8-71）颇见功力，风格绰约多姿，但往往流于习气，印格不高，此盖因其缺乏学养之故。他的篆刻在晚清名声不小，对日本近代的印坛有着一定的影响。

胡镘（1840—1910 年），字菊邻，号老鞠、晚翠亭长等。浙江石门（今属桐乡市）人。工书画，擅篆刻、竹刻。胡镘的篆刻师法"浙派"、徐三庚、赵之谦以及汉印等，其中以受赵之谦的影响最大。其印作（图 8-72）以白文更为人所称道，气息简静，若有意无意。后人将胡镘与吴熙载、赵之谦、吴昌硕并称"晚清四大家"，但实际上他的成就与影响皆逊于三家。

图 8-71 ［清］徐三庚篆刻 徐三庚印 上于父（双面印）

图 8-72 ［清］胡钁篆刻 石门胡钁长生安乐

　　清代的印学著述比明代更多，除了专著之外，有理论价值的印谱序跋及印款亦大量出现。其中较为重要的，有周亮工《印人传》、秦爨公《印旨》、袁三俊《篆刻十三略》、许容《说篆》、张在辛《篆印心法》、董洵《多野斋印说》、孙光祖《六书缘起》、吴熙载《〈二金蝶堂印存〉序》、魏锡曾《〈吴让之印谱〉跋》、赵之谦《书扬州吴让之印稿》等。

9
民国书法

　　辛亥革命后，清帝逊位，中华民国成立。随着西学东渐、新文化运动的兴起，在思想、文化、科技以及绘画领域都发生了很大的变革。这种变革在一定程度上也影响了书法艺术的发展。如：由于现代印刷术的普及，人们可以轻易地获得精良的碑帖复制本，改善了学习书法的临摹条件；新式书法社团组织的形成（如1932年于右任在上海创立的"标准草书学社"、1917年成立的"北京大学书法研究社"、1943年在重庆成立的"中国书学研究会"），在活动观念、宗旨与方式上都有异于宋、元以来随意性的文人结社雅集；具有开放意识的书法展览会（如1914年在上海举办的"吴昌硕书画篆刻展览会"、1933年在上海举办的"沈尹默书法展"）以及书法专业刊物（如1941年于右任创办的《草书月刊》、沈尹默任社长兼总编辑的"中国书学研究会"会刊《书学》）的出现，打破了以往仅限于文人书斋的欣赏、交流模式，从而使得书法具有了现代意义上的艺术形态。以上这些，都是进步的一面。又如西洋笔的大量输入，逐渐取代了毛笔作为实用书写工具的地位，以致削弱了书法艺术的社会群众基础；废除汉字、主张拼音化的意见，虽最终未得以实现，但也对汉字造成了很大的冲击；白话文与新体诗的倡导，极大地破坏了与书法休戚相关的古典文化的基础，从而影响了书法赖以生存的社会文化环境机制。此又为不利的一面。虽如此，由于书法传统内部所具有的强大的稳定性，且不像绘画那样与社会、时政有着直接而紧密的关系，在西方又无相应的、可供改良的艺术门类作参考，故而民国书法在创作实践上还是一仍其旧，继续沿着以往的发展道路。民国这个阶段，由于时间不长，其书法亦无太多的时代特色，基本上是晚清风格的延续而已。在当时，碑派技法已经深入人心，成为了书法传统的一部分，但又由于政治、学术背景的转换，"尊碑抑帖"的思想已逐渐淡下来，代之以碑帖兼融、以碑学来匡正帖学雁弱空疏之失的方法。另外，19世纪末发现的安阳殷墟甲骨文和西北汉简，在对学术界产生重大影响的同时也被引入书法界，并被纳入碑学的范围，为书法创作与研究增添了新的内容。

第一节

民国前期书家 │ 01

　　民国前期，在经济繁荣的上海聚集了一大批文人与满清遗老，他们中有不少人擅长书画，为避战乱、求生计而鬻艺为活，因此，上海也就成了当时书画艺术的重镇。民国前期的书家，皆由晚清过来，这些书家深受晚清碑学思潮的影响，他们大多在清末已形成个人风格，其影响力则在民国更为彰显。需要指出的是，由阮、包倡导的碑学实践，自赵之谦、张裕钊后又渐分为二途：赵氏一路的书家往往篆隶功深，画、印兼擅，陶以金石，融诸艺为一体，如吴昌硕；张氏一途则专以行草见长，于篆隶书体、画、印涉及较少，走的是碑、帖结合的路子，如沈曾植。此二路碑派创作模式，构成了民国前期书坛的大势。

一、篆隶书家

　　吴昌硕（1844—1927年），原名俊、俊卿，中年以后更字昌硕、苍石，七十岁后以字行，号缶庐、苦铁、大聋等。浙江安吉人。二十二岁中秀才，曾随吴大澂参加中日"甲午战争"，后被保举授江苏安东县令，在任上仅一月即辞去。晚年寓居上海，以鬻艺为生。青年时寻师访友，曾问学于俞樾，又从杨岘学诗文，得吴云、潘祖荫、吴大澂等人赏识。吴昌硕是继赵之谦之后在书、画、印各方面均有卓越成就的艺术大家，他的书法以篆书成就为最高，是邓石如之后在篆书创作上继续开辟新境者。

他的篆书主要师学《石鼓文》，一生临池不辍。用笔初受杨沂孙影响，兼学"邓派"小篆，晚年神明脱化，创造性地将《石鼓》写出自己的面目（图9-1）。复以其法写小篆（图9-2），参以邓篆体势，起笔每作圆头藏锋，结体左低右高而有参差错落之感，书风浑朴雄厚，具有强烈的艺术表现力。总而言之，吴昌硕的艺术创作皆根植于《石鼓文》，他写通了《石鼓》，再以之入画、印，书、画、印融合无间，遂臻艺之极境。此种艺术实践，实是借鉴了赵之谦的创作模式。吴昌硕还以篆书用笔来写隶书（图9-3），形成了雄强古拙、力足气厚的面目。他的楷书学过北碑、

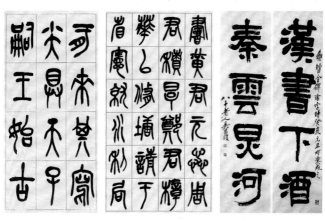

图9-1〔民国〕吴昌硕《临石鼓文》　　图9-2〔民国〕吴昌硕《修震泽许塘记》　　图9-3〔民国〕吴昌硕《集曹全碑四言》联

钟繇和颜真卿，行草下笔方折劲健，气势连绵，笔意与黄道周、王铎为近。吴昌硕的书法，楷不及行，行不及隶，隶不及篆，他的篆书一出，师学者纷纷，遂几有取代邓篆之势。

二、行草书家

杨守敬（1839—1914年），字云朋，号惺吾，晚号邻苏老人。湖北宜都陆城人，世业商。同治元年（1862年）举人，七应会试不第。曾应出使日本大臣何如璋之招，渡海为使馆随员。回国后任黄冈教谕、两湖书院地理教习、武昌勤成学堂（存古学堂）总教长等。辛亥革命后避乱上海，以卖字为活。民国三年（1914年），被袁世凯聘为参政院参政。杨守敬为清末民初著名学者，在历史地理学、金石学、版本目录学等方面均有

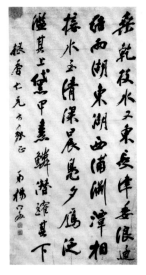

卓越建树，其著述甚丰，有《水经注疏》《评碑记》《评帖记》《学书迩言》等。他的书法主要以行书（图9-4）见长，青年时曾受到潘存的指授，起初效仿《兰亭》、李邕等，间或取法黄庭坚、米芾等人，晚年体势在颜、苏之间，兼有篆、隶笔意。杨守敬酷好六朝碑刻，但其楷书的笔法、体势接近欧、柳，全然是唐碑的面目。在碑、帖的立场上，杨氏曾云："集帖之与碑碣，合之两美，离之两伤。"（《〈评帖记〉序》）

图9-4 [民国] 杨守敬《赠根香》轴

并不因重碑而抑帖。他的隶书较行书更具有个人风格，面目接近《好太王碑》《匡喆刻经颂》等，用笔略近何绍基，沉拙迟涩，波挑绝少，间带行书笔意，有时达到一种非隶非楷的效果。他的篆书少见，风格类《石鼓文》与杨沂孙。杨守敬在当时并不能跻身于一流书家之列，但他在日本的名声与影响很大。在日本四年间，他将随身携去的大量汉魏、六朝、隋唐碑帖拓片传给了日本，使日本书法界接触到新鲜的碑学资料，从而改变了日本近代书法史的发展进程。杨守敬本人亦被日人誉为"近代日本书道之祖"，成为近代中日文化交流史上的重要人物。

清末民初的书坛，在行草上造诣最高的碑派书家是沈曾植与康有为。沈曾植（1850—1922年），字子培，号乙庵、寐叟等。浙江嘉兴人。光绪六年（1880年）进士，历官刑部主事、总理各国事务衙门章京、安徽布政使等，因得罪权贵而乞归。在政治上赞同洋务运动，并支持维新变法。辛亥革命后寓居上海，以遗老自居。沈曾植工诗，擅长舆地之学，兼通刑律。他早年致力于帖学一路，广师晋、唐、宋人；中年后转入碑派，于碑版推崇《张猛龙》《爨宝子》，于书家则服膺包世臣、吴熙载、张裕钊等，深得包氏铺毫、转指之旨。他的行草（图9-5）碑、

图 9-5 [民国] 沈曾植《七律》轴

帖兼融，取法广泛，亦参以简牍、写经笔调，颇具章草意味，用笔方折斩截，生拙老辣，结字奇险，体势与晚明黄道周为近。曾熙尝评其书云："工处在拙，妙处在生，胜人处在不稳。"又云："惟下笔时时有犯险之心，所以不稳，字愈不稳则愈妙。"（王蘧常《忆沈寐叟师》）可谓一语中的。沈氏隶书亦佳，笔力奇崛沉雄，与其行草同调。

康有为是继阮、包之后大力鼓吹碑学者，其"尊碑抑帖"的思想在当时影响极大。他早年的书法，因为要应科举，亦接受过"馆阁体"的训练，曾受教于朱次琦，对《乐毅论》、唐碑与刻帖下过工夫。光绪八年（1882年）入京师，得睹大量碑版资料，眼界遂开，幡然知帖学之非，开始转向碑派书法实践。对于六朝碑版，他最推崇的是隶意未脱的《爨龙颜碑》《灵庙碑阴》与用圆笔、含篆意的《石门铭》，由此可见其对篆隶古质之重视。此种碑刻审美观，亦充分地体现在他的创作实践上。在对碑版的取法上，何绍基、赵之谦与康有为是三位颇具有代表性的书家。何氏酷爱北碑，尤嗜《张黑女》，其碑刻审美观尚偏于与帖派相近的精致一路，在创作上则主要汲取篆隶笔意，而不如赵之谦取法魏碑更为彻底。康氏亦尚篆隶古质，但与何氏又有所不同，他是一位真正对北朝碑刻有着很好艺术感悟力的书家，他认为赵所师学的《始平公》《张猛龙》等碑相对已是"华薄之体"，故要从更为"古质"的碑刻中去探寻本源。康氏的行草书（图9-6），正是从他所推崇的碑刻中立定精神，融篆势、分韵、草情于一体，从而形成沉着痛快、魄力雄强的自家书风。在《广艺舟双楫》中，伊秉绶、邓石如与

张裕钊是康氏最为推崇的碑派书家，尤其是张氏，康自称从其书"大悟笔法"，而康氏的行草书，与此三人亦实有相近之处，可见他不但穷本溯源，对近人亦有所借鉴。与康氏书风更为接近的是传为北宋陈抟临《石门铭》"开张天岸马；奇逸人中龙"联（后人集），此联曾经康氏之手，则自然对其书风会有所影响。在清末民初，沈与康同为碑派大家，其用

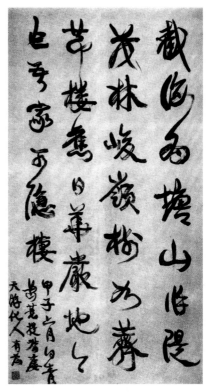

图 9-6〔民国〕康有为《得青岛旧提督楼诗》轴

笔一方一圆，技法各异，而旨趣实同，由于他们的努力实践，为碑派行草书的创作开辟了一个新的局面。

郑孝胥（1860—1938 年），字太夷，一字苏戡，号海藏。闽侯（今福建福州）人。光绪八年（1882 年）解元，历官内阁中书、驻日本福户领事、广东按察使、湖南布政使等。辛亥革命后，寓居上海、天津等地，以鬻字自给。曾开设业余书法学校"有恒心字社"，以课诸旧家子弟。后任伪满洲国国务总理，

沦为汉奸。郑孝胥书法早年学颜真卿、苏轼，且受翁同龢、钱沣、何绍基等影响。寓居上海后，与沈曾植、曾熙、李瑞清等交密，开始转向碑派书法，临摹学习汉碑与北魏碑刻，同时受张裕钊书法的影响很深。他的书法擅楷、行二体，字形峭拔纵长，撇、捺舒放，用笔爽劲洒脱，有清刚之气（图9-7）。郑孝胥的碑体楷、行有着鲜明的个人面目，他的帖派底子很厚，但字中又处处洋溢着北碑的精神，在民国前期的书坛，他是碑、帖结合创作路子的代表书家。

民国前期的书法，以吴昌硕、沈曾植、康有为的成就与影响最大。除此之外，尚有不少重要书家，如：取法李邕与《瘗鹤铭》的高邕；篆、隶、楷、行草兼擅，广师商周金文、汉碑、北碑及刻帖，用笔喜作抖颤的曾熙与李瑞清；率先将甲骨文引入书法创作的学者书家罗振玉；擅长章草，笔力沉雄的王世镗；以隶、楷见长，书风冷峻的梁启超。这些书家皆尚碑学，在创作上碑、帖兼融，各有自己的面目与成就。

图 9-7 ［民国］郑孝胥《题独立苍茫图》轴

第二节

民国后期书家

| 02

民国的书坛，书家不论其造诣高下，往往皆有自己的面貌，而绝无清代千人学董、万人师赵的雷同情况。此盖因书家脱离了"馆阁体"与帝王审美趣味的束缚，再加上碑学精神的影响，而在创作上能有自由之表现。这种情况在民国后期更为明显，书家们苦心孤诣，形成了一个人人面殊、书风多样的局面。

一、碑派书家

民国后期的碑派书法，声势仍然很大，其中行草书家主要有徐生翁、于右任、李叔同、马一浮、谢无量等，篆、隶书家则以萧蜕、赵时㭎等为代表。

徐生翁（1875—1964年），早岁寄养外家，从外家李姓，名徐，字安伯，中年署李生翁，晚年复姓徐。浙江绍兴人，祖籍浙江淳安。幼家贫，无力求学，青年时尝从赵之谦友人周星诒游。性狷介，一生幽居乡里，足不涉市井。解放后被聘为浙江省文史研究馆馆员。徐生翁工书法，亦能花卉、篆刻。书法初学颜字，后转向汉碑、六朝碑版及汉晋简牍，尤得力于《石门铭》《史晨》等碑。他早期的行书，点画长伸，即有《石门铭》的遗意。中年以后，绝去传统帖派甚至清代邓、包、赵以来的碑派技法，以自由心作自由字，字中唯尚存篆隶笔意而已。他的楷、行草用笔生涩，纵横争折，字形如蹒跚之态，拙朴可爱，颇具有三岁稚子般的天质

（图9-8）。黄宾虹、萧蜕、邓散木、陆维钊、沙孟海等皆推许之，陆括以"简、质、凝、稚"四字，可谓的评。徐生翁的碑派路子，与清代以来的碑派书家皆不同，他自称"我学书画……笔法材料多数还是从各种事物中若木工之运斤，泥水工之垩壁，石工之锤石，或诗歌、音乐及自然间一切动静物中取得之……其实我习涂抹数十年，皆自造意"（徐生翁《我学书画》）。在他的作品中，已很少有技法层面的东西，与其称之为千锤百炼的"书家字"，倒不如说更近于孩童手迹般的本真书写。从这个角度而言，他是真正从传统中解放出来的书家，但在挣脱传统的同时，亦冲淡了传统中所积淀的审美内涵，故其作品虽面目特异而内蕴却有所不足。

　　于右任（1879—1964年），名伯循，字右任，号骚心，以字行。陕西三原县人。清末举人，因被指诗集中有反清内容而遭通缉，逃至上海，创办报刊，积极倡导民主革命。民国临时政府成立后，任交通部次长，二次革命"讨袁护法"期间任靖国军总司令，后任陕西省政府主席、民国政府监察院院长。解放后去台湾。于右任是民主革命先驱、国民党元老，著名爱国诗人。他的书法初师帖派，曾学赵孟頫，中年后转入碑派。其碑派书法起初有方笔一路，点画瘦硬，撇、捺长伸，师

图9-8［民国］徐生翁《行书》轴

学《龙门二十品》《张猛龙》等。后来转向圆笔，从《石门铭》《张黑女》《广武将军》等得法，形成雍容朴厚的魏楷面目。同时又以魏楷入行（图9-9），用笔丰腴厚重，笔力千钧，以柔润的笔触表现出博大雄浑的气象。在于氏之前，沈、康皆为碑派行草大家，但他们未能有魏楷创作，而不同于于氏的碑体实践。于氏的创作模式，乃越过沈、康而直承赵之谦，是继赵氏之后又一位兼擅魏碑楷、行二体的大家。他在晚年专攻草体，成功地将碑体引入草书（图9-10），突破了赵氏碑体限于楷、行二体的范围。并且大力研究与推广"标准草书"，出版《标准草书〈千字文〉》，提出"易识、易写、准确、美丽"四原则，努力将草书字法标准化，以便于实用，为草书的普及工作作出了贡献。

李叔同（1880—1942年），初名文涛，名、字甚多。出生于天津，自称祖籍浙江平湖。父亲为同治进士，在天津经营盐业与钱庄，家资巨富。李叔同乃庶出，年轻时颇具爱国心，钦慕变法图强的康、梁诸君子。二十二岁考入上海南洋公学经济特科，与邵力子、谢无量等同学于

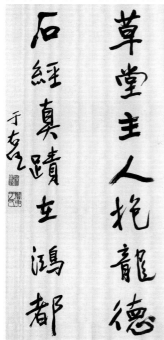

图9-9［民国］于右任《七言》联

图 9-10 〔民国〕于右任 《西铭》卷

蔡元培。二十六岁东渡日本留学，入东京美术学校西洋画科，同时兼学音乐、话剧。回国后任教于浙江两级师范学堂、南京高等师范学校等。尝从吴昌硕游，加入西泠印社，并曾组织研究金石篆刻的"乐石社"与"桐荫画会"。三十九岁时，正当壮年的李叔同皈依佛门，法号"弘一"，由一位多才多艺的翩翩浊世佳公子，苦心修持而终成南山律宗的一代高僧。李叔同诗词、音乐、话剧、西洋画、书法、篆刻兼擅，是近代新文艺的先驱人物。他出家后诸艺皆弃，唯不废书法，内容多写佛语，盖欲与弘法相结合。李叔同早年曾学习苏（轼）、黄（庭坚）行书，隶书仿杨岘，篆师《石鼓文》《峄山》《天发神谶》等。他很早（十九岁前）就能写魏碑体，从书迹来看，似乎受到李瑞清、陶濬宣的影响。此后其书法一直是碑派的路子，主要受《张猛龙碑》《龙

图 9-11 [民国] 李叔同《无上清凉》轴

门二十品》等影响，亦有碑派书家沈曾植的影子，面目较多，用笔皆凝神内敛，而无通常写碑者的杀伐之气。遁入佛门后，为与弘法相呼应，以切合写经的需要，遂对书风进行了改换，从外借鉴晋唐小楷，由内刊落魏碑锋颖，费时十年许，终于形成独树一帜的"弘一体"。

"弘一体"（图 9-11）主要为行楷体式，其字形趋长，用笔抖涩，较少粗细变化，点画连接处时作断开，略具章草笔意。相对于出家之前的书风，"弘一体"削繁就简，藏锋敛锷，着意于作为一个虔诚佛徒心境的表达，而不再停留于技法的层面。他自己曾说："朽人写字时，皆依西洋画图案之原则，竭力配置调和全纸面之形状，于常人所注意之字画、笔法、笔力、结构、神韵，乃至某碑某帖之派，皆一致屏除，决不用心揣摩。"（《弘一法师书信》）在审美风格上，"弘一体"静寂古淡，了无尘埃俗气，人与书合，佛心尽现，达到了很高的境界。

马一浮（1883—1967 年），本名福田，字畊余，更名浮，字一浮，号湛翁、蠲戏老人等，以字行。浙江上虞人，出生于四川成都。早年在上海同文会馆学习外文，曾应清政府国际博览会代表团之

聘赴美国短期工作，并在日本留过学。抗战初，在浙江大学讲学，后应国民党教育部之请，到四川乐山主持复性书院。抗战结束后，居住杭州。解放初年，被聘为上海市文物管理委员会委员、浙江省文史研究馆首任馆长、中国人民政治协商会议全国委员会特邀委员。马一浮博闻强识，学贯中西，儒、释、道兼通。一生不求闻达，唯好山水、交友，与他往来交密者，多属海内俊彦，如谢无量、李叔同、苏曼殊、宗白华、梁漱溟、熊十力、沈尹默、张宗祥等。他早期的书法，唐碑从欧、褚入手，北碑初学《张猛龙》。中年后受沈曾植的影响较大，晚年复由碑入帖，大量临习《阁帖》中钟、王诸帖，其行草体势与东坡为近。亦能作篆、隶，点画细瘦。马氏曾自云：

图9-12〔民国〕马一浮《朱子诗》轴

"人谓余书脱胎瘗鹤，此或有之，无讳之必要。然说者实不知瘗鹤之来踪去迹，自更无以知余书有未到瘗鹤，甚或与之截然相反处。"（章建明、马镜泉《简述马一浮先生的书法艺术》）他中年的书风，实是从沈氏出来，晚年以帖化碑，易沈书之奇伟为冲淡，遂形成古雅清逸的书风（图9-12）。他的书风之所以能独立，一是靠他的学养气，二是借助于帖来摆

脱沈氏的风格，此亦即为与沈之"相反处"。他的好友李叔同亦曾受到沈曾植的影响，可见沈书在当时的影响力，但二人最终俱能脱化，各自形成自家之面目。

谢无量（1884—1964 年），原名沉，字仲清，号希范，别号啬庵。出生于四川乐至县，祖籍四川梓潼。青年时积极参加民主革命活动，在上海南洋公学特班上过学，曾赴日本政治避难，历任北京《京报》主笔、四川存古学堂监督、四川国学院院副、上海《神州日报》主笔、孙中山大元帅府大本营特务秘书等职。五四运动期间，又为新文化运动推波助澜。孙中山逝后，开始将精力转向教育事业，任教于广州大学、南京东南大学、上海中国公学、四川大学等。新中国成立后被聘为四川省博物馆馆长、中国人民大学特约教授和顾问、中央文史研究馆副馆长等，病逝于北京。谢无量是现代著名诗人、学者，著作宏富，书法为其学问之余事。他的行书（图 9-13）既能深入魏晋之堂奥，又能得碑版之古质，其师承盖有两端：一是"二王"系统的法帖，二是南北朝碑刻。他的书法纯乎学人手笔，用笔短促，不衫不履，书风清健率朴，于右任与沈尹默皆极称赞之。谢无量与马一浮一生交契，两人书法均以韵致胜，同为民国书家中碑、帖结合的典型。

以上书家，皆能迥拔时流，代表了民国后期碑派行草书的成就。其中，于右任在前人的基础上继续开拓了碑派技法，对后来影响不小；李叔同作为佛门高僧，其书法更多的是给予后人以风格层面上的启示；马一浮与谢无量是学者书家，书风不如李叔同突出，亦不具备于右任的开拓性格，但在碑、帖兼写

已成为大势的当时，于碑、帖结合方面做出了很好的示范；徐生翁既非学者，又无甚社会地位，是相对处于较底层的平民身份，由于他对碑学精神的特别领悟，而有特别之创造，遂成为民国时期令人耳目一新的碑派别调。

民国后期，在碑派（包括碑、帖结合）行草上造诣较高的书家尚有不少，如精于鉴赏的张伯英，以颜行参碑的钱振锽，出于李瑞清门下的吕凤子、胡小石，气度安详、精力内蕴的乔大壮，书风矫健不群的刘孟伉，脱胎于康有为书法的徐悲鸿等。还有鲁迅的行书，质朴而饶有书卷气；画家齐白石、黄宾虹的行书与篆书，亦皆有很高水准，并且有突出的个人风格。

民国时期的隶书创作，未有能与篆书比肩的大家出现。篆书一体，自吴昌硕之后，基本上被他的书风所笼罩，其

图 9-13 [民国]谢无量《行书诗》轴

弟子众多，影响巨大，形成绵延数代的"吴派"。但"吴派"的书家谨守师法，缺乏创新，如王震、赵子云、陈师曾等，都是步趋吴篆的面目。相形之下，对吴篆有着微词的赵时棡、萧蜕，其篆书成就更在"吴派"弟子之上。

赵时棡（1874—1945 年），原名润祥，字献忱，后易名时棡，

字叔孺，号纫苌、二弩老人等。浙江鄞县人，父官至大理寺正卿。纳资捐官，官福建同知。辛亥后寓居上海，与罗振玉、褚德彝、王福厂、丁辅之等交密。赵时棡书画篆刻与鉴赏皆精，庋藏彝器甚夥，平生有三代文字之好。他在书法上篆、隶、楷、行四体兼擅，主要学习同姓的赵孟頫、赵之谦二人，个人风格并不突出。赵之谦、赵孟頫的书法各为碑派、帖派，可见在他眼中并无截然的碑、帖分野，故能兼学之。其诸体中，以篆书的成就为最大。他

图 9-14［民国］赵时棡《诗经七月》册

的篆书面目较多，师法钟鼎、李阳冰、钱坫、赵之谦等，以学赵一路水平最高。他的《诗经•七月》篆书册（图 9-14），能化悲盦之恣肆为恬静，气息儒雅而有韵致，洵为学习赵篆的高手。赵时棡门下弟子众多，为艺林造就人才不少，在民国书坛一片"吴派"声中，他能自立门户，亦非容易之事。

萧蜕（1876—1958 年），原名守忠，更名嶙，后又易名蜕，字退闇，号寒蝉、本无老人等。江苏常熟人。清末廪生，少无科举志，曾入南社、同盟会，倡言民主革命。辛亥革命后谋生上海，先任教员，后事佛为居士，以卖字为生。同时还兼行医，

曾被推为上海中医公会副会长。晚年寓居苏州，解放后为江苏文史研究馆馆员。萧蜕性耿介，重气节，博通经史，擅诗文、小学。于书尤精篆体，能融大小篆为一，得力于邓石如、杨沂孙、吴大澂、吴昌硕以及《石鼓》、两周金文等。他对《石鼓文》致力很深，自认为"不知者谓拟缶庐，其实自有造也"（萧蜕《萧蜕公小传》），但在用笔上受吴昌硕的影响还是比较大的。对于结体左低右高的吴篆，萧氏曾有"缩项耸肩"的批评。

图9-15 [民国] 萧蜕《〈赠洁公〉七言联》

他的篆字（图9-15）上、下皆舒展，腰部收束，结体趋于平稳，用笔圆柔，而不同于吴篆的错落与霸悍，这大概即为其"自有造"之处。萧氏篆书之所以能高于"吴派"弟子，是他在采纳吴篆笔法的同时，复弱化其结体特征，且参以杨、邓篆书及《石鼓》，而得以形成自家之面目。他的隶书风格不很稳定，主要从汉碑摹出；楷、行师学欧阳通、苏轼及北碑，书风敦厚；亦能作草书。

二、帖派书家

在民国初年，书坛崇尚碑派，几乎没有像样的帖派书家。至民国后期，碑、帖结合仍然为书坛主流，但由于沈尹默的出现，纯正的帖派开始抬头，遂打破了碑派一统天下的局面。

民国后期，碑派大家首推于右任，帖派则以沈尹默为领袖。沈尹默（1883—1971年），原名君默，字中，后更名尹默，号秋明、匏瓜。生于陕西汉阴，原籍浙江吴兴。早年曾留学日本，归国后执教于浙江两级师范学堂、北京大学、北京女子师范大学等。五四运动期间与陈独秀、李大钊等轮流主编《新青年》，积极投入于新文化运动。后任河北教育厅厅长、北平大学校长、中法文化交换出版委员会主任等。抗战后受于右任之邀，赴重庆与谢无量、王世镗同为监察院监察委员。抗战胜利后，寓居上海，鬻字为生。解放后被聘为上海市文物管理委员会委员、上海中国画院画师、中央文史研究馆副馆长，并任上海市中国书法篆刻研究会主任。"文革"中被迫害致死。沈尹默是现代著名学者、诗人，著有《执笔五字法》《"二王"法书管窥》《历代名家学书经验谈辑要释义》等。沈氏青年时，书法并不佳，曾被陈独秀批评"字俗在骨"。由于身处碑派盛行的时代，他中年以前临过不少汉碑、北碑，与当时其他碑派书家相比，他的碑派字写得并不地道，但亦逐渐摆脱了以前所染的俗气，并且增强了笔力。四十八岁后，沈氏开始致力于行草，由米芾而智永、虞世南、褚遂良，复上溯"二王"，进而泛临"二王"系统法帖，精研笔法。他的楷书（图9-16）功力深湛，主要得力于褚遂良；行书（图9-17）则集诸家之长，笔法沉实内敛，书风清新流丽。

由于师法广、积累厚，明清以来帖派的空疏之弊在其笔下已得到改观，但有时亦因字法过于整饬而缺少变化。由于沈氏的努力，"二王"一系的帖派书风遂得以复兴。在他的晚辈中，尚有上海潘伯鹰（1899—1966 年）、白蕉（1907—1969 年）

图 9-16 ［民国］沈尹默《谈书法》册

等书家，他们的书风相近，形成了一个以沈氏为中心、传承"二王"的帖派圈子，其中又以白蕉气韵独超（图 9-18），格调尚在沈氏之上，被认为是最得魏晋风神者。

张宗祥（1882—1965 年），原名思曾，青年时慕文天祥为人，改名宗祥，字阆声，号冷僧，别署铁如意馆主。浙江海宁人。清末举人，任教于浙江高等学堂、浙江两级师范学堂、清华学堂等，曾官大理院推事。辛亥革命后，任教育部视学、京师图书馆主任、浙江教育厅厅长、瓯海道尹等职。抗战后曾在交通部、中国农民银行工作。解放后任浙江图书馆馆长、浙江省文史研

图 9-17 [民国] 沈尹默《米芾海岳名言》轴

究馆副馆长、西泠印社社长等职。张宗祥学识渊博，于文史、书画、金石、医学、戏曲等皆有造诣，长期致力于古籍校勘整理工作，著有《书学源流论》。书法初学颜真卿、"二王"，后改学李邕，亦兼学汉隶与北碑，以壮其笔力，晚年喜好《兰亭序》，临习不辍。张宗祥虽亦曾写碑，但帖毕竟是他主要致力之所在，他的行草书（图 9-19）继承了"二王"、李邕与董其昌的帖派风格。在晚年，他曾将自己书法与老友沈尹默作比较："尹默功过予，资秉逊予。"（《张宗祥自定年谱》）言语当中，自负之意显而易见。

民国后期，尚有一些帖派（或以写帖为主）书家，如师学颜真卿的谭延闿、谭泽闿兄弟，书风刚健遒逸的叶恭绰，得褚遂良俊朗秀雅之意的马叙伦，用笔平实的马公愚，擅长绘事、书风近于宋人的溥儒等，他们的成就皆逊于沈氏，但亦各有面目。

图 9-18 [民国] 白蕉《信札》

图 9-19 [民国] 张宗祥《自作诗》轴

第三节

民国篆刻　　　　　　　　　| 03

　　民国时期的印坛，以吴昌硕、齐白石二人成就最高，影响最大。

一、吴昌硕

　　吴昌硕自幼即喜刻印，早年遍师近人，对丁敬、陈鸿寿、钱松、邓石如、吴熙载、赵之谦、徐三庚等都下过工夫。他后来成功的关键，是遵循"印从书出"的创作原则，将其师学《石鼓文》的个性化小篆入印，以个性化的篆法带动章法与刀法。并且还"印外求印"，偏重于取法封泥、砖文、瓦当等"石味"浓厚的一路。用刀喜以钝刀硬入，印面常作残破、敲击等处理，印风雄浑朴厚，魄力过人（图 9-20）。吴昌硕在民国初年被推举为西泠印社首任社长，作为艺坛一代宗师，他的篆刻在当时影响很大，桃李几遍天下，弟子中著名的有徐新周、赵子云、陈师曾、陈半丁、李苦李以及次子吴涵等。

二、齐白石

　　"吴派"篆刻虽然声势浩大，师学者囿于师门，鲜有能自立门户者。继吴昌硕之后，在篆刻创作上推陈出新的是齐白石。齐白石（1864—1957 年），原名纯芝，改名璜，字濒生，号白石。湖南湘潭人。家贫，青年时曾学木工，善雕花。尝从胡沁园、王闿运学习诗文书画。中年后游历南北各地，后定居北京，曾任教

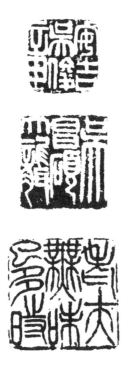
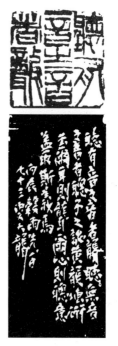

图 9-20 [民国] 吴昌硕篆刻　安吉吴俊章、听有音之音者聋、吴昌硕大聋、老夫无味已多时

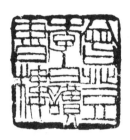

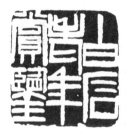
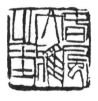

图 9-21〔民国〕齐白石篆刻 凿冰堂、曾登李白读书楼、白石老年赏鉴、春风大雅之堂

于北平艺术专科学校。解放后任中国美术家协会主席、北京中国画院名誉院长等职。齐白石于画、印皆服膺吴昌硕，他三十几岁始学篆刻，初宗汉印、"浙派"，继而从赵之谦"丁文蔚"白文印与《天发神谶碑》中得到启发，改用单刀冲刻，篆文取法《三公山碑》、秦诏版等，形成个性强烈的风格（图9-21）。他的走刀痛快爽利，布局常作并线手法，章法奇肆，曾有云："世间事贵痛快，何况篆刻是风雅事……"他的篆刻创作以"印从书出"为主要手段，在技法上敢于独创，诚为篆刻艺术别开一生面。

三、其他印人

在民国上海的印坛，赵时棢是与吴昌硕并称的篆刻家。赵时棢的篆刻主要受汪关、赵之谦的影响，尤以细朱文著称。其白文端严肃穆，朱文兼元朱新、旧二体，精工秀雅，印风正与吴昌硕相反（图9-22）。赵时棢在上海授教门生甚夥，其中以陈巨来最能继其衣钵。

民国的篆刻家，尚有学习"浙派"与徐三庚的钟以敬，曾任"冰社"社长、师黄士陵而自出机杼的易孺，创立"虞山派"的赵古泥及其弟子邓散木，西泠印社创办人之一、擅刻细朱文的王福庵及其弟子谈月色、韩登安、吴朴堂，师学黄士陵、擅刻古玺的李尹桑与乔曾劬，效仿"浙派"的唐源邺，取法吴昌硕、黄士陵的寿玺，擅以甲骨文入印的简经纶，师法"二吴"（熙载、昌硕）的来楚生等。这些印人，大多活动在经济、文化相对发达的上海、北京、广东以及江浙一带。

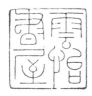

图 9-22〔民国〕赵时棡篆刻 云怡书屋、叔孺藏梁王像题名记、毗陵汤涤定之

责任编辑　章腊梅

装帧设计　涓滴意念

责任校对　杨轩飞

责任印制　张荣胜

图书在版编目（CIP）数据

中国书法篆刻史 / 张小庄著 . -- 杭州：中国美术
学院出版社，2023.3

（走进艺术史 / 曹意强主编）

ISBN 978-7-5503-2839-6

Ⅰ . ①中… Ⅱ . ①张… Ⅲ . ①汉字 – 书法史 – 中国②
篆刻 – 美术史 – 中国 Ⅳ . ① J292-09

中国版本图书馆 CIP 数据核字 (2022) 第 050356 号

中国书法篆刻史

张小庄 著

出 品 人　祝平凡

出版发行　中国美术学院出版社

地　　址　中国·杭州南山路 218 号　邮政编码：310002

网　　址　http:// www.caapress.com

经　　销　全国新华书店

印　　刷　杭州四色印刷有限公司

版　　次　2023 年 3 月第 1 版

印　　次　2023 年 3 月第 1 次印刷

印　　张　16.25

开　　本　787mm×1092mm 1/32

字　　数　300 千

图　　数　563 幅

印　　数　0001–2000

书　　号　ISBN 978–7–5503–2839–6

定　　价　78 .00 元